COLLECTION

DE

DOCUMENTS INÉDITS

SUR L'HISTOIRE DE FRANCE

PUBLIÉS PAR LES SOINS

DU MINISTRE DE L'INSTRUCTION PUBLIQUE.

PREMIÈRE SÉRIE.

HISTOIRE POLITIQUE.

ÉTUDE

SUR

LES MONUMENTS

DE

L'ARCHITECTURE MILITAIRE DES CROISÉS

EN SYRIE

ET DANS L'ILE DE CHYPRE,

PAR G. REY,

MEMBRE RÉSIDANT DE LA SOCIÉTÉ DES ANTIQUAIRES DE FRANCE, ETC., ETC.

PARIS.

IMPRIMERIE NATIONALE.

—

M DCCC LXXI.

ÉTUDE
SUR LES MONUMENTS

DE L'ARCHITECTURE MILITAIRE DES CROISÉS

EN SYRIE

ET DANS L'ILE DE CHYPRE.

INTRODUCTION.

I.

Au moment où l'Europe était le plus vivement préoccupée des progrès des Arabes et sous le coup d'une nouvelle invasion musulmane, la voix de Pierre l'Hermite provoqua le grand mouvement des croisades. Ce fut au concile de Clermont que le pape Urbain II appela aux armes pour la guerre sainte la chrétienté entière.

L'heure était bien choisie pour se faire écouter. La plus grande partie de l'Asie Mineure, la Syrie, l'Égypte, l'Afrique romaine, l'Espagne et la Sicile avaient déjà été subjuguées par l'islamisme, qui, sorti des sables brûlants de l'Arabie, venait menacer Rome même.

Vainement paré du titre et d'un lambeau de la pourpre des Césars, Alexis Comnène, assis sur le trône chancelant de Byzance, appelait alors l'Occident chrétien à la défense de ce dernier débris de l'empire romain.

On vit affluer de toutes parts des hommes appartenant aux condi-

tions les plus diverses, animés du désir de s'associer à la conquête de la Syrie et à la délivrance des Lieux saints.

L'expédition s'étant mise en marche en l'année 1096, les croisés étaient, avant la fin du xi^e siècle, déjà maîtres d'Édesse, d'Antioche et de Jérusalem, et, dès le commencement du xii^e, ils avaient occupé presque toute la Syrie, où l'islamisme ne possédait plus que Damas, Bosra, Homs, Hamah et Alep.

Une fois la conquête accomplie, les Francs procédèrent successivement à l'organisation des diverses parties du pays.

II.

Je vais tenter d'esquisser sommairement un aperçu géographique des principautés chrétiennes de Syrie et indiquer en même temps les positions des forteresses occupées à cette époque par les Francs. Au nord, entre le Taurus et la mer, les populations arméniennes venaient de se rendre maîtresses de la Cilicie. Ce nouvel état, fortifié par l'arrivée des croisés, assurait aux chrétiens comme frontière naturelle vers le nord la chaîne du Taurus.

Édesse, devenue, sous Baudoin du Bourg, principauté française, mettait au pouvoir des chrétiens la Mésopotamie jusqu'au Tigre.

Elle fermait de ce côté la route aux armées que les princes mahométans de Mossoul et de Bagdad pouvaient envoyer au secours des émirs musulmans de Syrie.

Cette province entièrement conquise, ainsi qu'une partie de l'Arabie Pétrée jusqu'à Etzion-Gaber, serait devenue entre les mains des Francs une colonie de premier ordre.

Les événements, la configuration du pays et la nécessité de donner à certains princes occidentaux venus en Syrie des fiefs proportionnés

à leur rang, décidèrent la formation des principautés d'Antioche et de Tripoli. Le reste du pays subdivisé en fiefs secondaires, comme les comtés d'Ascalon, de Japhe, de Césarée, la principauté de Galilée, etc., formait le domaine royal.

Les possessions chrétiennes comprenaient cinq régions distinctes : sur le littoral, le royaume d'Arménie, les principautés d'Antioche, de Tripoli et le royaume latin; vers l'intérieur, la principauté d'Édesse, qui bornait à l'est le royaume d'Arménie.

La conquête n'avait pas été complète, avons-nous dit plus haut, en ce que les soudans d'Alep, de Hamah et de Damas avaient conservé leurs états. On peut donc marquer comme limite orographique à l'est des possessions chrétiennes une ligne formée, au nord, par les monts des Ansariés qui séparaient les principautés d'Antioche et de Tripoli de leurs voisins musulmans de Hamah; vers le centre, par la chaîne du Liban, qui s'élevait entre les chrétiens et les sultans de Damas; au sud, par le Jourdain et la mer Morte. Les colonies françaises se prolongeaient au sud-est par la situation encore plus méridionale des forteresses de Karak, d'Ahamant[1] et de Montréal, d'Ailat et de l'île de Graye[2] sur la mer Rouge[3], à l'extrémité nord du golfe Élanitique, où les seigneurs de Karak paraissent même, un moment, avoir possédé une flotte; le territoire qui dépendait de ces châteaux portait le nom de terre *d'oultre-Jourdain*.

Le midi de la Syrie formait le royaume proprement dit, s'étendant du sud au nord, avec Jérusalem pour capitale, et dont Nazareth, Ba-

[1] *Tabulæ ordinis Teutonici*, p. 3 et suiv.
[2] Léon de Laborde, *Voyage en Arabie Pétrée*, p. 48.
[3] Nous ne trouvons cette possession mentionnée que par les historiens arabes Aboulfeda et Ibn el-Atyr, ainsi que par l'auteur des *Deux jardins*, qui, cependant, s'accordent à dire que cette place fut enlevée aux Francs par Salah ed-Din, dans le mois de décembre 1170 (de l'hégire 566).

nias, Naplouse, Ibelin, Rame, Lydda, Hébron ou Saint-Abraham étaient à l'intérieur les principaux fiefs ecclésiastiques ou militaires.

Le long de la mer existait une série de ports; c'étaient Ascalon, Japhe, Arsur, Césarée, Caïphas, Acre, Tyr, Sagette et Barut habités particulièrement par des marchands italiens, en général originaires de Venise, de Gênes ou de Pise, auxquels de nombreux priviléges avaient été concédés dans ces villes maritimes sous l'influence de la part prise par les républiques italiennes à la première croisade. Le désert formait la limite sud du domaine royal, s'étendant de l'est à l'ouest, de la mer Morte à la Méditerranée. Cette frontière méridionale était défendue par une série de forts ou postes fortifiés commençant à Zoueïra, près de l'extrémité sud du lac Asphaltite, et comprenant Semoa, Karmel, Beit-Gibelin et le Darum.

En arrière de cette première ligne se trouvaient les châteaux d'Ibelin et de Blanche-Garde.

Une vaste plaine, régnant le long de la mer depuis le Darum jusqu'au mont Carmel, et qui de nos jours encore est d'une étonnante fertilité, formait environ le tiers de la superficie du royaume; le reste se composait de la région montueuse qui commence au-dessous d'Hébron et se prolonge entre la plaine dont je viens de parler et la vallée du Jourdain, formant alors la limite orientale des établissements chrétiens jusqu'aux premières croupes du Liban. Entre l'extrémité sud de cette chaîne et le lac de Tibériade, de nombreuses vallées pouvaient donner passage à une armée d'invasion venant de la Syrie orientale.

Aussi une ligne de châteaux en occupait-elle les points principaux; c'étaient les forteresses de Beaufort, de Château-Neuf, de Safad, du Castellet et, plus au sud du lac, celle de Beauvoir.

Les Francs possédaient alors de ce côté comme place avancée, au delà du Jourdain, la ville et le château de Banias.

Les crêtes escarpées du Liban séparaient au nord-est le royaume latin des états du soudan de Damas. Habitées par des populations chrétiennes, ces montagnes formaient une frontière naturelle à peu près inexpugnable et qui par conséquent n'avait pas besoin d'être gardée; aussi ne trouvons-nous aucune trace de forteresse de ce côté.

Au nord, entre Barut et Giblet, l'antique Byblos des Phéniciens, la profonde vallée du Nahar-Ibrahim, l'Adonis de l'antiquité, descendant des sommets les plus élevés du Liban jusqu'à la mer, formait la limite septentrionale du domaine royal [1]. Au delà commençait le comté de Tripoli qui s'étendait sur les pentes de ces montagnes, au pied desquelles se voient au bord de la mer les fiefs de Giblet, du Boutron et de Nephin.

Au delà de Tripoli, le massif libanais est prolongé par une ligne de montagnes formant avec lui un gigantesque quart de cercle.

C'est le Djebel-Akkar, contre-fort septentrional du Liban, bornant vers l'est le comté de Tripoli et auquel est pour ainsi dire greffée, le continuant au nord, la chaîne des monts Ansariés qui, elle aussi, servait de barrière entre les colonies franques et les musulmans.

La domination des comtes de Tripoli sur certains cantons de la rive gauche de l'Oronte ne fut qu'éphémère et se borna à la possession de Mons-Ferrandus [2], qui fut plutôt un poste avancé qu'un établissement.

Ici le travail de l'homme a suivi la nature; une série de forteresses fut établie pour défendre tous les passages de ces montagnes.

Sur le Djebel-Akkar s'élève le château du même nom. Celui d'Arkas, maintenant ruiné, dominait la vallée de Nahar-el-Kebir, l'Eleutherus de l'antiquité, et était occupé par les chevaliers du Temple. Dans

[1] *Familles d'outre-mer*, p. 4. — [2] Aujourd'hui Kalaat-Barin.

les monts Ansariés, le Krak des chevaliers, aujourd'hui Kalaat-el-Hosn, commandait le col par où communique la vallée de l'Oronte avec la vaste plaine qui s'étend entre ces montagnes et la mer. C'était en même temps l'une des principales places d'armes de l'ordre de l'Hôpital.

Plus au nord, les châteaux d'Areymeh, de Satita, du Sarc, de la Colée, etc., gardaient les points stratégiques les plus importants et étaient reliés entre eux par une série de postes secondaires.

La principauté d'Antioche comprenait l'extrémité nord de la chaîne des Ansariés et le bassin inférieur de l'Oronte. Elle comptait sur le littoral les villes maritimes d'Alexandrette, de Borbonnel ou Port-Bonnel, de Soudin ou port Saint-Siméon, de Laodicée, de Zibel et de Valenie; dans la vallée de l'Oronte, les places de Schogr et de Femie; à l'est, les villes d'Albara, d'Artesie, de Cafaraca, de Rugia, etc. Ses principales forteresses étaient Dar-Bessak, Harrenc, Cursat, Saone, Berzieh, etc. Bien qu'ayant subsisté presque jusqu'à la fin de la domination franque en Orient, cette principauté avait été fort amoindrie après la chute d'Édesse.

Elle était reliée au comté de Tripoli par le littoral. La partie des montagnes des Ansariés, formant aujourd'hui les cantons de Kadmous, d'Aleïka et de Massiad, était alors entre les mains des Ismaéliens, qui, bien que tributaires des Francs, avaient conservé leur autonomie. La domination chrétienne proprement dite se bornait donc de ce côté au littoral et à la possession de quelques châteaux occupant des positions stratégiques dans ces montagnes et que les princes d'Antioche avaient cédés de bonne heure aux grands ordres militaires.

Vers l'est, Alep, demeuré au pouvoir des musulmans et, au nord, le royaume chrétien d'Arménie limitèrent cette principauté pendant presque toute sa durée.

Quant à celle d'Édesse, nous savons seulement que ses villes prin-

cipales furent Samosate, Turbessel, Rum-Kalah, Tulupe, Hatab, Ravendan, Melitène, Hazart, El-Bir et Sororgie. Mathieu d'Édesse[1] nous apprend que cette province conserva son administration mi-partie grecque et arménienne, à laquelle les Latins n'eurent que fort peu de part; elle demeura donc complétement en dehors du mouvement de colonisation occidentale. Les princes de la maison de Courtenay résidaient presque constamment à Turbessel, abandonnant le gouvernement du pays à des légats byzantins, qui, par leurs exactions, paraissent avoir promptement aliéné aux Francs l'esprit des habitants. Cette principauté ne subsista guère que cinquante ans et son territoire n'a encore été que fort peu exploré. Si j'ai eu le regret de laisser beaucoup à faire après moi, dans la principauté d'Antioche, je crois pouvoir affirmer que tout est à faire dans celle d'Édesse.

Grâce aux nomenclatures que nous trouvons dans les chartes contemporaines, il est aujourd'hui facile de reconnaître, sous les noms arabes modernes, ceux des villages possédés par les Francs et d'y voir des traces indubitables des désignations du moyen âge.

Par l'étude des périples de la côte de Syrie, écrits durant cette période historique, j'ai relevé les noms que portaient alors presque toutes les pointes et les mouillages de ce littoral[2]. Les uns étaient demeurés arabes, les autres avaient été latinisés et même certains d'entre eux avaient reçu des appellations purement françaises.

[1] *Nouvelle bibliothèque arménienne*, édition Dulaurier.

[2] Laurent, *Peregrinatores medii ævi quatuor*. Leipzig, 1864; in-4°; Sanuto, et *Fontes rerum Austr.* t. II, 1859; Georg Martin Thomas, *Der Paraplus von Syrien und Palestina*, etc. Munich, 1864, in-4°.

III.

Quelques lignes sur l'état intérieur de ces principautés vers le milieu du xii^e siècle me semblent devoir trouver ici leur place.

Les nouvelles conquêtes, divisées en fiefs, se couvrent bientôt de châteaux, d'églises et de fondations monastiques. Dans les chartes contemporaines, nous trouvons la mention d'abbayes ou de monastères des ordres de Cîteaux, de Prémontré et autres s'élevant dans les principaux lieux témoins de la vie terrestre du Christ. On vit alors aux environs de Jérusalem les abbayes ou les prieurés du Mont-Sion, du mont Olivet, de Josaphat, de Saint-Habacuc, de Saint-Samuel, de Cansie, des Trois-Ombres, etc.; en Galilée, celles du Mont-Thabor et de Palmarée et une foule d'autres que nous ne saurions énumérer ici.

L'organisation militaire fut réglée par les chapitres 271 et 272 des *Assises de la haute Cour*. Le premier indique le nombre de chevaliers dus par chaque fief, et le second celui des sergents que les églises et les bourgeoisies devaient pour la défense du royaume.

Les divisions rurales ou casaux avec leurs redevances sont indiqués très-nettement dans les chartes de donations ou d'échange remontant à cette époque.

Chez les Latins, le nom de casal était donné à des villages ou à des fermes habitées par des Syriens chrétiens ou musulmans, des Grecs, des Turcs ou même des Bédouins.

La population se divisait en hommes liges devant le service militaire et parmi lesquels il y en avait d'origine franque, et en vilains ou serfs ruraux. Le territoire du casal était partagé en gastines et en charrues[1]:

[1] *Cod. Dipl.* t. I, et *Fontes rerum Austriacarum*, t. II, 1859, etc.

sur le nombre de celles-ci se fixaient généralement les redevances dues par le casal à la seigneurie dont il dépendait.

En Sicile l'influence arabe avait continué à prédominer, et, à la suite de la conquête normande, les compagnons de Robert Guiscard ayant été amenés à adopter un grand nombre de coutumes de la civilisation orientale, bientôt une civilisation moitié arabe et moitié byzantine régna à la cour de Palerme. Les artistes et les savants musulmans y furent protégés; les diplômes se rédigèrent en grec comme en latin, et les monnaies, frappées avec des légendes grecques et arabes, portèrent des symboles chrétiens mêlés à des versets du Coran. Alors furent élevées les églises de Mont-Réal, des Ermites, de la Martorana, ainsi que la chapelle palatine de Palerme.

Il se passa quelque chose d'analogue en Syrie, où l'on vit les princes et les chevaliers francs échanger fréquemment leurs pesantes armures contre le costume sarrasin et marcher à la tête de leurs troupes vêtus de longues robes et leurs casques recouverts de keffiehs, ce qui devait être un jour l'origine du lambrequin héraldique, cédant ainsi aux nécessités du climat brûlant sous lequel ils se trouvaient transplantés. La cour d'un prince européen établi en Orient devait présenter alors un singulier mélange de mœurs syriennes et occidentales.

Comme en Sicile, les artistes syriens et grecs décoraient les édifices élevés par les croisés, et nous savons qu'il régnait un grand luxe d'ornementation à l'intérieur de certains châteaux. Vilbrand d'Oldenbourg, dans la relation de son pèlerinage en Terre Sainte, parle avec admiration des pavages en mosaïque exécutés au palais des Ibelins de Beyrouth par des ouvriers orientaux[1]. Il cite notamment une salle lambrissée de marbre, et au milieu de laquelle se voyait un dragon

[1] Laurent, *Peregrinatores medii ævi quatuor*, p. 167.

jetant de l'eau, par les naseaux, dans une piscine, dont le fond était formé par une mosaïque représentant des fleurs aux couleurs éclatantes.

Les monuments religieux [1] construits alors en Syrie par les Francs appartiennent tous à l'école romane, qui, à cette époque, élevait en France les églises de Cluny, de Vezelay, de la Charité-sur-Loire, etc.; mais, transportée en Orient, tout en conservant son caractère primitif, elle fit, sous l'influence byzantine, surtout quant à l'ornementation, de fréquents emprunts à l'antiquité et à l'art arabe.

Il y avait à la solde des chrétiens de Palestine et combattant dans leurs rangs sous le nom de *Turcoples* un grand nombre d'Arabes musulmans, et la charge de grand Turcoplier ou chef des Turcoples devint un des grands offices de la cour.

Dans les monts Ansariés habitaient alors les Assassins ou Bathéniens de Syrie et leur chef désigné dans les chroniques sous le nom de *Vieux de la Montagne*. Durant le XIIe siècle et le commencement du XIIIe ils furent tributaires des Templiers.

Dans les casaux, les rapports des races différentes étaient pacifiques. Les historiens arabes eux-mêmes reconnaissent assez souvent dans leurs écrits la bonne entente qui y régnait entre les populations chrétiennes et musulmanes [2].

Nous trouvons, dans les inventaires des archives de familles arabes de Syrie, la mention de permissions de chasse accordées alors réciproquement sur certains cantons par les princes francs et les émirs [3].

Enfin, une dernière preuve nous reste de cette harmonie habilement ménagée entre les indigènes et les nouveaux venus, c'est la créa-

[1] M. de Vogüé, *Les églises de Terre Sainte*, p. 396 et suiv.

[2] *Les Deux jardins*, extrait des historiens arabes des croisades, par Reinaud, p. 591.

[3] C'est à M. le baron de Slane que je suis redevable de ces curieux renseignements.

tion d'une monnaie spéciale et pour ainsi dire internationale[1] pour servir les intérêts unis des deux peuples et la fusion de leurs affaires. Ces monnaies, frappées au même titre que les dinars sarrasins, portaient d'un côté une croix, avec devise en caractères arabes, et de l'autre le monogramme du prince qui les avait fait frapper.

Ce fut vers le milieu du xııe siècle que les établissements chrétiens de Terre Sainte furent le plus prospères.

Le passage suivant de Foucher de Chartres nous trace un tableau des plus intéressants de l'esprit qui animait alors les colonies franques.

« Considérez et réfléchissez en vous-même de quelle manière, en
« notre temps, Dieu a transformé l'Occident en Orient. Nous qui avons
« été des Occidentaux, celui qui était Romain ou Franc est devenu ici
« un Galiléen ou un habitant de la Palestine; celui qui habitait Reims
« ou Chartres se voit citoyen de Tyr ou d'Antioche. Nous avons déjà
« oublié les lieux de notre naissance, déjà ils sont inconnus à plusieurs
« d'entre nous, ou du moins ils n'en entendent plus parler; tels d'entre
« nous possèdent déjà en ce pays des maisons et des serviteurs qui
« leur appartiennent comme par droit héréditaire; tel autre a épousé
« une femme qui n'est pas sa compatriote, une Syrienne, une Armé-
« nienne ou même une Sarrasine qui a reçu la grâce du baptême; tel
« autre a chez lui, ou son gendre, ou sa bru, ou son beau-fils; celui-ci
« est entouré de ses neveux, ou même de ses petits-neveux; l'un cultive
« des vignes, l'autre des champs; ils parlent diverses langues et sont
« déjà parvenus tous à s'entendre. Les idiomes les plus différents sont
« maintenant communs à l'une et à l'autre nation et la confiance rap-
« proche les races les plus éloignées. Il a été écrit en effet : Le lion et le
« bœuf mangent au même râtelier. Celui qui est étranger est mainte-

[1] Ces monnaies, marquées à la croix et portant des inscriptions arabes, ont fourni à M. Henry Lavoix le sujet d'un intéressant mémoire.

«nant indigène, le pèlerin est devenu habitant; de jour en jour nos
« parents et nos proches nous viennent rejoindre ici; ceux qui étaient
« pauvres dans leurs pays, ici Dieu les a faits riches; ceux qui n'avaient
« qu'une métairie, Dieu leur a donné ici une ville. Pourquoi retour-
« nerait-il en Occident celui qui trouve l'Orient si favorable ? » Ce
fragment doit remonter, à peu près, au règne de Baudouin II.

Ce fut durant le cours de cette période ou dans les premières années du siècle suivant que furent élevés la plupart des châteaux dont
l'étude fait l'objet de ce livre.

IV.

Au milieu des guerres perpétuelles dont la Syrie fut le théâtre à cette
époque, l'art de l'ingénieur fit des progrès rapides; on sent que les
Francs ont adopté tout ce qu'ils ont trouvé à prendre dans l'architecture militaire byzantine, représentant les traditions de l'antiquité grecque
et romaine, et je crois devoir exposer ici en peu de mots ce que Procope nous en apprend.

La fortification byzantine comprenait plusieurs genres d'ouvrages,
correspondant au *vallum*, *agger* et *mœnium* de la fortification romaine;
c'était d'abord le τεῖχος[1] ou la courtine, reliant les tours que précédait
un premier retranchement, προτείχισμα ou avant-mur. La distance
qui séparait cet ouvrage de la courtine équivalait au quart de la hauteur totale de cette dernière. En avant de cet ouvrage était creusé le
fossé, τάφρος, dont les terres soutenues par un mur, quelquefois
flanqué de tours, formaient l'ἀντιτείχισμα.

Le péribole ou chemin de ronde régnait entre le fossé et l'agger,

[1] Procope, *De ædificiis*, l. II, chap. III.

dont les tours correspondaient généralement aux intervalles de celles du rempart.

Un des caractères les plus frappants des fortifications byzantines est, autant que le permet le terrain, d'avoir des tours assez rapprochées les unes des autres. Le diamètre d'une tour n'excède jamais dix ou douze mètres.

La première ligne de défense était moins élevée que le rempart proprement dit, afin de ne pas gêner le jeu des machines établies sur les plates-formes des tours.

Le couronnement du mœnium était crénelé et présentait même parfois deux étages de défenses. Le plus remarquable exemple de ce genre se voit aux murailles de Dara, décrites en ces termes par M. Texier qui visita cette ville en 1840[1].

« Le mur avait à sa base trente pieds d'épaisseur; à une certaine « élévation, il portait dans toute sa longueur un chemin de ronde « voûté, qui diminuait d'autant l'épaisseur et par conséquent le poids « du mur. La voûte du chemin de ronde formait terrasse crénelée, ce « qui donnait au rempart l'aspect d'une muraille à double couronne-« ment. Les tours avaient trois étages et portaient en outre une balus-« trade circulaire couronnée par des créneaux. »

Toutes les villes byzantines avaient aussi des maîtresses tours ($\varphi\rho o \nu\rho\acute{\alpha}$) où demeuraient les chefs d'escouade chargés de veiller sur les remparts. On leur donnait également le nom de tour du centenier ($\pi\acute{\nu}\rho\gamma o\varsigma$ $\kappa\varepsilon\nu\tau\iota\nu\alpha\rho\iota o\tilde{\nu}$); elles subsistent encore à Constantinople et à Nicée. A Édesse on la nommait la tour des Perses.

Ces tours ou donjons étaient généralement placés sous le vocable de quelque saint.

[1] Texier, *Architecture byzantine*, p. 57 et suiv.

Dans la construction des forteresses qu'ils élevèrent alors en Syrie, les croisés prirent aux Grecs la double enceinte flanquée de tours, ainsi que le système de couronnement décrit en parlant des murs de Dara. Puis nous les voyons établir, sur le modèle des maîtresses tours byzantines, aux angles faibles des places ou près des portes et commandant les barbacanes qui les précèdent [1], des ouvrages importants dont nous trouvons encore des restes très-reconnaissables dans les enceintes d'Ascalon et de Tortose et qui paraissent avoir été l'origine des bastilles que nous verrons deux siècles plus tard s'élever en Europe.

Les plans de plusieurs des forteresses qui vont faire l'objet de cette étude, notamment ceux de Margat, du Krak et de Tortose, ont été conçus sur des proportions gigantesques; car la longueur et la largeur de ces monuments sont le double de celles des châteaux de Coucy et de Pierrefonds, qui passent, à juste titre, pour les plus vastes de France.

Les principales parmi les forteresses encore debout et datant des croisades appartiennent à deux écoles, dont l'existence et le développement furent simultanés en Terre Sainte.

La première paraît avoir eu pour prototype les châteaux construits en France, dans le cours des XIe et XIIe siècles, sur les côtes de l'ouest, le long des bords de la Loire et de la Seine, dans lesquels se rencontre partout un caractère particulier et uniforme.

Ils sont élevés sur des collines escarpées, d'une défense facile, et le plus isolées qu'il est possible des hauteurs environnantes. La forme de l'enceinte est déterminée par la configuration du plateau.

Le côté le plus vulnérable de la place est protégé par le principal ouvrage de défense.

[1] *Continuateur de Guillaume de Tyr*, chap. III.

Quelques points essentiels distinguent cependant les châteaux de l'Hôpital qui appartiennent à la première école. Le donjon y est remplacé par un ouvrage d'une grande importance commandant la partie faible de la place, mais dont les dispositions diffèrent entièrement du donjon franc.

Les tours de l'enceinte sont presque toujours arrondies; elles renferment un étage de défenses et leur couronnement, ainsi que celui des courtines, se compose d'un parapet crénelé avec meurtrières très-plongeantes, refendues dans les merlons et identiques à celles que nous voyons usitées en France dans le cours du xii^e siècle.

Il nous faut encore signaler les principaux emprunts faits à l'Orient par cette école; ce sont d'abord la double enceinte byzantine, où la seconde ligne commande la première et en est assez rapprochée pour permettre à ses défenseurs de prendre part au combat, si l'assaillant dirige une attaque trop vive contre le premier ouvrage; ensuite l'application des échauguettes en pierre que nous ne verrons apparaître en France qu'à la fin du xiii^e siècle et qui étaient destinées en Syrie, où le bois de charpente est assez rare, à suppléer aux hourds qui, en Europe, formaient à cette époque le complément indispensable de toute fortification; enfin, l'adoption de ces énormes talus en maçonnerie qui, triplant à la base l'épaisseur des murailles, trompaient le mineur sur l'axe des défenses qu'il attaquait en même temps qu'ils affermissaient l'édifice contre les tremblements de terre si fréquents dans ces contrées.

Le passage suivant de M. Viollet-le-Duc[1] rend parfaitement l'idée dominante de ce système :

« Le château franc conserve longtemps les qualités d'une forteresse

[1] Viollet-le-Duc, *Dictionnaire d'architecture*, t. III, p. 69.

« combinée de façon à se défendre contre l'assaillant étranger; son as-
« siette est choisie pour commander des passages, intercepter des com-
« munications, diviser des corps d'armée, protéger un territoire; ses
« dispositions intérieures sont comparativement larges et destinées à
« contenir des compagnies nombreuses. »

Rien ne saurait mieux que ces quelques lignes rendre le type d'après lequel ont été élevés les principaux châteaux de Syrie, type qui, ayant été apporté en Orient par les Francs, s'y est maintenu par suite des exigences locales et du contact des peuples réunis en cette région.

La seconde école est celle des Templiers. Ici le tracé de l'enceinte se rapproche beaucoup de celui des grandes forteresses arabes élevées d'après un système qui paraît s'être inspiré de l'art byzantin.

Cependant on remarque au premier coup d'œil quelques différences entre ces monuments et les édifices militaires bâtis par les chevaliers du Temple; d'abord le peu de saillie des tours, invariablement carrées ou barlongues, donne à penser que les ingénieurs francs se sont peu préoccupés de l'importance des flanquements; ce que nous remarquons également dans les plus anciens châteaux arabes : Alep, Kalaat Schoumaïmis, etc., tandis qu'à en juger par la profondeur des fossés creusés à grands frais dans le roc et remplis d'eau, comme à Tortose et à Athlit, ainsi que par la hauteur des murailles, ils ont cherché à se garantir des travaux des mineurs et des tentatives d'escalade.

Ailleurs, comme à Safita et à Areymeh, les Templiers ont assis les bases de leurs murs au sommet de pentes escarpées, obviant par ce moyen aux mêmes inconvénients.

Parmi les caractères distinctifs de cette seconde école, il faut encore citer les parements extérieurs des murailles généralement en très-grand appareil, taillés à bossage, et le peu de plongée des meurtrières qui présentent une grande analogie avec celles des forteresses arabes con-

temporaines, toutes choses tendant à donner à ces édifices une apparence complétement orientale. Mais à défaut d'autres preuves, si elles nous manquaient, les signes d'appareillage employés par les ouvriers, et consistant en lettres latines du xii^e siècle, ne sauraient nous laisser aucun doute sur leur construction par des Occidentaux.

Le mode de clôture par des herses à coulisses est commun aux deux écoles et me semble être d'importation européenne, attendu que dans les châteaux arabes du même temps, que j'ai visités, je n'ai remarqué aucune trace de herse.

Il y a encore un troisième groupe de forteresses élevées sur des plans participant un peu de l'une et de l'autre de ces deux écoles, mais plus particulièrement de la seconde, et où le donjon est conservé. Je les appellerai châteaux féodaux, c'est-à-dire appartenant à de grands vassaux qui en portaient le nom, et je classerai parmi eux Saone, Giblet, Beaufort, Montréal, Karak, Blanche-Garde, etc. A leur suite je placerai mon étude sur la forteresse de Montfort ou Starkenberg, principal établissement militaire en Terre Sainte des chevaliers de l'ordre Teutonique; c'est un château des bords du Rhin transplanté en Syrie.

Dans une quatrième partie, enfin, j'étudierai les enceintes d'Antioche, de Césarée, d'Ascalon, de Tyr, de Giblet, et les châteaux maritimes de Sagette et de Meraclée.

Il semble, quant aux forteresses de l'île de Chypre, qu'on ait voulu suivre la règle qui existait dans l'antiquité de choisir, pour l'assiette et l'établissement des châteaux forts, les sites les plus escarpés et présentant d'eux-mêmes des points d'une défense facile, où l'art n'a qu'à perfectionner l'œuvre de la nature.

Les ingénieurs du moyen âge ont donc été amenés à suivre ce principe, à en juger par le choix qu'ils firent d'escarpements où, bien avant eux, on avait établi des postes fortifiés.

Le terrain a été le seul guide pour le plan de ces châteaux et l'on ne peut qu'admirer le talent avec lequel les ingénieurs qui ont élevé Saint-Hilarion, Buffavent et la Candare ont su mettre à profit toutes les défenses naturelles.

MARGAT.

(MARKAB.)

Sur un promontoire, au sud de Lattakieh, s'élèvent les restes du château de Margat, l'une des principales forteresses des Hospitaliers au temps des croisades. Le voyageur, qui veut visiter ces ruines appelées aujourd'hui Markab par les indigènes, suit le bord de la mer, et deux heures après avoir quitté Lattakieh, il atteint la petite ville de Djebleh, la Gabula des anciens.

De son antique origine celle-ci a conservé quelques beaux vestiges et notamment un magnifique théâtre. Au moyen âge elle fut nommée Zibel et était le siége d'un évêché. Raimond Rupin, prince d'Antioche, la céda aux Hospitaliers le 22 mai de l'année 1207[1], et joignit à cette cession, au mois de septembre 1210, le *castellum Vetulæ*[2] (château de la Vieille[3]) situé dans les montagnes; mais les Templiers se prévalant d'une cession antérieure de Bohémond IV revendiquèrent alors Djebleh. Pour mettre un terme au conflit, les deux ordres prirent pour arbitre le légat Pélasge[4], qui, le 12 octobre 1221, trancha le différend en partageant également cette ville et son territoire entre le Temple et l'Hôpital.

[1] *Cod. Dipl.* t. I, n° 91, p. 95 et 96.
[2] La position de ce château semble pouvoir se retrouver dans les ruines du Kalaat-Mehelbeh, qui s'élèvent dans les montagnes à deux myriamètres au nord-est de Djebleh.
[3] *Cod. Dipl.* t. I, n° 95, p. 99 et suiv.
[4] *Ibid.* n° 107, p. 113.

Quelques restes de remparts flanqués de saillants carrés et construits en blocs d'assez grand appareil, taillés à bossages, se voient çà et là au milieu des maisons modernes et sont les derniers débris de l'enceinte élevée par les croisés.

A l'ouest de la ville se trouve un petit port creusé dans le rocher et aujourd'hui envahi par les sables; mais son exiguïté donne à penser qu'il ne put jamais recevoir que des navires d'un faible tirant d'eau. Nous aurons du reste l'occasion de nous étendre plus longuement sur ce port et sur ses défenses dans la suite de ce travail.

A moitié chemin, entre Djebleh et Markab, on voit sur une pointe s'avançant dans la mer les restes d'un petit château du moyen âge, bâti avec des matériaux antiques. Le nom de ce promontoire est Ras-Baldy-el-Melek et il n'y a aucun doute possible sur l'identification de ce lieu avec le site où fut Paltos, cette ville étant indiquée par Ptolémée, les tables de Peutinger et les itinéraires publiés par M. de Fortia d'Urban, comme située entre Gabula et Balanée et à égale distance des deux points. Hiéroclès[1] cite Paltos comme étant dans la Syrie première.

Au temps du Bas-Empire, Paltos fut érigée en évêché, et l'*Oriens christianus*[2] nous a conservé les noms de plusieurs évêques qui occupèrent ce siége entre les années 362 et 500. Durant le moyen âge, le nom de Paltos s'était changé en celui de Boldo, et nous trouvons dans l'ouvrage de Sébastien Paoli la mention du toron de Boldo et du casal de Saint-Gilles, voisin de Zibel, comme ayant été achetés de Rainald Mansoer par Bohémond d'Antioche et donnés par ce dernier à l'Hôpital en 1167[3].

L'identification de Boldo avec le Ras-Baldy me semble donc n'avoir rien de téméraire, et les restes du petit fort qu'on y voit encore pour-

[1] Hiéroclès, *Synecdemos imperii orientalis*.
[2] *Oriens christianus*, par Michel Lequien.
t. II, p. 799. — [3] *Cod. Dipl.* t. I, n° 43, p. 43.

raient bien n'être autres que ceux d'un poste avancé de la forteresse de Margat, élevé en ce point par les chevaliers de Saint-Jean.

Depuis Djebleh, cinq heures d'une marche rapide suffisent à peine pour atteindre le pied des escarpements de la montagne au sommet de laquelle se dresse la forteresse de Markab. Avant d'y parvenir, le voyageur passe au milieu des ruines de Valenie, ville épiscopale élevée au temps des croisades sur l'emplacement de Balanée et où se remarquent les restes de deux églises. Un torrent nommé aujourd'hui Nahar Banias, qui traverse ces ruines, formait alors la limite des principautés d'Antioche et de Tripoli[1].

L'assiette de Margat fut admirablement choisie pour en faire une grande place d'armes, commandant toute cette partie du littoral de la Syrie et pouvant offrir au besoin une citadelle de refuge, longtemps considérée comme imprenable.

La montagne forme à peu près un triangle; au nord et à l'ouest, elle est presque à pic, tandis qu'à l'est une profonde vallée la sépare des monts Ansariés, auxquels elle se rattache, vers le midi, par une étroite crête, ce qui fait de ce sommet une sorte de presqu'île.

La configuration du terrain a déterminé le plan du château composé d'une double enceinte avec réduit à l'extrémité sud. Une muraille, flanquée de tourelles, pour la plupart rondes, constitue la première ligne; quant à la seconde, aujourd'hui ruinée, elle s'élevait au haut du terreplein, qui occupe tout l'intérieur de la place et dont le pourtour est encore revêtu de talus de maçonnerie construits à la base de ce deuxième rempart. Vers la fin du XIIe siècle une bourgade, où vinrent s'installer les habitants ainsi que l'évêque de Valenie, s'était élevée sur cette esplanade, limitée au sud par le réduit formé d'un massif consi-

[1] Jacques de Vitry, *Histor. Hierosol.* XXX, XXIV.

dérable de bâtiments et de l'énorme tour, ouvrage capital des défenses de la forteresse.

Des bords du ruisseau, un étroit sentier serpentant au milieu des rochers amène le visiteur au pied des murs du château. Là un escalier en pente assez douce pour que les chevaux puissent aisément le gravir, et que précédait autrefois une barrière dont on voit encore les traces, le conduit à l'entrée de la forteresse. Elle s'ouvre en A (pl. III) dans

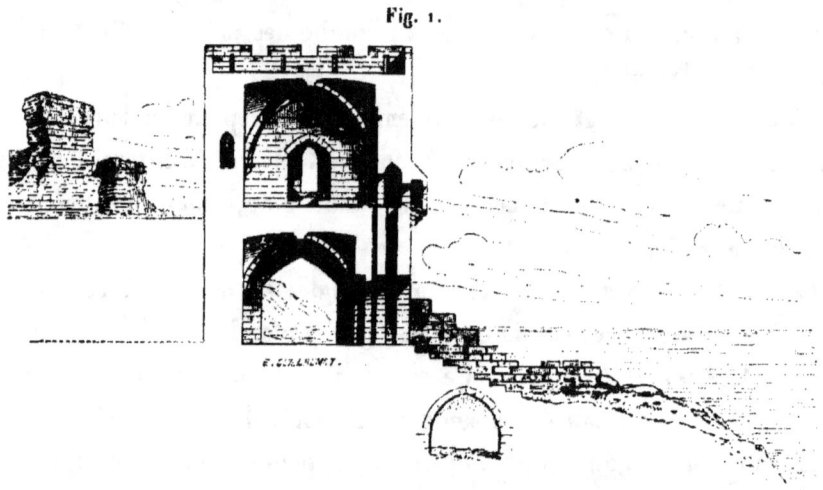

Fig. 1.

une tour carrée, et était défendue, ainsi qu'on le voit dans la coupe (fig. 1), par une échauguette, un mâchicoulis, une herse et des vantaux. Dès que le voyageur a franchi cette porte, il trouve un grand vestibule (fig. 2) dont la voûte s'appuie sur des nervures prismatiques retombant sur des consoles. A droite et à gauche, deux larges arcades en segment d'ogive donnent accès dans la première enceinte. Cette pièce n'a aucune communication directe avec la partie supérieure de la tour, formée d'une vaste salle située au niveau du terre-plein de la seconde enceinte, et dont je donne ici le plan (fig. 3). Elle est éclairée

par une belle fenêtre, s'ouvrant au sud, avec bancs ménagés dans l'embrasure.

Dans cette pièce étaient disposées les manœuvres de la herse; au-dessus de la coulisse, on voit encore dans le mur des entailles qui recevaient le système de poulies destinées au jeu des contre-poids et des chaînes s'enroulant sur le treuil. C'est encore de là que, par un étroit passage, on arrive à la chambre de tir des meurtrières et des mâchicoulis défendant les approches de la porte.

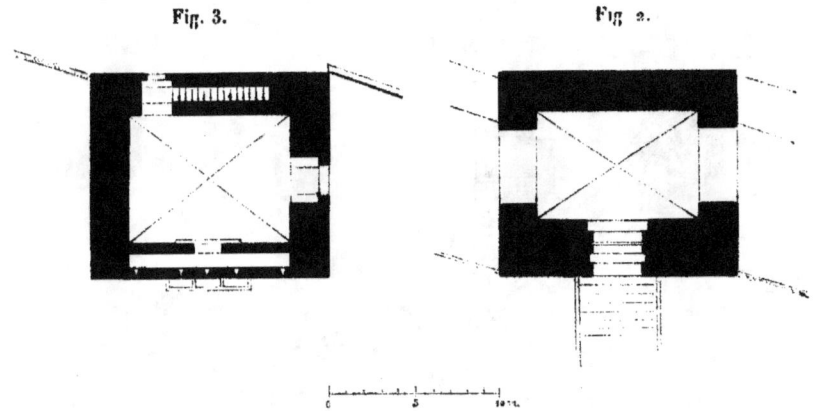

Dans l'épaisseur de la muraille orientale de cette tour est ménagé un escalier conduisant à la plate-forme crénelée qui couronne cette défense.

A en juger par la forme des baies et par celle des arcs ogives qui supportent les voûtes, cet ouvrage semble devoir être attribué aux premières années du xiii^e siècle.

J'ai déjà dit qu'ici la première enceinte consiste en une muraille flanquée de tourelles rondes; elles sont d'un faible diamètre et ne présentent qu'un étage de défenses, disposition généralement adoptée en France pendant tout le xii^e siècle; car ce n'est que dans le cours

du siècle suivant que nous voyons apparaître les premières tours munies de défenses jusqu'à la base. Par suite de leur position, celles dont nous nous occupons n'avaient guère à craindre que la sape; la salle qui se trouve à l'intérieur est percée de meurtrières dont le nombre varie de trois à six, suivant le diamètre de la tour (fig. 4). Un escalier extérieur conduit à la plate-forme, et son parapet, dans lequel s'ouvrent quatre créneaux, présente une épaisseur de 72 centimètres. Une meurtrière est refendue dans chaque merlon, mais ces

Fig. 4.

merlons sont trop dégradés pour qu'il soit possible de savoir s'il y eut ici des volets pouvant s'abaisser afin de couvrir le défenseur, suivant la méthode appliquée, en Europe, à l'époque où fut élevé Margat.

La tour B, qui se voit à l'angle nord-ouest, paraît avoir été entièrement reconstruite depuis la prise du château par les musulmans.

Au nord, l'escarpement du rocher taillé à pic tient lieu de muraille sur une assez grande longueur.

Vers l'est, comme le flanc de la montagne est moins abrupte, un fossé a été creusé au pied du rempart. Sur une grande partie de son

étendue il est revêtu d'une contrescarpe en maçonnerie, en avant de laquelle le terrain a été disposé en glacis.

Au sud de la forteresse, en face de la langue de terre qui réunit son assiette aux hauteurs voisines, a été construite en C la défense la plus sérieuse de cette première enceinte. C'est un gros saillant arrondi, d'un relief considérable, fondé sur le roc et massif dans toute sa hauteur. Son couronnement, composé d'une ligne d'échauguettes surmontée d'un parapet crénelé, fut l'objet de réparations importantes à la suite de la prise du château par Kelaoun, à l'époque où ce prince fit placer l'inscription arabe qui se lit sur le pourtour[1].

En avant, on avait creusé en D un réservoir, aujourd'hui à sec, occupant dans toute sa largeur l'espèce d'isthme qui relie Margat aux montagnes de la Kadmousieh.

Les ruines d'une petite barbacane E, coupant le chemin qui vient du sud, se voient en contre-bas du saillant C.

Les ingénieurs qui ont bâti le réduit du château, dont je vais donner la description, ont été amenés par la configuration du terrain à placer à l'extrémité sud l'ouvrage le plus important : c'est la tour L qu'on voit en arrière du saillant C et qui, par sa hauteur et ses nombreuses défenses, commande, au loin, de ce côté les approches de la place.

Cet ensemble de constructions, composant la portion la plus remarquable de la forteresse, fut élevé à une époque que l'on ne peut fixer d'une manière positive, mais nous devons probablement l'attribuer à la fin du XIIe siècle.

Nous savons par les historiens arabes que toutes les villes du nord

[1] C'est une bande de marbre blanc incrustée dans la muraille et sur laquelle les caractères se détachent en relief. Comme c'est de ce côté que doit avoir porté la principale attaque durant le dernier siége, il y a lieu de penser que la partie supérieure de cet ouvrage eut beaucoup à souffrir, et qu'après la capitulation de Margat il fallut la reconstruire en grande partie.

de la Syrie eurent fort à souffrir d'effroyables tremblements de terre dans les années 1157 et 1165. Il y a donc lieu de penser que Margat ne fut pas plus épargnée que les autres points du littoral, et ce désastre dut y nécessiter de grandes réparations, peut-être même une reconstruction complète, selon toute apparence, effectuée postérieurement au 1ᵉʳ février 1186 [1], date de la cession du château à l'ordre de l'Hôpital.

Le voyageur qui visite ces ruines franchit en F (pl. III) la porte du réduit; cette entrée était jadis défendue par une herse et des vantaux ferrés avec barres. Bientôt à sa droite s'ouvre un large vestibule voûté en ogive, par lequel il pénètre en G dans la cour du château proprement dit. Arrivé en ce lieu, la première chose qui attire son regard est une petite chapelle H maintenant transformée en mosquée. Elle fut construite par des artistes appartenant à cette école française transplantée en Palestine, et qui dans ce milieu oriental demeura toujours fidèle au système de construction et au plan des églises élevées en France sur les bords de la Loire et en Bourgogne pendant le cours du xıᵉ siècle. Bien que dans des proportions plus restreintes, cet édifice est indubitablement contemporain des églises de Tortose, d'El-Bireh, de Djebaïl et de Lydda. Sa longueur est de $23^m,64$ dans œuvre, sur $9^m,90$ de large ; c'est une nef comprenant deux travées et terminée par une abside arrondie, voûtée en niche de four. Primitivement six fenêtres lancettes devaient éclairer ce vaisseau. Mais, comme on le voit par le plan, trois de ces baies furent murées à une époque postérieure, quand, par suite de quelque modification survenue dans le plan primitif de cette partie du château, on éleva les bâtiments qui se voient au nord et au sud.

[1] Se reporter à l'acte de cession que nous donnons en note à la fin du volume.

Les voûtes de la chapelle sont à arêtes vives et appuyées au milieu sur un arc doubleau qui sépare les deux travées. Cet arc, sans ornement d'aucune espèce, repose sur deux colonnes engagées dans des pilastres appliqués aux murs de l'église; même disposition se trouve dans les piliers qui soutiennent les bas-côtés de Notre-Dame de Tortose et autres églises de la même époque[1].

L'abside est plus élevée que le reste de la chapelle d'environ 40 cen-

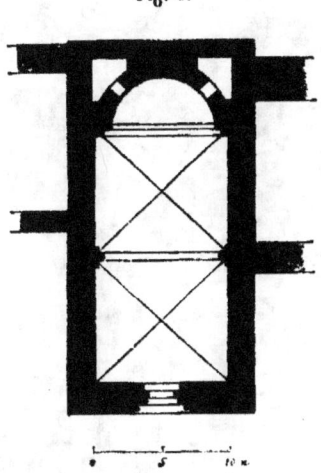

Fig. 5.

timètres; on y accède par deux marches; à droite et à gauche s'ouvrent des portes basses conduisant à deux petites pièces situées de chaque côté, et éclairées par des meurtrières. L'ornementation de cette église est d'une très-grande simplicité, les bases des colonnes sont romanes, ainsi que les chapiteaux; un portail s'ouvrant dans la façade est la seule partie du monument présentant encore quelques sculptures. Il est précédé d'un perron de trois marches et était orné de quatre colon-

[1] M. de Vogüé, *Les églises de Terre Sainte*, p. 257.

nettes en marbre, dont les fûts manquent aujourd'hui et qui servaient
de supports à deux arcs brisés se surmarchant. La largeur de ce por-
tail est de 3m,75; une seconde porte, présentant en plus petit les
mêmes dispositions, est percée sur la cour vers le nord et n'a pu être
figurée dans le plan, se trouvant juste au-dessous de la première fe-

Fig. 6.

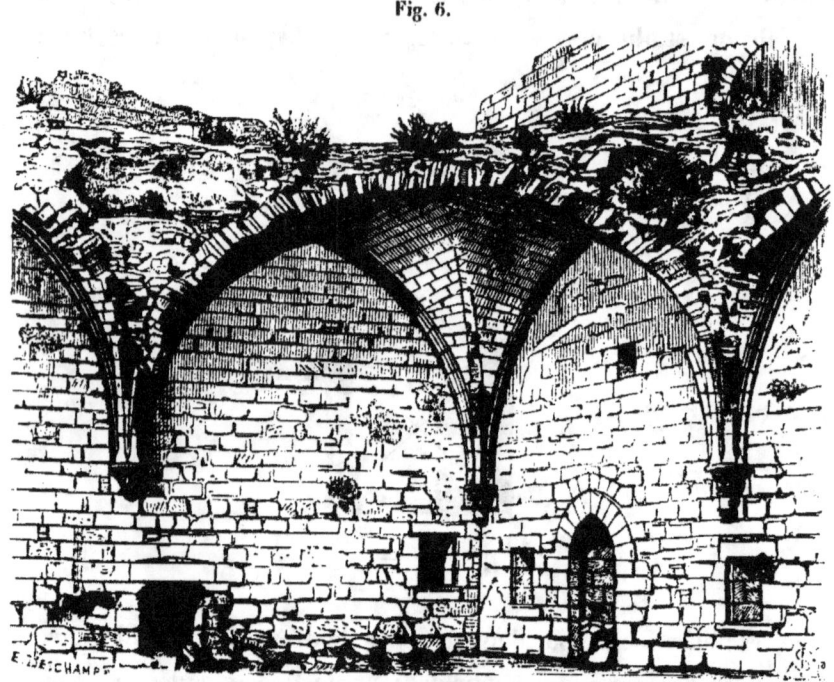

nêtre. A la partie supérieure de l'édifice se voient encore les restes
d'un petit campanile presque entièrement détruit. En I des bâtiments
fort dégradés et transformés en étables paraissent avoir été des écuries
ou des magasins au temps de l'occupation chrétienne.

A droite de la cour sont les débris d'une grand'salle qui compre-
nait quatre travées, dont deux sont encore debout. Ce sont celles qui
sont représentées dans la vue que je donne ici (fig. 6). Le mode de

construction des voûtes me porte encore à attribuer cette portion du château aux premières années du xiiie siècle. Les arcs ogives s'appuient sur des consoles, et la retombée des voûtes semble avoir dû être supportée par un pilier central dont il ne subsiste plus aucun vestige. Les murs de cette salle étaient revêtus d'un enduit dont on voit encore des restes et qui paraît avoir été orné de peintures à fresque.

Une maison moderne, de chétive apparence, couvre en partie ces ruines, aujourd'hui silencieuses, et théâtre probable de cette dernière assemblée des chevaliers où, le 27 mai 1285, fut décidée la reddition de Margat, une plus longue résistance ayant été reconnue impossible. De cette salle on passe dans une pièce éclairée par une large baie s'ouvrant au-dessus de la porte de la seconde enceinte et qui devait composer l'appartement du châtelain ou celui réservé à des hôtes de distinction, ainsi que nous le prouve son nom de Divan-el-Melek (chambre du roi), conservé jusqu'à nous.

N'y aurait-il pas lieu de se demander si ce nom n'aurait pas eu pour origine la détention, dans ce château, d'Isaac Comnène, qui y fut confié à la garde des Hospitaliers par Richard d'Angleterre, après la conquête de Chypre? Les chroniqueurs racontent que dans sa prison ce prince portait des chaînes d'or et d'argent; il y mourut en 1195, inconsolable de la perte de son royaume[1]. A son retour en Europe, Richard ayant été livré par le duc d'Autriche à l'empereur Henri VI, il fut question de mettre pour condition à la délivrance de Richard celle d'Isaac Comnène, encore vivant à Margat, et celle de sa fille, venue en France avec Bérengère de Navarre[2].

[1] Mas-Latrie. *Hist. de Chypre*, t. I, p. 13.

[2] La destinée de cette princesse fut des plus étranges; elle épousa Raymond VI, comte de Saint-Gilles, qui ne tarda pas à la répudier; s'étant retirée à Marseille, elle s'y maria, vers 1202, avec un chevalier flamand inconnu, partant pour la croisade, et qui, par cette union, crut se créer des droits au trône de Chypre.

Au sud de la chapelle et y attenant en K, on trouve un grand bâtiment à deux étages éclairé par des fenêtres ogivales. Chaque étage renferme une vaste salle et communique directement avec la grande tour L, dont les proportions colossales ne sauraient être comparées qu'au donjon de Coucy (fig. 7). Elle mesure 29 mètres de diamètre; ses deux étages sont disposés pour la défense et percés de meurtrières se chevauchant de manière à ne pas laisser de points morts à sa circonférence. Les voûtes sont percées de porte-voix communiquant de-

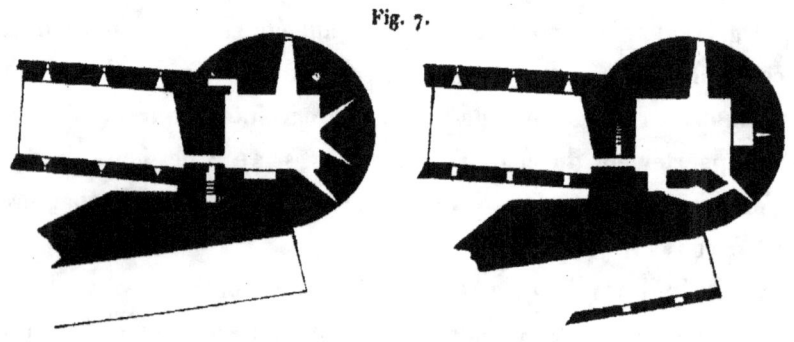

Fig. 7.

puis le rez-de-chaussée jusqu'à la plate-forme qui la couronne, et dont le parapet, presque entièrement ruiné aujourd'hui, présentait un relief considérable vers les dehors de la place. Il était composé d'une galerie percée de meurtrières, au-dessus de laquelle régnait un chemin de ronde crénelé, et à chaque extrémité sont des escaliers par lesquels on y accédait[1]. La plate-forme de cette tour est de plain-pied avec celle du bâtiment K, et elles sont assez vastes pour avoir pu servir d'aire à l'établissement de grands engins. En M et en N, à droite de la petite

[1] Lorsque je visitai pour la première fois Markab, en 1859, il subsistait encore des portions considérables de ce couronnement qui m'ont permis de le restituer dans la coupe fig. 8. Depuis cette époque, elles ont presque entièrement disparu.

cour triangulaire, se voient des constructions qui semblent avoir été des casernes, sous lesquelles règnent de vastes caves.

Les édifices qui au nord bordaient le terre-plein ont été tellement bouleversés qu'il est absolument impossible de rien retrouver de leurs anciennes dispositions intérieures. On reconnaît à grand'peine la

Fig. 8.

porte O, qui s'ouvrait sur l'esplanade de la seconde enceinte, et un fossé dont on voit encore les traces en P la séparait du réduit.

En Q est la seule partie qui, de ce côté, ait conservé sa voûte. La présence d'un vaste four, probablement contemporain du reste du château, autorise à penser que là furent les cuisines et la paneterie.

A l'angle nord-est, la tour R défend la poterne, qui s'ouvre sur le chemin de ronde de la première enceinte et met en communication avec lui la longue galerie S, qui fait corps avec les bâtiments I.

A en juger par la largeur des fenêtres qui l'éclairent, cette pièce dut être un des logis de la garnison; au-dessous existent deux étages de magasins voûtés.

Les constructions que je viens de décrire ne possèdent qu'un rez-de-chaussée, et toutes se terminent ainsi que la tour par des terrasses. Elles étaient munies à l'est d'un parapet à deux étages de défenses.

Comme cette partie du château était bâtie en pierres d'assez petit appareil, non-seulement le temps et les événements, mais encore la main des hommes, ont concouru à en accélérer la ruine; car les masures qui occupent le terre-plein central de la seconde enceinte ont été élevées avec ses débris.

Deux fois, à quatre ans de distance, j'ai visité Margat, et j'ai pu constater avec quelle désolante rapidité on voit diminuer chaque jour ce qui subsiste encore de cette forteresse.

Nous ne savons rien de bien positif sur l'origine de Margat, quoiqu'on ait lieu de supposer que cette place fut fondée par les Byzantins. Elle paraît être tombée entre les mains du prince Roger d'Antioche dans le cours du XIIe siècle, et devint alors un des fiefs les plus considérables de la principauté[1]. Possédée par la famille Mansoer, qui en prit le nom, cette forteresse, ainsi que la ville de Valenie, fut conservée par elle jusqu'à l'année 1186. C'est alors que Bertrand de Margat, avec l'approbation de Bohémond d'Antioche, céda ces deux possessions et toutes leurs dépendances à l'ordre de l'Hôpital. L'acte qui établit cette cession est daté du 1er février 1186 et a été publié par Paoli[2].

A la suite de la remise de cette forteresse à l'Hôpital, elle fut gouvernée par des châtelains appartenant à l'ordre.

[1] *Familles d'outre-mer*, p. 391. — [2] *Cod. Dipl.* n° 32, p. 77.

Les noms de quelques-uns d'entre eux sont parvenus jusqu'à nous; les voici :

Frère Henry	1^{er} février 1186[1].
Pierre Scotaï	1198-1199[2].
Anfred	1210[3].
Raimond de Mandago	1234[4].
Guillaume de Forcs	1241[5].
Pierre	1248[6].
Nicolas Lorgne	1250[7].
Jean de Bubie	1253[8].
Jean de Bomb	1254.

A la suite de la désastreuse bataille de Hattin, la plupart des villes et des châteaux possédés en Terre Sainte par les Francs s'étant trouvés privés de défenseurs, ils tombèrent rapidement au pouvoir de Salah ed-Din, qui se présenta alors devant Margat, sans oser toutefois en entreprendre le siége. Il se borna à faire passer son armée sous les murs de cette place, malgré les efforts de Margarit, amiral de la flotte envoyée par Guillaume II, roi de Sicile, au secours des chrétiens de Syrie. C'est au point où la route de Tortose à Laodicée contourne le promontoire au sommet duquel s'élève Margat et se trouve resserrée entre les rochers et la mer que les Siciliens tentèrent, en vain, d'arrêter les troupes musulmanes.

Ibn el-Atir nous apprend, en ces termes, par quel stratagème ce passage difficile fut effectué[9] :

« Salah ed-Din ravagea le territoire de Tortose, puis alla à Mera-

[1] *Cod. Dipl.* n° 77, p. 79.
[2] *Ibid.* n° 211, p. 252.
[3] *Ibid.* n° 95, p. 100.
[4] *Ibid.* n° 117, p. 128.
[5] *Ibid.* n° 118, p. 132 et 133.
[6] *Cod. Dipl.* n° 219, p. 260.
[7] *Ibid.* n° 51, p. 27.
[8] *Ibid.* n° 121, p. 138.
[9] Extrait des *Historiens arabes des croisades*, publiés par M. Reinaud, p. 480.

« kieh que les habitants avaient abandonné; il vint ensuite à Markab,
« forteresse appartenant aux Hospitaliers. La route de Djiblet passe au
« pied de la montagne où est situé ce château, qui est à droite, et la
« mer est à gauche. Le sentier conduisant à la forteresse est si étroit
« que deux hommes ne peuvent y passer de front.

« Margarit, amiral de la flotte que le roi de Sicile avait envoyée au
« secours des Francs de Palestine, ayant eu connaissance de la marche
« de Salah ed-Din, vint mouiller à la hauteur de Markab pour s'oppo-
« ser à son passage; ce que voyant, le soultan fit préparer de vastes
« mantelets garnis de laine et de cuir et les fit disposer au bord de la
« mer sur toute la longueur du défilé, de telle sorte que les musul-
« mans purent le franchir à l'abri des flèches de la flotte chrétienne.
« Ceci se passa le 11 du mois de djoumadi premier 584 (1188). »

Nous savons qu'en 1192 Richard, roi d'Angleterre, confia à la garde
des Hospitaliers de Margat son prisonnier Isaac Comnène, qui ne tarda
pas à y mourir [1].

L'année 1204 vit échouer contre Margat une tentative dirigée par
Malek ed-Daher, prince d'Alep.

Vilbrand d'Oldenbourg nous a laissé dans la relation de son pèle-
rinage en Terre Sainte, qui eut lieu en 1211, une description de Mar-
gat qui ne sera pas sans intérêt par les détails qu'elle donne sur ce
château [2].

« De là nous montâmes à Margat, château vaste et bien fortifié, pos-
« sédant double enceinte, muni de nombreuses tours qui semblent
« plutôt faites pour soutenir le ciel que pour augmenter la défense de
« ce lieu, car la montagne que domine le château est extrêmement
« élevée et semble comme Atlas soutenir le firmament. Les pentes de la

[1] *Cont. de Guillaume de Tyr*, liv. XXV. ch. xxvi, p. 169.

[2] Laurent. *Peregrinatores medii ævi quatuor*, p. 170.

« montagne sont bien cultivées et chaque année la récolte de ces terres
« forme plus de cinq cents charges; souvent les ennemis tentèrent de
« dévaster ces riches moissons, mais ce fut toujours en vain.

« Ce château appartient aux Hospitaliers et forme la principale dé-
« fense du pays. Il tient en échec le Vieux de la Montagne et le sou-
« dan d'Alep, à tel point que, malgré les nombreux châteaux qu'ils
« possèdent, ils ont été contraints, pour conserver la paix, à payer un
« tribut annuel de deux mille marcs. Chaque nuit, pour parer à tout
« événement et de crainte de quelque trahison, le château est gardé par
« quatre chevaliers et vingt-huit soldats. En temps de paix, outre les
« habitants ordinaires de la forteresse, les Hospitaliers y entretiennent
« une garnison de mille hommes, et la place est approvisionnée de
« toutes les choses nécessaires pour cinq ans. »

Makrizi dit qu'en l'an 1267 les Hospitaliers conclurent avec By-
bars une trêve de dix ans, dix mois, dix jours et dix heures pour le
château des Curdes et pour Margat; ils renoncèrent, à la même époque,
aux tributs que leur payaient les Ismaéliens, les villes de Hamah, de
Scheizar et d'Apamée.

En 1270, après la prise du Krak, les Hospitaliers furent contraints
à renoncer à tous les territoires possédés en commun avec les musul-
mans et durent consentir à ce que les impôts de Markab et de son ter-
ritoire fussent répartis entre le sultan et le grand maître des Hospi-
taliers. De plus, aucune réparation ne pouvait être faite au château.

En l'année 1280, l'émir Seif ed-Din-Balban[1], qui commandait le
château des Curdes, vint assiéger Margat à la tête de hordes de Tur-
comans; mais il fut obligé de se retirer après une tentative infruc-
tueuse.

[1] Extrait des *Historiens arabes des croisades*, publiés par M. Reinaud. — *Histoire des croisades*, par Michaud, t. VII, p. 758.

Le sultan Kelaoun ayant fait de grands préparatifs pour attaquer Margat, durant les premiers mois de l'année 1285, arriva sous les murs de cette place le mercredi 17 avril, et le texte des historiens arabes nous apprend qu'il établit son camp sur la colline reliant Markab aux montagnes des Ansariés et que ce fut de là qu'il dirigea ses attaques contre la pointe sud de la forteresse. Il avait fait monter à dos d'hommes six grandes machines qui commencèrent à couvrir d'une grêle de pierres et de traits les premières défenses du château; mais, comme elles étaient trop rapprochés de la place, elles ne tardèrent pas à être mises en pièces par les machines des Francs.

Quelques jours plus tard, il arriva que l'un des engins des Hospitaliers en ayant brisé accidentellement un autre, les musulmans en profitèrent aussitôt pour recommencer leurs travaux de siége, et ils parvinrent à remettre en batterie une nouvelle chirobaliste. Cependant les assiégés ayant rétabli leurs moyens de défense réussirent à la briser à l'aide de nombreux projectiles qui tuèrent, au dire des chroniqueurs arabes eux-mêmes, un grand nombre de musulmans.

Par suite des attaques incessantes des Arabes, les défenseurs se virent contraints à abandonner les ouvrages avancés, ce qui permit aux mineurs égyptiens de pénétrer dans les fossés et de s'attacher aux murailles du château, à la base desquelles on peut facilement reconnaître les traces de leurs travaux. Ils parvinrent donc à percer plusieurs galeries de mines, et ayant mis le feu aux étais de l'une d'elles, une partie de la tour qui forme l'extrémité de la forteresse s'écroula.

Les musulmans tentèrent alors vainement l'assaut, et, après un combat long et meurtrier, ils furent repoussés avec perte.

Le premier moment de stupeur passé, les assiégeants reprirent courage et apportèrent tant d'activité à leurs travaux que huit jours plus

tard le mercredi, 17 du mois de Rabi premier, les mineurs étaient arrivés jusque sous la grande tour et avaient réussi à en saper la base, de telle sorte qu'elle était pour ainsi dire suspendue sur les étais.

Le sultan, qui désirait vivement se rendre maître du château avant qu'il fût ébranlé au point d'être irréparable, adressa une sommation au gouverneur de Margat et fit conduire dans les mines les parlementaires que ce dernier lui envoya, afin de leur prouver que la résistance en se prolongeant ne pouvait que les amener à une destruction certaine. Les Hospitaliers, jugeant impossible une plus longue défense, acceptèrent la capitulation qu'il leur proposa en même temps.

En conséquence, il fut stipulé que tous les défenseurs de Margat sortiraient librement avec ce qu'ils pourraient emporter, en emmenant avec eux 55 chevaux ou mulets tout équipés et chaque chevalier gardant, en outre, 2,000 pièces d'or au coin de Tyr[1]. Le châtelain et ses compagnons rendirent la forteresse à l'émir Phareddin, délégué par le sultan, le 27 mai 1285, et se retirèrent à Acre.

Dans leur amour du merveilleux, les auteurs arabes contemporains attribuèrent la chute de cette place, jusque-là réputée imprenable, à l'assistance des anges Mokarabins, Gabriel, Mikael, Azrael et Israfil, qui, suivant eux, furent envoyés par Dieu pour assister le sultan dans cette glorieuse entreprise.

Le soudan de Hamah, dans la lettre où il annonce à son visir la prise de Markab, décrit cette forteresse dans des termes d'un tel enthousiasme que je crois qu'il sera curieux d'en extraire le passage suivant : « Le diable lui-même, dit-il, avait pris plaisir à consolider sa « bâtisse. Combien de fois les musulmans avaient essayé de parvenir « à ses tours et étaient tombés dans les précipices! Markab est comme

[1] Extraits manuscrits d'Ibn-Ferat, par Jourdain.

« une ville unique, placée en observation au haut d'un rocher; elle
« est accessible aux secours et inaccessible aux attaques. L'aigle et le
« vautour seuls peuvent voler à ses remparts..... »

Kelaoun, ayant donc pris possession de Margat, en fit le chef-lieu
d'un gouvernement comprenant Kafartab, Antioche, Laodicée, le territoire de Markab, etc..... Il fit réparer les machines qui avaient
été brisées pendant le siége, ainsi que les murailles du château, et,
après avoir approvisionné la place de tout ce qui est nécessaire à une
citadelle, il y laissa une nombreuse garnison et cent cinquante mamelouks.

LE KRAK DES CHEVALIERS.

(KALAAT-EL-HOSN.)

Pendant presque tout le temps de la domination française en Syrie, la frontière orientale des colonies chrétiennes fut formée par la chaîne de montagnes qui s'étend de Tripoli à Antioche. Aussi chaque passage ou chaque point stratégique était-il gardé par une forteresse. C'est là que nous retrouvons presque intacts ces grands châteaux des ordres militaires de l'Hôpital et du Temple, semblant, au milieu de ces régions peu visitées, vouloir témoigner encore de cette glorieuse époque de notre histoire nationale.

Sur l'un des sommets dominant le col qui met en communication la vallée de l'Oronte avec le bassin de la Méditerranée, se dresse le Kalaat-el-Hosn. Tel est le nom moderne de la forteresse que nous trouvons désignée par les chroniqueurs des croisades sous celui de *Krak* ou *Crat des Chevaliers*, et appelée chez les historiens arabes *château des Curdes*.

Position militaire de premier ordre en ce qu'elle commande le défilé par lequel passent les routes de Homs et de Hamah à Tripoli et à Tortose, cette place était encore merveilleusement située pour servir de base d'opérations à une armée agissant contre les états des soudans de Hamah.

Le Krak formait, en même temps, avec les châteaux d'Akkar, d'Ar-

cas, du Sarc, de la Colée, de Chastel-Blanc, d'Areymeh, de Yammour (Chastel-Rouge), Tortose et Markab, ainsi qu'avec les tours et les postes secondaires reliant entre elles ces diverses places, une ligne de défense destinée à protéger le comté de Tripoli contre les incursions des musulmans, restés maîtres de la plus grande partie de la Syrie orientale.

Du haut de ses murs, la vue embrasse, vers l'est, le lac de Homs et une partie du cours de l'Oronte. Au delà se déroulent, au loin, les immenses plaines du désert de Palmyre. Vers le nord, les montagnes des Ansariés arrêtent le regard, qui, vers l'ouest, s'étend par la vallée Sabbatique, aujourd'hui Nahar-es-Sabte, sur la riche et fertile vallée où furent les villes phéniciennes de Symira, de Carné, d'Amrit, et découvre à l'horizon les flots étincelants de la Méditerranée.

Au sud, les deux chaînes du Liban et de l'Anti-Liban esquissent leurs grands sommets aux fronts couverts de neiges.

Plus près à l'est, comme un tapis de verdure, s'étend, au pied du château, la plaine de la Boukeiah-el-Hosn, la Bochée des chroniqueurs, théâtre d'un combat célèbre dont nous aurons à nous occuper dans le cours de cette étude.

Vers le sud-est, et à environ trois quarts d'heure de distance, sont le village moderne et les ruines de la tour d'Anaz, prise par Malek el-Adel, frère de Salah ed-Din, lors de sa tentative contre le Krak en l'année 1206 [1].

Le village de El-Hosn, situé au pied du château, formait, au moyen âge, un bourg assez considérable entouré de murailles percées de deux portes flanquées de tours; l'une de ces portes s'ouvre à l'occident et l'autre vers l'est.

[1] Extrait des *Historiens arabes des croisades*, publiés par M. Reinaud.

On y voit encore trois mosquées.

A la plus grande, élevée par Melik en-Naser, était réuni un hôpital pour les musulmans de Ouady-Radin, fondé en 719 de l'hégire par le gouverneur du Hosn, Bekoum-Ibn-Abdallah el-Ascherafieh. Là aussi se trouvent deux tombeaux, celui de l'émir Sarem ed-Din el-Kafrouri ed-Dhahiri es-Saidi, premier gouverneur du château après sa prise par les musulmans, mort au mois de zilcaade 690 de l'hégire, et celui d'Ali-Kamar ed-Din, mort dans les premières années du viiie siècle de l'hégire.

A peu de distance, sur un tertre, est situé le cimetière, où l'on remarque les tombeaux à coupoles de deux officiers de Bybars : les émirs Nour ed-Din et Boh ed-Din, qui périrent pendant le siége. Un peu plus loin est celui de Scheik-Osman, qui, selon la tradition, était palefrenier de ce sultan, et qui fut tué à côté de lui durant l'une des attaques dirigées contre le château.

Le village se divise en deux quartiers : l'un se nomme Haret el-Turkman, l'autre Haret es-Seraïeh, à cause du palais occupé en dernier lieu par les émirs turcomans de la famille Seifa.

Le relief de la montagne sur laquelle s'élève la forteresse est d'environ 300 mètres au-dessus du fond des vallées, qui, de trois côtés, l'isolant des hauteurs voisines, en forment une espèce de promontoire.

On reconnaît ici le même principe déjà signalé à Margat, et que nous aurons fréquemment, par la suite, l'occasion d'observer sur d'autres points.

Le Kalaat el-Hosn n'est pas une grande habitation féodale fortifiée et destinée à dominer le pays d'alentour, soumis au châtelain, et dont relevaient les fiefs environnants. C'est une place de guerre des plus importantes, possédée par l'un des deux grands ordres militaires, créée ou du moins reconstruite par lui, pour en faire un de ses principaux établissements sur la frontière orientale des provinces chrétiennes.

Nous y trouvons les Hospitaliers, devenus si formidables qu'ils imposaient des tributs aux princes musulmans de Hamah et de Massiad, et promenaient leurs armes victorieuses sur les bords de l'Oronte[1].

Le Krak est encore à peu près dans l'état où le laissèrent les chevaliers au mois d'avril 1271. A peine quelques créneaux manquent-ils au couronnement de ses murailles et quelques voûtes se sont-elles effondrées; aussi tout ce vaste ensemble a-t-il conservé un aspect imposant qui donne au voyageur une bien grande idée du génie militaire et de la richesse de l'ordre qui l'a élevé.

Cette forteresse comprend deux enceintes que sépare un large fossé en partie rempli d'eau. La seconde forme réduit et domine la première, dont elle commande tous les ouvrages (pl. VI); elle renferme les dépendances du château : grand'salle, chapelle, logis, magasins, etc. Un long passage voûté, d'une défense facile, est la seule entrée de la place. Les remparts et les tours sont formidables sur tous les points où des escarpements ne viennent pas apporter un puissant obstacle à l'assaillant.

Au nord et à l'ouest, la première ligne se compose de courtines reliant des tourelles arrondies et couronnées d'une galerie munie d'échauguettes, portées sur des consoles, formant, sur la plus grande partie du pourtour de la forteresse, un véritable hourdage de pierre. Ce couronnement présente une grande analogie avec les premiers parapets munis d'échauguettes qui aient existé en France, où nous les voyons apparaître dans les murailles d'Aigues-Mortes et au château de Montbard en Bourgogne, sous le règne de Philippe le Hardi[2]. Mais au Kalaat el-Hosn, il est impossible de ne pas leur assigner une date antérieure, le château étant tombé entre les mains des musulmans en l'an 1271.

[1] *Continuat. de Guillaume de Tyr*, l. XXIII. ch. xxxviii.

[2] Viollet-le-Duc, *Dictionnaire d'architecture*, t. VI, p. 202.

Au-dessus de ce premier rang de défenses s'étend une banquette bordée d'un parapet crénelé avec meurtrières au centre de chaque merlon. Ici nous retrouvons un usage généralement suivi en Europe dans les constructions militaires durant le xııe et le xıııe siècle : les tourelles dominent la courtine, et des escaliers de quelques marches conduisent des chemins de ronde sur les plates-formes.

Chaque tour renferme une salle éclairée par des meurtrières, et dans les courtines s'ouvrent à des intervalles réguliers de grandes niches voûtées en tiers-point, au fond desquelles sont percées de hautes archères destinées à recevoir des arbalètes à treuils ou d'autres engins de

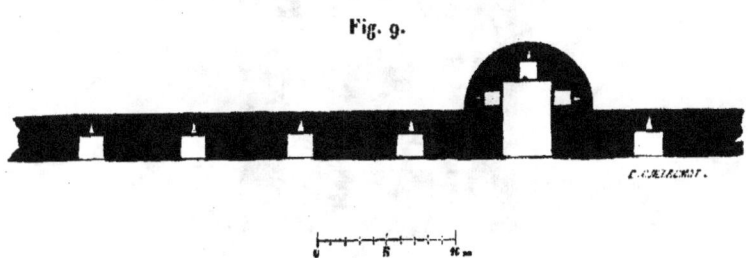

Fig. 9.

guerre du même genre (fig. 9). En France, dès le commencement du xıııe siècle, ces défenses, peu élevées au-dessus du niveau du sol, n'étaient déjà plus en usage, ayant l'inconvénient de signaler aux assaillants les points les plus faibles de la muraille; mais, au Krak, nous ne les trouvons employées que sur les faces de la forteresse couronnant des escarpes, et, par suite, à l'abri du jeu des machines, tandis que vers le sud les murs sont massifs dans toute leur longueur.

La tourelle *a*, qui se trouve à l'angle nord-ouest de la première enceinte, est surmontée d'une construction arrondie d'environ 4 mètres de hauteur. Ce fut, selon toute apparence, la base d'un moulin à vent, si nous en jugeons par le nom moderne, Bordj et-Tahouneh (la tour du moulin), ainsi que par les corbeaux sur lesquels s'appuyaient les

potelets et les liens supportant cet ouvrage qui devait être en charpente, comme on pourra le voir par la planche VII, où nous l'avons restitué sur les indications de M. Viollet-le-Duc.

Le sud étant le point le plus vulnérable de la place, c'est là qu'ont été élevés les principaux ouvrages, et c'est surtout dans les tours d'angles et à la tour carrée placée dans l'axe du château en A qu'on s'est efforcé de disposer les défenses les plus importantes. Aussi ces tours sont-elles bâties sur des proportions beaucoup plus considérables

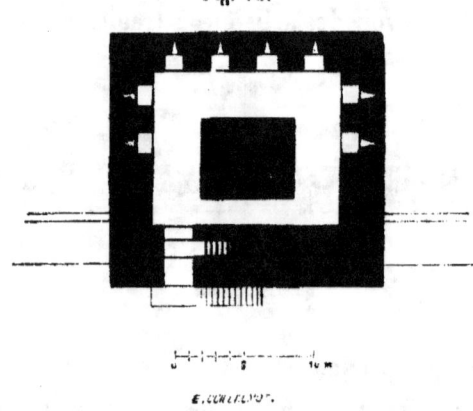

Fig. 10.

que les autres, et tous les moyens de résistance s'y trouvent-ils accumulés. Bien que séparée de la seconde enceinte par le fossé B, rempli d'eau, cette première ligne en est assez rapprochée pour être sous la protection des ouvrages I J K, qui la dominent, de telle sorte qu'au moment de l'attaque les défenseurs du réduit pouvaient prendre part au combat.

Je vais maintenant décrire sommairement la tour A, dont je donne ici le plan (fig. 10).

Du chemin de ronde de la courtine, un escalier conduit à une vaste salle dont les voûtes s'appuient au centre sur un massif carré de 6 mètres

de côté, ce qui donne à cette pièce un aspect de solidité vraiment étonnant. On sent que l'ingénieur qui éleva ce premier retranchement, auquel devait se heurter un ennemi entreprenant le siége du château, a voulu épuiser toutes les ressources de l'art pour mettre son œuvre à même de résister aux attaques dont elle pourrait être l'objet. Huit meurtrières éclairent cette salle (fig. 11).

Fig. 11.

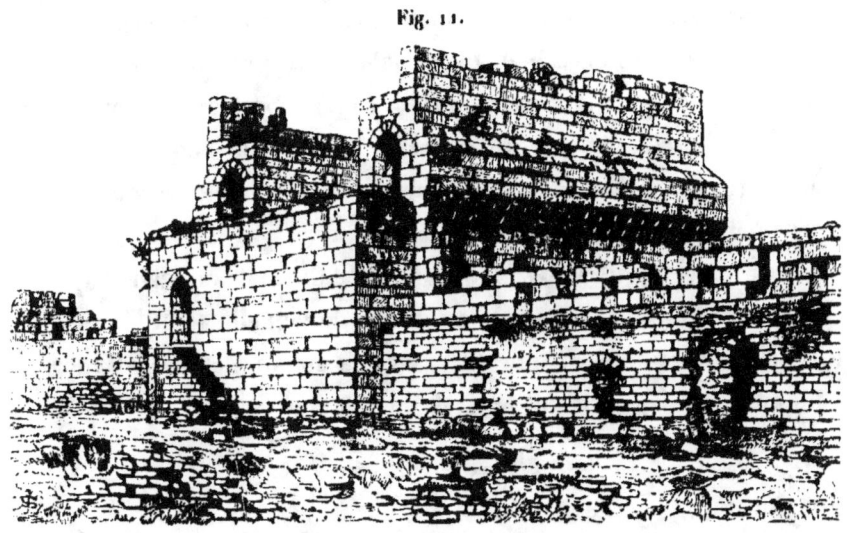

Au-dessus règne une plate-forme bordée d'un parapet crénelé avec hourds en pierre, semblables à ceux des courtines et des tours de cette partie de la forteresse. Toute la partie supérieure et le couronnement de cet ouvrage paraissent avoir été refaits après la prise du château par Bybars, qui a fait graver sur les murs des trois tours défendant cette partie de la première enceinte des inscriptions relatant leur restauration par ses ordres[1]. On avait d'ailleurs multiplié les obstacles de

[1] Je donne le texte de ces trois inscriptions dans les notes placées à la fin de ce volume.

ce côté, car outre le fossé B, aujourd'hui comblé, nous trouvons encore en C les traces d'un ouvrage avancé, probablement un palis qui fut lui-même entouré d'un fossé jadis rempli d'eau, à en juger par l'existence d'un barrage vers l'extrémité est, là où commence la déclivité de la montagne. L'eau devait être amenée dans ces fossés par l'aqueduc qui alimente l'abreuvoir qu'on trouve entre les deux enceintes du château.

La partie orientale des remparts est moins bien conservée ; les parapets sont dérasés dans plus de la moitié de leur hauteur ; cependant les échauguettes sont encore en place : elles sont plus petites ici que sur les autres faces de la forteresse et ne sont supportées que par deux consoles. Trois saillants carrés d'un relief assez faible flanquent cette muraille, qui est d'ailleurs mise à l'abri de toute attaque sérieuse par l'escarpement de la montagne.

C'est de ce côté que s'ouvre en C l'entrée du château, dans lequel on pénètre par une porte ogivale au-dessus de laquelle se lit l'inscription, aujourd'hui mutilée, qu'y fit graver le sultan Malek ed-Daher-Bybars après le siège qui mit le Krak en son pouvoir :

بسم الله الرحمن الرحيم

امر بتجديد هذا الحصن المبارك فى دولة مولانا السلطان الملك الظاهر الغازي [1]
العادل الجاهد المرابط (المويد) المظفر المنصور ركن الدنيا والدين ابو الفتح بيبرس
قسيم امير المومنين وذلك بتاريخ

Au nom du Dieu clément et miséricordieux.

La restauration de ce château fort béni a été ordonnée sous le règne de notre maître le sultan, le roi puissant, le victorieux, le juste, le défenseur de la foi, le guerrier assisté de Dieu, le conquérant favorisé de la victoire, la pierre angulaire du monde et de la religion, le père de la victoire, Bybars l'associé de l'émir des croyants, et cela à la date du jour de mercredi.............................

[1] A droite et à gauche de la seconde ligne de cette inscription se voient sculptés deux lions marchant à droite (armoiries de Bybars).

Une rampe voûtée, formant galerie en pente assez douce pour être facilement accessible aux cavaliers, commence au vestibule qui occupe la base du saillant C et conduit dans les deux enceintes. Cette galerie se divise en deux parties : l'une amène de l'entrée de la forteresse au niveau des défenses inférieures de la première enceinte, et la seconde met cette partie de la place en communication avec le réduit. Elle présente un système d'obstacles successifs accumulés avec un soin mi-

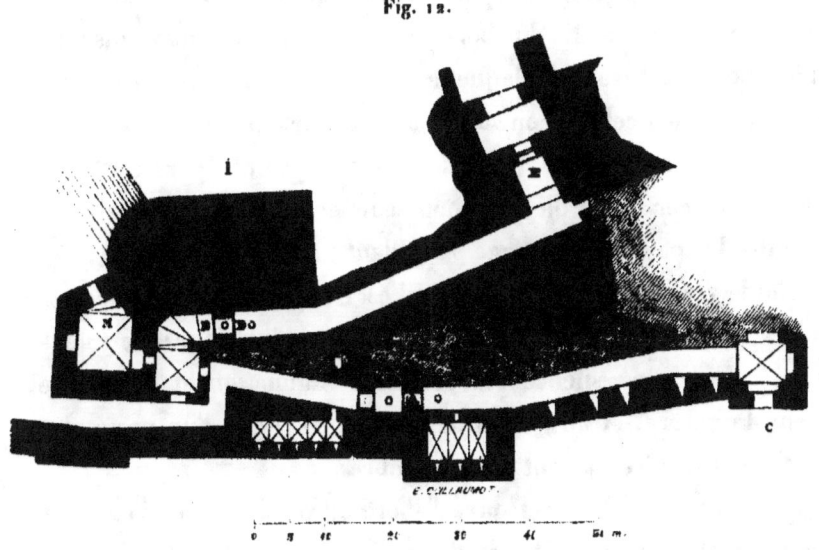

Fig. 12.

nutieux, qui me paraît en faire l'un des plus intéressants spécimens de l'art militaire franco-oriental au xiiie siècle. Le plan ci-joint en rendra la description plus claire (fig. 12).

En A existaient deux portes successives, en avant de chacune desquelles se voit un regard circulaire percé dans la voûte et destiné tout à la fois à donner du jour et à permettre aux assiégés d'accabler de projectiles un ennemi, qui, ayant réussi à forcer l'entrée du château, aurait pénétré dans la galerie.

En B, cette rampe franchit à ciel ouvert le terre-plein de la première enceinte avec laquelle elle communique sous le commandement de la tour I; puis, tournant alors brusquement sur elle-même, elle s'engage dans une seconde galerie ménagée sous l'ouvrage C'. Une troisième porte D, également munie d'un mâchicoulis, ferme l'entrée de cette galerie, qui, de la sorte, se trouve comprise dans la seconde enceinte et se prolonge jusqu'à la partie supérieure du château dont l'entrée s'ouvre à gauche en E. Une herse et des vantaux fermaient jadis cette dernière porte, en avant de laquelle se trouve un grand mâchicoulis carré, semblable à celui qu'on voit à la porte narbonnaise de la cité de Carcassonne, et qui, par ses dimensions extraordinaires, permettait aux assiégés de lancer des projectiles non-seulement au milieu, mais encore contre les parois du passage s'étendant jusqu'à la galerie.

Quand le visiteur a franchi le seuil, il est frappé de l'aspect imposant d'ailleurs, mais d'une majesté triste, que présente l'intérieur désert de la forteresse. Un morne silence y a remplacé l'animation et le tumulte des gens de guerre, et au milieu de ces grands restes d'un passé glorieux, l'œil rencontre partout des décombres.

A droite, en D (pl. IV), se trouve d'abord un vestibule voûté communiquant avec la chapelle, qui paraît dater de la fin du xiie siècle. C'est une nef terminée par une abside arrondie percée d'une petite baie ogivale. Les proportions de cet édifice sont moins grandes qu'à Margat. Il mesure dans œuvre 21 mètres de long sur 8m,40 de large, et sa voûte en berceau est divisée en quatre travées par des arcs doubleaux chanfreinés retombant sur des pilastres engagés. On reconnaît encore ici une production de ces mêmes artistes formés à l'école d'où sortaient les architectes qui élevèrent les églises de Cluny, de Vezelay et la cathédrale d'Autun.

A l'intérieur, une moulure fort simple règne à la naissance des

voûtes et détermine le sommet des pilastres. Le portail est ogival, son ornementation est des plus sobres et consiste en une double ligne de billettes et de bâtons rompus; il est condamné par un escalier d'une construction évidemment postérieure, bien qu'encore de l'époque française.

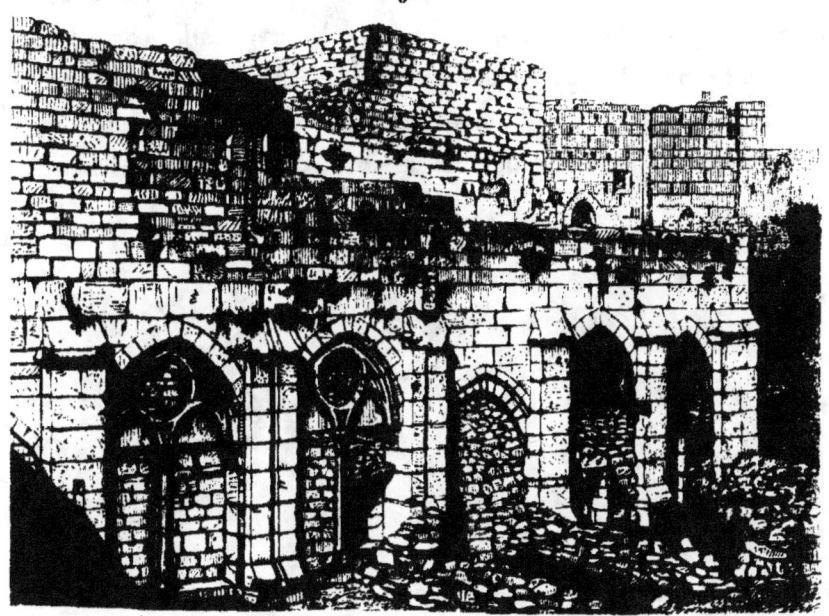

Fig. 13.

Sur les murs du vestibule dans lequel s'ouvre la porte latérale de la chapelle se voient plusieurs *graffiti* dont l'écriture accuse la fin du xiie siècle ou les premières années du xiiie.

Un d'eux, espèce de logogriphe que je me borne à transcrire, me paraît pouvoir trouver ici sa place.

> Ultima sit prima
> Sit prima secunda
> Sit una in medio posita
> Nomen habebit ita.

De l'autre côté de la cour et presque en face de la chapelle est la grand'salle, élégante construction paraissant dater du milieu du xiii° siècle. Sur toute la longueur règne une galerie en forme de cloître, composée de six petites travées; quatre sont fermées par des arcatures à meneaux d'un fort beau style (fig. 13). Les archivoltes des deux petites portes qui font communiquer la grand'salle avec cette galerie sont ornées de riches moulures, retombant de chaque côté sur deux colonnettes, et dans les linteaux monolithes qui les soutiennent se voient des restes d'écussons malheureusement mutilés aujourd'hui.

Fig. 14.

Quant à la salle proprement dite, elle comprend trois grandes travées et mesure en œuvre 25 mètres de long sur une largeur de 7 mètres. Les arcs doubleaux et ogives, dont je donne les profils figure 14, retombent sur des consoles ornées de feuillages et de figures fantastiques, et l'on pourra y remarquer déjà le petit filet saillant sur les boudins que l'on observe en France vers cette même époque.

Un étage, maintenant détruit, semble avoir complété cet édifice et a été remplacé par des maisons arabes élevées sur les voûtes.

Une grande fenêtre surmontée de roses au nord, une semblable au sud, ainsi que deux fenêtres ogivales s'ouvrant dans la face orientale de l'édifice, éclairaient l'intérieur de ce vaisseau.

Tout cet ensemble, très-soigné dans tous les détails de la construction, permet par son ornementation d'attribuer une date à son érection.

On remarque également dans les contre-forts de l'édifice les entailles des descentes destinées à conduire les eaux pluviales dans une citerne qui existe sous la cour.

Sur le côté de l'un des contre-forts du porche se lisent les vers suivants gravés en beaux caractères, que leur forme me porte à attribuer au milieu du xiii° siècle :

> SIT TIBI COPIA
> SIT SAPIĔCIA
> FORMAQ : DET ;
> INQNAT OIA SOLA
> SVPBIA SI COMI ...

Sit tibi copia, sit sapientia, formaque detur;
Inquinat omnia sola superbia, si comitetur.

Cette inscription, placée de la sorte à l'entrée de la grand'salle où se tenaient les chapitres de l'ordre, paraît avoir été destinée à rappeler à tous ses membres les sentiments d'humilité et d'obéissance qui leur étaient imposés par leurs vœux monastiques.

Dans les chartes de cession des fiefs de Margat et du Krak, l'ordre, déjà si puissant alors, est simplement désigné sous la modeste appellation de *Maison des pauvres de Jérusalem*.

Au nord des deux édifices que je viens de décrire, de vastes magasins ou des écuries obstrués aujourd'hui de débris de toutes sortes règnent sous les remparts; on y entrait par plusieurs grandes arcades qui se voient dans la coupe planche V.

Un escalier à pente très-douce amène au niveau de la cour supérieure E, sous laquelle s'étendent de grandes caves, également remplies

d'immondices de manière à en rendre la reconnaissance à peu près impossible au delà d'un certain point.

Le visiteur trouve à sa droite dans cette cour une plate-forme en pierre de taille F s'élevant d'un pied environ et qui semble avoir été une aire à battre le grain. A gauche sont des bâtiments G paraissant

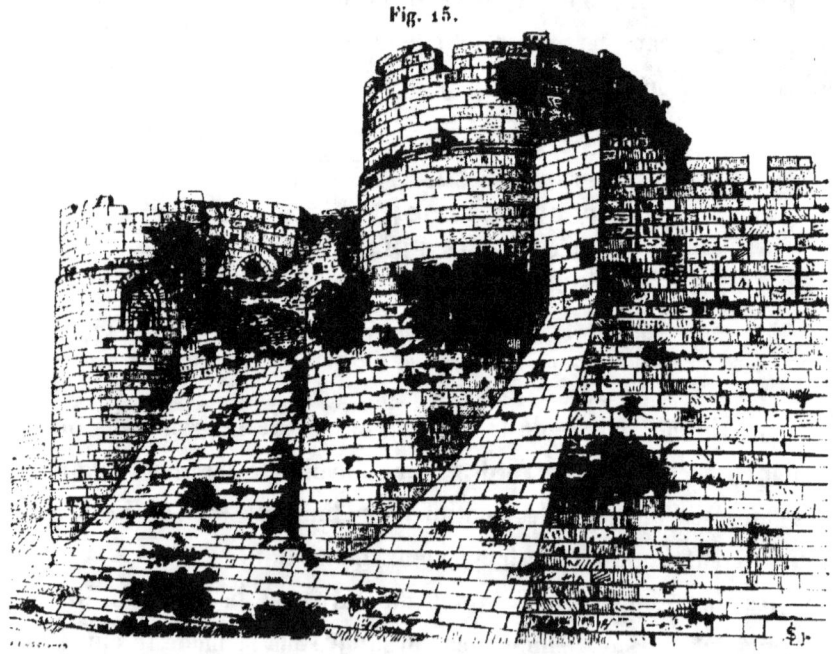

Fig. 15.

avoir servi de casernement pour la garnison, et au milieu desquels se voient encore, au-dessus de l'entrée de la seconde enceinte, en G', les arrachements d'une tour carrée, aujourd'hui presque entièrement ruinée, mais qui, jadis, flanquait cette face du réduit. Son tracé est indiqué au pointillé (pl. IV), et nous avons cru devoir la rétablir dans la restauration vue à vol d'oiseau que nous donnons du Krak pl. VII. En H, le long de la courtine occidentale, se voit une galerie crénelée

sur laquelle règne le chemin de ronde. Au pied sont des ruines que je crois avoir été des écuries ou qui du moins présentent une grande analogie avec celles qui existent encore au château de Carcassonne. A l'extrémité méridionale de cette esplanade se voient les tours, dont il me reste à parler. Ce sont les plus élevées de toutes les défenses du château dont elles commandent les approches (fig. 15). Elles renferment chacune plusieurs étages de salles disposées pour servir les unes de magasins, les autres d'appartements ou de logis pour les dé-

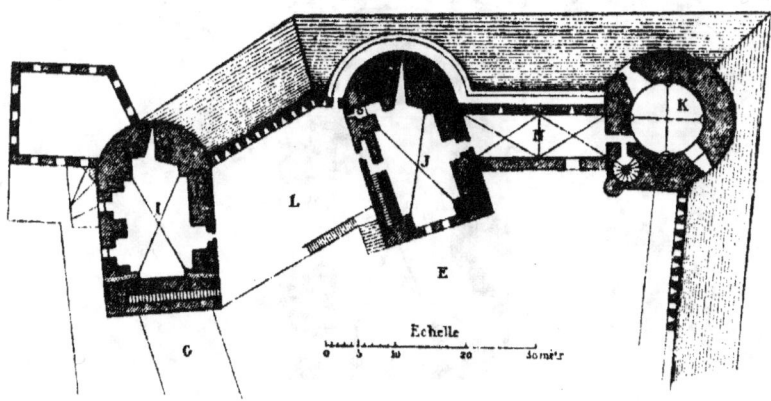

Fig. 16.

fenseurs. De leurs plates-formes crénelées les sentinelles découvraient au loin la présence de l'ennemi. Entre la première et la seconde tour, un épais massif tient lieu de courtine; il est large de 18 mètres et forme une place d'armes sur laquelle pouvaient aisément être installés plusieurs engins. Sur cette terrasse, munie vers les dehors de la forteresse d'un parapet crénelé dont le relief est considérable, s'ouvre la porte du chemin de ronde *e*, ainsi que les entrées des étages supérieurs des deux tours qu'elle relie (fig. 16).

A la tour de l'est se rattache l'ouvrage pentagonal M, bâti postérieurement à la construction du château, peut-être même à l'époque

54 MONUMENTS DE L'ARCHITECTURE MILITAIRE

musulmane, et destiné à prendre d'écharpe le fossé B[1]. Cette tour est la seule qui possède trois étages, les autres n'en ayant que deux; mais, comme les diverses pièces composant les ouvrages qui nous occupent offrent beaucoup d'analogie dans leurs aménagements intérieurs, je ne décrirai que le premier étage de la tour du milieu, nommée, par les Arabes, Bordj el-Moufreth (fig. 17). Cette pièce est éclairée sur la cour par des fenêtres à doubles baies, séparées par un

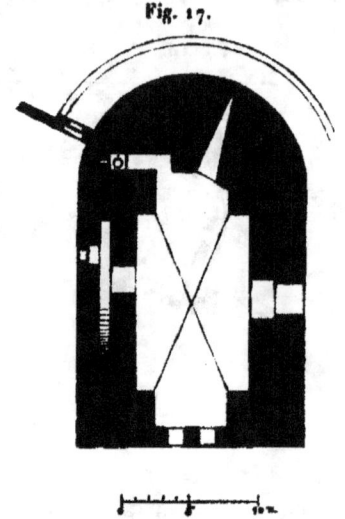

Fig. 17.

meneau central supportant un linteau décoré d'arcatures avec fleurons au milieu du tympan et semblables à celles que nous trouvons en France dans les constructions civiles du commencement du XIIIe siècle.

[1] Cet ouvrage paraît avoir été destiné à couvrir la rampe (fig. 12) à son débouché sur le terre-plein de la première enceinte. Il est construit en blocs de grand appareil, avec bossages tout à fait indépendants des joints de la pierre; ces derniers sont taillés avec soin et les joints sont chanfreinés.

La partie inférieure de cette défense est occupée par un large vestibule percé de deux portes. La première, jadis fermée par une herse et des vantaux, s'ouvrait vers l'ouest sur le fossé B (fig. 12); elle est aujourd'hui murée, et sa clef de voûte porte deux lions sculptés : la seconde s'ouvre sur la rampe au pied de la tour I.

L'escalier de la plate-forme a été réservé dans l'épaisseur du mur oriental. Une seule meurtrière, de grande proportion, est percée à chaque étage vers les dehors de la place. Des latrines sont ménagées dans l'épaisseur du mur. Par la porte aujourd'hui murée on passait dans un vaste logis N, maintenant ruiné, reliant la tour dont je viens de parler à celle de l'angle occidental, où l'on voit encore à l'étage supérieur une salle ronde éclairée par deux fenêtres ogivales et décorée avec élégance. Quatre colonnettes engagées supportent les nervures de la voûte, et une riche moulure forme corniche à la naissance de celle-ci. Cette pièce fut probablement la chambre du châtelain, ou l'appartement réservé au grand maître des Hospitaliers, qui résidait souvent au Krak. Nous possédons des diplômes et des chartes souscrites par plusieurs d'entre eux *in castro Crati* [1]. Un escalier à vis conduit au sommet de cette tour, qui paraît avoir été surmontée d'un mât de pavillon dont la base existe encore. Sur les murs de cette partie du château j'ai relevé les signes suivants, gravés à la pointe par les appareilleurs au moment de la construction :

Le parapet de la muraille occidentale du réduit est dérasé sur presque toute sa longueur. La tour O, qui s'élève en arrière de la grand'-salle, est le seul ouvrage important de cette face du château : elle renferme au niveau du chemin de ronde un étage disposé pour la défense et percé de trois grandes meurtrières ; malheureusement la partie supérieure de cette tour est complétement démantelée.

Au pied de ces défenses s'étendent de gigantesques talus en maçon-

[1] *Cod. Dipl.* n° 103, p. 108.

nerie, ayant à la fois pour objet de les prémunir contre l'effet des tremblements de terre, et, en cas de siége, d'arrêter les travaux des mineurs. Dans sa relation du siége du Krak par Bybars, l'historien Ibn-Ferat désigne le réduit qui nous occupe en ce moment sous le nom de *la colline*, peignant ainsi son escarpement (fig. 18).

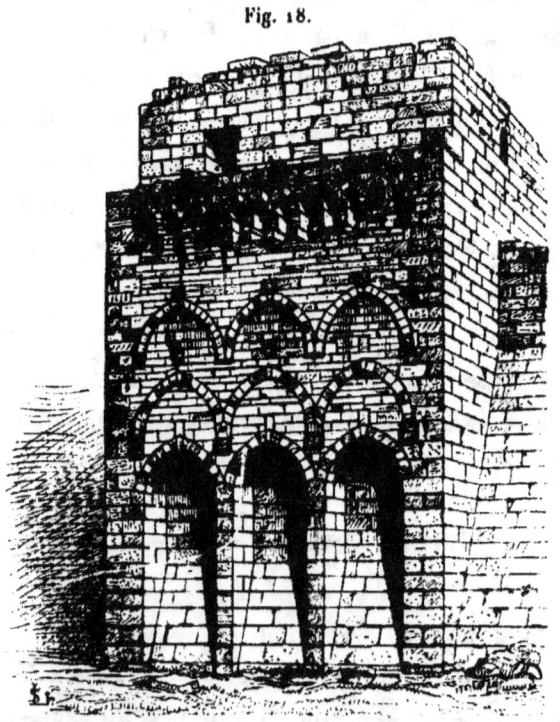

Fig. 18.

Vers l'extrémité nord-est de cette enceinte est placé l'ouvrage P, dont la description terminera cette étude. C'est une tour barlongue, présentant, sur deux de ses faces, des mâchicoulis formés d'arcs en tiers-point reposant sur des contre-forts, et par conséquent tout à fait semblables à ceux qui se voient encore en France, au palais des Papes et dans les murailles d'Avignon. Malheureusement la salle existant à

l'intérieur de cet ouvrage, et qui se trouve au niveau du chemin de ronde des remparts, a été transformée en habitation par une famille d'Ansariés, et tellement obstruée par des cloisons en pisé, qu'excepté l'escalier à vis conduisant à la plate-forme, il est absolument impossible de rien reconnaître aux dispositions primitives. Je dois dire, du reste, que toute la partie supérieure paraît avoir été refaite depuis la conquête musulmane, et les Arabes donnent aujourd'hui à cet ouvrage le nom de Bordj-bent-el-Melek (Tour de la fille du Roi).

Ici, comme dans tous les châteaux où la garnison avait à garder une double enceinte, il fallait rendre les communications entre les

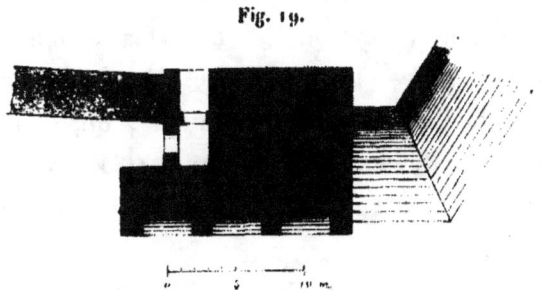

Fig. 19.

deux parties assez faciles pour que, en cas de besoin, on pût se porter rapidement au secours du point menacé. C'est pourquoi deux poternes avaient été percées dans des angles rentrants du réduit où elles étaient dissimulées. La première s'ouvre au bout de la grande rampe, à l'angle de l'ouvrage C, et de la courtine qui le rattache à la chapelle et sous le commandement de la tour qui s'élevait en G'; la seconde, dans la base de la tour P, sous le mâchicoulis qui se voit à l'est. Un large contrefort prolonge de ce côté la façade de l'ouvrage et ne paraît pas avoir eu d'autre but que celui de masquer cette poterne, dont aucun indice ne fait soupçonner l'existence à quiconque pénètre pour la première fois dans les murs du Krak (fig. 19).

Au-dessous de ce vaste ensemble de la seconde enceinte se trouvent de profondes citernes, qui servent encore aujourd'hui aux habitants de la forteresse. J'ai dû me borner à constater leur existence, n'ayant pu y pénétrer, attendu que, les anciens orifices ayant disparu sous les décombres, les Arabes en tirent l'eau par un trou percé dans la voûte, non loin de la grand'salle.

Selon toute apparence, elles doivent être alimentées par l'aqueduc qui amène l'eau dans le fossé B.

Arrivé au terme de la description de cette forteresse, je vais tenter d'en esquisser l'histoire aussi brièvement que possible.

Les divers auteurs, tant chrétiens qu'arabes, qui ont écrit l'histoire des croisades parlent fréquemment de ce château, nommé par les premiers le Krak et par les seconds Hosn-el-Akrad. Ce nom paraît assez identique à celui de l'appellation franque, qui pourrait bien n'être qu'une corruption du mot arabe Akrad اكراد, Kurde [1].

Quelques écrivains, entre autres Carl Ritter, ont cru retrouver ici le site de Mariamme.

En l'année 1102, le comte de Saint-Gilles, après s'être emparé de Tortose, entreprit le siège du château des Kurdes. Le soudan de Hamah, Djenah'-ed-Dauleh, se préparait à marcher contre lui, lorsque, se rendant à la mosquée, il fut poignardé par un Ismaélien. Cette nouvelle inattendue détermina le comte de Saint-Gilles à profiter du trouble causé par cet événement, et il se porta sur

[1] En Syrie plusieurs forteresses portent le nom de Krak ou Karak, ce sont le Krak des Chevaliers, le Krak de Montréal et le Krak ou *Petra deserti*; ce nom est encore porté par plusieurs villages bâtis sur des tertres. D'après M. de Quatremère [a] ce nom aurait eu pour étymologie le nom syriaque ܟܪܟܐ (forteresse). M. de Vogüé [b] est du même avis en proposant pour origine de ce nom le mot hébraïque ברך, signifiant lieu fermé ou fort, opinion que confirment d'ailleurs plusieurs passages de Denys d'Halicarnasse [c].

[a] *Traduction de Makrizi*, t. II, Appendice, p. 236. — [b] *Inscriptions araméennes de Palmyre et de la Syrie orientale*, p. 11. — [c] *Antiq.* lib. II, p. 105.

Hamah, dont il ravagea le territoire sans pouvoir toutefois prendre la ville [1].

Cet incident lui ayant fait lever sans retard le siége du Krak, nous ignorons à quelle époque les Francs occupèrent cette forteresse. Cependant, d'après le texte d'Ibn-Ferat, nous avons tout lieu de penser que ce fut vers l'année 1125.

Voici ce que l'historien arabe Iakout nous apprend sur ce château ainsi que sur l'origine de son nom :

« La forteresse de Hosn-el-Akrad est un château d'une force remar-
« quable, s'élevant sur la montagne qui fait face à Homs vers l'occi-
« dent. Cette montagne se nomme le Djebel-Halil et se rattache à la
« chaîne du mont Liban.

« Dans l'origine, ce ne fut qu'une tour construite par un gouverneur
« de Damas qui y établit une garnison de Kurdes, auxquels les terres
« environnantes furent abandonnées pour eux et leurs familles, à charge
« de garder ce passage et de surveiller les mouvements des Francs.
« Pour se mettre à l'abri de leurs tentatives, on augmenta peu à peu
« les fortifications de cette place, qui devint de la sorte une forteresse
« très-importante. Elle entrava beaucoup d'expéditions des Francs,
« mais elle fut abandonné par les Kurdes, qui retournèrent dans leur
« pays. Les Francs s'en emparèrent alors, et tous les efforts du prince
« de Homs ont été impuissants à la leur enlever. »

Depuis sa prise par les croisés, ce château paraît avoir été un simple fief dont le nom était porté par ses possesseurs jusqu'à l'année 1145 [2], époque à laquelle Raimond, comte de Tripoli, le concéda à l'Hôpital, ainsi que plusieurs autres châteaux.

[1] Aboulfeda, extrait des *Historiens arabes des croisades*, publiés par M. Reinaud, p. 272.

[2] *Cod. Dipl.* n° 46, p. 23. — Voir le texte de cette charte aux pièces justificatives.

Qu'était le château à cette époque? C'est une question à laquelle il est impossible de répondre; nous savons seulement que cette forteresse eut beaucoup à souffrir de divers tremblements de terre, particulièrement en 1157 [1], 1169 et 1202. Il est donc à présumer que ce fut à la suite de celui de 1202 que le Kalaat-el-Hosn dut être reconstruit à peu près entièrement et tel que nous le voyons aujourd'hui.

Après sa cession aux Hospitaliers, le gouvernement du Krak fut confié à des châtelains de l'ordre.

Voici la liste de ceux dont les noms sont parvenus jusqu'à nous :

Ermanus	1185.
Pierre de Vallis	1186 [2].
Pierre de Mirusande	1198 [3].
Geoffroi	1204 [4].
Arnaut de Montbrun	1241.
Hugues de Revel	1243 [5].
Jean de Bubi	1248.
Aimar de la Roche	1253 [6].

Nous savons par le récit de Vilbrand d'Oldenbourg que la forteresse qui nous occupe était habituellement gardée par 2,000 combattants [7].

Durant l'année 558 de l'hégire, 1163 de notre ère, Nour-ed-din, soudan d'Alep et fils aîné d'Amad-ed-din-Zenghi, essuya sous les murs du Krak une sanglante défaite qui a pris dans l'histoire le nom de la journée de la Bokeiah. A ce sujet, l'historien arabe Ibn-el-Atyr nous apprend ce qui suit :

Nour-ed-din ayant rassemblé une nombreuse armée, envahit les

[1] Aboulfeda, extrait des *Historiens arabes des croisades*, publiés par M. Reinaud, p. 267-307; *Les deux jardins*, p. 574.
[2] *Cod. Dipl.* n° 77, p. 78-79.
[3] *Ibid.* n° 211, p. 252.
[4] *Cod. Dipl.* n° 87, p. 93.
[5] *Ibid.* n° 179, p. 220.
[6] *Ibid.* n° 121, p. 138-145.
[7] Laurent, *Medii ævi peregrinatores quatuor*, p. 169. Leipsick, 1864.

réunies[1]. Mais le prince dut se contenter de ce faible avantage remporté pendant sa campagne, car le sort des armes lui fut encore défavorable devant Tripoli, dont il dut lever le siége.

Tripoli, le Krak, Chastel-Blanc, Tortose, Margat et Antioche furent exclus du traité signé entre l'empereur Frédéric II et Malek-el-Kamel. Aussi, dans une bulle adressée au roi de France Louis IX, le 18 juin 1229, par le pape Grégoire IX, ce dernier se plaint-il de voir ces places à la merci des infidèles, par suite de leur exception de la trêve.

Durant le xiiie siècle, le château qui nous occupe fut appelé à jouer un rôle important dans les événements militaires qui s'accomplirent alors en Syrie. C'était le point de départ et la base d'opérations des Hospitaliers dans leurs expéditions contre les soudans de Hamah qu'ils rendirent tributaires.

Cette ville, ainsi que plusieurs autres, avait été donnée par Salah-ed-din à son neveu Takied-din-Omar, et les descendants de ce dernier en étaient encore maîtres, lorsque Malek-Moudafer-Mahmoud, fils aîné de Malek-Mansour, qui venait d'être proclamé en 1233, refusa de payer aux Hospitaliers un tribut dont il prétendait s'affranchir. Le Krak vit alors se préparer dans ses murs une expédition dont le continuateur de Guillaume de Tyr[2] nous a laissé une relation assez détaillée qui ne sera peut-être pas dépourvue d'intérêt et que nous allons essayer de résumer ici.

La trêve ayant été rompue, les Hospitaliers réunirent au Krak toutes les forces dont ils purent disposer, tant en Syrie qu'à Chypre. On y voyait Armand de Périgord, maître du Temple, avec tout son couvent; Jean d'Ibelin, le sire de Baruth et cent chevaliers cypriotes; Gauthier, comte de Brienne, avec quatre-vingts chevaliers du royaume

[1] Aboulfeda, extrait des *Historiens arabes des croisades*, publiés par M. Reinaud, p. 343.

[2] Cont. de Guillaume de Tyr. l. XXXIII. ch. xxxviii.

de Jérusalem; Pierre d'Avallon, neveu d'Ode de Montbéliard, et beaucoup d'autres chevaliers en renom. Toute cette armée vint camper dans la Bochée, et après y être restée deux jours elle se porta sur Mont-Ferrand, abandonné par ses habitants, qui avaient fui à l'approche des Francs, laissant toutes les rues du bourg barricadées. Après l'avoir détruit, les troupes chrétiennes allèrent dresser leurs tentes à deux lieues de là à un casal nommé Merdjmin, et elles y demeurèrent durant deux jours, ce qui suffit pour porter aux environs le pillage et la dévastation. Étant revenues à Mont-Ferrand, elles furent camper à un autre casal du nom de Samaquie, et le lendemain elles revinrent se cantonner dans la Bochée après huit jours de campagne.

Une bulle du pape Alexandre IV, du 8 avril 1255, exempta les Hospitaliers des dîmes pour tous les biens qu'ils possédaient aux environs du Krak, et douze ans plus tard les dîmes des entrées dues à l'église de Tortose furent remises à l'ordre[1] par Guillaume, évêque de cette ville, moyennant une redevance de mille besants d'or[2].

Makrizi nous apprend que, dans le cours de cette même année 1267, les Hospitaliers conclurent avec le sultan Malek-Daher-Bybars, pour le Krak et pour Margat, une trêve de dix ans dix mois dix jours et dix heures; mais ils durent en même temps renoncer au tribut de quatre mille écus d'or que leur payait le prince de Hamah, à celui de huit cents écus imposés au prince de Bouktys, ainsi qu'aux douze cents écus d'or et aux cent mesures de blé et d'orge qu'ils recevaient de la terre des Assassins.

Si l'ordre, naguère encore puissant, acceptait des conditions aussi dures, c'est que les revers nouvellement essuyés par les Francs de Syrie rendaient sa position chaque jour plus précaire. Durant les der-

[1] *Cod. Dipl.* n° 145, p. 183, 184. — [2] 10,500 francs de notre monnaie.

nières années que les chevaliers demeurèrent en possession du Krak ils paraissent y avoir été pour ainsi dire bloqués, à en juger du moins par le récit suivant, emprunté à l'historien arabe Makrizi.

Il raconte en ces termes la reconnaissance du château, opérée par Malek-ed-Daher-Bybars-el-Bendoukdar : « Le troisième jour du mois « de djoumazi-el-akkar, 668 de l'hégire (1270 de notre ère), le sul- « tan, à la tête de deux cents cavaliers, poussa jusqu'à Hosn-el-Akrad « et de là gravit, avec quarante hommes seulement, la montagne sur « laquelle est situé le château. Une troupe de Francs qui se trouvait « à l'intérieur sortit en armes, mais le sultan les chargea, en tua quel- « ques-uns, mit le reste en fuite, et les poursuivit jusqu'aux fossés de « la place en les raillant sur leur retraite. »

Les Francs, malgré tant d'événements désastreux, étaient encore soutenus par l'espérance du succès de la seconde expédition de saint Louis, quand l'année 1271 s'ouvrit pour eux sous les plus tristes auspices : ils apprirent à la fois l'échec de la croisade et la mort du roi de France sur la plage de Tunis.

C'était la dernière chance de salut qui venait de leur échapper, et les musulmans allaient pouvoir réunir toutes leurs forces pour accabler et anéantir les derniers débris de ces colonies chrétiennes de Syrie, qui, pendant une durée d'un peu moins de deux siècles, avaient supporté le choc de toutes les forces de l'Asie. Maintenant elles succombaient, malgré les efforts prodigieux, mais dépourvus d'ensemble, tentés par l'Europe pour soutenir les successeurs de Godefroy de Bouillon.

Ce fut donc dans les premiers mois de 1271 que le Krak devait tomber entre les mains victorieuses du sultan d'Égypte.

Voici, au sujet de ce siége, la relation que nous trouvons dans un auteur contemporain : « Le deuxième jour du mois de djoumazi-el- « akkar, le sultan partit du Caire accompagné de son fils le prince

« Melik-es-Saïd. Il se dirigea vers la Syrie et entra à Damas le huitième
« jour de redjeb, puis il marcha sur Tripoli et fit prisonniers tous les
« ennemis qu'il trouva sur sa route. Il étendit ses ravages jusqu'à Safita,
« qui se rendit et fut évacuée par les Francs. Il en sortit sept cents
« hommes, sans compter les femmes et les enfants.

« Les châteaux et les tours qui sont aux environs de Hosn-el-Akrad
« se rendirent aussi. »

Nous lisons également dans Ibn-Ferat que le 9 de redjeb « le sultan
« arriva devant Hosn-el-Akrad, le 20 les faubourgs du château furent
« pris et le soudan de Hamah, Melik-el-Mansour, arriva avec son armée.
« Le sultan alla à sa rencontre, mit pied à terre et marcha sous ses
« étendards. L'émir Seïf-Eddin, prince de Sahyoun, et Nedjem-ed-din,
« chef des Ismaéliens, vinrent aussi les rejoindre. Dans les derniers
« jours de redjeb, les machines furent dressées. Le 7 de chaaban, le
« bachourieh (ouvrage avancé) fut pris de vive force. On fit une place
« pour le sultan, de laquelle il lançait des flèches. Il distribua de l'ar-
« gent et des robes d'honneur. Le 16 de chaaban, une des tours fut rom-
« pue, les musulmans firent une attaque, montèrent au château et s'en
« emparèrent. Les Francs se retirèrent sur le sommet de la colline ou du
« château; d'autres Francs et des chrétiens furent amenés en présence
« du sultan, qui les mit en liberté par amour pour son fils. On amena
« les machines dans la forteresse et on les dressa contre la colline. En
« même temps le sultan écrivit une lettre supposée au nom du comman-
« dant des Francs à Tripoli, adressée à ceux qui étaient dans le châ-
« teau et par laquelle il leur ordonnait de le livrer. Ils demandèrent
« alors à capituler. On accorda la vie sauve à la garnison, sous condi-
« tion de retourner en Europe. »

Les Francs ayant évacué le Krak le 8 avril 1271, le même auteur
nous apprend encore que le sultan en nomma gouverneur l'émir Sarim-

ed-din-el-Kafrouri et donna des ordres pour réparer la forteresse. Durant le séjour qu'il y fit, il reçut une députation du seigneur de Tortose (c'était probablement le commandeur du Temple qui est désigné sous ce titre) venant lui demander la paix. Elle fut conclue pour Tortose seulement, mais Safita et son territoire, étant tombés au pouvoir du sultan, ne furent pas compris dans le traité. Il fut stipulé, en outre, qu'on restituerait tout ce qui avait été pillé pendant le règne de Malek-en-Naser, et que toute espèce de prétention sur les pays de l'islamisme serait abandonnée par les chrétiens.

Il fut encore signifié que le pays et les revenus de Markab seraient également partagés entre le sultan et les Hospitaliers, auxquels il concédait le droit de restaurer le château. Les Francs remirent plusieurs autres châteaux au sultan, et c'est à ces conditions que la paix fut signée.

Outre l'exagération dont sont empreints les passages que nous venons de citer, il y a lieu de remarquer qu'il s'y est, selon toute apparence, glissé une erreur sur la durée du siège de la forteresse.

D'après l'historien Marino Sanuto, il faudrait fixer au 18 février 1271 l'arrivée de Bybars devant le château, qui aurait capitulé le 8 avril.

Ceci viendrait corroborer l'opinion que j'exprime d'une erreur de date dans le texte de l'auteur arabe.

Le second gouverneur musulman paraît avoir été l'émir Seïf-ed-din-Balban, dont nous avons déjà parlé au sujet de sa tentative infructueuse contre Margat en l'an 1280.

Le Krak semble avoir servi d'arsenal aux infidèles durant les dernières années de la guerre contre les Francs.

TORTOSE.

On trouverait difficilement une région présentant, sur un espace restreint, autant de sujets d'études archéologiques que la plaine qui s'étend de Tripoli à Tortose, entre la mer et la montagne des Ansariés.

Là s'élevaient, dans l'antiquité, ces villes, filles d'A'rvad :

Marathus, Enhydra, Carné, Antaradus, qui bordaient la côte, vis-à-vis du rocher célèbre dont elles tiraient leur origine.

Les montagnes limitant cette plaine, vers l'est, sont couronnées des châteaux de Gibel-Akkar, d'Archas, de Chastel-Blanc, de la Colée, du Krak des Chevaliers, d'Areymeh et d'une foule d'autres monuments du moyen âge chrétien.

Plus au sud se voient les ruines d'Orthosia, que les chroniqueurs des croisades mentionnent encore sous le nom d'Artésie, comme une bourgade importante du comté de Tripoli [1].

A l'époque romaine, Antaradus, dont Strabon ne parle pas, et qui apparaît pour la première fois dans la géographie de Ptolémée, éclipsa les villes voisines.

Celles-ci ne sont plus que des monceaux de ruines; leurs noms défigurés s'appliquent maintenant à de pauvres villages arabes, élevés

[1] Guill. de Tyr, liv. XIII, p. 558.

au milieu des décombres de ces cités, et la bourgade moderne de Tortose a remplacé, de nos jours, l'antique Antaradus.

Ses environs immédiats portent actuellement le nom d'Isar de Tortose : c'est une plaine, jadis fertile, arrosée par de nombreux cours d'eau; malheureusement, par suite de l'incurie des Arabes, qui la laissent inculte, elle est peu à peu devenue marécageuse et est aujourd'hui un des points les plus malsains de la côte de Syrie.

A peu de distance, à l'est et au nord-est, le terrain s'élève graduellement en collines arrondies : ce sont les premiers contre-forts de la montagne des Ansariés.

Dans le *Synecdomos* d'Hiéroclès, nous trouvons Antaradus cité avec le surnom de Constantia, après sa réédification, par l'empereur Constantin; mais je ne veux point m'étendre ici sur son histoire durant les périodes grecque et romaine, M. Renan ayant traité à fond ce chapitre dans son grand ouvrage sur la Phénicie [1].

Les historiens des croisades désignent cette ville sous les noms d'Antaradus, d'Antarsous ou Antartous, dont le nom moderne de Tortose n'est qu'un dérivé.

Ses murs et le château qui se trouve dans l'angle nord-ouest de cette enceinte présentent l'un des ensembles les plus intéressants de constructions militaires élevées en Syrie durant la domination française.

La forteresse a été bâtie par les Templiers, qui y étaient installés dès l'année 1183 [2] et en avaient fait leur principale place de guerre. Composée d'une double enceinte, munie de fossés taillés dans le roc et que remplissait alors la mer, elle possédait un donjon de proportions colossales, souvent mentionné par les écrivains du moyen âge et dont nous voyons encore les restes.

[1] *Mission de Phénicie*, campagne d'Aradus. — [2] *Cod.* i. *pl.* n° 209. p. 250.

Un premier rempart, flanqué de tours barlongues, ceignait de trois côtés l'emplacement de l'ancienne ville, limitée à l'ouest par la mer. Mais cette défense n'est à proprement parler qu'une muraille crénelée, précédée d'un fossé qui, bien que maintenant en grande partie comblé, est pourtant reconnaissable sur toute sa longueur.

Cette enceinte, contenant aujourd'hui des jardins, affecte la forme d'un trapèze. C'est là qu'au milieu des palmiers s'élève majestueusement la vieille cathédrale de Notre-Dame-de-Tortose, magnifique vaisseau du XIIe siècle, qui, durant l'occupation chrétienne, fut un lieu de pèlerinage en grande vénération. Le sire de Joinville fut un de ceux qui s'y rendirent pendant la croisade de saint Louis, et nous trouvons dans ses mémoires la relation d'un miracle qui eut lieu de son temps :

« Je demandé au roy qu'il me laissast aller en pelerinage à Nostre-Dame-de-Tortouze, là où il avoit moult grant pelerinage pour ce que c'est le premier autel qui onques fust fait en l'onneur de la Mere-Dieu sur terre, et y fesoit Nostre-Dame moult grant miracles. Entre autre un homme possédé du dyable. Là où ses amis qui l'avoient ceans amené prioient la Mere-Dieu qu'elle lui donnast santé, l'ennemi qui estoit dedans leur répondi : « Nostre-Dame n'est pas ci, est en Egypte pour aider au roy de France et aus crestiens qui aujourd'hui arriveront en la terre à pié contre la payenté à cheval. » Ce jour fut pris en écrit et apporté au légat [de qui le sénéchal tenait le récit] et se trouva être le jour même du débarquement de saint Louis en Égypte.

Une seule des portes de la ville existe encore, assez bien conservée pour mériter d'être étudiée avec soin. Elle était fermée par des vantaux et munie d'une herse, ainsi que d'un mâchicoulis. J'aurai lieu plus loin de m'étendre sur ce sujet.

Le château, ainsi qu'on le sait déjà, occupe un espace considérable

à l'angle nord-ouest de la ville et paraît n'avoir eu aucune communication directe avec elle, autant du moins qu'on en peut juger par ce que nous voyons encore. Un large fossé l'en sépare complétement et est lui-même traversé par une chaussée amenant à la seule entrée que possède la forteresse. Sur toute son étendue, ce chemin est en prise aux coups des défenseurs du château. Il était coupé en B par un pont à tiroir dont on reconnaît les traces et qui devait être couvert par une barbacane ou une palissade située en A (pl. VIII).

La porte qui s'ouvre dans la grande tour C est voûtée en tiers-point. Sur la clef se voient les restes d'une croix fleuronnée se détachant au milieu d'un trèfle. Cette entrée était défendue par un mâchicoulis, une herse et des vantaux de bois ferrés et renforcés de barres à coulisse.

L'intérieur de cet ouvrage est occupé par un large vestibule percé de meurtrières. La voûte forme deux travées supportées par des arcs ogives et un doubleau chanfreiné.

Dans l'épaisseur du mur occidental de cette tour on a ménagé une chambre de tir communiquant avec le chemin de ronde du rempart, et à l'extrémité de laquelle s'ouvrent deux meurtrières, percées obliquement, permettant de prendre en flanc un assaillant qui aurait tenté de briser la herse ou d'incendier les portes (fig. 20).

A l'intérieur de la place, un escalier qui subsiste encore conduisait du chemin de ronde au couronnement de cet ouvrage, qui est malheureusement dérasé au niveau du sommet des voûtes, ce qui nous empêche de nous rendre un compte exact de la manière dont étaient disposées ici les manœuvres de la herse.

Sur le pied-droit de l'embrasure de la porte que j'ai décrite plus haut se voit sculptée une pièce héraldique que je considère comme ayant été gravée après la conquête musulmane.

Après avoir franchi cette entrée, on se trouve dans la première en-

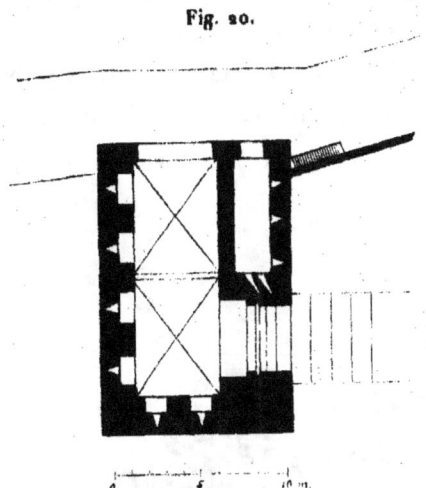

Fig. 20.

ceinte du château, que flanquent des saillants carrés. Cette première ligne de défense se compose, à la base, d'un massif de rochers taillés

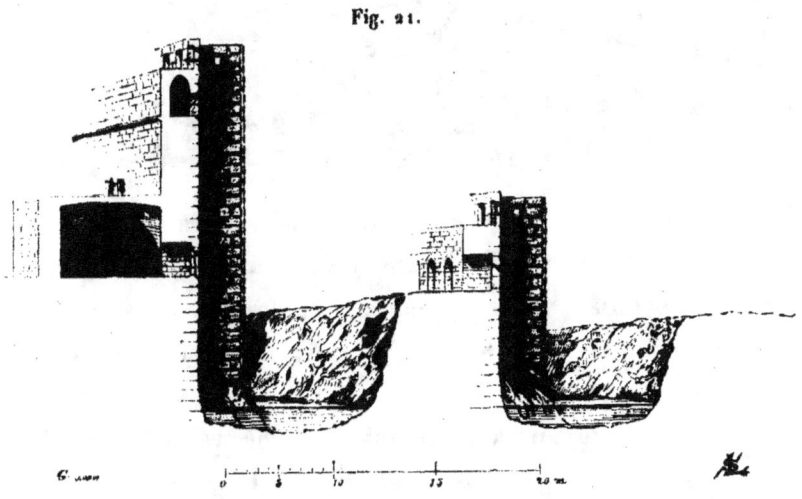

Fig. 21.

et revêtus de maçonnerie vers les dehors de la place. Une muraille de

plus de trois mètres d'épaisseur, percée de grandes meurtrières pour les machines, augmentait son relief, et un chemin de ronde avec un parapet crénelé couronnait l'ouvrage (fig. 21).

Nulle part, à cette époque, on ne déploya un pareil luxe dans l'emploi des matériaux, et j'ai tout lieu de penser qu'outre l'exploitation des pierres tirées des fossés, où la présence d'antiques excava-

Fig. 22

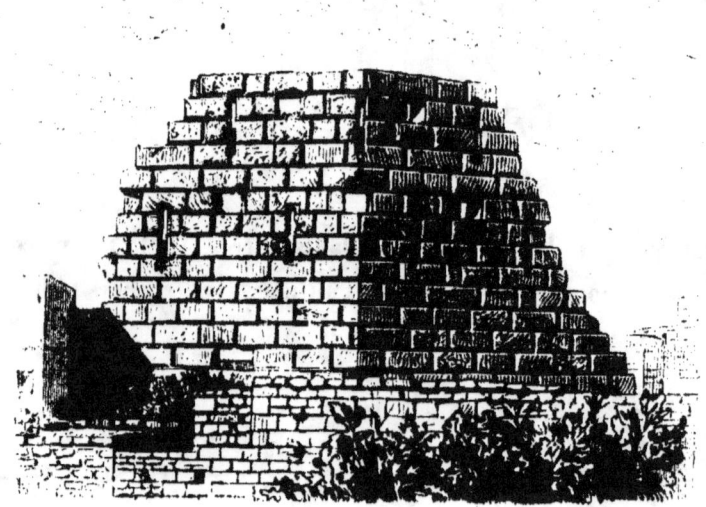

tions sépulcrales facilitait l'extraction de gros blocs, les ruines phéniciennes d'Aradus, d'Amrit et de Carné durent être mises à contribution pour fournir les matériaux de ces gigantesques murailles.

La forme générale de la forteresse est celle d'un quart de cercle appuyé à la mer.

Ici encore un fossé, aujourd'hui à peu près comblé, régnait au pied des murs de la seconde enceinte, construits d'après le même système, mais d'une élévation assez considérable pour que la double ligne cré-

nelée qui la couronnait pût commander tous les ouvrages de la première enceinte et concourir à leur défense. Les figures 22 et 23 représentent sous ses deux aspects une partie de cette muraille qui conserve encore intacte sa double ligne de couronnement.

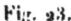

Fig. 23.

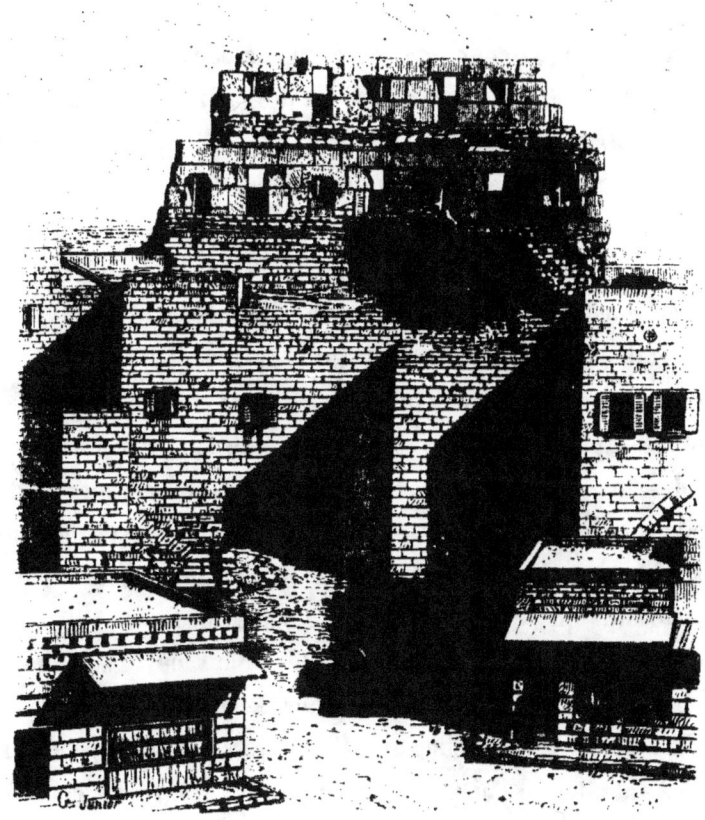

Une brèche a remplacé la porte par laquelle on pénétrait jadis dans le réduit du château, au milieu duquel s'élevaient toutes les parties constitutives d'une importante forteresse du moyen âge : grand'-salle, chapelle, donjon, etc.

Vers la mer, une muraille à laquelle se butaient les diverses enceintes que je viens de décrire complétait de ce côté les défenses du château. Elle est revêtue à sa base de grands talus de maçonnerie destinés, tout à la fois, à amortir le choc des vagues se brisant au pied de ces murs et à prévenir toute tentative venant du côté de la mer.

En pénétrant dans la cour intérieure du château, le visiteur laisse à sa gauche un vaste bâtiment D en forme de galerie, dont une partie de la voûte subsiste encore.

C'est la grand'salle, importation européenne en Orient et qui tenait une place essentielle dans la vie et les habitudes du moyen âge. La France a conservé peu de spécimens de ce genre d'édifice, tandis qu'on en voit encore un grand nombre en Angleterre.

La salle était le lieu où se tenaient les chapitres de l'ordre, décorée de panoplies, de trophées et d'étendards pris sur l'ennemi, ainsi que de riches tentures qui en complétaient l'ornementation; elle servait à la réception des envoyés étrangers, à la réunion des conseils ou aux banquets. Celle que nous avons sous les yeux est à coup sûr la plus belle et la plus vaste dont les débris se voient en Syrie; malheureusement il ne subsiste plus guère que la moitié de cet édifice.

Ce vaisseau mesure 44 mètres de longueur dans œuvre sur une largeur de 15 mètres. Une épine de cinq piliers rectangulaires le séparait en deux nefs de six travées chacune. Ces piliers ont aujourd'hui disparu; mais, autant que j'ai pu en juger par les fragments épars qui sont encastrés dans les maisons modernes, ils semblent avoir été, sur chacune de leurs faces, cantonnés de pilastres sur lesquels venaient s'appuyer les doubleaux et les arcs ogives des voûtes, dont les retombées le long des parois de la salle étaient supportées par des culs-de-lampe en forme de chapiteaux ornés de figures fantastiques et

de feuillages byzantins (fig. 24). Pour diminuer de ce côté la charge,

Fig. 24.

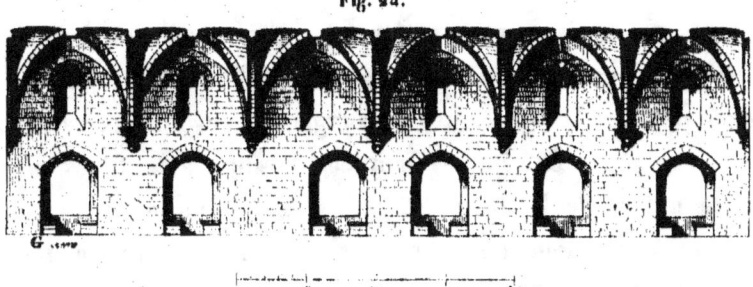

on l'avait répartie sur une plus grande hauteur; car ici, outre les culs-de-lampe formés de trois assises posées en encorbellement, les

Fig. 25.

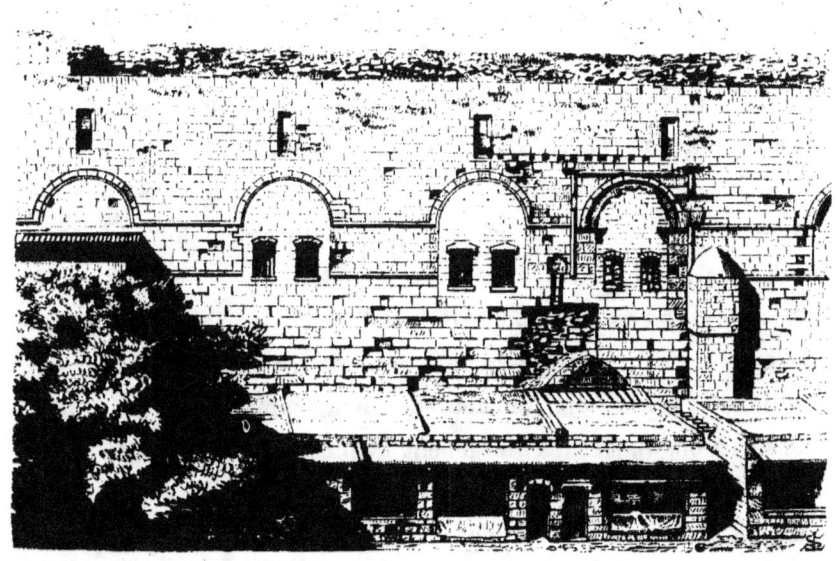

trois premiers sommiers des doubleaux et des arcs ogives sont pris

dans des blocs de pierre de grande dimension profondément engagés dans la muraille.

Vers la place, six grandes fenêtres en plein cintre, s'ouvrant irrégulièrement dans les travées, éclairaient la salle. La décoration de ces fenêtres dut être très-élégante, à en juger par ce qu'il en reste; malheureusement elles ont été fort mutilées durant ces dernières années. Celle du milieu, seule, nous est parvenue presque intacte. L'arcade repose sur deux colonnettes de marbre à chapiteaux, ornés de feuilles crochetées, et l'archivolte était décorée d'arabesques entrelacées où l'on reconnaît au premier coup d'œil l'influence de l'art byzantin. Au claveau un agneau portant un oriflamme à la croix, autrement dit l'agneau pascal, se voit encore parfaitement (fig. 25).

Au-dessus de ces larges baies sont pratiquées de petites ouvertures carrées (une par travée) percées dans des embrasures ogivales.

Deux portes précédées de perrons s'ouvrent aux deux extrémités de cette salle et y donnent entrée. Au-dessous, une série de petites pièces, aujourd'hui remplies d'immondices, paraissent avoir été des magasins ou des prisons.

Au sud-est de la grand'salle s'élève en E la chapelle : c'est une nef régulièrement orientée, formée de quatre travées et terminée carrément sans abside. Ses voûtes sont supportées par des doubleaux chanfreinés avec arcs ogives, et elle était éclairée par de hautes fenêtres en lancettes. Le style de ce monument se rapproche beaucoup de celui de la grand'salle; malheureusement l'intérieur est encombré de constructions modernes qui gênent beaucoup pour juger de l'effet qu'il devrait produire.

Un petit porche, dont l'existence ne nous est révélée que par quatre corbeaux fixés dans le mur où s'ouvre le portail, paraît avoir précédé cet édifice.

Au milieu de la place se trouve un grand puits F, dont la margelle présente encore quelques restes de moulures.

Vers le sud s'étend la ville moderne, composée d'une centaine de maisons occupant l'espace où, selon toute apparence, s'élevaient les logements de la garnison, le palais du châtelain, etc. etc.

Le long des remparts règne en G et en H une longue série de magasins voûtés, qu'éclairent des meurtrières percées à la base des murailles, vers les dehors du château.

A l'ouest et au nord il en existe de semblables en I et en J.

Jacques de Vitry désigne Tortose sous le nom de *Turris Antaradi*.

Vilbrand d'Oldenbourg[1] parle avec admiration d'une tour élevée qu'il vit dans ce château et dont il attribue la construction à un roi de France.

L'historien arabe Ibn-el-Atyr, en racontant l'attaque dirigée par Salah-ed-din contre Tortose, en 1188, nous apprend que le grand maître du Temple et ses chevaliers s'étaient retirés dans une tour très-forte qui résista victorieusement aux efforts des musulmans. Or, la base d'un énorme donjon, de forme barlongue, revêtue d'un talus de maçonnerie, se voit en K; il ne mesurait pas moins de trente-cinq mètres de côté, et vers l'ouest était flanqué de deux tours carrées. C'est évidemment là l'ouvrage dont il est question dans les deux textes que je viens de citer.

[1] Je pense que le texte de cet auteur peut trouver ici sa place : « Inde venimus « Tortost. Hec est civitas parva, non multum « munita, super mare sita, in capite habens « castrum fortissimum, optimo muro et un- « decim turribus sicut undecim preciosis la- « pidibus coronatum. Nec mirum, si duode- « cima turris ei subtrahatur, cum illa turris « quam rex Francie ad subsidium terre edi- « ficavit, sua pulchra fortitudine suppleat « illius defectum. Hoc castrum a Templariis, « quia ipsorum est, optime custoditur..... » (Laurent, *Peregrinatores medii ævi quatuor*, p. 169 (Vilbrand d'Oldenbourg). Leipsick. 1864.)

De vastes casemates existent encore sous ce massif et communiquent avec la mer par une poterne qui, s'ouvrant à fleur d'eau, permettait aux navires chrétiens de ravitailler les défenseurs de cette tour, isolée elle-même du reste du château par un profond fossé dont il subsiste encore quelques traces.

Nous savons par l'historien Makrizi que c'était à Antarsous qu'était déposé le trésor des Templiers.

D'après Page, ce serait seulement en 1102 que les Francs s'établirent définitivement à Tortose.

A la mort de Raymond de Saint-Gilles, comte de Tripoli, cette ville, ainsi que le mont Pèlerin, fut un moment attribuée à Guillaume Jourdain, comte de Cerdagne; mais après lui Tortose passa de nouveau au comte de Tripoli. Elle fut alors érigée en évêché, et la liste des évêques qui en occupèrent le siège durant les croisades se trouve dans la Syrie Sainte de Du Cange [1].

Pendant la plus grande partie du xiie siècle, Tortose et son territoire formèrent un des grands fiefs de la principauté de Tripoli, et paraissent avoir été possédés par une branche de la famille de Maraclée. Un acte du mois de juin 1183 nous apprend qu'à cette date une commanderie de l'ordre du Temple existait déjà à Antarsous.

Peu de mois après la bataille de Hattin, où les chevaliers du Temple avaient presque tous succombé, et à la suite de laquelle le grand maître lui-même était tombé entre les mains des musulmans [2], Salah-ed-din parut sous les murs de Tortose. Les Templiers, ne se trouvant pas assez nombreux pour défendre la ville et les divers ouvrages qui composaient le château, se retirèrent dans le donjon; là, sous les ordres de leur grand maître Gérard de Ridefort, qui venait d'être mis

[1] *Familles d'outre-mer*, p. 809. — [2] Ibn-el-Atyr, extrait des *Historiens arabes*, p. 480.

en liberté en échange du château de Beit-Gibrin [1], ils opposèrent une telle résistance aux efforts de Salah-ed-din que ce prince se vit contraint de lever le siége.

Ce fut sous les murs de cette ville qu'au mois de septembre 1188 Salah-ed-din rendit la liberté au roi Guy de Lusignan, au prince Amaury, son frère, au grand maréchal du royaume, ainsi qu'à plusieurs autres chevaliers illustres.

Selon toute apparence, par suite de la cession de Maraclée à l'Hôpital, la seigneurie de Tortose et ses dépendances passèrent à l'ordre du Temple. Il paraît que ce territoire était considérable, puisque nous savons par le texte de la paix, dite de Tortose, signée en 1282, entre Guillaume de Beaujeu, grand maître du Temple, et le sultan égyptien Kélaoun, alors que l'ordre avait déjà perdu Safita et Areymeh, qu'il comprenait encore trente-sept cantons, tous nommés dans cet acte.

Les noms de quelques-uns des châtelains de Tortose nous sont parvenus. Les voici :

 Frère Rainald de Clamcourt.................... 1243 [2].
 Aimard.. 1282 [3].
 Adhémar de Peyru'za [4].

Celui-ci semble avoir été le dernier, et nous le trouvons cité dans le procès des Templiers [4].

Non loin de Tortose, sur le versant oriental des montagnes des Ansariés, étaient situés les châteaux appartenant aux Ismaéliens ou Bathéniens de Syrie. Cette secte, d'origine persane, est souvent mentionnée chez les historiens occidentaux sous le nom d'Assassins. Elle

[1] Ibn-el-Atyr, extrait des *Historiens arabes*. p. 593.
[2] *Cod. Dipl.* t. I, n° 179, p. 220.
[3] Mas Latrie, *Hist. de Chypre*, t. III, p. 662, 668. — [4] *Procès des Templiers*, t. II, p. 144, 153, etc. etc.

était gouvernée par le Daïl-Kébir (espèce de grand prieur de l'ordre), résidant à Massiad, et comptait environ soixante mille adeptes en Syrie.

Guillaume de Tyr dit que les Ismaéliens possédaient six châteaux aux environs d'Antarsous. De là partaient les Fedawi (sicaires), chargés d'assassiner les princes musulmans ou chrétiens qui avaient encouru la haine de l'ordre.

C'est ainsi qu'en 1152 périt Raymond II, tué aux portes mêmes de Tripoli[1], avec un de ses écuyers, nommé Raoul de Merle. Aussitôt les Templiers, pour venger la mort du comte de Tripoli, envahirent le pays habité par les Bathéniens, et ce ne fut qu'après leur avoir imposé un tribut annuel de 2,000 dinars et de cent boisseaux de froment, qu'ils consentirent à leur accorder la paix. A la suite de ce traité, l'intérêt des Templiers était d'empêcher un rapprochement entre les Francs et les Ismaéliens, et c'est à quoi ils s'efforcèrent malgré les tentatives de ces derniers. Ceux-ci l'essayèrent à plusieurs reprises, et notamment sous le règne d'Amaury, en 1165.

En 1194, le comte Henri de Champagne, se rendant en Arménie, reçut à son passage à Tortose une ambassade du Daïl-Kébir, qui le faisait complimenter et l'invitait à venir le trouver à Massiad, qui, ainsi que je l'ai dit plus haut, était alors le chef-lieu de l'ordre en Syrie. Au retour de son voyage, le comte de Champagne visita les châteaux de ces mystérieux sectaires et revint comblé des plus riches présents.

Malgré ces démonstrations, l'église de Tortose fut le théâtre du meurtre de Raymond, fils aîné de Bohémond IV[2], prince d'Antioche, assassiné par deux Ismaéliens en 1219[3].

Dans cette même église se célébra, en 1222, le mariage d'Alix de

[1] *Les Familles d'outre-mer*, p. 482. — [2] *Ibid.* p. 205. — [3] *Ibid.* p. 205.

Champagne, veuve de Hugues, roi de Chypre, avec Bohémond V, d'Antioche.

Le château de Tortose fut un des derniers points occupés par les chrétiens en Terre Sainte, et les Templiers ne l'abandonnèrent que le 5 juin 1291.

Ils se retirèrent alors à Chypre, d'où ils firent, au commencement du siècle suivant, une tentative pour reprendre cette place[1]. En l'année 1300, une expédition partie, sous les ordres d'Aimery de Lusignan, prince de Tyr, et de Jacques de Molay, grand maître du Temple, s'empara de Tortose, que les Templiers conservèrent quelque temps. Mais ils furent bientôt attaqués par les troupes du sultan égyptien Malek-el-Mansour-Lagyn. La place ayant été investie par terre et par mer, ils durent capituler, et les chevaliers furent faits prisonniers au nombre de cent vingt.

D'après Aboulfeda, ce serait seulement dans les derniers mois de l'année 1302 ou au commencement de l'année suivante que les Templiers perdirent l'île d'Aradus, qui dépend de Tortose. Je transcris ici le texte de l'historien arabe :

« En l'année 702, un parti considérable de Francs s'était fortifié « dans l'île d'Aradus, située près de la côte, en face de Tortose. A l'abri « de leurs remparts, ils s'avançaient jusque sur la côte voisine..... « Seif-ed-din-Assendemour, qui gouvernait la Syrie, sollicita une flotte « du gouvernement égyptien. La flotte arriva devant l'île au mois de « moharrem et s'en empara. »

[1] *Les Familles d'outre-mer*, grands maîtres du Temple, p. 892.

CHASTEL-BLANC.

(SAFITA.)

Au sortir de Tripoli, le voyageur se rendant à Homs ou à Tortose aperçoit au loin vers le nord une haute tour : c'est le Bordj-Safita, qui domine fièrement les premiers contre-forts de la chaîne des Ansariés, dont une des collines a été choisie pour servir d'assiette à ce château.

Son identification avec le Chastel-Blanc, forteresse possédée par les Templiers et que nous trouvons plusieurs fois mentionnée, soit dans les historiens des croisades, soit dans l'ouvrage de Paoli, ne saurait être douteuse; car, outre la coïncidence de position géographique, il y a encore celle des noms, l'appellation française n'étant que la traduction du nom arabe. L'altitude du château est de 320 mètres environ au-dessus des deux vallées qui l'isolent au nord et au sud, tandis que des crêtes étroites et d'une élévation moindre le relient vers l'est et à l'ouest aux collines les plus proches.

L'ensemble de la forteresse se compose de deux enceintes échelonnées sur les pentes de la montagne, et dans la seconde, formant réduit, s'élève la tour dont je viens de parler.

A une assez grande distance en avant des murs, des ouvrages avancés paraissent avoir été établis sur les crêtes étroites citées plus haut. De légers mouvements de terrain semblent encore désigner leur em-

placement ; ils étaient destinés à opposer un premier obstacle à l'assaillant et paraissent ici s'être composés d'un fossé avec épaulement en terre, probablement garni jadis d'une palissade.

Après les avoir franchis, on traverse une vaste esplanade s'étendant jusqu'aux fossés du château, et plantée de vieux oliviers disposés en quinconces, que je suis fort porté à considérer comme contemporains de l'occupation franque.

Le Chastel-Blanc, situé à égale distance de Tortose et du Kalaat-el-Hosn, fut appelé à jouer un rôle assez important dans le cours des dernières années de la domination chrétienne en Syrie.

Un village moderne qui s'est bâti sur les ruines de cette forteresse est aujourd'hui le chef-lieu d'un des districts les plus considérables de la province de Tripoli, et sa population se divise en parties à peu près égales de chrétiens, de musulmans et d'Ansariés.

De Tripoli, il faut environ douze heures d'une marche rapide pour atteindre ce point.

La tour qui frappe d'abord les regards est l'ancien donjon du château, qui, comme je l'ai dit, couronne un sommet dont les pentes, s'abaissant brusquement au nord et au sud, couvrent suffisamment de ces deux côtés les abords de la place.

La première enceinte affecte la forme d'un polygone irrégulier. Sur tout son pourtour elle est revêtue à sa base d'un grand talus en maçonnerie, et flanquée de tours barlongues. Bien que dérasée dans une grande partie de sa hauteur primitive, je crois avoir reconnu à certains endroits des restes de contre-forts appliqués à l'escarpe et se perdant dans le talus : selon toute apparence, ce doivent être les restes de mâchicoulis analogues à ceux qui se voient à l'un des ouvrages du Kalaat-el-Hosn.

Deux tertres faits de main d'homme, restes d'ouvrages avancés,

en terre, se voient encore en G et en H aux extrémités est et ouest du château, et ont même conservé un relief assez considérable.

La porte s'ouvrait en B à l'extrémité nord de cette partie du château. Elle était précédée d'un édifice aujourd'hui ruiné, nommé, par les Arabes, Kasr-bent-el-Melek, et dont les murailles ont, quant aux matériaux qui les composent, beaucoup d'analogie avec celles de Tortose. Les pièces qui existaient dans cette partie du château avaient des voûtes à nervures dont on voit des arrachements considérables au mur occidental, qui subsiste encore.

Cet ouvrage paraît avoir été ajouté postérieurement à la construction de la forteresse, dans le plan de laquelle il ne semble pas prévu, à en juger du moins par la position de la tour A, destinée primitivement à défendre l'entrée B', et qui se trouve de la sorte complétement annulée (pl. IX).

L'espace compris entre les deux murailles était rempli de grands magasins voûtés dont les restes disparaissent malheureusement aujourd'hui sous les maisons arabes du village moderne de Safita, qui rendent les recherches très-difficiles et contrarient à chaque pas les observations archéologiques.

Ici, comme à Tortose, à Athlit et à Areymeh, on reconnaît facilement le système d'architecture militaire usité par les Templiers.

La deuxième enceinte, dans laquelle on pénètre par la porte C placée sous le commandement du donjon, forme un terre-plein hexagonal avec citerne au centre. Une chemise D, aujourd'hui presque entièrement ruinée, précédait de ce côté la tour ainsi que l'entrée du réduit. Une grande partie de la muraille et une des tours d'angle E se sont conservées jusqu'à nous. Le plan pentagonal sur lequel cette dernière est élevée paraît être un emprunt fait à l'art byzantin, car nous voyons des défenses semblables à celle-ci aux angles de la forteresse byzantine

de Marès, possédée longtemps par les croisés. Cette tour renferme une salle percée de meurtrières. On y entre par les bâtiments F adossés au rempart et dont les ruines se voient au pourtour du terre-plein; ce durent être des magasins et des logis.

C'est donc à cheval sur le mur de la seconde enceinte et au point culminant du château que se dresse encore, telle que la virent les chevaliers du Temple, la tour du Chastel-Blanc, tout à la fois chapelle et donjon.

On reconnaît bien, dans l'étrange conception de ce monument, le génie de ces moines guerriers, si longtemps la terreur des musulmans, en même temps que l'admiration et la gloire de l'Europe chrétienne, qui jusque dans l'édification du sanctuaire ont su apporter tous les moyens de défense qu'a pu leur suggérer l'art de l'ingénieur militaire. De la sorte, les premières lignes enlevées par l'assaillant, la lutte se trouvait transportée au pied de l'autel, dans le temple même de ce Dieu pour le triomphe duquel on combattait. Épargnée par le temps, la chapelle sert actuellement d'église aux chrétiens grecs qui habitent le village de Safita et est demeurée sous le vocable de Saint-Michel.

Le plan de cette tour est un grand parallélogramme de 31 mètres de long sur 18 de large. Au claveau de la porte se voit une croix fleuronnée analogue à celle dont il existe encore des traces au-dessus de l'entrée du château de Tortose. Une citerne a été taillée dans le rocher sur lequel est élevé cet ouvrage. Son orifice est placé au niveau du pavé de la chapelle, qui occupe le rez-de-chaussée. Cette dernière présente dans ses dispositions intérieures une grande analogie avec celles de Margat et du Krak, dont nous retrouvons ici tous les éléments. Le vaisseau que nous étudions est également formé d'une nef orientée à l'est 1/4 sud, voûtée en berceau, et mesure 25 mètres de longueur dans œuvre sur $10^m,50$ de large. L'abside semi-circulaire qui

la termine est également surélevée de deux marches, comme à Margat; à droite et à gauche, sont deux petites pièces éclairées par des archères. La hauteur des voûtes sous clef est de 17ᵐ,30 au-dessus du pavé. La nef est divisée en travées par des arcs doubleaux chanfreinés, retombant sur des pilastres. Au fond de l'abside, à une assez grande élévation, s'ouvre vers l'est une étroite fenêtre. Les ouvertures qui

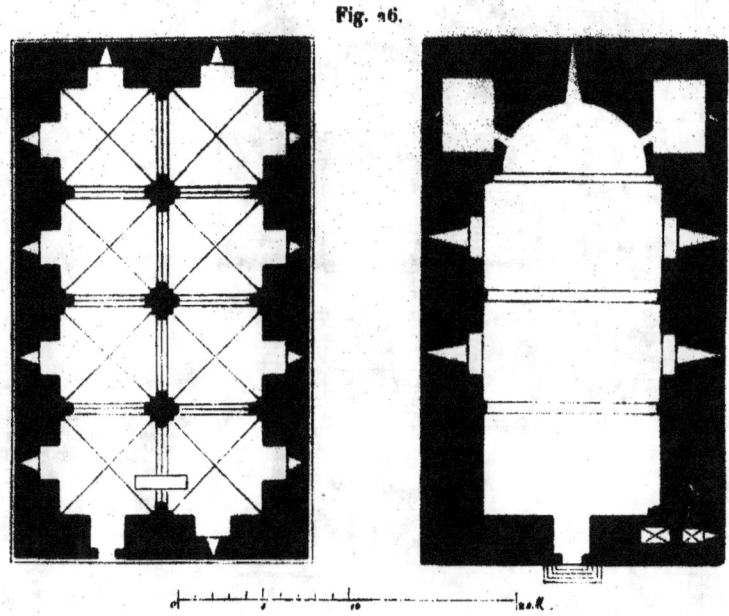

Fig. 16.

existent à droite et à gauche de l'édifice sont plutôt des meurtrières destinées à la défense que des fenêtres. La porte était munie à l'intérieur d'une barre à coulisse lui assurant une fermeture solide et lui permettant de résister longtemps aux efforts qu'auraient dû faire les assaillants pour parvenir à l'enfoncer.

Un escalier ménagé dans l'épaisseur du mur méridional de la tour, et fermé jadis par une petite porte également renforcée de barres à

coulisses et de verrous, conduit à la grand'salle, qui forme l'étage supérieur de la tour[1]. C'est une vaste pièce mesurant 26 mètres de long sur une largeur de 16 mètres dans œuvre. Comme disposition

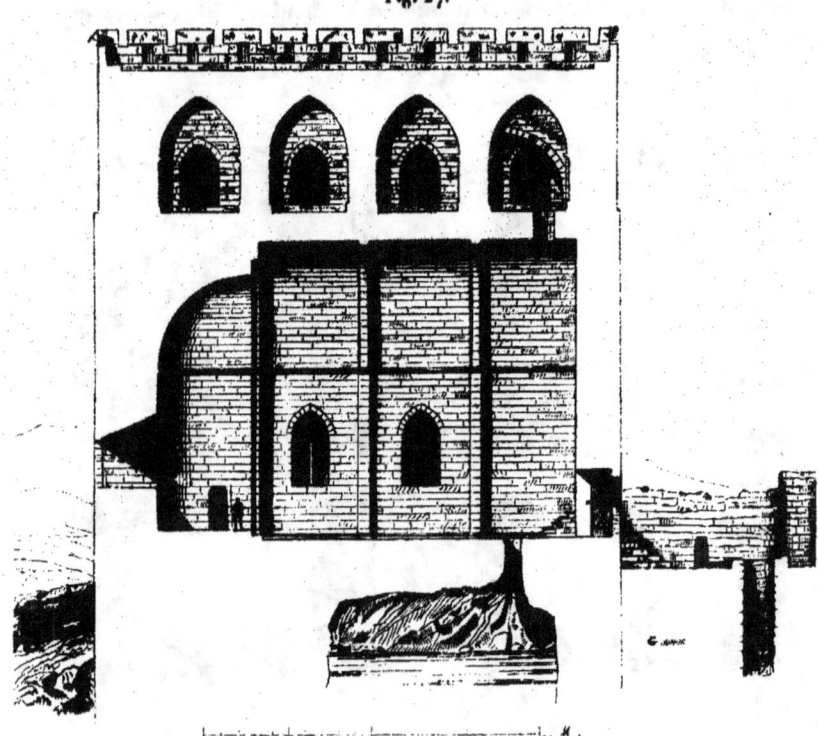

Fig. 27.

générale on reconnaît ici, sur une plus petite échelle, le plan de la grand'salle de Tortose.

[1] J'ai relevé, sur les pierres qui composent les murs de cette tour, plusieurs marques de tâcherons que je crois devoir donner ici.

Au milieu, trois piliers supportent la voûte; ils sont rectangulaires et cantonnés sur chaque face d'un pilastre correspondant à ceux qui, le long des murs, reçoivent la retombée des arcs doubleaux sur lesquels s'appuient des voûtes à arêtes vives. Une élégante moulure orne le sommet de ces pilastres, et dans l'axe de chaque travée s'ouvre une archère.

Ici, comme à Tortose et dans les autres forteresses des chevaliers du Temple, les meurtrières se ressentent de l'influence orientale : elles n'ont presque pas de plongée et se rapprochent beaucoup de la meurtrière byzantine.

Au-dessus de la porte du rez-de-chaussée se voit un mâchicoulis s'ouvrant dans les voûtes de la chapelle.

Dans l'angle sud-ouest est placé l'escalier conduisant au sommet de la tour que couronne une plate-forme dont le parapet est percé alternativement de meurtrières et de créneaux. La tête des merlons porte encore les encastrements des volets destinés à abriter les défenseurs. De ce point, qui domine le pays environnant, on pouvait aisément échanger des signaux avec les châteaux du Krak et d'Areymeh ou avec les tours de Toklé, de Zara, d'Aïn-el-Arab, etc. etc.

Néanmoins, à en juger par les aménagements intérieurs de ce donjon, il ne semble pas avoir été disposé de manière à soutenir un bien long siége; car, une fois retirés à l'étage supérieur, les assiégés se trouvaient entièrement privés d'eau. Il ne paraît pas non plus y avoir eu de four permettant de préparer les vivres que l'on pouvait avoir réunis dans ce réduit avec l'espoir de prolonger la résistance.

La date que nous devons assigner à la fondation du château de Safita est un problème qui vient de lui-même se poser à la fin de cette étude. Malheureusement il nous est impossible d'en donner la solution, ne sachant rien de positif à ce sujet. Seulement nous lisons dans la

chronique d'Aboulféda qu'en 1167 Nour-ed-din se rendit maître de cette place en même temps que de celle d'Areymeh. Il la démantela; mais il y a lieu de penser qu'ici, excepté la chapelle, dont l'architecture semble devoir faire attribuer la construction au xiie siècle, il ne reste que bien peu de chose de l'œuvre première.

Les historiens musulmans et chrétiens nous apprennent qu'un effroyable tremblement de terre, survenu, d'après Abd-el-Latif, au mois de schaban 597, et, d'après Robert d'Auxerre, le 20 mai 1202, renversa les murailles de Jibel-Akkar et de Chastel-Blanc, et endommagea la plupart des forteresses voisines appartenant aux Francs. Seuls les murs de Tortose n'eurent point à en souffrir. Ce serait donc aux premières années du xiiie siècle qu'il faudrait placer l'érection de ce qui subsiste encore du château.

Suivant l'usage des ordres militaires, des châtelains gouvernaient la forteresse; mais il ne nous est parvenu que le nom d'un seul de ces dignitaires : c'est celui de Richard de Bures, devenu depuis grand maître du Temple et que nous trouvons en l'année 1243, choisi avec frère Renaud de Clamcourt, châtelain de Tortose, afin de régler, de concert avec Hugues de Revel[1], châtelain du Krak, représentant l'Hôpital, un différend relatif à la délimitation respective de certaines possessions des deux ordres.

Nous savons par les historiens arabes que ce fut en 1271, avant d'entreprendre le siége du Krak, que le sultan Malek-ed-Daher-Bybars s'empara de Safita ainsi que des tours environnantes, et y fit sept cents prisonniers[2].

[1] *Cod. Dipl.* t. I. n° 179. p. 220. — [2] Cont. de Guillaume de Tyr, l. XXXIV, chap. xiv. p. 360.

CHÂTEAU-PÈLERIN.

(ATHLIT.)

Durant la dernière période des croisades, c'est-à-dire pendant le xiiie siècle, Acre étant devenue la capitale du royaume latin, le théâtre de la guerre entre les Francs et les musulmans s'était trouvé transporté en Galilée.

La route qui reliait entre elles les diverses places maritimes demeurées au pouvoir des croisés suivait le littoral, et entre Césarée et Caïpha franchissait une crête de rochers, par une longue coupure faite de main d'homme. Ce passage dangereux, nommé *le Détroit* par les chroniqueurs, fut souvent témoin d'attaques dirigées par les musulmans contre les voyageurs et les convois chrétiens, et, pour mettre un terme à cet état de choses, les Templiers bâtirent une tour en ce lieu.

Non loin, un promontoire s'avançant dans la mer abritait un petit port naturel où l'on trouve de nos jours encore une assez grande profondeur d'eau.

Ce fut là qu'en 1218 les chevaliers du Temple élevèrent une des forteresses les plus considérables possédées par cet ordre; ils la nommèrent Château-Pèlerin, et on en voit encore des ruines importantes. Par sa position, elle pouvait être tout à la fois un point de débarque-

ment et servir de base d'opérations contre un ennemi maître des montagnes de la Galilée.

De tous les châteaux dont nous nous sommes occupé dans le cours de cet ouvrage, il n'en est aucun dont les historiens contemporains nous aient laissé une description aussi exacte et qui nous permette aujourd'hui de rétablir d'une manière certaine les parties qui ont malheureusement disparu à une époque récente.

Le passage suivant, extrait de Jacques de Vitry, contient l'histoire de la fondation de cette forteresse, dont les ruines, qui frappent actuellement d'étonnement et d'admiration, peuvent à justre titre passer pour l'un des plus beaux restes de l'époque des croisades, dont il subsiste tant et de si profondes traces en Orient.

« Les Templiers, aidés de Gauthier d'Avesnes, de quelques autres
« pèlerins et des Hospitaliers de l'ordre Teutonique, entreprirent alors
« de fortifier le château des Pèlerins, anciennement appelé *le Détroit,*
« situé dans le diocèse de Césarée, sur un promontoire vaste et large
« qui domine au-dessus de la mer, entouré de rochers qui lui font une
« fortification naturelle : telle est la position de ce lieu du côté du nord,
« de l'occident et du midi. A l'est est une tour bâtie antérieurement
« par les Templiers et qu'ils ont possédée en temps de guerre comme
« en temps de paix. Cette tour fut construite autrefois pour résister aux
« brigands qui s'établissaient dans ce passage étroit pour tendre des
« embûches aux pèlerins qui montaient à Jérusalem ou qui en descen-
« daient. Cette tour, bâtie à une grande distance de la mer, est appelée
« *le Détroit* à cause de l'étroite dimension de la route. A peu près pen-
« dant tout le temps qui fut employé pour construire et terminer en-
« tièrement le fort de Césarée, les Templiers s'occupèrent à creuser la
« terre auprès de cette tour en face du promontoire ; ils y travaillèrent
« sept semaines de suite et arrivèrent enfin aux premières fondations,

« où ils découvrirent une muraille antique, longue et épaisse. Ils y
« trouvèrent de l'argent en une monnaie inconnue aux modernes, et
« cet argent tourna au profit des chevaliers, enfants de Dieu le Père,
« et servit à les indemniser de leurs dépenses et de leurs fatigues.
« Ensuite, creusant en avant et levant le sable, ils trouvèrent une autre
« muraille moins longue, et dans l'espace qui séparait les deux mu-
« railles ils virent jaillir en abondance des sources d'eau douce. Le
« Seigneur leur fournit par ces travaux une grande quantité de pierre
« et de ciment. On construisit en avant de la façade du château des
« Pèlerins deux tours en pierres carrées, bien polies et d'une telle
« dimension que deux bœufs pouvaient à peine en traîner une seule
« dans un char. Chacune de ces tours a cent pieds de long et soixante-
« quatorze pieds de large. Dans leur épaisseur elles contiennent deux
« étages de salles voûtées; en hauteur, elles s'élèvent et dépassent le
« niveau du promontoire. Entre les deux tours on a construit une haute
« muraille garnie de remparts, et, par une habileté admirable, il y a
« en dedans de la muraille des escaliers par où les chevaliers peuvent
« monter tout armés. A peu de distance des tours, une autre muraille
« s'étend d'un côté de la mer à l'autre et renferme dans son intérieur
« un puits d'eau vive. Le promontoire est enveloppé des deux côtés par
« une muraille nouvellement construite qui s'élève jusqu'à la hauteur
« des rochers. Entre la muraille du côté du midi et la mer sont des
« puits ayant de l'eau douce en abondance et qui en fournissent au
« château. Dans l'enceinte de ce même château on trouve un oratoire,
« un palais et un grand nombre de maisons. »

Mais il est temps de décrire les ruines encore debout de cette grande place de guerre.

A l'est, une enceinte A (fig. 28) s'étendait en avant du château et couvrait environ la moitié du port. Les restes de cette première mu-

raille sont malheureusement très-endommagés ; cependant j'ai pu y reconnaître encore, il y a quelques années, les traces d'une porte et de plusieurs saillants.

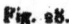

Fig. 28.

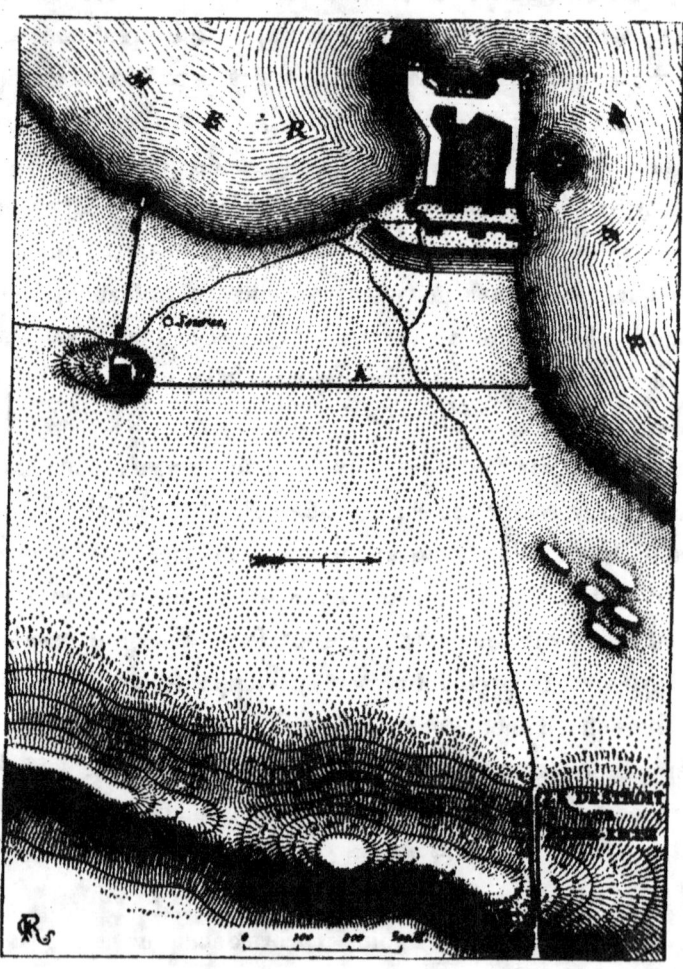

L'espace qu'elle circonscrit est une grève de sable au milieu de laquelle affleurent de toutes parts des vestiges de constructions. Au

sommet du monticule B, qui se trouve à l'angle sud-est de cette basse-cour, sont les débris d'une tour carrée analogue à celle de Toklé, et au pied du tertre une source d'eau douce est sans doute l'une des sources signalées par le texte de Jacques de Vitry.

Lorsqu'on visite les ruines, le voyageur qui a traversé cette baille rencontre en A (pl. X) un glacis en maçonnerie encore presque intact à son extrémité sud et précédant un large fossé aujourd'hui en grande partie comblé par le sable. Au fond se voient, vers le sud, deux sources d'eau douce que, comme la précédente, nous reconnaissons avoir été indiquées par le chroniqueur. En arrière de ce fossé B s'élève, dans toute la largeur de l'isthme, un mur C flanqué de trois saillants carrés, et c'est à l'extrémité sud de ce premier retranchement que dans un angle rentrant s'ouvre, tournée vers la mer, la porte du château. Ce rempart, construit en grandes pierres taillées à bossages, comme la forteresse de Tortose, est la ligne de défense mentionnée par le passage suivant de Jacques de Vitry : « Iterum murus paulo distans a turribus, « extenditur ab uno latere maris ad aliud. »

C'est en arrière que se voient les restes des deux grandes tours. Elles étaient barlongues, reliées par une courtine et bâties en si gros blocs qu'un char attelé d'une paire de bœufs, dit l'historien, pouvait difficilement en transporter un seul. La tour du sud a entièrement disparu, et c'est à peine si ses fondements sont reconnaissables, car ils sont maintenant couverts de cabanes qui forment le village moderne d'Athlit. Les traces de la courtine se retrouvent, et elle a même conservé son revêtement presque entier dans la partie contiguë à la tour du nord, dont une face encore debout donne une grande idée de l'effet imposant que devait présenter cette construction lorsqu'elle était intacte. Jacques de Vitry n'a donc rien exagéré en parlant de la beauté des matériaux. Dans aucun des édifices élevés par les croisés durant

le temps qu'ils furent maîtres de la Palestine, je n'ai rien vu, si ce n'est à Tortose, qui puisse être comparé à ces magnifiques pierres aux proportions colossales, taillées à bossages avec des joints d'une régularité parfaite, cimentés avec de la chaux faite de coquilles. Jacques de Vitry nous dit que ces tours avaient deux étages de salles voûtées. L'intérieur de celle qui subsiste encore paraît avoir été occupé par une grand'salle, si nous en jugeons par les formerets encore adhérents aux murs et qui dessinent quatre arcs brisés dont les nervures reposaient sur des consoles gothiques aujourd'hui mutilées; deux représentent des têtes d'hommes et celle du milieu le triple chapiteau, à crochets, d'un faisceau de colonnettes. La base de cette tour était occupée par de vastes caves, qui durent être des magasins (pl. XI).

Les rochers du promontoire paraissent avoir complétement disparu sous un revêtement d'ouvrages de défense, et c'est sans doute ce que signifie le passage cité plus haut, « le promontoire est enveloppé des « deux côtés par une muraille nouvellement construite qui s'élève jus- « qu'à la hauteur des rochers. » Au nord cette muraille, qui est assez bien conservée, présente deux saillants carrés; mais vers le sud il ne subsiste plus que les arasements des remparts. Cependant on voit encore en C un grand souterrain de 18 mètres de large : ce fut selon toute apparence un magasin d'approvisionnements, car il n'y a pas lieu de penser qu'il ait pu servir d'écurie, attendu qu'il semble n'avoir jamais été que faiblement éclairé. Les voûtes sont en arcs surbaissés. On voit aussi de ce côté, en D, les restes d'une tourelle ronde. Près de là s'élevait l'église hexagonale décrite par Pocock et dont les débris gisent de toutes parts, projetés par l'explosion; toutefois ils suffisent pour démontrer que cette chapelle dut être l'un des beaux spécimens de l'architecture gothique en Orient.

Combien ne devons-nous pas regretter que cet édifice, encore intact

il y a moins de trente ans, ait été détruit sans qu'on en ait même fait une étude! Nous aurions trouvé là, sur le sol où elles prirent naissance, une de ces chapelles semblables à celles qu'élevèrent alors en Occident les Templiers, ayant pour prototype la rotonde du *Templum Domini*, et qui, dans plusieurs villes de France telles que Laon et Metz, sont parvenues jusqu'à nos jours dans un état parfait de conservation.

A l'ouest on voit encore, à fleur d'eau, les enrochements de travaux maritimes formant un petit port dans lequel pouvaient mouiller les nefs qui venaient ravitailler la place. A droite et à gauche sont des magasins maintenant en grande partie ruinés.

Quant au palais et aux autres monuments mentionnés dans le texte de Jacques de Vitry, il n'en reste plus vestige, et les gourbis des Arabes habitants de ces ruines en couvrent l'emplacement.

En 1219, le sultan Malek-Mohadam, qui venait de détruire le château de Césarée, abandonné par les chrétiens, assiégea en vain le Château-Pèlerin, construit depuis moins d'un an. Les historiens arabes l'appellent aussi Ateleyet, origine probable de son nom d'Athlit.

En 1229, l'empereur Frédéric II, jugeant qu'il lui conviendrait pour en faire une de ses places d'armes en Terre Sainte, tenta de s'en emparer par surprise. Y étant entré, il signifia donc aux Templiers d'avoir à le lui remettre sans plus tarder; mais ceux-ci, loin de se laisser intimider par l'arrogance de cette injonction, coururent aux armes et fermèrent les portes de leur forteresse sur l'empereur, auquel ils déclarèrent que, s'il ne se désistait sur-le-champ de ses prétentions, ils le garderaient prisonnier. Frédéric, pour recouvrer sa liberté, fut contraint de céder et se retira plein de fureur contre les Templiers.

[1] Albert Lenoir, *Architecture monastique*, t. I. p. 389 et suiv., et Viollet-le-Duc, *Dictionnaire d'architecture*, t. IX, p. 16 et suiv.

Athlit et son territoire, composé de seize cantons, furent compris dans la trêve conclue en l'année 1283 entre le grand maître du Temple et celui de l'Hôpital d'une part, et de l'autre le sultan Malek-Mansour et son fils Malek-Saleh-Ali.

Bientôt cette place devait tomber entre les mains des musulmans, et Makrizi nous apprend qu'elle fut prise par Malek-Aschraf-Salah-eddin-Khahil le 1ᵉʳ jour du mois de schaban de l'année 461 de l'hégire.

La prise du Château-Pèlerin abattit les dernières espérances des chrétiens, pour qui la Syrie fut définitivement perdue dans le cours de cette même année 1291.

Dès que les musulmans possédèrent cette forteresse, ils s'empressèrent de la démanteler. Nous savons par les Assises de Jérusalem qu'il y avait au Château-Pèlerin cours de bourgeoisie et justice.

Athlit paraît être demeuré dans un état de conservation assez complet jusqu'à notre époque, et ce fut seulement au moment de l'occupation de la Syrie par les troupes égyptiennes qu'Ibrahim-Pacha, vers 1838, fit miner cet édifice afin d'en tirer des matériaux pour la construction des ouvrages de défense qu'il faisait alors élever autour de Saint-Jean-d'Acre. Depuis ce temps Athlit n'a cessé d'être exploité comme une véritable carrière par les habitants des villages voisins, qui vont en vendre les pierres à Jaffa, à Acre et même jusqu'à Beyrouth.

TOURS-POSTES ISOLÉES.

En France, les cols des montagnes, les passages des rivières et certains points stratégiques d'une importance secondaire étaient souvent

Fig. 29.

gardés par des tours isolées et à la défense desquelles pouvait suffire une garnison peu nombreuse.

Les diverses places de guerre possédées au moyen âge par les chrétiens dans le nord de la Syrie étaient reliées entre elles par de petits postes ou tours élevées d'après un plan uniforme; un grand nombre subsiste encore aujourd'hui, savoir : Bordj-ez-Zara, Bordj-Maksour, Aïn-el-Arab, Toklé, etc. etc.

C'est cette dernière que j'ai choisie comme type d'étude. Ces tours, qui représentent en petit toutes les dispositions d'un donjon, sont invariablement carrées et se composent de deux étages voûtés, subdivisés eux-mêmes par des planchers, système dont j'avais déjà observé l'emploi dans les casernements du château des Cerines, dans l'île de Chypre, et qui se comprend facilement par la coupe. On pénètre dans la salle basse par une porte à linteau avec arc de décharge. Au centre de cette salle est creusée une citerne. Pour aller chercher la porte qui donne dans les escaliers droits montant aux étages supérieurs, il fallait atteindre le niveau du plancher au moyen d'une échelle; une voûte en berceau forme le premier étage et une voûte d'arête sans arêtiers supporte la plate-forme supérieure; un second plancher divisait ce second étage en deux pour réserver sous la plate-forme un magasin à provisions. Un mâchicoulis commande la porte, le rez-de-chaussée pouvant au besoin servir d'écurie pour quelques chevaux.

Sur les pierres formant les murs de cet édifice, j'ai relevé les marques suivantes laissées par les tâcherons :

$$M \quad S \quad N \quad \exists$$

Il est encore un autre type analogue de postes secondaires remontant à l'époque des croisades. Je vais en donner un exemple en décrivant la tour de Kermel, qui s'élève au milieu des ruines de la ville de

Chermula, où étaient cantonnés au temps de la domination romaine les cavaliers scutaires d'Illyrie[1].

C'est également une tour carrée construite par étages en retraite. Elle est entourée d'une chemise avec talus en maçonnerie. Cette première défense paraît avoir été jadis garnie d'un parapet crénelé, au-

Fig. 30.

jourd'hui dérasé. La tour forme le réduit de cet ouvrage; la porte s'ouvre un peu au-dessus du sol, et on y accède par un escalier de quelques marches.

Une citerne encore intacte existe dans la base de la tour, qui paraît n'avoir eu qu'un étage consistant en une grande salle percée de six

[1] *Notitia dignitatum imperii orientalis*, p. 91 et 92.

meurtrières; elle était voûtée en berceau, et dans l'épaisseur de la muraille nord on avait ménagé l'escalier conduisant à la plate-forme qui couronnait autrefois l'édifice.

A quelques pas se voient les arasements d'un vaste bâtiment carré, flanqué de quatre tourelles rondes, et qui paraît avoir été une espèce de caravansérail dépendant selon toute apparence du poste dont l'étude nous occupe en ce moment.

Kermel formait avec Zouïera et Es-Semoa l'extrémité orientale des postes couvrant vers l'Égypte la frontière du royaume latin.

Un grand réservoir, datant d'une époque fort ancienne et qui est parvenu intact jusqu'à nos jours, conserve durant la saison des pluies l'eau qui coule des collines voisines. En l'année 1172, toute la cavalerie de l'armée du roi Amalric campa sur ses bords durant plusieurs semaines[1].

[1] Guill. de Tyr, l. XX, ch. xxx.

SAONE.

(KALAAT-SAHIOUN.)

Nous trouvons dans la forteresse des sires de Saone un des plus anciens spécimens de la fortification franque en Syrie. Ce château et

Fig. 31.

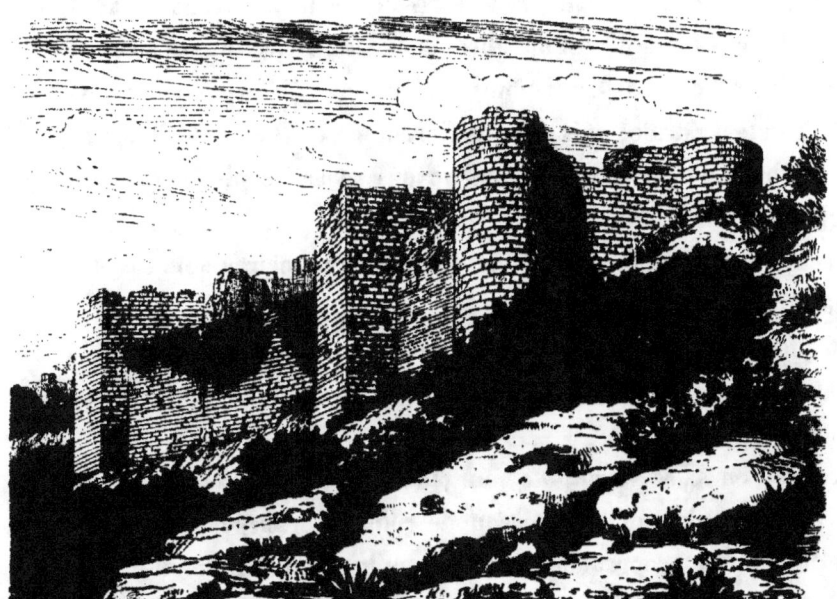

celui de Karak n'ayant jamais appartenu à aucun des grands ordres militaires, peuvent donc, à juste titre, être considérés comme les deux

types les plus importants de forteresses féodales élevées en Orient par les croisés.

Si, comme tout nous y engage, nous formons un troisième groupe de ces châteaux, les uns remontant à une date un peu antérieure, les autres contemporains des forteresses que nous avons déjà étudiées, nous devrons reconnaître, dès l'abord, la large part qu'il nous faudra attribuer ici à l'art byzantin, ce qui nous amènera à les rattacher comme principes généraux à l'école qui produisit Tortose et Athlit, en tenant compte toutefois des emprunts faits aux divers autres systèmes de fortifications.

Sahioun fut au temps des croisades un des fiefs les plus importants de la principauté d'Antioche. La famille de Saone, qui le possédait, a fourni un chapitre aux Lignages d'outre-mer et nous voyons paraître les noms de plusieurs de ses membres dans les chartes du XIIe siècle[1] : ce sont, d'abord celui de Guillaume, dont la veuve Béatrix épousa Josselin II, comte d'Édesse; puis ceux de Garenton[2], de Roger, de Josselin[3] et de Mathieu de Saone, que nous voyons souscrire plusieurs actes des princes d'Antioche.

Mais avant d'aller plus loin il faut esquisser sommairement l'assiette du château dont je vais tenter l'étude.

Cette forteresse est construite sur l'un des contre-forts du Djebel-Darious et couronne une crête que deux ravins resserrent et isolent presque en se réunissant.

Vers l'est, en A, se voyait une bourgade entourée de murailles, mais qui ne présente plus qu'un monceau de ruines. Un large fossé la séparait du château proprement dit, bâti sur le point culminant de la colline, dont l'extrémité occidentale est occupée par une enceinte inférieure B, qui paraît avoir formé la baille ou basse-cour dans laquelle

[1] *Familles d'outre-mer*, p. 591. p. 171, 177. — [3] *Cod. Dipl.* t. I, n° 49,
[2] *Cartul. du Saint-Sépulcre*, n°⁸ 88, 89, p. 50.

s'élevaient les dépendances du château. Le fossé dont je viens de parler, taillé dans le roc vif, est un des ouvrages les plus remarquables de ce genre, laissés en Syrie par les croisés. La pile du pont qui fai-

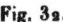

sait communiquer la ville avec le château était ménagée dans la masse et apparaît aujourd'hui aux regards du voyageur étonné comme un gigantesque obélisque (fig. 33).

Au fond du fossé, dont la largeur est de 15 à 18 mètres, une rangée de mangeoires taillées dans le roc, ainsi que les traces de toitures

appuyées à la paroi du rocher, nous apprennent que les chevaux y étaient logés en temps de paix.

Une partie de l'enceinte, plusieurs tours, un énorme donjon carré, des magasins et de vastes citernes, voilà ce qui subsiste encore de l'occupation chrétienne à Saone (pl. XII).

Fig. 33.

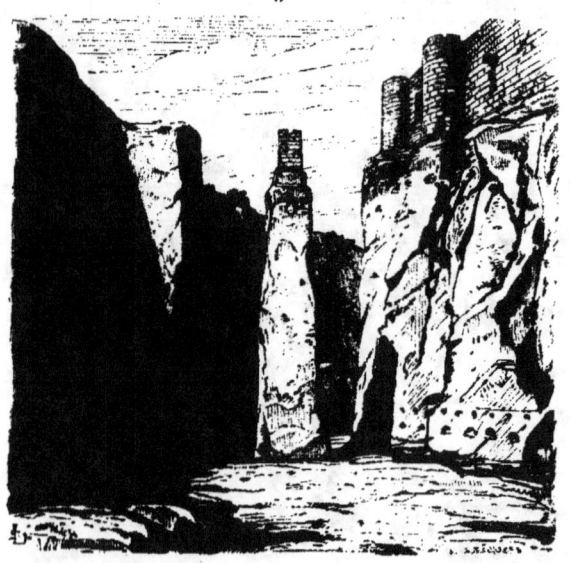

Le donjon, les courtines et les tours sont construits avec des blocs d'assez grand appareil taillés à bossages. Nous trouvons ici des tourelles rondes et des tours carrées employées simultanément (fig. 34). Les premières, d'un faible diamètre, massives depuis la base et n'ayant qu'un étage de défenses au niveau du chemin de ronde, sont identiques à celles qui furent élevées en France du XIe au XIIe siècle. Les secondes sont beaucoup plus considérables; leur largeur varie et elles mesurent de 15 à 20 mètres de côté; chacune d'elles possède un étage composé d'une vaste salle dont la voûte est à arêtes vives, pou-

vant tout à la fois concourir à la défense du château et servir de logement à la garnison. C'est dans l'épaisseur des murailles tournées vers l'intérieur de la place qu'ont été ménagés les escaliers conduisant aux plates-formes qui couronnent ces ouvrages.

Il faut signaler ici une particularité que je n'ai observée en Syrie nulle part ailleurs qu'à Saone : c'est le peu de saillie des tours sur les courtines, avec lesquelles elles n'ont aucune communication directe, ce qui fait qu'en cas de surprise elles pouvaient devenir autant de

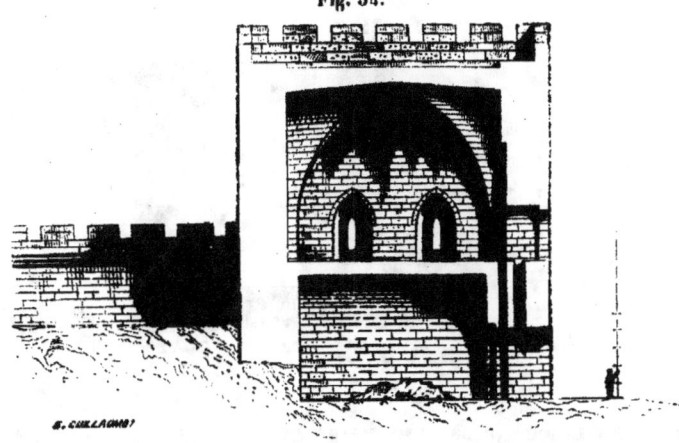

Fig. 34.

forts isolés que l'assaillant se serait vu contraint d'assiéger successivement. Nous ne trouvons en France les premiers exemples de l'adoption de ce système que vers le milieu du XIIIe siècle.

Les chemins de ronde qui terminent les remparts ont environ le tiers de leur largeur pris en encorbellement suivant l'usage byzantin. Au sommet des créneaux se voient encore les traces d'encastrement des volets, destinés à protéger les défenseurs, mais les merlons ne sont point ici percés de meurtrières.

La coupe de la tour A fera mieux comprendre ces divers détails ; à

sa base est l'une des trois portes donnant accès dans le château. Elles étaient munies de herses et de mâchicoulis, et leur mode de clôture présente une grande analogie avec les entrées de la ville et de la forteresse de Tortose. Les tours ont à leur base un talus qui, comme le reste de l'édifice, est lui-même composé de blocs taillés à bossages.

Quant au donjon, c'est une tour carrée, mesurant 36 mètres de côté; il ne diffère des autres que par ses proportions considérables et se compose à chaque étage d'une vaste salle. Le rez-de-chaussée, dans lequel on pénètre par une poterne à linteau carré avec arc de dé-

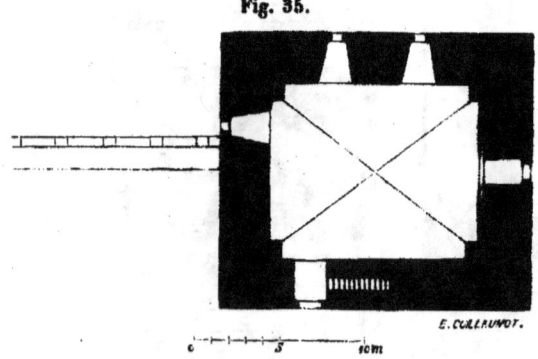

Fig. 35.

charge et que fermaient jadis une herse et un vantail, paraît avoir servi de magasin; il ne recevait de jour que par deux archères percées à l'est sur le fossé (pl. XII).

Les quatre travées formant la voûte de cette salle retombent au centre sur un pilier carré, réservé en majeure partie dans la masse du rocher.

Dans cette pièce se trouvent encore des boulets de pierre assez grossièrement arrondis qui semblent avoir été des projectiles de balistes.

Un escalier s'ouvrant dans l'épaisseur du mur nord conduit à l'étage supérieur, consistant en une salle de tous points semblable à celle que

je viens de décrire, à cela près que ses murs sont percés de plusieurs archères et que l'élévation de la voûte est moindre qu'au rez-de-chaussée.

Sous la banquette qui règne le long du parapet crénelé de la plate-forme, deux grandes meurtrières se voient sur chaque face de ce donjon; seulement ici les niches, au lieu d'être ogivales, sont voûtées en arc de cercle très-surbaissé : c'est le seul exemple intact de cette disposition que j'aie constaté dans les divers monuments militaires laissés par les Francs en Syrie.

Sous tout cet ensemble de construction s'étendent de vastes magasins, et dans la cour vers le nord, en B, deux grandes citernes taillées dans le roc et voûtées en ogive avec regards de distance en distance donnant de l'air et de la lumière.

A la naissance des voûtes règne une série de corbeaux qui paraissent avoir eu pour objet de permettre l'établissement d'un plancher destiné à faciliter les réparations dont ces réservoirs auraient pu avoir besoin.

Un escalier descend jusqu'au fond de ces citernes, si bien conservées que, lorsque je les visitai à la fin de l'été 1864, elles contenaient dans toute leur étendue plus d'un mètre d'eau.

Au centre du plateau, en C, existaient d'autres édifices qui malheureusement ont disparu pour faire place à une petite ville arabe élevée dans ces murs, après la prise de la forteresse par Salah-ed-din. Une mosquée avec un minaret carré, et une salle de bains nous montrant les traces d'une belle ornementation sarrasine, sont encore debout au milieu des décombres, qui les entourent de toutes parts.

Quelques pans de murs semblent remonter à une époque antérieure à la domination franque et pourraient bien avoir fait partie d'un petit fort byzantin.

A l'ouest on trouve les vestiges d'un fossé analogue à celui que j'ai

décrit au commencement de cette étude, mais il a été presque entièrement comblé. L'escarpe, encore visible, porte les fondations d'une grande muraille et d'une tour.

Comme je l'ai dit plus haut, la pointe occidentale de la montagne était occupée par une enceinte inférieure terminée en losange, et devait renfermer les dépendances du château. On y voit encore, au milieu de maisons ruinées, les restes d'une petite chapelle. Les murailles, reconstruites en grande partie à des époques différentes, ne conservent plus que quelques fragments du temps des croisades; mais la tour (fig. 32) dans laquelle s'ouvre la porte de cette avancée, indubitablement contemporaine des croisades, est demeurée intacte, et dans la voûte se voient encore les scellements des ferrures, des contre-poids, de la herse qui la fermait jadis.

C'est dans cette enceinte qu'à une époque relativement peu éloignée de nous s'éleva un village. Sa position et les murailles dont il était environné en faisaient pour les Ansariés une place qu'ils considéraient comme imprenable. Ils essayèrent d'y résister aux troupes égyptiennes et, comme à Karak, les bombes vinrent anéantir dans la forteresse de Saone maints restes d'un grand intérêt qu'avait jusqu'alors épargnés la faux du temps.

Le passage suivant de Ibn-el-Atyr, relatif à la prise de Saone par Salah-ed-din, me paraît devoir trouver ici sa place[1]:

« Salah-ed-din partit de Laodicée le 27 de djoumadi premier (1187)
« et gagna la citadelle de Saone. Elle était sur le prolongement d'une
« montagne et entourée d'une vallée profonde et si étroite en certains
« endroits, que les pierres lancées par les machines de l'autre côté de
« la vallée pouvaient atteindre la forteresse, qui était adossée du côté

[1] Extrait des *Historiens arabes*, publiés par M. de Slane.

« du nord à la montagne. On avait creusé un fossé dont on ne pouvait
« apercevoir le fond et l'on avait pratiqué cinq enceintes. Salah-ed-din
« approcha par ce côté de la citadelle, dressa ses machines et fit battre
« la place. Il ordonna à son fils Dhaher, son lieutenant à Alep, de
« prendre position au-dessus de la partie la plus étroite de la vallée et
« d'y dresser ses machines pour battre aussi la forteresse de ce côté.
« Dhaher avait avec lui ses guerriers d'Alep, qui s'étaient rendus fa-
« meux par leur bravoure; ils ne cessèrent de lancer des traits, des
« flèches et de faire jouer tous les autres instruments de guerre. La
« plus grande partie de ceux qui étaient dans la forteresse en sortirent
« pour montrer leur force et leur agilité. Les musulmans gravirent la
« montagne à travers les rochers et se portèrent sur un point de l'en-
« ceinte que les Francs avaient négligé de garder; ils se rendirent
« maîtres de ce premier mur, puis ils attaquèrent successivement le se-
« cond et le troisième mur et s'en emparèrent; ils trouvèrent des bœufs,
« des chevaux et des vivres qui tombèrent entre leurs mains.

« Les Francs durent, alors, se retirer dans le réduit du château
« dont les musulmans entreprirent aussitôt le siége. Bientôt le gou-
« verneur de la place demanda à se rendre, et Salah-ed-din exigea qu'il
« fût payé une rançon pour chaque homme de la garnison. »

Pour comprendre ce que l'historien arabe veut dire en parlant des cinq enceintes de ce château, il faut, je crois, tenir compte de l'exagération des Orientaux, qui pour exalter leur victoire semblent avoir considéré chaque ouvrage comme autant de lignes de défense.

Après sa prise par les musulmans, Saone devint la capitale d'une petite principauté arabe composée de Famieh, Kafartab, Antioche, Balatnous et Lattakieh.

CHÂTEAU DE GIBLET.

La féodalité se constitua, dans les colonies chrétiennes de Syrie, aussitôt après la conquête, et les deux types les plus purs de ce système de gouvernement que nous offre l'histoire sont les royaumes de Jérusalem et de Chypre. J'ai dit plus haut qu'en étudiant les traces laissées en Orient par la domination franque, on est étonné d'y trouver une organisation politique conçue avec autant de force que d'habileté. Elle s'établit au milieu d'une population composée d'Européens et d'Orientaux de toutes races et parvint à fonder un État qui ne fut pas sans gloire.

Nous devons donc reconnaître que la noblesse franque établie en Syrie était généralement beaucoup plus lettrée, plus sage et plus prévoyante que l'on n'est disposé à le croire. Nous verrons les de Navarre, les d'Ibelin, les Vicomte, les de Brie, tout à la fois poëtes et légistes, orateurs et gens de guerre, discutant les points les plus abstraits du droit féodal pour charmer les loisirs d'un long blocus; et ces mêmes hommes, qui nous ont laissé dans le livre des Assises de Jérusalem le plus beau monument de la législation féodale du moyen âge appropriée par eux aux périls d'un état de guerre permanent, durent apporter le plus grand soin à perfectionner les défenses des forteresses qu'ils élevèrent alors dans leurs possessions pour dominer les villes et tenir en respect les indigènes.

Giblet en est un des premiers exemples. Cette ville fut enlevée aux musulmans, en l'année 1109, par Hugues de Lambriac, à la tête d'une flotte génoise. Déjà le père de ce seigneur avait pris part au siége de Jérusalem, et l'historien Guillaume de Tyr[1] vante sa grande expérience dans tous les travaux d'art militaire.

C'est de lui que la maison de Giblet tira son origine[2]. Elle devint très-considérable et se trouva mêlée, durant plus de trois siècles, à tous les événements importants qui s'accomplirent alors en Syrie, puis à Chypre, où elle se retira par la suite.

Giblet se rapproche beaucoup du type des châteaux élevés en France par la noblesse féodale durant le cours du xiie siècle, mais son assiette a été choisie dans des conditions toutes différentes de celles des forteresses qui ont fait jusqu'à présent l'objet de cette étude. On sent que celle-ci a été bâtie pour dominer la ville dont elle fait partie et en former le réduit. Élevée au point le plus vulnérable de la place, elle commande tout le plateau formant le sommet de la colline au pied de laquelle se trouve la ville (pl. XXI).

Ce château consiste en une enceinte rectangulaire mesurant 50 mètres de long sur une largeur de 45, et est entouré d'un fossé profond taillé dans le roc. Au centre s'élève une grosse tour barlongue dominant au loin la campagne environnante : c'est le donjon. Tout cet ensemble de défenses est construit en bonne maçonnerie revêtue de gros blocs taillés à bossages avec joints ciselés. On avait dès lors reconnu en Terre Sainte combien il était difficile d'entamer les assises de pierres ainsi parementées, soit au moyen de la sape, soit à l'aide d'engins propres à battre les murailles.

En 1140, on construisait sur un plan semblable le château de la

[1] Guillaume de Tyr, l. VIII. — [2] *Familles d'outre-mer*, p. 316 et suiv.

Blanche-Garde, que je décrirai dans le chapitre suivant. Je crois que nous devons le considérer, ainsi que Giblet, comme les deux plus anciens monuments militaires élevés en Syrie par les Francs et qui soient parvenus jusqu'à nous.

A trois des angles de l'enceinte du château dont l'étude nous occupe en ce moment se trouvent de petites tours carrées. La moitié des faces sud et est et la quatrième tour, qui, de ce côté, était à l'angle de l'édifice, ont disparu, sans doute à l'époque où la place fut démantelée par les musulmans.

Nous devons supposer que dans cette partie du rempart existait une porte qui mettait la forteresse en communication directe avec les dehors de la place et permettait à ses défenseurs, soit de faire des sorties, soit de recevoir des secours ou des renforts. Une muraille sans caractère et probablement moderne a été bâtie pour clore le château, qui, lorsque je le visitai, servait de caserne à un bataillon d'infanterie turque. La porte que l'on voit aujourd'hui paraît avoir été refaite à une époque relativement assez récente; elle s'ouvre au nord, du côté de la ville.

Des salles crénelées se trouvaient dans les tours d'angles, mais les remaniements qu'on y a effectués lors de l'arrangement du château en caserne font que le visiteur a quelque peine à y retrouver les dispositions primitives.

Suivant la méthode généralement adoptée dans la construction des châteaux élevés en France pendant le XIᵉ siècle, le donjon est une tour édifiée sur un plan barlong mesurant 25 mètres dans un sens sur 18 dans l'autre. Les murs ont 3m,60 d'épaisseur, et, comme pour les autres parties du château, le revêtement se compose de très-gros blocs taillés à bossages. Les quatre angles de cette tour présentent à leur base une particularité fort curieuse : les deux assises inférieures de

chacun d'eux sont formées de blocs énormes provenant à coup sûr de quelque édifice antique. Leur longueur est d'environ 5 mètres sur une épaisseur moyenne de 1m,50 et une largeur de 2 mètres. Ces pierres me paraissent avoir été destinées à fortifier contre la sape les

Fig. 36.

angles morts de la tour qui n'étaient susceptibles que de peu de défense et auxquels le mineur devait chercher à s'attacher.

La porte du donjon s'ouvre à l'ouest; elle est basse et à linteau carré avec arc de décharge. Une herse et un vantail ferré, renforcé de barres à coulisses et de verrous, assuraient la clôture de cette issue, qui était en outre défendue par un mâchicoulis servant en même temps au système des contre-poids de la herse.

Dès qu'on a franchi l'entrée, on trouve, à gauche, un escalier ménagé dans l'épaisseur des murs et qui conduit à l'étage supérieur. Une vaste salle voûtée en berceau occupe tout le rez-de-chaussée du donjon; au centre s'ouvre l'orifice d'une citerne. Un plancher dont on voit encore les traces divisait cette salle en deux. Selon toute apparence, le bas servait de magasin, et l'espace réservé au-dessus du plancher, où l'on parvenait au moyen d'une échelle, pouvait être le logis d'une

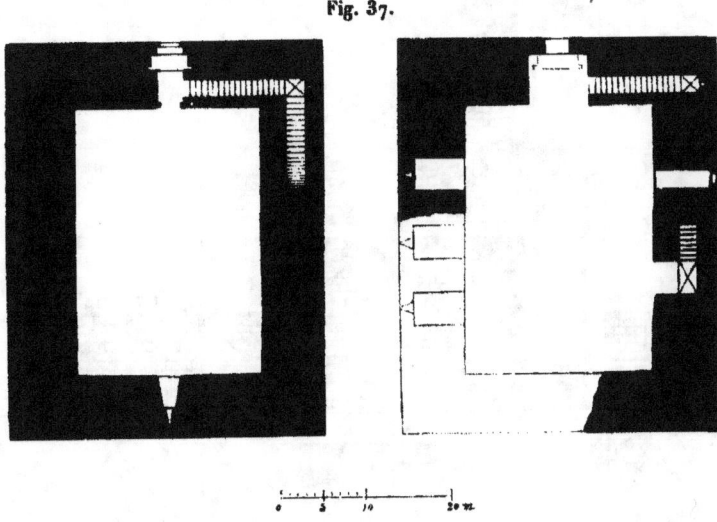

Fig. 37.

partie de la garnison. La pièce qui forme le premier étage a perdu la moitié de sa voûte, qui était semblable à celle de la salle inférieure, et ses murs ont disparu en grande partie sur deux de ses faces. Cependant on y reconnaît facilement les meurtrières percées vers les dehors du château. Éclairée par une baie carrée, une large arcade s'ouvre au-dessus de la porte de la tour : c'est là qu'était placé le treuil de la herse, dont les scellements se voient encore dans le mur. Dans l'embrasure de cette fenêtre se trouve l'escalier qui conduisait à la plate-

forme; on accédait aussi par cet escalier à des latrines ménagées en encorbellement sur la face nord de la tour.

Quant au couronnement, qui formait les défenses principales, lorsque je levai les plans de ce donjon en 1859, il en restait juste assez pour qu'on pût juger que le parapet s'élevait beaucoup au-dessus

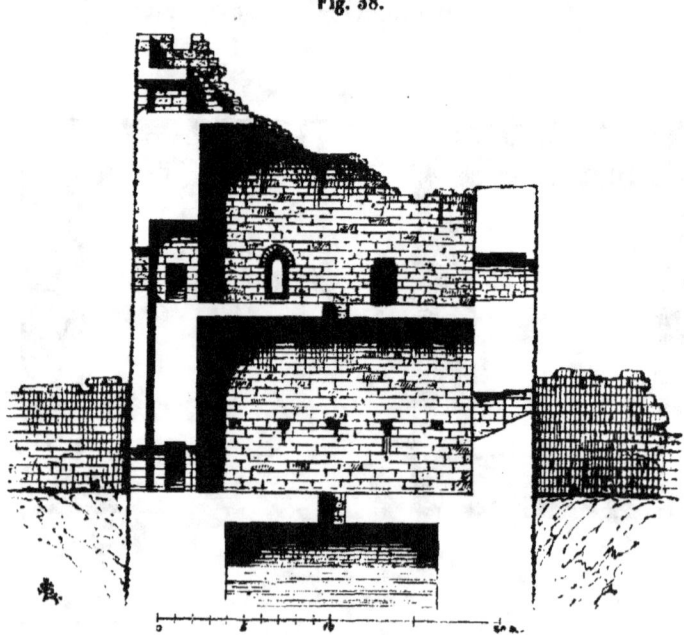

Fig. 38.

du niveau de la plate-forme. Il présentait deux étages de défenses; le bas était percé de meurtrières pour le jeu des machines, tandis qu'au-dessus régnait une banquette prise sur l'épaisseur du mur et bordée d'un parapet crénelé.

Je viens de dire qu'au premier étage la moitié de la voûte, et une partie des murs est et sud tournés vers les dehors du château, manquaient aujourd'hui. Cette portion de la tour paraît avoir été démolie

en 1190[1] par ordre de Salah-ed-din, qui redoutait alors l'arrivée des croisés allemands.

Le passage suivant de Vilbrand d'Oldenbourg, qui visita Giblet en 1212, nous apprend que ce donjon était tellement solide que les ouvriers musulmans durent se borner à le mettre hors d'état de défense[2] : « (Giblet.) Hec est civitas parva, habens turrim quandam amplam et munitissimam, unicum sue defensionis solacium, in qua Sarraceni, cum ipsam avellere laborarent, multos sudores sepius perdiderunt et expensas; qui tamen omnem (munitionem) ipsius civitatis destruxerunt. »

Si nous concluons, d'après ce texte, qu'au commencement du xiiie siècle la tour était déjà dans l'état où nous la voyons, nous ne saurions douter qu'elle n'ait été élevée par l'un des quatre premiers seigneurs de Giblet.

Nous savons que Hugues III, dit *le Boiteux*, ayant été fait prisonnier par les musulmans à la bataille de Hattin, rendit à Salah-ed-din pour sa rançon la ville et le château de Giblet[3]. Par conséquent, en 1197, les seigneurs de Giblet se seraient bornés à relever à la hâte l'enceinte de la ville, dont l'importance militaire était alors presque nulle, sans s'occuper de la restauration du château. Ce qui me confirme dans cette idée, c'est que, durant le xiiie siècle, il n'est fait aucune mention de cette forteresse par les historiens des croisades.

[1] Cont. de Guill. de Tyr. l. XXV, ch. 11.
[2] *Peregrinatores medii ævi quatuor*, p. 167.
Ed. Laurent, Leipsick, 1864. — [3] *Familles d'outre-mer*, les seigneurs de Giblet.

BLANCHE-GARDE.

Le château de la Blanche-Garde s'élevait entre Jérusalem et Ascalon, au sommet d'une colline dominant la plaine qui s'étend des montagnes de la Palestine à la Méditerranée. Le nom de cette forteresse n'était que la traduction littérale de l'appellation arabe de la hauteur qu'elle couronnait, et que les indigènes désignent encore aujourd'hui par les mots *Tell-es-Saphieh*, que les chroniqueurs des croisades traduisaient par *Mons Clarus*.

Ce château fut construit vers l'année 1140 par le roi Foulques, pour concourir, avec la forteresse d'Ibelin et la ville d'Ascalon, à la défense de cette partie des possessions chrétiennes contre les agressions des musulmans d'Égypte. Par la suite, il fut donné en fief à une branche de la maison de Barut, qui prit le nom de *la Blanche-Garde*[1].

Le plan de ce château paraît avoir beaucoup ressemblé à celui de Giblet, si nous en jugeons par ce qui subsiste encore et par le passage suivant de l'historien Guillaume de Tyr[2] :

« Ubi edificant solidis fundamentis et lapidibus quadris op-
« pidum cum turribus quatuor congruæ altitudinis. »

Malheureusement il ne reste plus actuellement que les ruines de deux tours rectangulaires tournées vers le sud et les fondations des

[1] *Familles d'outre-mer*, p. 240. — [2] Guillaume de Tyr, l. XV, ch. xxv.

124 MONUMENTS DE L'ARCHITECTURE MILITAIRE

courtines qui entouraient le donjon. Un amas de décombres A occupant le centre du château et un fragment de muraille me paraissent indiquer aujourd'hui la place de cet ouvrage. Ce qui me confirme dans

Fig. 39.

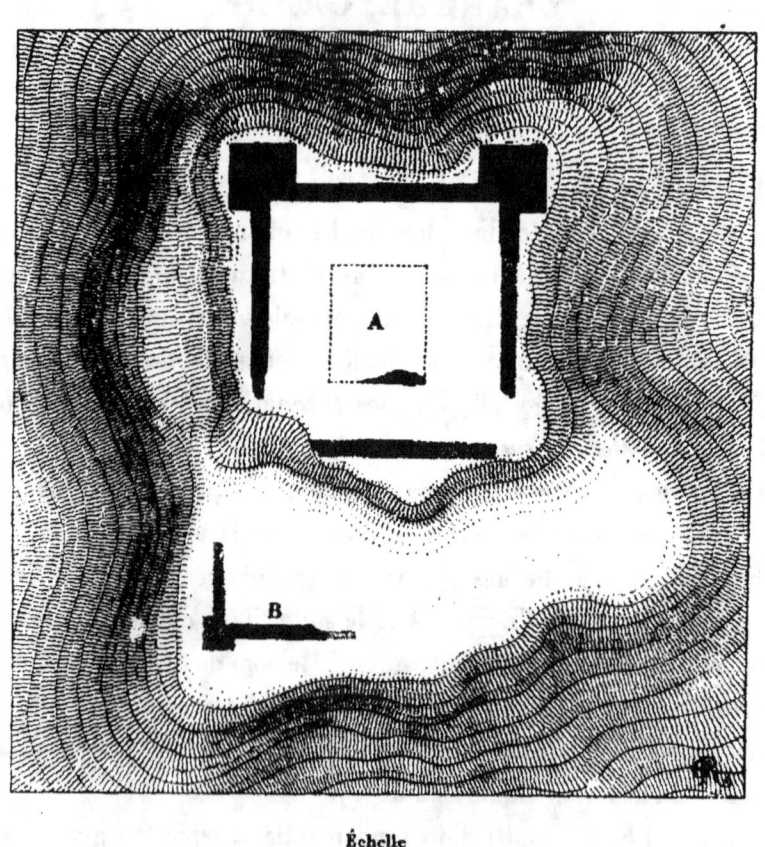

cette idée, c'est que les Arabes du village moderne de Tell-es-Saphieh furent unanimes à me répondre que les débris que j'avais sous les yeux étaient les restes d'une grande tour détruite depuis bien des

années et qui jadis s'élevait au milieu de cette enceinte. Le revêtement des murs était composé de pierres d'assez grand appareil taillées à bossages.

Au sud se voient en B les arasements d'une partie des murs soit d'une basse-cour, soit d'un ouvrage avancé couvrant de ce côté les approches du château.

Cette forteresse tomba au pouvoir de Saladin à la suite de la bataille de Hattin, en 1187.

Aujourd'hui il ne subsiste plus du château d'Ibelin que des débris informes, perdus au milieu des maisons du village moderne d'Ebneh; cependant je serais tenté de croire, d'après le passage suivant de Guillaume de Tyr[1] : « Premièrement gitèrent les fondemens, après firent « quatre tors, » que cette forteresse, élevée dans la même année que Blanche-Garde, dut elle-même être bâtie sur un plan à peu près semblable à celui des quatre châteaux dont j'ai parlé dans le cours de ce chapitre.

Le même auteur, au XX® livre, xix® chapitre, décrit en ces termes le château du Darum, élevé par le roi Amaury : « Fundaverat « autem dominus rex ibi castrum modicæ quantitatis, vix tan- « tum spatium intra se continens quantum est jactum lapidis, formæ « quadræ, quatuor turres habens angulares, quarum una grossior et « munitior erat aliis; sed tamen absque vallo erat et sine antemurali. »

Il y a donc lieu de conclure de ce passage, que le château, dont il est question et dont, malheureusement, il ne subsiste plus de traces, était également carré, flanqué de tours aux angles et muni d'un donjon.

[1] Guillaume de Tyr, l. XV, ch. xxv.

BEAUFORT.

(KALAAT-ESCH-SCHÉKIF.)

Le voyageur qui suit la route de Hasbeya à Saïda traverse une plaine vaste et fertile nommée par les Arabes Merdj-Aïoun, s'étendant entre les deux chaînes du Liban et de l'Anti-Liban.

Après une marche de plusieurs heures, il aperçoit à l'horizon un vieux château de l'aspect le plus pittoresque, qui s'élève au sommet d'une des premières croupes du Liban : c'est le Kalaat-esch-Schékif, nommé Beaufort par les Francs et Schékif-Arnoun par les chroniques arabes. Ce château faisait partie de la principauté de Sajette, et, comme j'aurai lieu de le dire plus loin, son plan présente une grande analogie avec celui de la forteresse de Karak, relevée, pendant le voyage de M. le duc de Luynes, sur la rive orientale de la mer Morte.

L'assiette de Beaufort a été choisie au sommet d'une crête rocheuse bordée à l'est par un précipice à pic, de plus de 300 mètres, au fond duquel coule le Nahar-el-Kasmyeh, le *Leontes* des anciens. À l'ouest la montagne s'abaisse par une pente assez rapide, au niveau de la plaine où s'élève le village moderne d'Arnoun.

En avant du château au sud se voit un petit plateau qui semble avoir été nivelé de main d'homme : c'est sur cet emplacement que se trouvait au moyen âge la bourgade de Beaufort, à l'extrémité méridionale de laquelle les Templiers bâtirent en 1260, quand ils acquirent cette

place, une redoute détruite huit ans plus tard par le sultan Malek-ed-Daher-Bybars, lorsqu'il se rendit maître de cette forteresse (pl. XIII).

De ce point la vue embrasse un vaste horizon : vers l'est ce sont les sommets neigeux de l'Hermon et les montagnes du Hauran; vers le nord la plaine de la Bequaa et les montagnes du Liban; au sud le Belad-Bscharah, que dominent au loin les ruines du Kalaat-Tebnïn, le Toron des historiens des croisades.

Les ingénieurs qui élevèrent le château dont nous nous occupons en ce moment ont été obligés de se laisser guider ici par la configuration du terrain sur lequel il est bâti. Sa forme serait à peu près celle d'un triangle allongé. Il se divise en deux parties: l'une inférieure, vers l'est aux bords des escarpements du ravin du Kasmyeh; l'autre, plus élevée et formant réduit, est établie au sommet de la crête du rocher, qui a été dérasé pour la recevoir. C'est dans cette enceinte que se voient la grand'salle, les restes du donjon, etc.

Cette forteresse est construite en pierres d'assez grand appareil taillées à bossages, et les escarpements du rocher que couronne la partie haute du château sont presque partout revêtus de talus en maçonnerie. Un profond fossé creusé dans le roc l'entoure au sud et à l'ouest. L'entrée de la forteresse s'ouvrait en A sur l'esplanade dont j'ai parlé plus haut. Cette porte donnait accès dans la basse-cour du château. Malheureusement il ne reste plus de l'époque française que les substructions des tours et des murailles B que recouvrent aujourd'hui des masures arabes bâties au XVIIe siècle par l'émir Fakar-ed-din, quand ce prince révolté contre le gouvernement de la Sublime Porte essaya de remettre Schékif en état de défense pour résister aux troupes envoyées contre lui par les pachas d'Acre et de Damas. A l'extrémité sud de cette basse-cour existe un petit ouvrage carré D qui au nord termine le château.

Une rampe ménagée le long des escarpements du rocher, et par

conséquent sous le commandement de l'enceinte supérieure, amène à la porte D, que défend la tour E. Par cette entrée on pénètre dans une sorte de place d'armes F, en partie voûtée, munie d'un parapet crénelé et sur laquelle s'ouvraient les tours G et E, qui flanquent les angles est et ouest de la face méridionale du château.

Un assaillant qui aurait réussi à forcer la porte D se serait donc trouvé dans ce passage comme au fond d'un fossé exposé de toutes parts

Fig. 40

aux coups des défenseurs de la place, pendant qu'il aurait tenté d'enfoncer la porte H, par laquelle on pénètre dans la partie haute de la forteresse. Dès que le visiteur a franchi cette entrée, il s'engage dans un long corridor voûté qui débouche au milieu du terre-plein du château.

Des logis à plusieurs étages, sur les débris desquels s'élevèrent au temps de Fakar-ed-din des constructions arabes aujourd'hui écroulées, paraissent avoir existé en I et en J; mais il n'en reste plus que d'énormes monceaux de décombres au milieu desquels il est impossible de re-

trouver aucune des dispositions du plan primitif. C'est sous cet amas de ruines que passe la galerie voûtée faisant suite à la porte H et qui conduit au milieu de cette partie du château.

Le donjon K est placé le long du front occidental de la forteresse et fait corps avec le rempart, mais il est dérasé jusqu'au niveau des courtines. C'était une tour barlongue; on y pénétrait par une poterne à linteau carré, et l'escalier ménagé dans l'épaisseur de la muraille se voit encore. En 1859, quand je visitai ces ruines, il ne restait plus en place que les premiers voussoirs des voûtes de la salle formant jadis le rez-de-chaussée de cette tour, qui, sur des proportions plus petites, paraît avoir dû présenter les mêmes dispositions intérieures que le donjon de Giblet, dont elle doit être à peu près contemporaine.

Sur le côté oriental de la cour s'élève en L un édifice aujourd'hui encombré d'immondices et servant d'étable aux troupeaux qui viennent paître dans les environs du château. C'est une salle voûtée, partagée en deux travées avec arcs-doubleaux et arcs-ogives chanfreinés. On pénètre dans ce bâtiment par un petit portail dont les archivoltes sont en tiers point et s'appuient sur des pieds-droits que couronnent des abaques ornés de feuilles sculptées (fig. 40). Cette pièce était éclairée par trois baies carrées s'ouvrant dans l'axe des travées : deux à l'est vers la basse-cour et une à l'ouest sur le terre-plein intérieur de la place. Ce vaisseau paraît avoir été construit à la hâte, postérieurement au reste du château, avec des matériaux provenant d'édifices plus anciens; car, parmi les pierres dont il se compose, les unes sont taillées avec soin, tandis que les autres sont seulement épannelées.

Autant qu'on en peut juger par l'ornementation, on doit lui attribuer comme date la seconde moitié du xiii° siècle. Malgré le nom de Kenisseh (église) que lui donnaient les Motoualis qui m'accompagnaient quand je visitai Schékif, j'incline plutôt à y voir une grand'salle,

attendu que son orientation ne saurait convenir à un édifice religieux. A l'extrémité nord du château s'élève en M une tour de forme irrégulière qui, par une étrange coïncidence, présente la même forme que l'un des ouvrages dépendants du château de Karak. En France je ne connais que le donjon de Bonaguil, château du xv° siècle situé près Villeneuve-d'Agen, et publié par M. Viollet-le-Duc[1], qui présente une pareille irrégularité de plan.

Bien que Beaufort ait été possédé, en dernier lieu, par les Templiers, je suis convaincu qu'ils n'ont rien changé au château proprement dit et qu'ils se sont bornés à édifier sur l'extrémité du plateau un ouvrage dont parlent les historiens arabes et qui fut détruit, comme nous le verrons plus loin, à la suite de la prise du château par Bybars, et dont il ne reste plus en N que des décombres et une citerne.

On voit encore les ruines d'un mur flanqué de tourelles construit au xvii° siècle par l'émir Fakar-ed-din autour de l'esplanade où s'élevait au temps des croisades le bourg dépendant du château, et qui selon toute probabilité devait être défendu par des palis et des ouvrages de terre dont il ne subsiste plus que des vestiges informes.

A l'entour des dépendances des châteaux construits en France et en Syrie pendant le xii° et le xiii° siècle on trouve encore fréquemment des traces de terrassements à une distance assez grande. Ils étaient couronnés de palissades et munis de fossés. Cette défense était assez sérieuse, pour présenter à l'ennemi un obstacle dont souvent il ne triomphait qu'après des travaux d'approche assez considérables et des assauts meurtriers. Une fois la place investie et les ouvrages avancés occupés, l'assaillant devait cheminer par des tranchées jusqu'à la contrescarpe du fossé. Or ici le rocher présentait au mineur une résistance qui devait prolonger considérablement les travaux de siége.

[1] Viollet-le-Duc, *Dict. d'archit.* t. III, p. 165.

A gauche de l'entrée du château, un vaste réservoir B, taillé dans le roc, avait été ménagé dans le fossé.

J'ai dit en commençant qu'il existait une grande ressemblance entre le château que je viens de décrire et ce qui se voit encore de la forteresse et de la ville de Karak nommée au moyen âge la *Pierre du Désert* (*Petra Deserti*). Ses restes ont été relevés par MM. Mauss et Sauvaire à la suite de l'expédition scientifique de M. le duc de Luynes. Je crois donc devoir compléter ce qui a disparu des ruines de Beaufort par une brève description de Karak. Par le choix de son assiette topographique et la disposition de ses défenses, cette place semble être sur une plus grande échelle la reproduction de ce que nous voyons ici.

C'est à la bienveillance toute particulière du feu duc de Luynes que je fus, peu de temps avant sa mort, redevable de la communication du travail de M. Mauss, ainsi que de l'autorisation de le publier, et je tiens à témoigner ici de ma reconnaissance en rendant un solennel hommage à la mémoire du savant si regretté par tous ceux qui l'ont connu.

La ville de Karak occupe le sommet d'une colline aux flancs escarpés qu'isolent de trois côtés des vallées profondes (pl. XIV). Elle n'est reliée aux montagnes voisines que par deux crêtes de rochers : l'une au sud, sur laquelle a été construit le château; l'autre vers le nord-ouest, coupée par un large fossé en arrière duquel s'élève un ouvrage barlong d'une grande hauteur, muni intérieurement d'escaliers et de galeries mettant en communication les divers étages qui le composent; il est ouvert à la gorge et se relie par ses deux extrémités aux murailles de la ville qu'il est destiné à protéger de ce côté contre les attaques. Restauré au xiiie siècle par les musulmans, cet édifice porte aujourd'hui le nom de *Tour de Bybars* à cause de l'inscription que ce prince fit graver sur ses murs.

L'enceinte de la ville, dont le tracé est déterminé par la configura-

tion du plateau sur lequel elle est bâtie, était flanquée de saillants carrés, comme presque toutes les murailles des villes fortifiées par les Francs, dont nous voyons les restes en Syrie.

On doit remarquer le soin tout particulier avec lequel les ingénieurs qui élevèrent cette place ont pourvu aux besoins de ses habitants. Quatre grands réservoirs (pl. XIV), ainsi qu'un nombre considérable de citernes, étaient destinés à alimenter d'eau la population et les défenseurs de Karak.

Au temps des croisades cette ville était le siège d'un archevêché suffragant du patriarche de Jérusalem[1].

M. Mauss pense que l'église grecque moderne qui figure dans le plan de la ville (pl. XIV) s'élève sur les substructions d'une église plus ancienne.

Le château élevé par Payen[2], bouteiller du royaume de Jérusalem, est à l'extrémité sud de la ville, dont il est séparé par un large fossé. Cette forteresse présente la forme d'un carré long s'élargissant vers le nord. La disposition du terrain, étant semblable à celle du château de Beaufort, a amené une très-grande analogie dans le plan de ces deux forteresses. A Karak, nous trouvons également une basse-cour s'étendant vers l'est en contre-bas de la partie supérieure du château, dont elle contenait les dépendances.

La porte du château s'ouvre dans un angle rentrant à l'extrémité occidentale de l'enceinte la plus élevée. Elle était fermée par une herse et des vantaux. Après l'avoir franchie, le visiteur s'engage dans un chemin de défilement tout à fait semblable à celui que nous voyons au Kalaat-esch-Schékif, mais de dimensions beaucoup plus grandes. Ce n'est qu'après avoir franchi deux portes successives, munies de herses

[1] *Familles d'outre-mer* (Syrie Sainte), p. 755. — [2] *Ibid.* p. 402.

et pourvues de défenses très-compliquées, qu'il parvient dans la cour supérieure du château.

Au-dessus de la galerie dont il vient d'être question on voit encore les traces de deux étages assurant la défense de cette façade, qui formait ainsi courtine entre les deux pavillons angulaires du château.

L'intérieur de la forteresse, dit M. Mauss, renfermait un grand nombre de constructions, aujourd'hui ruinées, et il serait bien difficile d'en établir un plan exact sans faire des fouilles considérables. On y voit encore de vastes et nombreuses citernes et des magasins immenses construits avec le plus grand soin. Ces magasins, d'après la tradition locale, formaient jusqu'à cinq ou six étages superposés. Ils sont aujourd'hui en partie comblés, mais ils donnent l'idée des approvisionnements énormes que devait contenir cette place.

Vers le milieu de la cour s'élève la chapelle construite sur le même plan et présentant les mêmes dispositions que celles des châteaux de Margat, du Krak et de Safita. C'est une nef de 25 mètres de long, terminée par une abside semi-circulaire. Le vaisseau était éclairé par quatre fenêtres, et dans l'épaisseur de la muraille nord est ménagé un escalier conduisant à la plate-forme qui couronne l'édifice. Il y a quelques années, M. de Saulcy y trouva encore des restes de peintures à fresque.

Nous savons les noms de deux des chapelains des seigneurs de Karak que nous voyons dresser des actes de Maurice et de Renaud de Châtillon, seigneurs de Karak et de Mont-Réal [1].

 Rainald. 1152 [2].
 Guillaume. 1177 [3].

[1] Voir à la fin de ce volume la note géographique relative à la terre de Mont-Réal ou d'Outre-Jourdain.
[2] *Cod. Dipl.* n° 29, p. 31.
[3] *Ibid.* n° 62, p. 62.

Les tours qui flanquent les murs de cette forteresse sont toutes carrées ou barlongues. A l'est et au sud, les flancs de la montagne ont été revêtus d'énormes talus en maçonnerie. Le donjon s'élève à l'angle sud-est du château, dont l'extrémité est formée, de ce côté, par un vaste bâtiment formant réduit, dont le plan est presque identique à celui de l'ouvrage M de Beaufort. Cette face du château est précédée vers les dehors de la place par un vaste réservoir nommé Birket-Nazer, disposé en arrière de la grande coupure qui de ce côté sépare Karak des montagnes voisines. D'après la tradition locale, ce réservoir, ainsi que les deux réservoirs situés au nord-ouest de la ville, était alimenté par un aqueduc qui y amenait l'eau d'une source qui a conservé le nom d'Aïn-Frenguy (Fontaine des Francs). Un mur crénelé qui existe encore couvrait ce réservoir vers les dehors de la place.

Ce ne fut qu'à la fin de l'année 1188, et après avoir résisté, sans espoir de secours, pendant près de deux ans aux armes victorieuses de Salah-ed-din, que les défenseurs de Karak rendirent cette place aux musulmans pour la rançon de Humfroy IV de Toron, seigneur titulaire du Krak par sa mère, et qui était prisonnier des infidèles depuis la bataille de Hattin[1].

L'historien arabe Mohammed-Azy-ed-din-Ibn-Chedad nous apprend que le château de Schékif fut pris par Foulques, roi de Jérusalem, en 1139. A cette époque il était possédé par le prince Chehab-ed-din. Il fut remis aux seigneurs de Sajette, qui le réédifièrent, nous dit Ibn-Férat, et qui depuis ce temps prirent le nom de Sajette et Beaufort[2].

Il serait téméraire de fixer d'une manière précise la date qu'on doit attribuer aux diverses parties du château que je viens de décrire; cependant je le considère comme remontant aux premières années de

[1] *Familles d'outre-mer*, p. 472. — [2] *Ibid.* les seigneurs de Sajette et de Beaufort.

la seconde moitié du xii° siècle, ainsi que les châteaux de Saioun et de Karak, qui furent élevés, je crois, à la même époque.

En l'année 1192, ce château fut assiégé par Salah-ed-din; mais, comme le siége paraissait devoir être long et le succès incertain, le sultan essaya de s'en emparer par ruse et contrairement à ses habitudes de loyauté chevaleresque. Voici à quel stratagème il eut recours pour s'en rendre maître : Renaud, seigneur de Sajette, s'était enfermé dans la place assiégée. Saladin lui fit demander une entrevue, lui envoyant en même temps son anneau comme gage de sa bonne foi. Le comte, se fiant à la trêve et ne soupçonnant pas la perfidie dont il allait être victime, se rendit à l'invitation du sultan[1].

Arrivé dans la tente de Salah-ed-din, il se voit soudain entouré et mis dans les fers en dépit du sauf-conduit dont il était porteur. Sommé de remettre le château aux mains des musulmans, il répondit que la place qu'il défendait appartenait non à lui seulement, mais à la chrétienté entière, et que, dût-il lui en coûter la vie, il ne consentirait à aucune capitulation, tant que Beaufort serait en état de résister à l'attaque des infidèles.

Le sultan, furieux, le fit conduire devant le château, où il le fit torturer à la vue des défenseurs, sommant Renaud de les inviter à se rendre pour l'arracher à la mort; mais le héros chrétien exhorta, au contraire, les siens à résister, leur disant que le guet-apens dans lequel il était tombé était une preuve certaine de la faiblesse des musulmans; qu'ils devaient donc se défendre jusqu'à la dernière extrémité. Salah-ed-din, désespérant de triompher de la constance de Renaud, et peut-être admirant son courage, l'envoya chargé de fers à Damas, où il le garda prisonnier.

[1] Cont. de Guill. de Tyr, l. XXVI, ch. ix.

Quand après deux ans de blocus la famine contraignit les défenseurs de Beaufort à capituler, ils stipulèrent deux conditions avant de rendre le château : d'abord qu'ils auraient la vie sauve, puis que le comte Renaud et dix autres chevaliers, comme lui prisonniers des musulmans, seraient rendus à la liberté.

Cette place devait revenir un jour aux chrétiens; car, lorsqu'en l'année 1240 une trêve conclue avec Saleh-Ismaël, prince de Damas, rendit aux Francs toutes les places de la Galilée qu'ils avaient possédées entre la mer et le Jourdain, il se produisit, au sujet de la remise de Beaufort au seigneur de Sidon, un incident qui mérite d'être rapporté et où la conduite de ce sultan contraste avec celle qu'avait tenue Salah-ed-din lors du siége en 1192.

Ayant envoyé un de ses émirs pour opérer la remise de Beaufort entre les mains du sire de Sajette, la garnison musulmane qui se trouvait dans la forteresse refusa de la rendre, disant que le sultan manquait à ses devoirs de fidèle croyant en remettant aux chrétiens une place aussi importante, et dont la conquête avait coûté tant de sang et d'efforts aux enfants de l'Islam.

Le sultan de Damas, informé de cette résistance imprévue, se rendit immédiatement avec quelques troupes devant Beaufort; mais les révoltés refusèrent même de lui ouvrir les portes. Il commença donc le blocus de cette forteresse, et, ayant fait venir de Damas ses machines de siége, il les fit dresser contre le château, sur lequel elles firent bientôt pleuvoir une grêle de pierres. Peu après les assiégés, sentant qu'ils ne devaient compter sur aucun secours, firent offrir au sultan de lui rendre la place à condition d'avoir la vie sauve; mais ce prince leur répondit qu'il ne les recevrait qu'à merci.

Prévoyant qu'un jour ou l'autre la forteresse serait enlevée d'assaut et qu'ils n'auraient aucun quartier à espérer, ils se rendirent sans con-

dition. Le sultan en fit pendre la plupart, les autres furent bannis; puis il rendit le château à Julien, seigneur de Sajette, qui, l'ayant remis promptement en état de défense, le vendit bientôt aux Templiers[1], ce qui fut le point de départ d'une haine violente entre le roi d'Arménie, beau-frère du seigneur de Sajette, et l'ordre du Temple.

Cette forteresse fut prise par le sultan Bybars-Bondoukdhâry, le 26 avril 1268.

L'historien musulman Ibn-Férat nous a laissé une relation de ce siége que je crois devoir résumer ici.

En 1268, après la prise de Safed, le sultan donna l'ordre au prince de Damas de marcher sur Schékif et d'en commencer le siége. Les charpentes des machines de guerre furent amenées, ainsi que les bois nécessaires aux travaux d'approche. L'armée égyptienne, qui, commandée par l'émir Beder-ed-din-Bektoun-el-Azyry, venait de s'emparer de Japhe, fut également dirigée vers Schékif, et dès son arrivée commença l'investissement de la forteresse, sous les murs de laquelle se rendit Bybars le 19 du mois de redjeb (4 avril). Les machines furent aussitôt mises en place et commencèrent à jouer le lendemain.

Parmi les personnages de distinction qui avaient accompagné le sultan et qui prirent part à ce siége, l'auteur arabe cite le jurisconsulte Chems-ed-din-el-Hombali, grand cadi de Syrie; le cheik Takky-ed-din-Ibn-Assvassiti, etc.

A l'approche des forces musulmanes, les Templiers envoyèrent à Acre un messager arabe appelé Abdoul-Medjiek, afin d'y réclamer des secours; mais à son retour ils furent trahis par lui. Il alla porter au sultan les dépêches dont il était chargé pour le commandeur de Beaufort, qu'Ibn-Férat nomme le visir *Kiliam*. Quel peut être le dignitaire

[1] Cont. de Guill. de Tyr. l. XXXIV, ch. III, p. 445.

de l'ordre dont il est ici question? Tel est le problème dont la solution est d'autant plus difficile à résoudre qu'alors plusieurs des grands officiers de l'ordre portaient le nom de Guillaume. Nous trouvons à cette époque, comme assistant du grand maître Thomas Berart, Guillaume de Ponzon, tandis qu'en même temps le maréchal de l'ordre était Guillaume de Molay et le grand commandeur Guillaume de Montignac.

En peu de temps vingt-six engins avaient été établis et le siège était poussé avec beaucoup de vigueur par les musulmans. Bientôt il devint impossible à la garnison, par suite des pertes qu'elle avait essuyées, de pouvoir conserver une ligne de défense aussi étendue que celle que présentaient la ville et l'ouvrage nommé le Château-Neuf. Aussi, dans la nuit du mercredi 26 du mois de redjeb, les Francs se décidèrent-ils à y mettre le feu et se retirèrent dans la forteresse.

Le château évacué fut aussitôt occupé par Bybars, qui fit transporter le même jour (12 avril) ses machines sur le plateau où s'élevait la ville. Lui-même s'établit au sommet de l'une des tours du Château-Neuf; mais, les Francs l'ayant reconnu, il faillit être atteint par le projectile d'une pierrière dirigée contre lui et qui tua trois personnes placées à ses côtés.

Le siège dura jusqu'au lundi 26 avril, date à laquelle les Templiers reconnaissant que le château n'était pas capable d'une plus longue résistance, le commandeur Guillaume demanda à capituler. Un sauf-conduit lui fut accordé et les non-combattants eurent la liberté de se retirer à Acre ou à Tyr.

Devenu maître de Beaufort, Bybars y mit une garnison musulmane et fit complétement raser l'ouvrage nommé le Château-Neuf.

LE TORON.

(TEBNIN.)

Ce château fut fondé par Hugues de Saint-Omer, prince de Tabarie, vers l'année 1104, au lieu dit *l'ancien Tebnin*, et c'est encore sous ce nom que les Arabes désignent le château élevé au xvii^e siècle sur les fondations de la vieille forteresse des sires du Toron.

L'assiette de cette place a été choisie au sommet d'une colline arrondie, d'où lui est venu son appellation du vieux mot français *touron*, ou *toron*, signifiant éminence ou colline isolée.

Ce sommet domine les hauteurs qui séparent la vallée du Nahar-el-Kasmieh de celle de l'Ouad-Aïoun.

La forme arrondie du plateau détermine celle de la forteresse, dont le plan paraît avoir été à peu près identique à celui du Krak de Mont-Réal, nommé aujourd'hui Schaubek et relevé par M. Mauss durant l'expédition scientifique de M. le duc de Luynes. Ce château est également de forme arrondie, avec des saillants carrés et des tours bar-longues.

Au Toron il ne reste plus aujourd'hui que les substructions et quelques assises de gros blocs taillés à bossages encore en place sur presque tout le pourtour, ce qui a conservé la configuration extérieure de l'ancienne forteresse au château bâti par Daher-l'Omar, lorsqu'il se révolta, il y a deux cents ans, contre l'autorité de la Sublime Porte.

A en juger par ce qui se voit de l'édifice du moyen âge, il devait

présenter à l'œil un aspect assez semblable à celui des châteaux arabes d'Alep, de Hamah, de Schoumaïmis, de Szalkhad, etc., étant comme eux élevé sur un tertre conique et flanqué de tours carrées.

En France nous trouvons peu d'exemples de forteresses de cette forme[1], si ce n'est, toutefois, en Guienne, dans les châteaux de Podensac et de Blanquefort, élevés dans le cours du xiii^e siècle, et dans ceux de la Brède et de Savignac.

La position du Toron en faisait une place de guerre importante, dont la possession assurait aux Francs tout le pays compris entre Tyr et Safed.

Après Hugues de Saint-Omer[2], mort sans postérité, le Toron fut donné à une famille qui en prit le nom et a fourni un chapitre aux *Lignages d'outre-mer*.

Le château fut deux fois pris par les musulmans : d'abord en 1187 par Saladin, puis en 1219 par le sultan Malek-Mohadam, qui le fit détruire. Relevé en 1229, il devint l'objet d'une contestation entre les chevaliers Teutoniques et les héritiers de Philippe de Montfort, qui, par son mariage, avait acquis des droits sur cette seigneurie.

L'empereur Frédéric II[3] attribua Toron, que nous trouvons alors désigné dans les chartes contemporaines sous la dénomination de *Turo-Militum*, à Éléonore de Montfort, et donna aux Teutoniques, à titre de compensation, une rente annuelle de 7,000 besants, à percevoir sur les entrées du port d'Acre.

Nous devons donc conclure de là que le peu qui subsiste de cette forteresse doit être considéré comme datant de la première moitié du xiii^e siècle.

[1] Leo Drouyn, *La Guienne milit.* t. II, p. 56, 346-354.

[2] *Familles d'outre-mer*, p. 468.

[3] Huillard-Bréholles, *Hist. diplomat. Frederici secundi*, t. II.

MONTFORT

DES CHEVALIERS TEUTONIQUES.

(KALAAT-KOUREIN.)

Vers le point où les montagnes de la Galilée se rattachent aux premiers contre-forts du Liban, elles sont coupées par une vallée abrupte nommée le Ouady-Korn. Au fond coule un ruisseau qui, descendu des flancs du Mont-Djarmak, va se jeter dans la Méditerranée un peu au nord d'Achzib. C'est vers ce point de la côte que le 3 mai 1232 eut lieu la bataille de Casal-Imbert. Sur une des collines placées à gauche de cette vallée et qu'isolent presque, en se réunissant, le Ouady-Korn et un de ses affluents, s'élève le Kalaat-Kourein, appelé Montfort au temps des croisades.

Ce château avait été construit par les chevaliers Teutoniques dans le but d'y déposer le trésor et les archives de l'ordre. La plus grande partie des chartes qui les composaient sont parvenues jusqu'à nous et forment l'une des séries les plus précieuses du dépôt royal de Berlin. J'ai pu, grâce à elles, reconstituer les possessions de l'ordre en Orient[1], où les noms des casaux qui lui ont appartenu et sont mentionnés dans le chartrier s'identifient facilement avec ceux des villages arabes modernes qui les ont remplacés.

[1] *Tabulæ Ordinis Theutonici.*

Avant d'aller plus loin, je crois devoir esquisser en quelques lignes l'histoire des chevaliers de l'Hôpital de Notre-Dame-des-Allemands, plus connus sous le nom d'ordre Teutonique.

Dès le commencement du xiie siècle, la générosité d'un pèlerin allemand et de sa femme avait doté Jérusalem d'un hospice et d'une église, placée sous le vocable de la Vierge, que desservait une congrégation hospitalière de langue germanique[1]. Deux bulles des papes Célestin II et Adrien IV étaient venues consacrer l'existence de cette maison déjà prospère. Mais, moins d'un siècle après sa fondation, elle disparut entraînée dans le désastre général, au moment de la prise de Jérusalem par Saladin.

Ce ne fut qu'en 1190 que des bourgeois de Brême et de Lubeck, faisant partie de l'armée du comte de Holstein, fondèrent au camp devant Acre un hôpital pour les malades allemands. C'est là que se rallièrent les débris de la communauté dispersée par la perte de Jérusalem. Tel fut le point de départ de la reconstitution de l'ordre, effectuée dans une assemblée solennelle des princes et des prélats allemands, tenue le 19 novembre 1190. L'ordre demeura sous la protection spéciale de Frédéric, duc de Souabe.

Sitôt après la prise d'Acre, un vaste terrain situé près de l'hôpital des Arméniens, et que dans le plan de Sanudo nous trouvons désigné sous le nom d'*Alemani*, fut attribué aux chevaliers Teutoniques. Ceux-ci y élevèrent une église et un hôpital, ainsi que des bâtiments nécessaires au logement des troupes entretenues par l'ordre, qui ne devint institution militaire qu'en 1199. Henri Walpot de Bassenheim en fut le premier grand maître[2].

L'ordre, une fois constitué, se composa de trois classes : celle des

[1] Jacques de Vitry, *Hist. orient.* t. I, chap. LXVI.

[2] *Familles d'outre-mer*, Ord. Teuton. p. 901.

chevaliers, celle des prêtres et celle des frères servants, dans laquelle étaient pris les écuyers qui accompagnaient les chevaliers.

En campagne, chaque chevalier avait trois chevaux et un écuyer qui portait sa lance et son bouclier.

Les coutumes de l'ordre nous apprennent que le grand maître, avec le concours du chapitre, en nommait les grands dignitaires[1], qui étaient le précepteur, le maréchal, l'hospitalier, le trappier et le trésorier. Ce dernier était en même temps châtelain-commandeur de la forteresse de Montfort, désignée par les archives de l'ordre sous le nom de Starkenberg.

Le temps de la croisade de l'empereur Frédéric II, qui se trouva coïncider avec la grande maîtrise d'Herman de Salza, fut celui où l'ordre atteignit son plus grand développement en Terre Sainte. En l'année 1226[2], ce prince confirma à l'ordre la possession d'une série de casaux ainsi que du *château du roi*. Puis en 1229 le grand maître, par un traité avec les sires de Mandelée, acquit les ruines de la forteresse de Montfort, dont la réédification fut commencée dès le mois de mars de la même année.

Nous trouvons dans les archives de l'ordre Teutonique une charte de Bohémond IV[3], prince d'Antioche et comte de Tripoli, datée du commencement de juin 1228, attribuant en ces termes à l'ordre, pour l'aider dans cette construction, une rente de cent besants prise sur la fonde de la chaîne d'Acre : « A tei, freire Herman, maistre de la cha-
« valerie de la sainte maison de Nostre Dame de l'hospital des Alamans,
« et a freires de la meismes maison, et en aide deu labor deu chastel,
« que vos fermes per doner force a la cristianté encontre les Sarrazins,
« -c- bisances en assisa chascun an pardurablement. »

[1] *Familles d'outre-mer*, Ord. Teuton. p. 899.
[2] *Tabulæ ordinis Teutonici*, n° 58, p. 47.
[3] *Ibid.* n° 64, p. 53.

Plus tard, le 4 janvier 1257[1], Julien, prince de Sajette et de Beaufort, fit don à Anno de Sangerhausen et à ses chevaliers de la seigneurie du Souf et de Gezin, ainsi que des casaux qui en dépendaient au nombre de quarante-deux et que j'ai réussi, pour la plupart du moins, à identifier avec des villages modernes du district de Schouf. Ce canton formait alors un des principaux fiefs de la principauté de Sajette, et appartenait à une famille franque, qui était représentée, au moment de la cession à l'ordre Teutonique, par messire Jean, fils de sire André du Souf[2].

J'ai dit plus haut que ce château s'élève au sommet d'une colline commandant le Ouady-Korn, au point où il reçoit un de ses affluents. Son assiette a été choisie d'après le même principe et dans les mêmes conditions défensives que celles de la plupart des châteaux que j'ai décrits, c'est-à-dire que la colline formant promontoire est presque isolée par la réunion des deux vallées et ne se trouve reliée aux montagnes voisines que par une étroite crête rocheuse.

Le site est grandiose; les flancs des deux vallées présentent un mélange d'escarpements abrupts et de pentes boisées de l'aspect le plus pittoresque. Sur le bord du ruisseau qui coule dans la vallée formée par le Ouady-Korn, au pied de la colline que couronne le château, se dressent les ruines encore bien conservées d'un vaste édifice gothique. L'abbé Mariti, puis plus tard Van de Velde, et ensuite M. Renan, ont cru y reconnaître les restes d'une église. Pour moi, j'avoue que je suis fort embarrassé, et je crois que nous devons y voir plutôt un logis dépendant du château. Autant que j'ai pu en juger par ce qui reste en place, ainsi que par les arcs-doubleaux et les arcs

[1] *Tabulæ ordinis Teutonici*, n° 108, p. 88-90.

[2] Voir à la fin de ce volume la notice géographique sur les possessions de l'ordre Teutonique en Terre Sainte, notice qui m'a semblé devoir être jointe à cette étude.

ogives qui supportaient les voûtes, nous devons, je pense, attribuer cette construction à la seconde moitié du xiiiᵉ siècle. Des fenêtres à linteaux carrés avec arcs de décharge éclairaient l'édifice, qui n'a jamais pu avoir aucune destination militaire.

Si j'émets une opinion contraire à celle des savants que je viens de citer, c'est que je me base sur l'absence d'abside et le défaut d'orientation régulière qui existent dans ce petit monument. Il paraît, du reste, avoir été divisé primitivement par des murs de refend, aujourd'hui écroulés.

Montfort fut la seule forteresse construite en Syrie par les chevaliers Teutoniques, et l'on reconnaît facilement que, d'importation récente en Orient, ils y ont apporté les traditions de leur pays et n'ont pas séjourné assez longtemps en Terre Sainte pour avoir subi l'influence orientale dont j'ai signalé l'existence dans les monuments militaires des ordres du Temple et des Hospitaliers de Saint-Jean.

Ce château est aujourd'hui tout à fait ruiné; cependant il en subsiste encore assez pour qu'il soit possible de retrouver la plupart des détails principaux de son plan. Il diffère complétement des forteresses dont j'ai parlé dans les chapitres précédents, pour se rapprocher du type, si bien décrit par le comte de Krieg, des châteaux bâtis sur les bords du Rhin du xᵉ au xiiiᵉ siècle [1].

La forme du Kalaat-Kourein est à peu près celle d'un rectangle, orienté de l'est à l'ouest. Les côtés sont brisés et suivent les contours de la montagne sur laquelle cette forteresse est assise.

Elle était composée de deux enceintes et d'un donjon s'élevant à cheval sur la crête qui relie la colline à la chaîne de montagnes dont elle dépend.

[1] *Bulletin monum.* t. IX, p. 246.

La première enceinte est formée par une muraille flanquée de tourelles carrées, comme on en voit dans beaucoup de châteaux allemands du moyen âge, et ne présentant que des flanquements de peu de valeur. Cette première ligne de défense, qui est presque partout dérasée à quelques mètres au-dessus du niveau du sol, tirait à peu près toute sa force de l'escarpement des flancs de la colline au sommet de laquelle s'élève la forteresse.

Les bâtiments du château proprement dit, groupés en une seule masse, devaient former, alors qu'ils étaient intacts, la seconde ligne de défense. En Allemagne ce ne fut qu'à la suite des croisades qu'on vit apparaître le système des doubles enceintes, qui depuis cette époque y fut désigné sous le nom de *zwinger*[1].

La terrasse A règne à l'extrémité de cette partie du château. Il ne reste plus que des arasements des constructions qui s'y élevaient. Seule une petite cour carrée, située au nord, est demeurée intacte; elle est ouverte vers l'intérieur de la forteresse et percée d'une meurtrière de grande dimension, destinée, selon toute apparence, à recevoir un engin.

En B se voient les débris d'une vaste pièce carrée, composée de quatre travées voûtées en arc surbaissé avec doubleaux et arcs ogives. Au milieu est un énorme pilier octogone dont le fût ne présente guère en développement plus de la moitié de la hauteur totale et semble écrasé entre la base et le gigantesque chapiteau monolithe qui supportait la voûte. Des colonnettes engagées dans les murs, et dont il ne reste plus que des fragments, recevaient les retombées des doubleaux et des nervures.

Comme dispositions générales, cette salle présente une grande ana-

[1] *Bulletin monum.* t. IX, p. 146.

logie avec celle dont les ruines se trouvent encore à Margat; mais elle en diffère par le style, qui se rapproche beaucoup plus du roman. Quelle fut sa destination? Pour une grand'salle devant servir à la tenue des chapitres, cette pièce semble avoir dû être bien faiblement éclairée. D'ailleurs, les assemblées des chevaliers devaient plutôt avoir lieu à la maison d'Acre, qui était peu éloignée et où résidaient la plupart des grands dignitaires de l'ordre.

En considérant la destination toute spéciale que les Hospitaliers Teutoniques avaient attribuée à la forteresse de Montfort, il n'y aurait rien de téméraire à penser que cette salle servit de dépôt, pendant quarante ans, au trésor de l'ordre et aux archives que nous possédons encore.

Les noms de quatre des grands trésoriers de l'ordre, qui occupaient en même temps la charge de châtelains de Montfort, nous sont seuls parvenus.

> Helmerich . 1223[1].
> Conrad . 1240[2].
> Jean de Nifland[3] . 1244[4].
> Jean de Saxe . 1270 à 1272[5].

Le logis des chevaliers, ainsi que les dépendances, devait être renfermé dans cette partie du château s'étendant en C, et dont les traces sont encore reconnaissables dans les restes d'une double ligne de salles voûtées avec arcs ogives.

En avant sont les arasements d'autres édifices, mais leur plan est rendu informe par les débris qui jonchent le sol.

Sous tout l'ensemble des bâtiments que je viens de décrire règnent

[1] Gruber, *Origin. Livoniæ*, p. 276.
[2] *Cod. ord. Teuton.* p. 32.
[3] *Tabulæ ordinis Teutonici*, p. 71.
[4] *Hartman's v. Heldringen Bericht*, p. 13 et 20.
[5] Muratori, t. XII, p. 382.

des citernes et de vastes magasins dont les voûtes, effondrées en maints endroits, rendent fort difficile l'étude de cette partie des ruines.

Vers l'est, c'est-à-dire du seul côté vulnérable de la place, la crête dont j'ai parlé plus haut, et qui relie la colline du Kalaat-Kourein aux hauteurs voisines, est coupée par deux fossés isolant un massif de rochers qui sert de soubassement à une tour carrée. C'était l'ouvrage capital des défenses de la forteresse, que cette tour dominait et avec laquelle elle semble avoir communiqué jadis au moyen d'un pont en charpente jeté sur la coupure. Malheureusement il ne subsiste plus que les assises inférieures de ce donjon, qui était construit en blocs énormes, dont plusieurs mesurent de 3 à 5 mètres. Au centre on voit l'orifice d'une citerne. Vers l'est sa base était munie d'un grand talus de maçonnerie, tracé en forme d'arc, vers les dehors de la place. De la porte, qui s'ouvre à une certaine hauteur, un petit escalier conduisait au fond du fossé, qui sépare cette tour de l'ensemble du château.

Dans la conception et le plan de ce donjon je crois encore retrouver une preuve manifeste de l'influence allemande que j'ai déjà signalée dans les autres parties de la forteresse, car nous voyons ici une de ces tours carrées avec socle, où l'on n'entrait que par une poterne s'ouvrant à une assez grande élévation au-dessus du sol. Dans les châteaux des bords du Rhin elles sont désignées, en allemand, sous le nom de *berch-frid* : c'est en français le beffroi.

Le sultan Malek-ed-Daher-Bybars vint attaquer Montfort en 1266, et après une tentative inutile il fut contraint d'en lever le siége et se porta sur Saphed, dont il se rendit maître.

La forteresse des chevaliers Teutoniques fut de nouveau assaillie par les musulmans au mois de novembre 1271, à la suite de la prise du Krak. Dans la première enceinte, le flanc des courtines de la face sud conserve les traces des travaux de sape exécutés par les assiégeants.

Ce sont des entailles longitudinales faites dans le mur, mais n'y ayant pas pénétré assez profondément pour en causer la chute.

Dans la relation très-circonstanciée que nous a laissée de ce siége l'historien arabe Ibn-Ferat, nous lisons le passage suivant, qui est relatif à ces travaux : « Le premier jour du mois de djoulkadeh, le faubourg « de Karïn fut pris, et le second, le baschouret (première enceinte) « attaqué. On commença à faire des trous dans les murs. Le sultan « promit mille direms aux sapeurs pour chaque pierre. Le combat « devint furieux, etc. »

La place capitula enfin, et il fut stipulé que les chevaliers pourraient se retirer à Acre.

Bybars fit alors démolir Montfort, et c'est là ce qui explique l'état de ruines dans lequel nous trouvons ce château, qui, par sa position isolée, devait échapper aux causes multipliées de destruction qui ont atteint ou qui menacent la plupart des monuments militaires laissés en Syrie par les croisés, causes que j'ai eu lieu de signaler plusieurs fois déjà dans le cours de cet ouvrage.

SAJETTE.

(CHÂTEAU MARITIME.)

Durant la dernière période des croisades, plusieurs châteaux furent élevés dans des positions qui leur permettaient de commander des mouillages et de fournir des points de débarquement assurés aux secours qu'on attendait d'Europe. Leur assiette fut généralement choisie, soit sur des îlots voisins du rivage, soit sur des promontoires qu'une coupure remplie par la mer isolait facilement de la terre ferme; de telle sorte que ces forteresses, n'ayant rien à craindre de la mine et peu de l'escalade, étaient, pour ce temps, presque inexpugnables. En outre, il était toujours possible de secourir ou de ravitailler par mer la garnison de ces châteaux.

Pendant toute la durée de l'existence des colonies chrétiennes en Syrie, nous trouvons l'ancienne Sidon désignée sous le nom de *Sajette*. Malheureusement il reste bien peu de chose des édifices élevés par les Francs durant les deux siècles qu'ils tinrent cette ville en leur pouvoir.

La partie des fortifications de Saïda, nommée le *Kalaat-el-Bahar*, ou château de la Mer, est le seul ouvrage que nous puissions considérer avec certitude comme un monument contemporain de la Sajette des croisades; encore ce château ne date-t-il que du commencement du xiiie siècle. Il fut construit dans le cours de l'hiver de 1227 à 1228, sur un rocher isolé dans la mer, que l'on munit d'un revêtement de

maçonnerie. Une muraille reliant deux tours en constituait le principal ouvrage.

Un grand nombre de croisés venus des divers pays de la chrétienté, et parmi lesquels on comptait beaucoup d'Anglais, se trouvaient alors à Acre.

A la nouvelle de l'arrivée en Terre Sainte de Frédéric II, ils résolurent de tenter de reprendre aux musulmans quelques points du littoral en attendant l'empereur d'Allemagne, et sortirent aussitôt d'Acre. Ils s'acheminèrent vers les ruines de Sidon. Là se trouvait formé de deux lignes de récifs, complétées par des tronçons de jetées, l'antique port phénicien, l'un des plus vastes et des mieux conservés de la côte; il présentait alors une assez grande profondeur d'eau pour offrir un refuge aux navires chrétiens [1]. Il fallait donc promptement le mettre en état de défense. Mais il vaut mieux laisser parler les auteurs contemporains : « Ils (les croisés) vinrent à une ille devant le port en la mer, « si connurent que là poent il faire meilleur ovre et plus segure et en « po de tems [2]. Lors mirent main à laborer et firent deux tors, l'une « grant et l'autre moienne, et un pan de mur entre les deux tors. Ils « commencèrent à la Saint-Martin et finirent vers la mi-caresme. »

Nous empruntons au continuateur de Guillaume de Tyr les détails suivants, également relatifs aux mêmes faits : « Et firent la chaucié et « au pied de la chaucié firent une porte et une tor bien deffensable. »

Je vais commencer l'examen de ce qui subsiste de la forteresse par l'étude de cette chaussée. Le massif sur lequel s'élevaient la porte et la tour est encore bien conservé. Éloigné de 35 mètres du château, il s'y trouvait relié par un pont de quatre arches dont les trois piles

[1] Ce ne fut qu'au xvii° siècle que ce port fut en grande partie comblé par l'émir Fakar-ed-din, qui craignait alors de le voir devenir un point de station pour la flotte turque.

[2] Guillaume de Tyr, l. XXXII, ch. xxv.

restent debout. Elles sont munies de becs destinés, selon toute apparence, à briser les lames.

Le massif *a*, placé en tête du pont dont je viens de parler, est à 42 mètres du rivage actuel. Les arches qui le rattachent sont complétement modernes. La mer a-t-elle de ce côté gagné sur la terre, ou bien, au temps de la construction du château, y avait-il une première partie du pont en charpente? Telle est la question qui vient d'elle-même se poser ici; mais, bien que je penche vers cette dernière conjecture, il me paraîtrait téméraire d'y répondre d'une manière catégorique.

Si je m'étends trop longuement, peut-être, au gré du lecteur, sur l'étude de cette partie du château, c'est qu'elle est le seul spécimen de pont fortifié du moyen âge subsistant encore, à ma connaissance, en Syrie.

Une observation me semble encore devoir ici trouver sa place : elle est relative au peu de largeur du pont, remarque que nous faisons également dans tous les ouvrages analogues élevés en France par les hospitaliers pontifes[1] durant le XIIIe siècle. Le but de ce mode de construction était sans doute de rendre plus facile la défense du passage ou la rupture d'une arche pendant cette époque de guerres continuelles. J'ai pu cependant constater, par les arrachements de voûtes qui se voient encore, que le tablier du pont de Sajette présentait plus de largeur que la passerelle moderne.

Mais il est temps de nous occuper du château. L'îlot dans lequel il

[1] Cette congrégation des hospitaliers pontifes ou *pontifices* (faiseurs de ponts) était originaire d'Italie, où elle s'était fondée sur les bords de l'Arno. Elle fut établie en France à Maupas, diocèse de Cavaillon, vers l'année 1164, et, d'après les *Recherches historiques* de l'abbé Grégoire, elle eut alors pour chef Petit-Benoît ou saint Bénazet. Cette institution ne subsista guère qu'un siècle sur les bords du Rhône, où elle éleva le pont d'Avignon en 1177, puis celui de Saint-Esprit, commencé en 1265 et terminé en 1309. Ces religieux furent sécularisés en l'année 1519.

s'élève était revêtu sur tout son pourtour d'une escarpe en maçonnerie. Une porte, dont il ne reste plus rien, devait se trouver à l'extrémité du pont. Bien que sur plusieurs points ce mur ait été refait depuis les croisades, la plus grande partie peut être considérée comme remontant au xiii° siècle. Un saillant arrondi A, qui se voit sur la face nord, n'a pas été englobé dans les réparations faites par les Turcs, ce qui nous permet d'étudier le système employé dans cette construction pour augmenter l'adhérence des pierres : elles étaient d'assez grand

Fig. 41.

appareil et reliées entre elles par des queues d'aronde probablement en bois, ce que le croquis ci-dessus fera mieux comprendre qu'une plus longue description; il indique aussi la manière dont les pierres des deux extrémités de ce saillant étaient adaptées à la muraille.

Dans une construction maritime, ce mode de chaînage était préférable à des crampons de métal qui, s'oxydant à l'humidité et prenant, par suite de cette décomposition, un plus fort volume, auraient eu pour résultat de faire fendre les pierres des assises qu'ils étaient destinés à réunir.

En avant de cette face du château s'étend en *b* un vaste amas de

pierres coulées, formant au nord du pont que je viens de décrire un épi destiné à briser les lames quand la mer était agitée.

Vers le sud-ouest, à l'intérieur du port et au pied de ce retranchement, en G, le rocher a été taillé et a reçu un enrochement de béton, de manière à former un quai de 4 mètres de large, dallé en longues pierres, qui, pour la plupart, sont encore en place et reliées entre elles par des crampons de fer scellés avec du plomb. L'extrémité de ce quai vers la tour C a été fort endommagée, ce qui permet de reconnaître que les liens des assises de pierres établies de ce côté, sur le rocher, et que recouvrait jadis le dallage, étaient en bois comme ceux du saillant A.

Nous avons donc ici sous les yeux une portion de quai bâtie par les croisés et qui nous est parvenue à peu près intacte.

D'après son mode de construction, il est facile de voir que les Francs de Syrie prirent pour modèle les quais antiques, dont ils durent trouver de nombreux restes dans les villes maritimes de la Terre Sainte.

On reconnaît dans les tours B et C les ouvrages cités par les textes que j'ai transcrits, et la ligne de bâtiments D, qui a remplacé la muraille, nous en indique le tracé, tel qu'on peut le suivre par le pointillé dans le plan. Les deux tours sont encore d'une assez grande élévation, bien que celle qui porte la lettre B du plan, et qui paraît avoir servi de donjon, soit dérasée jusqu'à 8 ou 9 mètres du sol.

En E se voit l'entrée du réduit, placée sous le commandement de la tour B : elle consiste, comme les portes de la ville de Carcassonne, en un passage formant vestibule, muni d'une herse à chacune de ses extrémités. Dans la voûte paraît avoir existé un grand mâchicoulis carré, semblable à celui que nous trouvons au-dessus de la porte de la seconde enceinte du Kalaat-el-Hosn. La porte qui donne accès dans la

cour intérieure était surmontée d'un écusson, malheureusement brisé par les soldats turcs peu de jours avant ma visite; il m'a donc été impossible, à mon grand regret, de savoir à quelles armes il était.

La tour B est barlongue; elle mesure 27 mètres de long sur 21 de large et est construite en pierres de grand appareil. De nombreux fûts de colonnes antiques sont engagés dans la maçonnerie. La partie inférieure de cet édifice est occupée par deux citernes carrées et établies au-dessus du niveau de la mer. L'entrée de cette tour devait être à une assez grande élévation; car le massif dans lequel avaient été ménagées les citernes a encore, comme je l'ai dit, 8 ou 9 mètres de haut et il formait seulement le soubassement des salles qui durent occuper la partie supérieure de cette défense.

En F se trouve la base d'un autre ouvrage renfermant également une citerne. Une ligne de constructions modernes s'élève sur l'emplacement de la muraille destinée à relier les deux tours. On en trouve cependant l'a... ce à la tour C, qui défendait le mouillage. Elle est assez bien conservée; mais, comme elle sert de poudrière, il m'a été impossible d'y pénétrer. A son sommet on voit quelques restes des corbeaux qui supportaient autrefois le crénelage et entre lesquels s'ouvraient les mâchicoulis. Plusieurs étaient encore intacts, il y a vingt-huit ans, mais ils furent brisés par les boulets anglais lors du bombardement de Saïda en 1840.

Joinville[1], dans ses mémoires, raconte en ces termes la tentative des Sarrasins sur Sajette en 1253, pendant que les Francs étaient occupés à réparer les murs de cette ville : « Quant monseigneur Symon « de Montcéliart, qui estoit mestres des arbalestriers le roy et cheve- « tain de la gent le roy à Saiete, oy dire que ceste gent venoient, se

[1] *Histoire de saint Louis*, par Jean, sire de Joinville. Éd. in-fol. Paris, 1761. Imprimerie royale.

« retraït ou chastel de Saiete, qui est moult fort et enclos est de la mer
« en touz senz, et ce fist il pour ce il veoit bien que il n'avoit pooir
« (de résister) à eulz. Avec li recèta ce qu'il pot de gent, mais pou en
« y ot, car le chastel estoit trop estroit. Les Sarrasins se ferirent en la
« ville, là où ils ne trouverent nulle deffense, car elle n'estoit pas toute
« close. Plus de deux mille personnes occirent de nostre gent; à tout
« le gaing qu'ils firent là, s'en alerent à Damas. »

Le château de Sajette fut évacué par les Francs en 1291, à la suite de la prise d'Acre, en même temps qu'Athlit et Tortose.

CHÂTEAU DE MARACLÉE.

Un autre château maritime fut élevé en 1260 sur l'îlot nommé *Djezaïreh*, qui se voit en face du cap Ras-el-Hassan, un peu au sud de l'embouchure de la rivière de Maraclée.

Cette forteresse, dont il ne reste plus aujourd'hui que quelques substructions, nous serait inconnue sans la description que nous en ont laissée les historiens arabes. Elle paraît avoir été bâtie par Meillour III[1], seigneur de Maraclée, que ces auteurs nomment à tort *Barthelemy*.

Ce château[2], qui dépendait du comté de Tripoli, consistait en une tour barlongue, mesurant 25 coudées et demie dans œuvre. Les murs avaient 7 coudées d'épaisseur et les pierres étaient reliées entre elles par des crampons de fer scellés en plomb. A l'intérieur se trouvait ménagée une vaste citerne qui n'avait rien à craindre des infiltrations de l'eau de mer. Une seconde tour dépendait de celle-ci et y était attenante. Cette place avait une garnison de cent hommes et était défendue par trois machines.

Pour arrêter les incursions que les défenseurs de Maraclée ne cessaient de faire sur les terres des musulmans, ces derniers construi-

[1] *Familles d'outre-mer*, p. 387. — [2] Vie de Kelaoun, *Extrait des Historiens arabes des croisades*, p. 703.

sirent la tour de Myar et y entretinrent une garnison permanente de cinquante hommes.

En 1285, après avoir enlevé Margat aux Hospitaliers, le sultan Kelaoun, considérant que la situation de Maraclée rendait ce château imprenable, exigea sa destruction de Bohémond VII, comte de Tripoli.

DÉFENSES DES PORTS.

Toutes les villes maritimes de la Syrie étaient habitées, comme je l'ai déjà dit, par une population de trafiquants pour la plupart originaires des républiques italiennes ou du midi de la France. Plusieurs d'entre elles, fondées sur les ruines de cités phéniciennes, possédaient des ports antiques agrandis et défendus par des travaux exécutés au temps des croisades. On profita alors, pour construire les jetées, des restes des anciens môles ou des récifs qui entouraient le mouillage et sur lesquels on éleva d'épaisses murailles, afin de compléter la fermeture et la défense du port, dont l'étendue était, par conséquent, toujours fort restreinte.

Les navires usités à l'époque des croisades peuvent être divisés en deux catégories, navires de combat et navires de charge.

Les premiers, de dimensions restreintes et construits dans des conditions de marche rapide, comprenaient les galères, les salandres, les dromons, les colombels, etc.

Les galères étaient les plus considérables ; elles mesuraient généralement une longueur qui variait de 35 à 41 mètres [1] sur une largeur de 5 à 6.

Nous savons qu'en 1246 la commune de Marseille s'engagea à

[1] Jal. *Archéologie navale*, t. II, p. 31.

équiper à ses frais dix galères armées de balistes et portant chacune vingt-cinq hommes d'armes.

Les salandres étaient plus petites et ne comportaient guère que trente hommes d'équipage.

Quant au dromon, c'était un navire d'origine grecque, ainsi que son nom l'indique, mais sur lequel nous ne possédons que des données fort incomplètes.

C'est à ces bâtiments que paraissent avoir été destinés les ports qui vont faire l'objet de cette étude.

Leur superficie est trop restreinte et leurs passes présentent trop peu de largeur pour avoir pu recevoir des navires de grandes proportions et ayant un tirant d'eau considérable.

Quant aux navires de commerce ou de transport, nous savons que les Vénitiens, les Génois et les Marseillais avaient fait de rapides progrès dans l'art des constructions navales, et que dès la fin du xii^e siècle ils avaient pu fournir aux croisés qui se rendaient en Terre Sainte des navires de transport nommés nefs, buze-nefs, torgies, etc. etc., qui étaient d'un tonnage considérable et portaient généralement deux à trois cents pèlerins.

Les savantes recherches de M. Jal sur l'architecture navale du moyen âge ont jeté beaucoup de lumière sur cette branche des études archéologiques.

Il nous apprend que les nefs vénitiennes nolisées par saint Louis, dans la seconde moitié du xiii^e siècle, étaient d'un tonnage considérable. Celle sur laquelle il donne les renseignements les plus complets [1], la *Roche-Forte*, mesurait 35 mètres de long, 14 de large, et quand elle était chargée calait environ 18 pieds d'eau.

[1] Jal. *Archéologie navale*, t. II, p. 377.

Nous savons par Sanuto[1] que cette même nef était sortie de Venise en 1263, portant cinq cents combattants.

Par leurs formes arrondies, ces grands navires de transport se rapprochaient beaucoup des galiotes hollandaises du siècle dernier, ainsi que des alléges employées de nos jours, comme on peut le voir par les coupes données par M. Jal au tome II de son *Archéologie navale*. D'après les calculs du même auteur[2], cent chevaux en moyenne pouvaient être installés dans la cale de ces grands navires.

Dans les *Statuts de Marseille*, liv. I, chap. xxxiv, nous trouvons à cette époque la mention de vaisseaux pouvant porter jusqu'à mille pèlerins, et Geoffroy de Villehardouin, en parlant de la conquête de Constantinople, dit que cinq nefs transportèrent 7,000 hommes, ce qui ferait environ 1,400 hommes par bâtiment.

Il y a donc lieu de conclure que ces grands bâtiments n'entraient que dans quelques ports de la côte de Syrie, tels que ceux d'Acre, de Laodicée ou de Sajette, qui possédaient des passes assez larges pour leur permettre d'y entrer sans danger; encore l'étendue relativement restreinte de ces ports ne pouvait contenir à la fois qu'un très-petit nombre de ces bâtiments.

Nous devons donc penser qu'alors, comme de nos jours, ces grands navires, qui ne faisaient le voyage du Levant qu'à des époques fixes réglées suivant les saisons par les lois maritimes, devaient demeurer sur rades foraines durant les escales qu'ils faisaient sur le littoral syrien.

Les travaux maritimes paraissent avoir été peu familiers aux ingénieurs latins; aussi cherchèrent-ils, comme à Djebleh ou au port intérieur d'Acre, à creuser le bassin dans une roche peu résistante, ce qui n'était possible que pour des ports d'une faible superficie.

[1] Marino Sanuto, *Vies des doges de Venise*, t. XXII de Muratori. — [2] *Archéologie navale*, p. 422-424.

Quand une embouchure de rivière était protégée par une pointe du rivage, parfois ils s'en servaient pour y créer un refuge, comme nous le voyons au Nahar-es-Sin où un petit mouillage avait été ménagé sous la protection du Toron de Boldo.

En France et en Italie, pendant le moyen âge, l'entrée des ports était fermée par des chaînes, et ce mode de clôture semble avoir été également usité en Terre Sainte et à Chypre[1]. Nous savons que la tour qui défendait la chaîne du port de Damiette s'appelait la *Cosbarie* et que le même mode de défense existait également à l'entrée du port de Constantinople[2]. Ces passes étaient toujours commandées par un ouvrage important, généralement une tour carrée élevée à l'extrémité des jetées, comme on en trouve aujourd'hui les restes à Acre, à Beyrouth, à Djebleh, à Giblet, à Laodicée et à Tyr, où elles sont disposées comme celles que nous voyons en France à l'entrée des passes d'Aigues-Mortes, du vieux port de Marseille, de celui de la Rochelle, etc. etc.

A cette époque on élevait également en France, sur les tours défendant les passes, des tourelles portant des feux de nuit destinés à guider les navires entrant dans ces ports.

Nous savons que les Francs de Syrie avaient construit de ces phares, notamment à l'entrée du port de Laodicée, dont le feu est mentionné par l'historien arabe[3] de la vie du sultan Malek-Mansour-Kelaoun.

Dans plusieurs endroits se trouvaient des rochers présentant une assez grande superficie pour permettre de bâtir de véritables châteaux, pouvant tout à la fois servir à protéger le mouillage et à offrir un réduit aux défenseurs de la ville dont ils dépendaient, comme à Sajette et à Césarée.

[1] A Famagouste tout le système d'installation de la chaîne du port se voit encore dans une des tours du château, et le petit port de Cerines était fermé de la même manière.

[2] Cont. de Guillaume de Tyr, p. 326, 327.

[3] Extrait des *Historiens arabes des croisades*, p. 708.

TYR.

La ville de Tyr s'élève sur une presqu'île reliée par un isthme

Fig. 42.

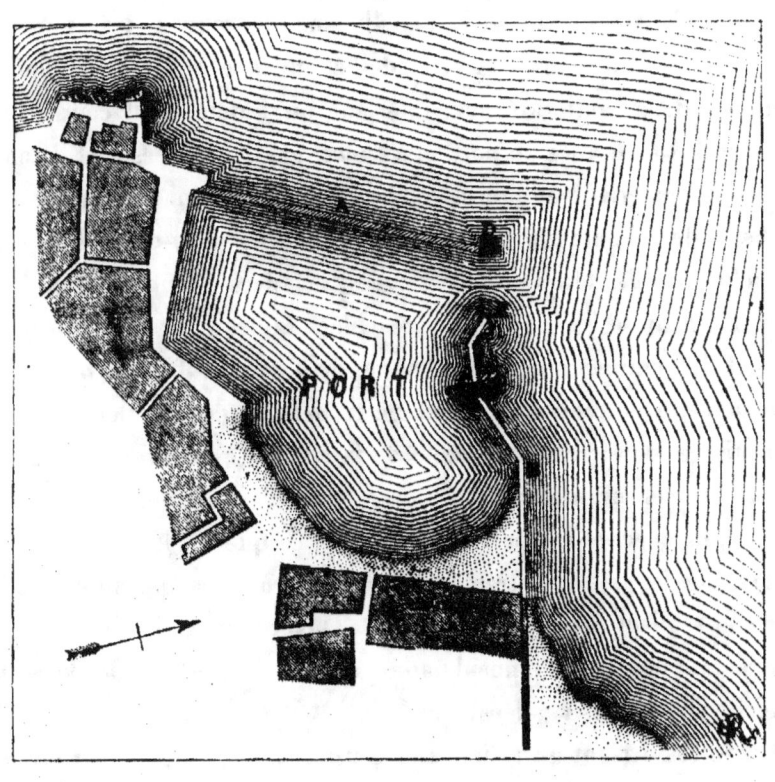

sablonneux au continent, et formant deux ports naturels, l'un au

nord, aujourd'hui presque complétement ensablé, l'autre tourné vers le sud, que l'on appelait port Égyptien.

L'histoire de cette ville, célèbre durant l'antiquité, a été l'objet d'un grand nombre de travaux, et notamment en France de la part de MM. Renan, de Bertou et Poulain de Bossay [1].

Pendant tout le temps de la domination française en Syrie, Tyr fut, après Acre, la ville maritime la plus importante du royaume latin.

C'est à l'extrémité nord de la ville que se trouvent les restes du port construit au temps des croisades et qui a remplacé celui qu'on nommait dans l'antiquité port intérieur ou Sidonien. Il consiste en une petite baie fermée au nord et à l'ouest par deux jetées A et B composées de matériaux antiques. L'entrée de ce port, qui sert encore aux pêcheurs de la bourgade moderne de Sour, est au nord-ouest. Elle était défendue par des tours C et D, carrées, massives à leur base, et dont le revêtement se composait de gros blocs taillés à bossage. Le texte suivant du continuateur de Guillaume de Tyr, relatif à la chaîne qui fermait cette entrée au moment de la défense de Tyr par Conrad, marquis de Montferrat, à la suite de la bataille de Hattin, me semble devoir trouver ici sa place [2] :

«...La cheene dou port ert avalée por ce que il [le marquis] vo-
«loient que les galeres entrassent ens, et les trois torz qui estoient a la
«cheene estoient bien garnies de gent. Quant li marquis vit qu'il y ot
«entré tant de galées [musulmanes] dedens le port, si fist lever la
«cheene et prist les v galées... »

Les jetées avaient un relief assez considérable au-dessus du niveau de la mer, suivant l'usage adopté alors, et, selon toute apparence,

[1] *Mémoires de la Société de géographie*, t. VII, p. 455. — [2] Cont. de Guill. de Tyr, chap. III, p. 108.

elles étaient couronnées d'un chemin de ronde avec parapet crénelé. Tours et murailles ne possèdent plus aujourd'hui que 2 à 3 mètres d'élévation, et la jetée occidentale est sur presque toute sa longueur dérasée à fleur d'eau. Le texte du continuateur de Guillaume de Tyr parle de trois tours; je pense que c'est à l'est de la passe à l'extrémité de la jetée de droite que s'élevait sur le récif E la tour qui a aujourd'hui disparu.

ACRE.

L'importance du mouvement maritime dont Acre devint le centre

Fig. 43.

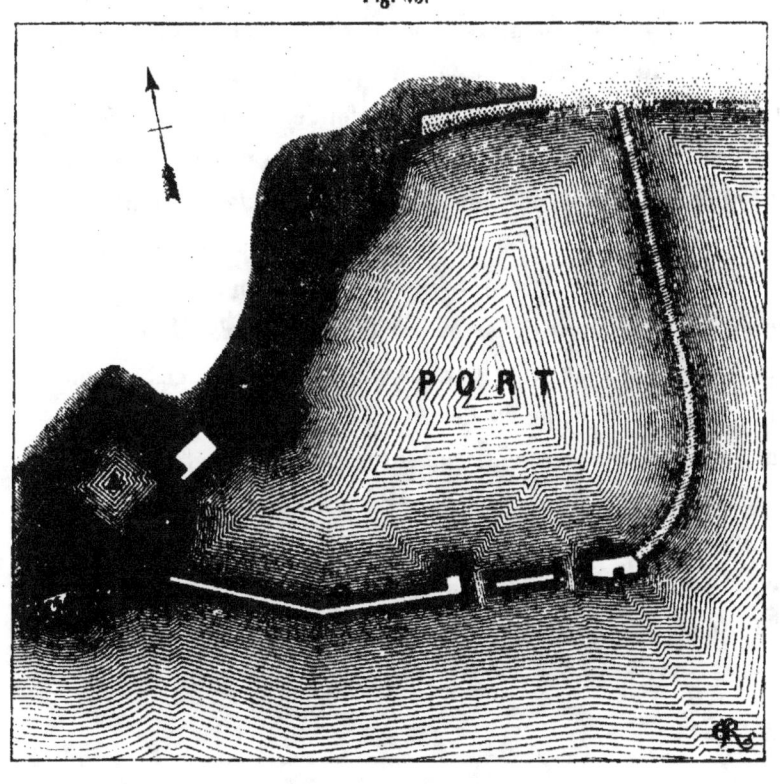

durant les croisades nécessita l'exécution de travaux considérables

pour l'établissement du port de cette ville, le plus vaste de tous ceux dont je décris ici les restes.

Il était formé par une jetée C, qui, commençant à l'angle sud-ouest de la ville, s'étendait jusqu'à la tour dite *des Mouches*, destinée à défendre l'une des entrées du port. Cette tour était carrée et on en voit la base en F.

D'après le plan de Sanudo, une seconde digue D, dérasée aujourd'hui au-dessous du niveau de la mer, mais reconnue et relevée en 1862 par le commandant Mensell de la marine anglaise, tandis qu'il faisait l'hydrographie des côtes de la Syrie, partait de l'angle sud-est des murs d'Acre et se terminait à la tour E, fondée sur un récif où l'on voit encore les restes de l'enrochement de béton qui formait la base de cette défense, remplacée actuellement par un feu de position.

Elle commandait la seconde passe par laquelle on pénétrait dans le port. Un tronçon de jetée d'environ 50 mètres de longueur séparait cette issue de celle qui était défendue par la tour dite *des Mouches*.

Comme l'indique le plan, plusieurs parties de ces ouvrages ont encore conservé un certain relief au-dessus du niveau de la mer; mais ce port est aujourd'hui presque entièrement ensablé. Un étroit chenal s'ouvrant dans les murs de la ville donne accès dans un bassin intérieur A. C'est un rectangle de 80 mètres de côté environ, à peu près comblé quand je le vis en 1860. En B se trouvaient les restes d'un autre bassin qu'on achevait de remblayer à la même époque.

BEYROUTH.

A Beyrouth il ne subsiste plus, des travaux maritimes élevés par les

Fig. 44.

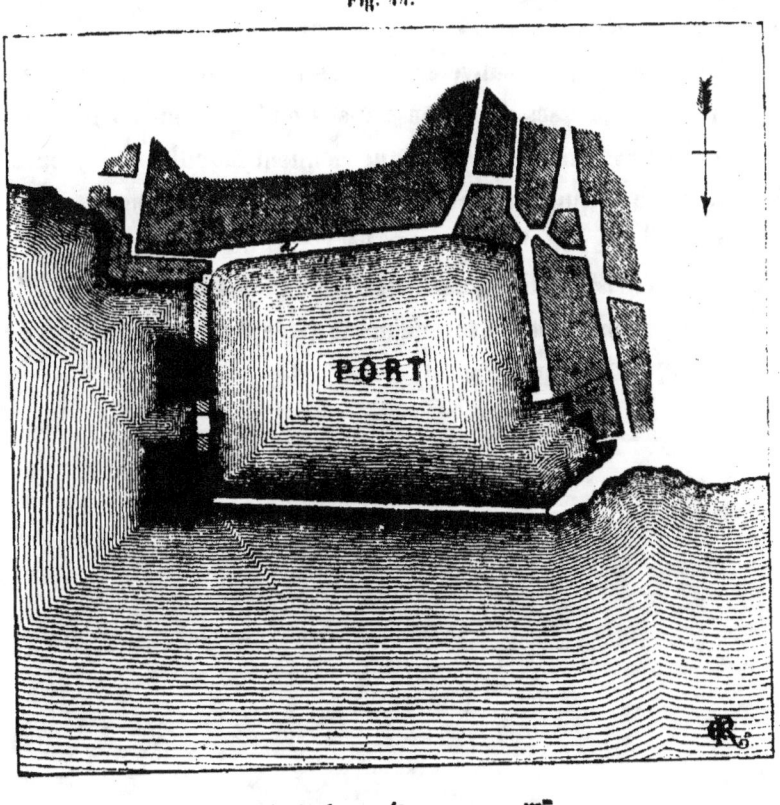

croisés, que le quai *a* et deux grosses tours carrées dites *tours des Génois*;

elles défendaient le petit port qui sert encore à la douane et dont je joins ici le plan. A la plus grande des deux vient s'appuyer la jetée moderne du port; cette tour possède une citerne et pouvait servir de refuge en cas de besoin à une partie de la garnison de la ville. Ces défenses, qui devaient avoir quelque analogie avec le château de Maraclée, sont peu éloignées du rivage auquel elles étaient reliées par une petite jetée formant le côté oriental du port, et dont j'ai vu les restes il y a moins de dix ans. Ces deux ouvrages ont encore aujourd'hui environ 6 mètres de hauteur, et la tour *b* sert de soubassement à une construction turque relativement moderne, ruinée par les boulets anglais en 1840. Sur ses débris on a installé récemment un feu destiné à fixer les positions des navires qui viennent mouiller à Beyrouth. Quant à la jetée *c*, qui ferme aujourd'hui le port vers le nord, je l'ai vu construire, il y a peu d'années, sur les restes de la jetée du moyen âge dont les débris se distinguaient fort bien sous l'eau. Quant à la passe actuelle *d*, elle a été ouverte dans la jetée du moyen âge lors de l'établissement du port moderne.

DJEBLEH.

J'ai dit qu'on voyait encore à Djebleh les restes d'un port remou-

Fig. 45.

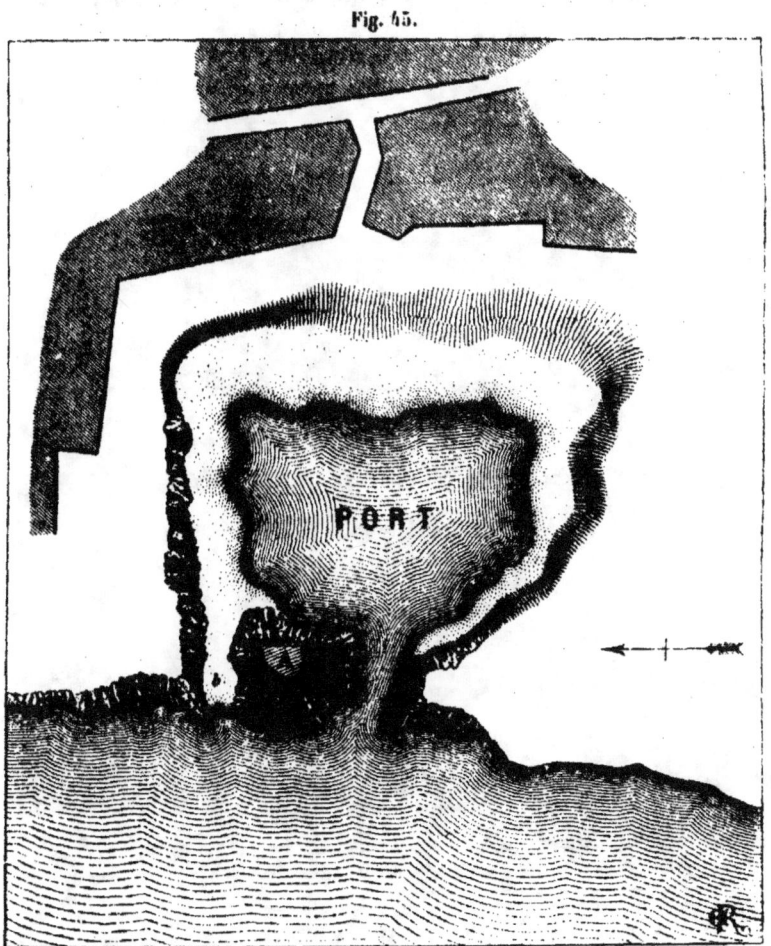

tant à l'époque où cette ville faisait partie de la principauté d'Antioche. Il est de fort petite dimension et plus qu'à moitié comblé par le sable. On le tailla dans le roc, et une tour barlongue A, dont je vis les substructions en 1859, commandait la passe. Cet ouvrage était isolé de la terre ferme par une coupure *b* assez profonde pour former une défense sérieuse, mais qui, toutefois, s'arrêtant presqu'à fleur d'eau, ne pouvait permettre à aucun navire de pénétrer dans le port de ce côté. Ce port ne paraît pas avoir jamais été pourvu de quais.

LAODICÉE.

A Laodicée le port consistait en une petite baie qu'une ligne de

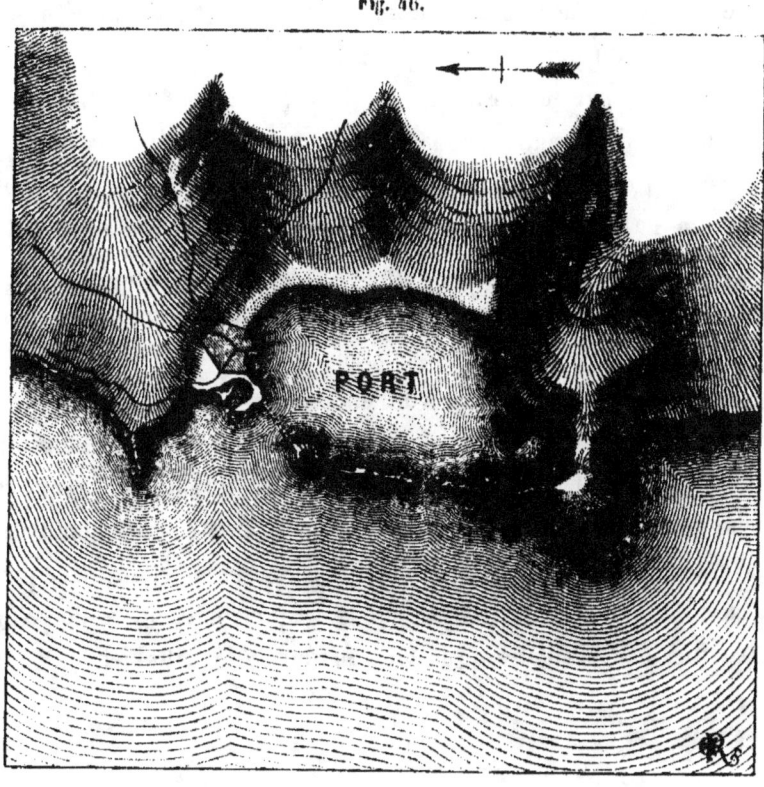

Fig. 46.

récifs fermait du côté du large. On ne pouvait entrer dans ce mouil-

lage que par une passe étroite resserrée entre la tour A, qui aujourd'hui porte le phare moderne, et l'extrémité de la jetée, construite sur les rochers et dont le musoir était encore intact il y a quelques années. La tour qui défendait cette entrée est de grande proportion et affecte, ainsi qu'on en peut juger par le plan, une forme assez singulière : elle est bâtie en équerre dont l'angle serait noyé dans un segment de cercle. On voit encore un énorme anneau de fer scellé dans la base de cet ouvrage du côté de la passe, et qui était destiné à attacher la chaîne du port.

Nous savons par les historiens arabes que cette tour était considérée comme l'ouvrage le plus sérieux des défenses de la ville de Laodicée, fort commerçante à cette époque. Un tremblement de terre, survenu en 1287, ayant endommagé les murs de la ville ainsi que la tour qui nous occupe, et renversé le phare qui la couronnait, l'émir de Sahyoun, Hassan-ed-din-Torontaï, profita de cette circonstance pour s'emparer de Laodicée. Ayant donc assiégé la tour du port, il plaça ses machines sur la jetée dont on voit encore les restes et qui reliait la tour à la terre ferme. Les murs de cet ouvrage avaient été fort ébranlés par le tremblement de terre et ses défenseurs durent capituler le dimanche 5 de rabi premier 686. Des quais, dont on voit en B une partie assez considérable, avaient été établis sur le pourtour de ce port, qui, bien que s'ensablant chaque jour, sert pourtant encore de refuge aux barques des pêcheurs de la ville moderne de Lattakieh.

ENCEINTES DES VILLES.

Les enceintes élevées par les croisés autour des villes qu'ils possédaient en Terre Sainte sont aujourd'hui fort peu nombreuses. Ce n'est que dans les ruines des cités abandonnées à la fin des croisades et ne s'étant jamais relevées depuis, que des restes de quelque intérêt sont parvenus jusqu'à nous. Partout ailleurs, à Tripoli, à Beyrouth, à Acre, à Saïda, à Jaffa, etc., les murailles du moyen âge ont été exploitées pour fournir des matériaux de construction; de telle sorte qu'elles ont presque entièrement disparu, ou qu'il n'en subsiste plus que des vestiges méconnaissables.

Les Latins semblent n'avoir attaché qu'une importance secondaire aux murailles des villes, dont les défenses sont incomparablement plus faibles que celles des châteaux. Dans ces derniers nous trouvons adoptées, dès le XIIe siècle, des dispositions défensives que nous ne verrons apparaître dans les enceintes qu'au milieu du siècle suivant.

Nous avons dit plus haut que les premières villes dont les Francs se rendirent maîtres (Marès, Antioche, Édesse) avaient été fortifiées par des ingénieurs byzantins, et nous avons exposé sommairement, dans l'introduction, ce que Procope nous apprend au sujet de la fortification grecque du Bas-Empire[1]. Il nous faudra donc rechercher l'influence

[1] Procope, *De Ædificiis*, l. II, c. III.

exercée par ces enceintes sur le tracé des murailles élevées en Palestine par les Latins.

L'étude de l'enceinte byzantine d'Antioche, qu'ils se bornèrent à réparer et à entretenir quand ils furent devenus possesseurs de cette ville, nous occupera d'abord; Ascalon, ensuite, nous fournira un autre exemple de lignes de défenses, selon toute apparence, d'origine byzantine, mais remaniées par les croisés, tandis que les murailles de Djebleh, de Tortose, de Giblet et de Césarée nous offriront des spécimens d'enceintes tracées et édifiées par les Francs de Syrie, pendant la durée du royaume latin.

De même qu'en France, on paraît avoir de bonne heure reconnu, en Terre Sainte, que le système de fortification usité au moyen âge ne se prêtait à des défenses trop étendues qu'en perdant une partie de sa force. On renonça donc aux vastes enceintes byzantines, qui faisaient d'Édesse et d'Antioche plutôt des camps retranchés que des villes fortifiées, et l'on s'attacha à réduire les cités à des proportions susceptibles d'une bonne défense.

Le château servait de citadelle et protégeait la ville dont il faisait partie. Soit que, comme à Jérusalem, à Laodicée ou à Giblet, il s'élevât au point culminant, ou que, comme à Tortose, à Césarée ou à Sajette, il fût construit au bord de la mer, il était toujours bâti à un angle de la place et possédait des communications directes avec la campagne. La garnison pouvait, de la sorte, chercher un refuge dans ce réduit après la prise de la ville, et être, par les dehors, ravitaillée ou secourue.

Djebleh, Tortose et Giblet étaient, ainsi que je l'ai déjà dit, entourées d'enceintes munies d'un fossé et flanquées de saillants barlongs d'un faible relief. Ces murailles étaient protégées contre les attaques de l'assaillant plutôt par leur force passive que par les

moyens de résistance dont les avaient dotées les ingénieurs qui les élevèrent.

Mais ce n'est qu'au milieu du xiii° siècle que, transformé par l'expépérience acquise durant les guerres continuelles dont la Syrie était alors le théâtre, l'art militaire franco-oriental produisit les murs de Césarée.

Leur tracé, l'espacement régulier des tours, les bonnes dispositions défensives qu'elles présentent et que nous n'avons trouvées jusque-là que dans les forteresses, tout indique un grand progrès dans l'art de la défense des places.

ANTIOCHE.

La première ville importante que rencontrèrent les croisés à leur entrée en Syrie fut Antioche.

Cité grande et illustre dès le temps des successeurs d'Alexandre, elle ne décrut pas lorsqu'elle devint la résidence préférée de plusieurs empereurs romains. Ses temples fameux au loin, ses oracles, ses jeux olympiques, ses fontaines et son bois de Daphné consacré aux amours d'Apollon, l'avaient rendue chère au paganisme.

Une illustration bien différente attendait cette ville, quand dans ses murs les disciples de l'Évangile prirent pour la première fois le nom de chrétiens, et qu'elle reçut saint Pierre pour évêque.

Peu après, le sang des martyrs la fit compter parmi les métropoles de l'Église naissante, et son siége patriarcal étendit sa juridiction sur vingt provinces et autant d'évêchés.

La ville était située au pied des montagnes, dans une plaine fertile, de médiocre étendue, arrosée par l'Oronte.

A peu de distance, au nord, se trouve un lac très-poissonneux, nommé *le lac Blanc*. Le port de Séleucie, voisin de l'embouchure du fleuve, étant l'échelle maritime de cette ville, concourait aussi à augmenter l'importance politique et commerciale d'Antioche, importance qu'elle sut conserver longtemps en dépit d'événements souvent désastreux pour elle.

Aussi les princes qui étaient à la tête de l'armée chrétienne sentirent-

ils, dès l'abord, de quelle utilité serait pour eux la possession d'Antioche. Elle leur servirait de base d'opération pour la campagne qu'ils allaient entreprendre, en leur assurant la soumission du pays.

C'est ce que M. le comte Beugnot a remarqué fort judicieusement en ces termes[1] : « Ils comprirent que la possession de la ville sainte dépendait pour eux de la conquête et de la possession assurée de la Syrie entière, et quand leurs soldats, à peine sortis de Constantinople, leur demandaient à grands cris de marcher droit sur Jérusalem, ils s'occupèrent d'établir deux principautés : celle d'Édesse et celle d'Antioche, qui devaient être dans leur idée et qui furent en effet, au nord-est, les remparts du royaume de Jérusalem. »

Comme à Nicée, les guerriers francs allaient se heurter à Antioche contre une ville fortifiée par des ingénieurs grecs, et qu'une trahison récente venait de livrer aux musulmans.

L'état de guerre permanent dans lequel se trouvait le Bas-Empire, toujours en lutte pour résister à l'invasion des barbares et à celle plus redoutable encore de l'islamisme, avait fait faire de rapides progrès à l'art de l'ingénieur militaire.

Nicée, Marès, Édesse, Antioche, Diarbekir, Dara, Anazarbe et tant d'autres villes dont nous voyons encore les ruines, possèdent des murailles ou des châteaux élevés sous les règnes des empereurs Justinien, Constance, Anastase et Léon. Nous y voyons mis en œuvre le système de fortification décrit par Procope.

Le même auteur nous apprend que, Justinien ayant décidé la réédification d'Antioche, on en releva les murailles en modifiant le plan primitif, dont le tracé défectueux avait amené la prise et la destruction de la ville antique par Chosroès.

[1] Beugnot, *Bibl. de l'École des chartes*, 3ᵉ série. t. V, p. 32.

Ce qui de nos jours subsiste encore de ces remparts concorde bien avec la description que cet auteur en donne au chapitre x de son livre *De Ædificiis*.

Nous avons donc sous les yeux un spécimen assez complet de l'art militaire byzantin, durant les dernières années du ve siècle. Aussi, en étudiant avec quelque soin l'enceinte d'Antioche, y reconnaît-on facilement les réparations faites à la suite du tremblement de terre survenu en l'année 976. C'est également à cette époque qu'il faudrait, d'après l'historien arabe Ibn-Ferat, attribuer la citadelle dominant l'une des collines comprises dans l'enceinte, et formant le point culminant des défenses de cette ville. Comme on peut le voir par le plan (pl. XVII), la ville moderne d'Antaki s'élève dans l'angle nord-ouest de l'enceinte et n'occupe qu'une partie bien restreinte de l'énorme espace qu'entourent les murailles et dans lequel quatre collines se trouvent comprises. Les restaurations faites à ces murailles au temps de la domination latine se retrouvent parfaitement, surtout à l'angle sud-est. La trop grande étendue de cette ligne de défense fut toujours une cause de faiblesse, qui amena rapidement la prise d'Antioche, quand elle n'eut pas une armée enfermée dans ses murs pour fournir un nombre de défenseurs proportionné au développement des remparts.

Il y a trente-cinq ans environ, l'enceinte de cette ville était à peu près intacte. Combien nous devons regretter qu'un plan régulier n'en ait pas été levé alors!

Malheureusement, pendant la domination égyptienne en Syrie, elle fut exploitée comme une véritable carrière pour la construction des immenses casernes qu'y fit alors élever Ibrahim-Pacha.

C'est par la face nord, à partir de la porte du pont, que je commencerai l'étude des remparts. Cette porte (lettre du plan A) est encore intacte ainsi que le pont, qui paraît remonter à l'époque romaine.

Toute cette portion de l'enceinte est aujourd'hui fort dégradée : les tours qui sont encore debout ont été transformées en maisons particulières, et il reste peu de traces des courtines. Depuis l'angle nord-ouest, où le rempart s'infléchit brusquement au sud, jusqu'à la porte Saint-Georges, tours et murailles sont dérasées jusqu'au niveau du sol, de telle façon que le plan seul en est reconnaissable. Nous lisons, dans la description de Guillaume de Tyr[1], que cette porte était une des cinq principales entrées de la ville. Elle s'ouvre dans la face occidentale de l'enceinte, et les bases des deux tours qui la flanquaient sont assez bien conservées; en avant de cette partie des murs se trouve un ravin nommé *Ouady-Zoïba*, sur lequel était jeté un pont B dont les traces sont encore visibles et qui donnait accès à la porte Saint-Georges.

Presque aussitôt la muraille s'élève rapidement le long du flanc de la montagne en couronnant l'escarpe du ravin. Sur la pente de la colline et dominant un peu la porte Saint-Georges, se trouve la base d'une énorme tour pentagonale C, qui fut, je pense, une de ces maîtresses tours dont j'ai parlé plus haut et que les Byzantins désignaient sous le nom de φρουρά.

Une des planches du grand ouvrage de Cassas, publié en 1799, donne l'aspect que présentait cette partie des murs d'Antioche, à peu près intacte à cette époque. Je crois pouvoir garantir l'exactitude de ce dessin, parce que, d'une part, j'y trouve tout ce qui subsiste encore et que, de l'autre, le tracé du plan de cette portion des remparts coïncide parfaitement avec la perspective que donne la planche d'après laquelle a été dessiné le bois ci-joint.

Le sommet de la colline présente un mouvement de terrain assez doux, mais qui, cependant, suffit à déterminer le tracé de la muraille

[1] Guill. de Tyr, l. IV, c. xiii.

qui, à partir du haut de l'escarpement, s'infléchit au sud-sud-est jusqu'au château.

Fig. 47.

Dans l'antiquité, cette colline était désignée sous le nom d'*Iopolis*. A cette époque, l'aqueduc qui amenait dans la ville les eaux de la fon-

taine de Daphné, et dont les restes sont parvenus jusqu'à nous, s'appelait *Aquæ Trajani*[1].

De ce côté les défenses sont assez bien conservées, et j'ai pu dessiner la coupe et le plan de l'une des tours demeurées debout. Elles sont toutes bâties sur le même plan carré, et ne présentent entre elles que des différences insignifiantes.

Ces tours sont construites en pierres de taille, avec des cordons de

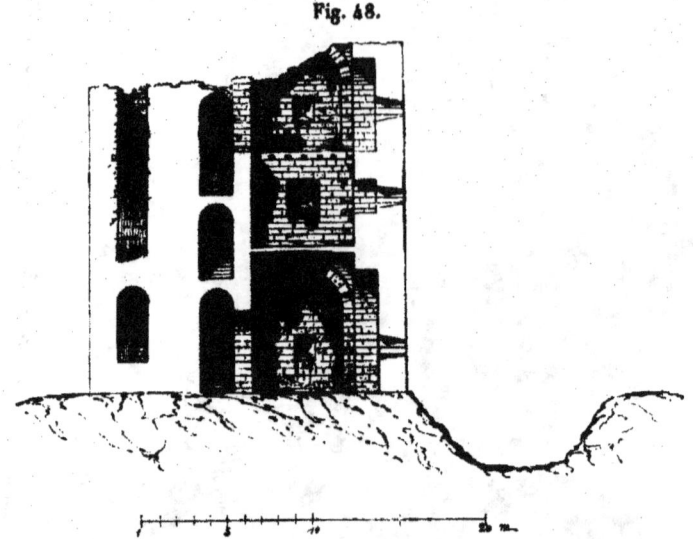

Fig. 48.

briques régulièrement espacés; les portes sont à linteaux carrés avec arcs de décharge. Ainsi qu'on peut le voir par le plan et la coupe ci-joints, elles ont presque toutes trois étages de défenses.

Au rez-de-chaussée, un couloir, sur lequel s'ouvre l'escalier montant à l'étage supérieur, conduit dans la salle, qui n'est éclairée que par des meurtrières percées dans ses murs. L'escalier occupe à peu

[1] *Antiquitates Antiochenæ*, Otfried Müller, Mém. de l'acad. de Göttingue, 1834.

près la moitié de la largeur de l'édifice. Il donnait accès en même temps au chemin de ronde des courtines par des portes s'ouvrant sur le palier supérieur. Cette partie de la tour était subdivisée en deux par un plancher, et formait de la sorte deux étages de défenses.

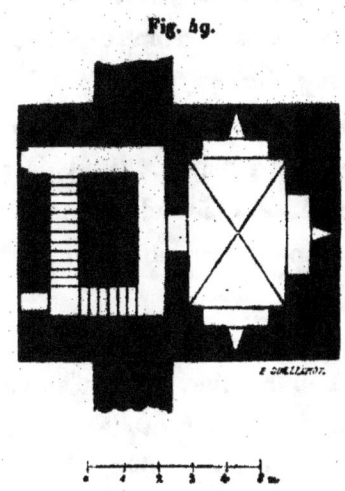

Fig. 49.

Quant au couronnement, il n'en reste plus trace, et je crois pouvoir affirmer qu'il ne subsiste plus un créneau sur toute l'étendue des murs d'Antioche.

L'épaisseur du rempart entre les tours est de 2 mètres environ.

En beaucoup d'endroits le chemin de ronde existe encore, et l'on peut facilement constater qu'une partie de sa largeur est prise en encorbellement.

Plusieurs poternes sont percées dans cette partie des remparts. Elles sont du reste signalées par le chroniqueur, qui nous apprend qu'elles permettaient aux assiégés de recevoir des approvisionnements qu'apportaient les montagnards.

C'est indubitablement vers ce point que les croisés pénétrèrent dans

la place, et nous devrons y chercher la tour *des Deux-Sœurs*, quand nous arriverons à cette partie de notre étude.

Sur la troisième colline comprise dans le périmètre des murailles, et nommée dans l'antiquité *mont Silpius*, s'élève le château, qui affecte la forme d'un triangle allongé. Il a remplacé l'acropole antique, et Raimond d'Agiles le nomme *Colax*.

Avant d'y arriver, en suivant le pied du rempart, on voit à l'intérieur de la ville un vaste réservoir circulaire D. Il est de construction antique, et, selon toute apparence, était jadis alimenté par un aqueduc souterrain amenant l'eau d'une source située dans les montagnes voisines.

Aucun changement essentiel n'a été apporté aux dispositions du château durant la domination franque, ainsi qu'on en peut juger par le plan. Seulement en *r* (pl. XVII) on avait élevé des bâtiments dont il ne reste plus que des ruines, au milieu desquelles gisent des chapiteaux romans et des débris de nervures. Non loin, en *s*, se voit l'orifice d'une citerne.

Ce réduit tire toute sa force de sa position sur un rocher presque inaccessible, ses défenses étant plus que médiocres. Au sud et à l'ouest il est flanqué de tourelles rondes d'un très-faible diamètre et massives dans toute leur hauteur. On y pénétrait par une poterne qui se trouve encore à l'angle sud-ouest.

Le continuateur de Tudebode en parle comme d'une forteresse inexpugnable, flanquée, dit-il, de quatorze tours.

Au delà de cette citadelle, la montagne ne présente plus qu'une arête escarpée plongeant rapidement dans le ravin dit des *Portes-de-Fer*. Dans cette partie la muraille suit le rocher; vers le fond du ravin elle est tracée en lignes à crémaillère.

Le texte de Procope, relatif aux travaux que Justinien fit élever

dans la gorge qui porte de nos jours le nom de *Bab-el-Hadid*, est la meilleure description que l'on puisse donner de ce site.

« Deux montagnes escarpées dominent la ville : l'une se nomme
« l'Orocassiades, l'autre le mont Stauris.

« Elles sont séparées par un précipice au fond duquel coule, au temps
« des pluies, un torrent nommé l'Onopniètes, descendant des hauteurs
« voisines. Parfois il grossit subitement et cause des dégâts dans la
« ville en sortant de son lit. Pour parer à cet inconvénient, l'empereur
« Justinien fit élever d'une colline à l'autre une forte muraille, barrant
« ainsi le ravin de manière à ne laisser passer à la fois qu'une certaine
« quantité d'eau. Des ouvertures percées dans cette digue lui permet-
« taient de s'écouler lentement, de telle sorte qu'elle cessa d'occasion-
« ner des ravages dans Antioche [1]. »

Sur l'escarpement oriental du torrent une autre muraille, également tracée en crémaillère, relie la jetée, presque encore intacte, aux travaux de défense qui existent sur la colline nommée autrefois *mont Stauris*.

Au delà de cette gorge l'enceinte reprend jusqu'à l'angle sud-ouest de la ville. Là une tourelle ronde E, munie d'un talus à sa base, ainsi que plusieurs raccords dans les courtines, dénotent au premier coup d'œil l'œuvre d'ingénieurs occidentaux du xiie siècle.

A partir de ce point, la muraille s'infléchit au nord et est bâtie sur la déclivité de la montagne. De ce côté se voient plusieurs tours en saillies prismatiques sur les dehors de la place. Elles sont construites en pierres de taille de moyen appareil, et leurs voûtes intérieures sont en briques.

Le rez-de-chaussée est occupé par une salle percée de meurtrières et

[1] Procope, *De Ædificiis*, l. II, c. x.

s'ouvrent vers la place par une arcade en plein cintre. Elles n'ont pas d'escalier, et c'était par la banquette du rempart qu'on pénétrait dans

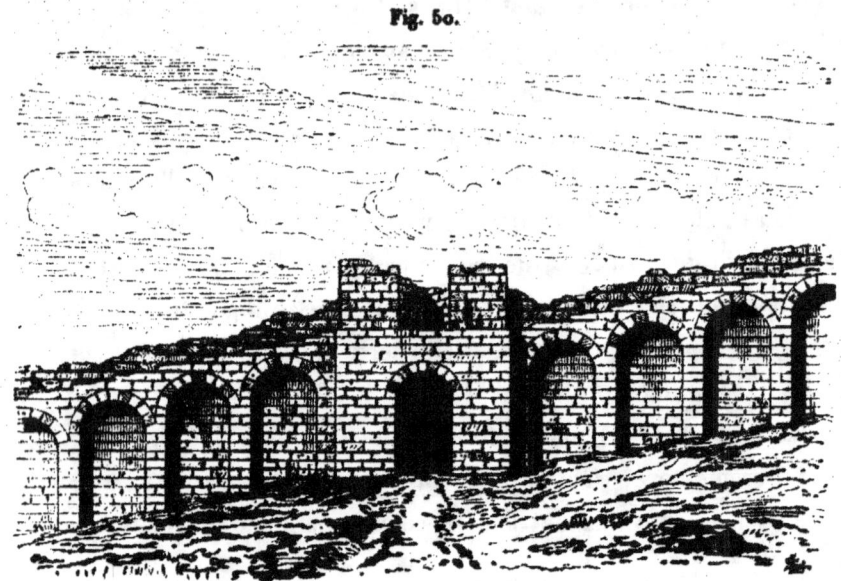

Fig. 50.

l'étage supérieur présentant les mêmes dispositions défensives que le rez-de-chaussée. Cette partie des murs d'Antioche semble avoir été re-

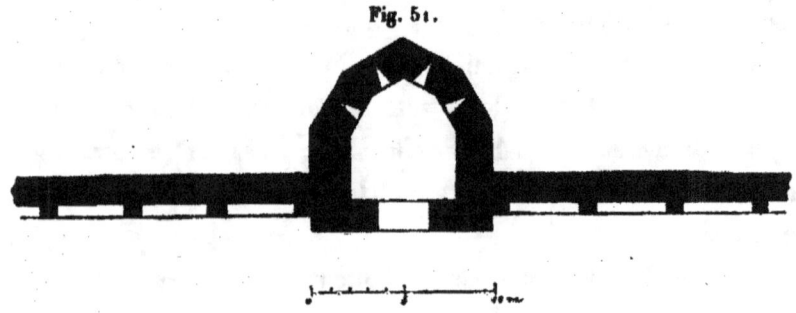

Fig. 51.

maniée, probablement à la suite de tremblements de terre, et offre cette particularité que le chemin de ronde des courtines est établi sur

des arcades supportées par des contre-forts appliqués au rempart. Deux poternes *a* et *b* faisaient communiquer directement cette partie de la ville avec la campagne.

A en juger par le nombre de poternes que nous voyons dans les murs d'Antioche, il y a lieu de penser qu'à l'époque où ils furent élevés les architectes byzantins ne considéraient pas, ainsi qu'on le fit généralement plus tard, durant tout le moyen âge, l'existence de nombreuses issues comme une cause de faiblesse pour les villes fortes dont elles formaient alors les points vulnérables.

Il est vrai que l'énorme développement des murailles dont l'étude nous occupe rendant à peu près impossible l'investissement complet de la place, des communications faciles avec les dehors, vers les montagnes, présentaient certains avantages. Elles permettaient l'entrée des renforts ou des approvisionnements que pouvaient ramener les sorties opérées par la garnison, et facilitaient une issue aux espions ainsi qu'aux messagers porteurs de dépêches.

C'est au bas de la colline nommée mont Stauris que se voit encore la porte de Saint-Paul (Bab-Boulos), tirant son nom, nous dit le chroniqueur[1], de ce qu'elle « estoit dessous le moustier de Saint Paul, qui « est el pendant d'el tertre. »

Une fontaine, qui porte le même nom, jaillit à quelques pas, et Guillaume de Tyr[2] dit que cette source, ainsi que le ruisseau qui coulait dans la ville, venait former un marais en avant de la porte du Chien, là où nous voyons aujourd'hui une prairie plantée de saules.

Un amas de ruines, parmi lesquelles une baie en tiers point et des débris d'arcs ogives, se trouve en F, un peu au-dessus de la fontaine; ce sont les restes de la célèbre abbaye qui a donné son nom à cette entrée d'Antioche.

[1] Guill. de Tyr, l. IV, c. xiii. — [2] Id. l. IV, c. xiv.

De la porte Saint-Paul le mur et les tours sont assez bien conservés jusqu'à l'angle nord de la ville; mais à partir de ce point où le rempart tournait à l'ouest, on ne peut plus suivre que des monceaux de décombres, qui jalonnent le tracé de l'enceinte à travers les jardins.

Les murailles antiques s'élevaient au bord même de l'Oronte; mais lorsque Justinien les fit remplacer par celles qui nous occupent en ce moment, il arriva, par suite du nouveau tracé adopté alors, que l'angle seul de la nouvelle cité, vers la porte du Pont, se trouva tangent au cours du fleuve. Procope nous apprend encore que, pour remédier à cet inconvénient, on creusa un canal de dérivation qui amenait l'eau de l'Oronte dans un fossé profond régnant en avant de la partie nord des murs de la ville. Mais fossés et canal paraissent s'être, à la longue, transformés en marais, sur lesquels il fallut établir des chaussées et des ponts, comme nous le voyons par le passage suivant du chroniqueur... «Ou costé devers bise a trois portes, qui toutes issent au « flums; cele desus a non la porte del Chien : uns ponz est delez cele «porte à quel en passe une paluz et une mareschieres qui sont delez «le mur; la seconde est orendroit apelée la porte le Duc; li flums est «bien loing une mile de ces deux portes. La tierce a nom la porte del «Pont parceque li pons est iluesques à que l'en passe le flum; quar «entre la porte le Duc, qui est el milieu de ces trois, et ceste qui est «derniere de ce coste s'aproche si li flums de la ville qui dès ilec il «s'en cort tot costoiant les murs[1]...»

Je n'ai pu me procurer qu'une seule iconographie d'Antioche[2] (pl. XVIII) paraissant remonter au XIIIe siècle, et d'après laquelle la porte du Duc était toute voisine du point où le ruisseau qui traverse la ville, venant des Portes-de-Fer, passait sous le rempart. Or nous

[1] Guill. de Tyr, l. IV, c. XIII.
[2] Cette iconographie est tirée du folio 98 du manuscrit n° 4939 du fonds latin de la Bibliothèque impériale.

lisons, au xiv° chapitre de Guillaume de Tyr, que les eaux de la fontaine Saint-Paul et celles de l'Onopniètes venaient se perdre dans un marais en avant de la porte du Chien, tandis que Raimond d'Agiles dit que l'Oronte passait à une portée de trait de la porte du Duc.

Il me reste maintenant à exposer brièvement ce que nous savons des positions occupées par les divers corps de l'armée chrétienne sous les murs d'Antioche.

Les Latins, après avoir franchi l'Oronte au pont de Fer, vinrent camper sur la rive gauche du fleuve, dans les prairies qui s'étendent sous les murs de la ville.

La gauche de leurs lignes s'arrêtait devant la porte Saint-Paul et la droite vers celle du Pont, bien que plus tard elles aient été portées jusqu'à la porte Saint-Georges. L'investissement demeura donc incomplet, puisque toute la partie des murailles située sur les montagnes ne fut point bloquée.

Durant le cours du siége, des redoutes ou châtelets furent élevés par les Francs devant les portes principales pour arrêter les sorties.

En avant de la porte Saint-Paul, c'est-à-dire à l'est de la ville, vinrent camper Tancrède, Roger, comte de Flandre, ainsi que Raimond, avec leurs gens, et en arrière d'eux se plaça le corps auxiliaire grec commandé par Tatice.

Dans la prairie, à droite du camp des princes de Sicile, le duc Robert, le comte de Blois et le duc de Normandie dressèrent leurs tentes, qui s'étendaient jusqu'à l'angle nord-est de la place.

Devant la porte du Chien et celle du Duc s'installèrent le comte de Toulouse et l'évêque du Puy. Le duc de Lorraine, enfin, occupait la droite des cantonnements, mais les nécessités du siége amenèrent l'établissement de postes jusque vers la porte Saint-Georges, à l'ouest de la ville.

D'après les auteurs arabes, les Latins établirent en avant de leur camp, vers la ville, un fossé de circonvallation.

L'histoire de ce siége mémorable a été faite trop souvent pour que je pense devoir m'étendre sur ce sujet, et je me bornerai à traiter seulement l'épisode final qui amena la prise d'Antioche, et sur lequel mes recherches paraissent jeter quelques lumières nouvelles.

Les auteurs qui ont écrit jusqu'à présent sur le siége d'Antioche se sont préoccupés de déterminer, approximativement du moins, la position de la tour des *Deux-Sœurs*. Malheureusement aucun de mes devanciers n'avait à sa disposition un plan topographique régulièrement levé des murailles de la ville et de ses environs.

Nous lisons, dans les auteurs contemporains, que vers les montagnes la place n'avait pu être investie, et que chaque jour les Syriens et les Arméniens ravitaillaient les défenseurs de la ville par des poternes situées dans cette partie de l'enceinte. Les difficultés du terrain semblaient défier toute attaque sérieuse de ce côté, et, par contre, les postes devaient être moins nombreux et se garder avec moins de vigilance, se croyant plus en sûreté.

C'est donc là qu'il faut chercher les tours gardées par l'Arménien Firouz. Le texte de Guillaume de Tyr (*secus portam Sancti Georgii*) me semble avoir induit en erreur M. Poujoulat[1] et après lui M. Peyré[2], en leur faisant chercher la tour des Deux-Sœurs trop près de la porte Saint-Georges.

De la lecture attentive de tous les chroniqueurs il résulte pour moi, à n'en pouvoir douter, que cette tour devait être à la partie supérieure de la ville. J'espère parvenir à démontrer victorieusement que c'est la tour *d*, située à l'angle sud-ouest de la place et couronnant l'es-

[1] *Correspondance d'Orient*, t. VII, p. 132. — [2] *Histoire de la première croisade*, c. xxxiv.

carpement de la montagne, tel, de ce côté, que toutes les tours, malheureusement détruites il y a une trentaine d'années, se dominaient les unes les autres, et que le chemin de ronde des courtines, qui les reliait entre elles, était un escalier. On en peut juger par la belle planche de Cassas, dont j'ai déjà parlé, et qui fut dessinée alors que ces murs étaient encore debout.

Chaque nuit, nous dit Guillaume de Tyr dans sa relation du siége d'Antioche[1], un officier, accompagné de porteurs de flambeaux, faisait une ronde d'inspection sur les remparts, visitant tous les postes pour s'assurer que le service n'était pas négligé. Or la position de cette tour au sommet de l'escarpe de la montagne et au point où l'enceinte s'infléchit au sud-est permettait à ceux qui l'occupaient de voir à droite et à gauche une grande étendue de murailles; de telle sorte qu'ils n'avaient point à craindre d'être surpris par la venue inopinée de l'officier chargé de la surveillance des remparts.

Il y a encore une raison plus concluante pour ne pas chercher la tour des Deux-Sœurs trop près de la porte Saint-Georges: c'est que cette partie des murs s'élevait aux bords de l'Ouady-Zoiba, qui forme de ce côté un véritable précipice rendant toute approche impossible.

Je vais donc essayer d'établir mon opinion par les textes des auteurs témoins de l'événement dont nous nous occupons et qui, en même temps, concordent parfaitement avec ce que j'ai relevé sur le terrain.

Tudebode nous apprend que Firouz, après s'être engagé à livrer Antioche aux croisés, invita Bohémond à faire prendre ostensiblement les armes à ses troupes et à simuler une de ces courses si fréquentes que faisaient les Francs durant ce siége, dans le but d'approvisionner leur camp; puis à opérer brusquement son retour par les montagnes

[1] Guillaume de Tyr, l. V. chap. XXI.

qui étaient à droite du camp, afin de se rapprocher pendant la nuit des murailles au sud de la ville.

Il y a donc tout lieu de penser que le 2 juin 1098, en quittant le camp vers trois heures de l'après-midi, le prince de Tarente, après s'être avancé à l'ouest jusque vers le point où se voit de nos jours le village moderne de Beit-el-Ma, qui a remplacé l'antique Daphné, se sera engagé dans le ravin qui vient en ce lieu se réunir à la vallée de l'Oronte et y sera demeuré embusqué jusqu'à l'heure convenue. Il aura fait alors remonter ses gens vers les murs d'Antioche par l'une des gorges qui se trouvent sur la rive droite de ce vallon, et les y aura laissés cachés jusqu'à ce que les cinquante premiers combattants, s'étant approchés de la tour où commandait Firouz, aient pu pénétrer dans la ville par l'échelle attachée à l'un des créneaux de la courtine.

Le nombre des sergents à pied qui accompagnaient Bohémond dans cette attaque était d'environ sept cents. Ce fut un interprète nommé Lambert qui s'approcha le premier du mur et qui, après l'échange d'un signal convenu à l'avance[1], adressa en grec la parole à Firouz[2].

L'échelle ayant été hissée à l'aide d'une corde et attachée à l'un des merlons du parapet, Foulcher de Chartres monta le premier sur le rempart, où il fut bientôt suivi par ses compagnons.

Ce qui établit d'une manière irréfutable que les Latins avaient réussi à s'approcher beaucoup des murailles de la ville, tout en demeurant cachés, c'est l'exclamation de Firouz à la vue du petit nombre des compagnons de Foulcher :

Micro Francos echome[3] !

Soixante guerriers environ étaient déjà montés et occupaient les tours confiées à la garde de Firouz, massacrant tous ceux qu'ils rencontraient,

[1] Le jet d'un certain nombre de cailloux.

[2] Tudebode, l. IV, chap. xx.

[3] Orderic Vital, l. IX, chap. ix.

quand, à la demande de ce dernier, un homme d'armes lombard redescendit et vint à Bohémond pour l'avertir qu'ils étaient déjà maîtres de trois tours et qu'il fallait se hâter d'amener du renfort[1].

Un vent violent qui soufflait cette nuit empêcha les gardes des postes voisins d'entendre le bruit causé par ces divers événements; du reste, le silence le plus absolu était naturellement observé par les Francs.

Plusieurs chefs avaient accompagné Bohémond, et, dès que celui-ci fut maître des premières tours, ils se hâtèrent de rentrer au camp pour diriger leurs troupes vers la porte du Pont.

Le point du jour approchait, et, tous les compagnons du prince de Tarente se précipitant à l'envi, l'échelle se trouva tellement surchargée qu'elle entraîna le merlon auquel elle était accrochée, et sa chute causa la mort de plusieurs des assaillants.

Les croisés cherchèrent alors à tâtons une poterne[2] qui était à la gauche de la tour des Deux Sœurs, et, l'ayant enfoncée, tous pénétrèrent dans la ville[3]. Ceux qui étaient sur les murailles se rendirent maîtres de dix tours sans un seul cri et sans que l'alarme eût été donnée dans Antioche.

Guillaume de Tyr dit encore que ce furent ceux qui entrèrent par la poterne qui, massacrant tout devant eux, allèrent ouvrir la porte du Pont aux troupes restées dans le camp[4].

Pendant ce temps l'aube avait paru et le prince de Tarente fit élever son étendard sur le sommet de la colline voisine du château.

[1] Tudebode, *De Hierosol. itinere*, XVII.
[2] Cette poterne, qui est assez basse, existe encore et est parfaitement conservée à la gauche de la tour *d*, que je considère comme ayant été la tour des Deux-Sœurs, et qui se trouve être la dixième à partir du château en se dirigeant vers l'angle sud-ouest de la ville (pl. XVII).
[3] Guillaume de Tyr, l. V, chap. XXII. — Tudebode, *De Hierosolymitano itinere*, XVIII.
[4] *Tudebodus abbreviatus*, XXVII, *Hist. Lat. des croisades*, t. IV.

La tour *e* se trouve au point le plus élevé de cette partie des murs d'Antioche. Elle est en vue de toute la ville et en face du château, dont elle est séparée par un repli de terrain. Comme il est incontestable qu'elle était une des dix tours occupées par les compagnons de Bohémond, je pense que ce fut à son sommet que dut être déployée la bannière du prince.

Les portes de la ville furent à peine ouvertes que les Latins se précipitèrent en foule et firent un grand carnage de la population musulmane d'Antioche. Néanmoins un grand nombre de Turcs eurent le temps de se réfugier dans la forteresse.

Les princes chrétiens reconnurent bientôt que leur succès demeurerait incertain tant qu'ils ne s'en seraient pas rendus maîtres. Ils voulurent d'abord l'emporter de vive force; mais, dit Raimond d'Agiles, ils ne tardèrent point à juger que sa position inexpugnable rendait sa prise impossible autrement que par la famine.

Si l'on se rappelle la situation de cette citadelle, d'après ce que j'en ai déjà dit dans la description générale donnée des fortifications d'Antioche, on saura qu'elle s'élève sur une montagne dominant la ville; de plus, elle est entourée, de toutes parts, d'escarpements, excepté vers l'occident, et là elle n'est séparée des montagnes voisines que par un petit vallon assez étroit où vient aboutir l'unique sentier qui la met en communication avec la cité.

Les chefs se résolurent donc à former le blocus du château en barrant ce passage par un retranchement[1].

J'ai dit plus haut que les compagnons du prince de Tarente s'étaient rendus maîtres de dix tours, dont ils avaient massacré les défenseurs; or, il se trouve que, la tour *d* étant admise comme celle des Deux-

[1] Raimond d'Agiles, collection Guizot, t. XX. p. 268.

Sœurs, la onzième (*f*) est la dernière avant le château qui la domine, et auquel elle est reliée par le rempart. Cette tour est située sur la pente même de la hauteur que couronne la forteresse et devint, durant le temps que les musulmans furent encore maîtres du château, le théâtre d'actions héroïques où plusieurs croisés trouvèrent une mort glorieuse.

Voici en quels termes Robert le Moine raconte le premier de ces épisodes :

« Il y avait fort près du château et en contre-bas une tour dont Bohé-
« mond s'était déjà emparé et d'où il se disposait à diriger des attaques
« contre la forteresse, mais l'ennemi ayant repris courage se mit à acca-
« bler de traits et de projectiles ceux qui l'occupaient. Le lieu était étroit
« (c'était le chemin de ronde qui formait le théâtre du combat); de
« telle sorte que dans leurs attaques contre la tour les Turcs étaient obli-
« gés de s'avancer à la suite les uns des autres, le chemin ne permet-
« tant le passage qu'à un combattant à la fois. Dans cette lutte terrible
« Bohémond fut blessé d'une flèche à la cuisse, et, épuisé par la perte
« de son sang, il dut se retirer dans une autre tour voisine. Un des nôtres
« était resté dans la tour et, à la grande admiration de l'armée, soutint
« seul le choc des assaillants; puis, hérissé de traits et voyant qu'il n'y
« avait plus aucune chance de salut pour lui, il se précipita au milieu
« des Turcs, où il trouva une mort glorieuse. Son nom était Hugues le
« Forcenez; il était à la suite de Geoffroy de Montcayeux. »

La possession de cette tour, témoin de la valeur de Hugues le Forcenez, paraît avoir été le sujet de nouveaux engagements, comme nous le lisons dans Albert d'Aix :

« Une tour, entre autres, était restée sans gardes; elle s'élevait sur
« la montagne vers le point où les Francs avaient fait un retranche-
« ment en terre, afin d'arrêter les sorties des défenseurs du château.

« Quelques musulmans, ayant reconnu l'abandon de cette tour, l'occu-
« pèrent pendant la nuit, espérant avoir ainsi un moyen de prendre
« l'offensive contre la ville; mais les chrétiens qui étaient dans la tour
« voisine s'en aperçurent aussitôt. On vit alors Henri d'Hache, parent
« du duc Godefroi, s'armer rapidement et se précipiter vers cette tour,
« suivi de deux de ses proches, Françon et Sigmar, tous deux origi-
« naires de Mechel-sur-Meuse, pour tenter de déloger l'ennemi. Les
« Turcs se mirent alors en devoir de défendre la porte, et dans le
« combat Françon et Sigmar perdirent la vie; mais, de nouveaux ren-
« forts étant arrivés aux chrétiens, les musulmans furent enfin rejetés
« dans la citadelle. »

Cette forteresse ne capitula qu'à la suite de la bataille d'Antioche.

De l'aspect que présentent encore de nos jours les murailles d'An-
tioche, on peut facilement préjuger ce que dut y être la domination
latine.

Cette ville n'avait été possédée que cinquante ans environ par les
musulmans, qui, durant un laps de temps aussi court, ne purent guère
modifier, d'une manière bien notable, l'aspect de cette cité essentiel-
lement byzantine.

Nous avons déjà dit que, depuis sa réédification, les empereurs
grecs y avaient élevé, en outre, un grand nombre d'églises dont plu-
sieurs étaient, par leur magnificence, célèbres dans tout l'Orient, des
palais, des thermes, des aqueducs, etc. etc. La transformation des
églises en mosquées paraît avoir été le changement le plus considé-
rable amené par la conquête arabe, car, quant à la population, nous
savons qu'elle comptait encore dans son sein une grande quantité de
Grecs et de Syriens chrétiens.

Antioche, devenue capitale de la principauté qui porta son nom, ne
cessa pas dès lors d'être considérée comme la ville la plus importante

de la Syrie, après Jérusalem. Ses princes comptaient parmi leurs vassaux les seigneurs de Saone, de Margat, de Mamendon, de Sourval, de Hazart, du Cerep, de Harrenc, de Soudin, et une foule d'autres que nous voyons figurer dans les actes du temps.

Leur cour, à l'exemple de celle d'un souverain, comportait toutes les grandes charges d'un État, car on y voyait un maréchal, un chancelier, un connétable, un sénéchal, des chambellans, des bouteillers, un vicomte et un trésorier d'Antioche. De plus cette ville était le siége d'un patriarche qui avait de nombreux suffragants.

Si nous recherchons ce que disent de ces monuments les voyageurs de cette époque, nous saurons, par Vilbrand d'Oldenbourg, qu'au milieu de la ville s'élevait la basilique de l'apôtre saint Pierre, devenue église patriarcale, et qu'on y voyait le tombeau de l'empereur Frédéric Barberousse[1].

Non loin de là, une église byzantine, en forme de rotonde, était dédiée à la Vierge et renfermait une image miraculeuse de Notre-Dame, en grande vénération parmi les Grecs.

Vers l'extrémité orientale d'Antioche, le monastère de Saint-Paul se trouvait sur les premières pentes de la montagne, et l'on y remarquait surtout une petite crypte ornée de mosaïques à fond d'or où, d'après la tradition, saint Paul écrivit ses épîtres. Cette chapelle était très-révérée et avait devant ses portes les tombeaux de Burchard de Magdebourg, d'Oger, comte d'Oldenbourg, et de Wilbrand, comte d'Harlemont. C'est au pied de cette même colline que s'élevait l'église placée sous le vocable de l'évangéliste saint Luc, et dont les restes se voient encore dans le cimetière latin qui se trouve en ce lieu.

Dans le flanc de la hauteur que couronne le château se voit une

[1] *Peregrinatores medii ævi quatuor*, Ed. Laurent, Leipsick, 1864, p. 172-173.

grotte, aujourd'hui changée en santon, mais qui alors était un oratoire, et où, suivant la tradition locale, sainte Marie-Madeleine se serait retirée pour faire pénitence.

A la base de la montagne était la basilique de Saint-Jean-Chrysostome, et sur la troisième colline comprise dans l'enceinte d'Antioche, c'est-à-dire vers l'ouest, se trouvait l'église Sainte-Barbe.

En outre, on comptait encore dans cette ville un grand nombre d'autres églises, dont les plus importantes étaient celles des Saints Côme et Damien, de Sainte-Mesme, de Saint-Siméon, etc. etc., mentionnées par le Cartulaire du Saint-Sépulcre.

ASCALON.

Ascalon s'élevait au bord de la mer, à égale distance de Gaze et d'Ibelin. Là, au milieu de jardins, aujourd'hui envahis par les sables, gisent à demi enfouies les ruines de la ville du moyen âge qui avait remplacé l'antique cité phénicienne dont elle a conservé le nom.

Quand, en l'année 1154, les croisés s'emparèrent de cette place, elle était défendue par des murailles byzantines ou du moins élevées par les Arabes d'après le même système.

Une fois maîtres de la ville, les Francs y ajoutèrent de nouveaux ouvrages et réédifièrent une grande partie de l'enceinte. Mais il est probable que la disposition du terrain les contraignit à ne pas s'écarter beaucoup du plan primitif. Les débris qui subsistent encore de ces murs permettent d'en suivre tout le périmètre.

Le plan général de la ville est celui d'une demi-circonférence de 450 mètres de rayon environ, appuyée à la mer et formée de collines d'une élévation moyenne de 15 à 16 mètres. Quoique l'historien Guillaume de Tyr les considérât comme élevées de main d'homme, elles me paraissent en grande partie naturelles. A leur sommet est bâti le rempart.

Aux deux extrémités nord et sud d'Ascalon, vers la mer, les murailles venaient s'arrêter à des ouvrages considérables, complétement

ruinés aujourd'hui. Le plan de celui qui est à l'extrémité sud est seul reconnaissable : c'est un parallélogramme de 20 mètres de long sur une largeur de 12, divisé intérieurement en deux pièces par un mur de refend percé d'une porte. Malheureusement le tout est dérasé à 1 mètre du sol.

De la tour placée en vis-à-vis au nord de la ville, on ne voit plus que d'énormes pans de murs renversés tout d'une pièce et qui semblent n'avoir pu être projetés de la sorte que par un tremblement de terre ou par une mine.

Du côté de la mer, c'est-à-dire à l'ouest, il ne subsiste maintenant que de faibles traces des murailles qui revêtaient les falaises.

Les courtines formant les parties sud et sud-est de l'enceinte étaient flanquées de tours carrées de 6 à 8 mètres de côté. La hauteur primitive de cette muraille paraît avoir été de 10 mètres environ.

L'épaisseur du rempart est de 2 mètres 1/2. Il se compose d'un blocage de moellons noyés dans un bain de mortier, et le revêtement est en pierres de taille de petit appareil. Au dehors apparaissent des fûts de colonnes antiques, engagés transversalement dans l'épaisseur de la muraille, suivant un usage généralement adopté à cette époque, aussi bien par les musulmans que par les Francs.

Aux XIIe et XIIIe siècles on avait l'habitude d'établir, en avant des murailles des villes, des lignes de palissades formant ce que l'on appelait alors les lices de la place. Parfois aussi elles étaient plantées sur des ouvrages avancés et formaient des barbacanes devant les portes. Il est probable que des défenses de cette nature précédaient les remparts dont l'étude nous occupe en ce moment; mais elles ont disparu sans laisser aucune trace.

Malheureusement les restes de l'enceinte, dérasés sur la plus grande partie de leur hauteur primitive, sont pour ainsi dire ensevelis sous

d'énormes dunes amoncelées par le vent du midi, et qui peu à peu se sont élevées jusqu'à la hauteur même de la base des murs. Ceux-ci s'étant écroulés en beaucoup de points, les dunes ont pénétré par les brèches jusque dans la ville et s'y déversent incessamment, formant ainsi à droite et à gauche du rempart un talus mobile et glissant. D'après Guillaume de Tyr, la porte qui s'ouvrait au midi se nommait porte de Gaze, mais elle est complétement cachée sous un manteau de sable.

Vers l'est était la porte dite de Jérusalem, dont on voit encore des traces, et que nous trouvons décrite en ces termes au xxiie chapitre du XVIIe livre de Guillaume de Tyr :

« La première porte qui siet devers Orient a nom porte Major de « Jérusalem, parce que par iluec vet l'en à la sainte cité. Iluec a deus « tors de çà et de là grosses et hautes signes, c'est la greindre forteresse « de la ville. En la barbaqane devant a trois issues qui meinnent en « divers leus. »

La porte proprement dite a disparu. Bien que fort endommagés, les restes de l'ouvrage avancé qui la précédait sont encore très-reconnaissables. Ainsi qu'on peut le voir par le plan, cette barbacane était d'une forme très-irrégulière. Elle se composait d'un mur de 2 mètres d'épaisseur; un escalier encore intact au mois de décembre 1859 me permit d'atteindre le niveau du chemin de ronde qui le couronnait. Son élévation était de 8 mètres environ. Une tourelle A, dont on ne voit plus que les fondements, flanquait une des trois entrées qui s'ouvraient dans les autres faces de cet ouvrage.

La grosse bastille B, qui commandait l'ensemble de ces défenses, me paraît être une imitation des φρουραί ou maîtresses tours byzantines. Selon toute probabilité, c'était une des deux tours signalées ici, par l'historien des croisades, comme les principales défenses de la place.

Il est bien à regretter que cet important ouvrage, dont il ne subsiste plus que la base, n'ait pas été décrit et relevé alors qu'il était encore presque entier, sa destruction ne remontant guère qu'à une vingtaine d'années, à en croire ce que m'ont assuré les habitants du village de Djorah.

C'est au sud de cette entrée que se trouvent les restes les mieux

Fig. 52.

Echelle

conservés des murailles d'Ascalon. Outre le rempart proprement dit, qui existe au sommet des tertres décrits plus haut, elles comprenaient un avant-mur élevé à mi-côte, à l'imitation du προτείχισμα des Byzantins.

On voit encore de nombreuses traces de cette première ligne de défenses, en avant de laquelle régnaient des fossés aujourd'hui comblés par les sables.

Ibn-el-Atyr nous a laissé une relation du siége d'Ascalon par Saladin,

où se trouve un passage relatif à cette muraille : « Il (Saladin) com-
« mença alors le siége avec une grande diligence et dressa ses machines
« contre la ville. Les mineurs ayant réussi à s'approcher des murs, une
« partie de la première enceinte fut enfin prise. »

Sur ce même point se trouvent en D, à l'intérieur de la ville, les débris des murs de soutenement d'une terrasse régnant le long des remparts et qui formait place d'armes un peu en contre-bas du chemin de ronde. En *a*, entre le mur de la barbacane et la tour arrondie, et à peu près à égale distance de l'une et de l'autre, une poterne s'ouvre dans la courtine. Elle donnait accès dans l'espace qui sépare les deux enceintes.

Au nord, des jardins remplissent l'enceinte d'Ascalon et les arbres poussent parmi les ruines. L'emplacement de la porte de Joppé se reconnaît encore, et elle était dominée à l'est par une grosse tour ronde dont les fondements étaient encore en place quand je visitai ces lieux. C'est une de celles que signale Guillaume de Tyr comme défendant chacune des portes de la ville.

Entre cette porte et la mer se trouvent, au milieu de la riche végétation qui recouvre aujourd'hui une partie de la ville du moyen âge, les restes d'une petite église. Son plan est parfaitement reconnaissable : elle était formée de trois nefs terminées en abside (pl. XIX).

La périphérie totale de ces murs est d'environ 1,500 mètres. Mais il faut, hélas! prévoir que, dans un avenir évidemment peu éloigné, Ascalon aura totalement disparu, car ses ruines sont une carrière que l'on exploite continuellement pour en extraire et en exporter des matériaux de construction.

Baudoin III, roi de Jérusalem, enleva Ascalon aux infidèles le 12 août 1154 et la donna en fief à son frère Amaury, qui prit le titre de comte de Japhe et d'Ascalon. Plus tard cette place passa à Guil-

laume Longue-Épée, marquis de Montferrat, à qui succéda Guy de Lusignan.

A la suite de la bataille de Hattin la ville fut assiégée par Saladin, et après une résistance énergique les habitants offrirent de capituler. Ils réclamèrent pour principale condition la mise en liberté du roi[1], de son frère Amaury, de l'évêque de Saint-Georges de Lydda et de douze autres nobles personnages. La reddition eut lieu le 4 septembre 1189.

Les Francs ayant repris Acre le 13 juillet 1191, Saladin fit aussitôt démanteler Ascalon, dans la crainte que cette place ne devînt un point d'opération pour l'armée chrétienne.

Depuis, le roi d'Angleterre occupa ces ruines et commença à en réparer les fortifications; mais il dut bientôt y renoncer, par suite de la trêve qu'il conclut avec Saladin[2] le 2 septembre 1192. Les Francs tentèrent vainement de s'y fortifier de nouveau dans le cours du XIII^e siècle. A partir de ce moment, Ascalon tomba dans un abandon dont elle ne se releva plus.

[1] Rad. de Cogghessal, *Amplissima collectio*, t. V, p. 564 et 565.

[2] Cont. de Guillaume de Tyr, l. XXVI, ch. III.

TORTOSE.

L'enceinte de Tortose reproduit en plus grand la forme du château. C'est un quart de cercle appuyé à la mer et d'un rayon moyen de 350 mètres environ (pl. XX). Elle consiste en une muraille de 2m,50 d'épaisseur, construite en gros blocs taillés à bossage. Munie d'un fossé large et profond creusé dans le roc vif et rempli par la mer, elle se trouvait complétement à l'abri des travaux du mineur. Les saillants sont barlongs, mais leur relief sur la courtine est faible et les flanquements en sont de peu de valeur, comparés à ceux du château. Cependant, tout imparfaite qu'elle était, cette défense pouvait être considérée comme très-sérieuse au XIIe siècle, quand la sape formait le moyen d'attaque le plus redoutable de l'assiégeant, d'autant plus qu'à l'époque où furent élevés les murs de Tortose, on avait déjà généralement adopté l'usage d'établir en arrière de la courtine des plates-formes terrassées, destinées à servir d'aire pour l'établissement des grands engins, tels que pierrières, trébuchets ou mangonneaux, dont le tir parabolique lançait à une distance considérable des projectiles de pierre du poids de 100 à 150 kilogrammes[1].

Au nord, le rempart se voit encore sur toute sa longueur et pré-

[1] Viollet-le-Duc, *Architecture militaire*, et *Dictionnaire d'architecture*, p. 224 et suiv.

sente trois grands saillants. Bien que dérasé sur une partie de sa hauteur, il a conservé une élévation de plusieurs mètres au-dessus du sol. Son mode de construction était identique à celui du château, et il devait être couronné par un chemin de ronde muni d'un parapet crénelé semblable à ceux de cette forteresse.

Vers l'est, la muraille n'existe plus que sur la moitié environ de son développement primitif, et, sur la plus grande partie des faces sud et sud-est, son tracé est seulement indiqué par le fossé, qui, bien qu'aux trois quarts comblé, est toujours reconnaissable.

Cette enceinte paraît n'avoir été percée que de deux portes: l'une, restée presque intacte, est dans la face nord, tout près du château; et l'autre, dont on voyait quelques traces il y a peu d'années, s'ouvrait au sud vers Tripoli.

Durant tout le moyen âge et jusqu'à l'invention de l'artillerie à feu, les portes étaient considérées comme les points vulnérables d'une place; aussi n'en laissait-on que le nombre strictement nécessaire.

Celle qui se voit encore ici est assez bien conservée pour que l'on y retrouve facilement les divers détails de ses défenses et de son mode de clôture. Un pont en charpente qu'on pouvait enlever facilement en cas de siége, et dont on voit encore les encastrements, était jeté sur le fossé. A droite et à gauche, cette porte est protégée par deux grandes meurtrières; elle est large de 3 mètres et était fermée comme celle de la forteresse par des vantaux ferrés et une herse (fig. 53 et 54). Elle était également défendue par un mâchicoulis. L'étage supérieur de cet ouvrage, où étaient placés les treuils de la herse, est aujourd'hui fort endommagé. On peut cependant reconnaître qu'il était ouvert à la gorge. On y accédait par le chemin de ronde du rempart; ce qui, joint à la disposition des défenses et à l'installation qui paraît avoir été donnée ici aux manœuvres des herses, devait lui donner une assez

grande analogie avec la porte Saint-Lazare d'Avignon, élevée vers le milieu du xiv^e siècle, et dont ce système de porte fut peut-être le prototype.

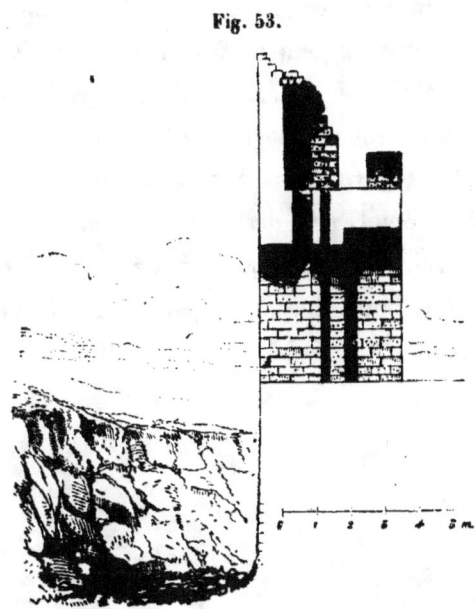

Fig. 53.

On ne saurait dire si la ville fut en communication directe avec le château, et cependant il est probable que ce dernier possédait quelque

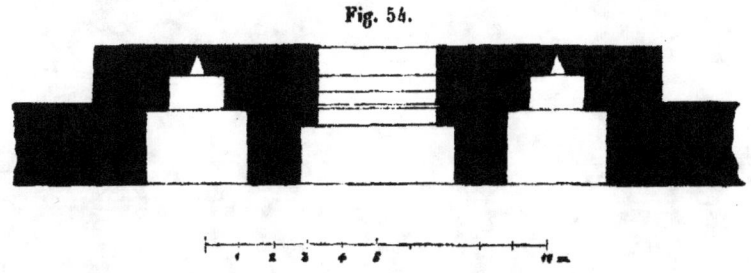

Fig. 54.

poterne dans la partie de sa première enceinte disparue sous les mai-

sons de la bourgade moderne de Tortose. Cette issue devait permettre, en cas de besoin, aux habitants de la ville et aux défenseurs du rempart de chercher un refuge dans la forteresse.

Au point où le rempart vient aboutir à la mer, une grosse tour carrée, munie de talus de maçonnerie à sa base, formait l'angle de la ville. Bien que ses débris soient fort mutilés, il est facile d'y reconnaître les ruines d'un ouvrage analogue à celui dont on voit les restes au nord de la porte de Jérusalem, à Ascalon. Malheureusement ici encore nous devons déplorer la destruction récente d'un étage de cette tour que les siècles n'avaient pas entamé et qui fut démoli par les Égyptiens en 1840, pour réparer un petit fort qui s'élève près de là dans l'île de Rouad.

ZIBLET OU GIBEL.

(DJEBLEH.)

Au commencement de ce livre j'ai dit, en parlant du château de Margat, que la ville moderne de Djebleh avait remplacé l'antique Gabalum. On y voit encore un magnifique théâtre de l'époque romaine parvenu à peu près intact jusqu'à nous, et qui fut transformé en château au temps des croisades. On se borna alors à murer la plupart des ouvertures et à le flanquer de tours carrées massives appliquées aux angles et sur le pourtour. Seulement, comme ces constructions offraient moins de résistance que la maçonnerie antique, elles ont presque entièrement disparu pour fournir les matériaux des maisons modernes et de la mosquée du sultan Ibrahim.

Pendant les croisades cette ville fut le siége d'un évêché [1], et j'ai décrit plus haut son port, p. 175.

Quand je visitai Djebleh au mois de septembre 1859, il existait encore au sud-est de la ville, sur une assez grande longueur, des restes de l'enceinte élevée par les croisés. Elle était construite en gros blocs taillés à bossage et les courtines étaient flanquées de saillants carrés ou barlongs, ce qui rendait ces murs de tous points semblables à ceux

[1] *Les Familles d'outre-mer*, Syrie Sainte, p. 795.

de Tortose. Bien que dérasée à 3 mètres du sol, cette portion d'enceinte présentait néanmoins un vif intérêt et pouvait servir de point de comparaison avec d'autres murailles de ville. Malheureusement en 1864 je constatai qu'il n'en restait plus trace.

GIBLET.
(DJEBAÏL.)

Sur les ruines de l'antique Byblos, la ville sacrée des Phéniciens, s'élève aujourd'hui une bourgade arabe nommée Djebaïl, que domine, comme je l'ai dit plus haut, un vieux château franc du xii^e siècle. Ce village est entouré de restes des remparts construits au temps de la domination latine; mais l'enceinte est trop vaste pour le petit nombre des habitants, et une grande partie est occupée par des jardins. Au milieu, une vieille cathédrale gothique [1], élevée par les croisés, sert encore aujourd'hui, sous le nom d'église Saint-Jean, aux chrétiens catholiques qui forment la majeure partie de la population de Djebaïl.

Il est souvent fait mention de cette ville par les historiens des guerres saintes, qui l'appellent Giblet. Ayant été enlevée aux Sarrasins en 1109 par Hugues de Lambriac, qui en devint seigneur, les membres de cette famille prirent dès lors le nom de Giblet [2].

Comme place maritime et ville épiscopale dépendant du comté de Tripoli, elle joua un rôle assez important pendant la durée du royaume de Jérusalem.

Son port, assez vaste, est formé d'une baie déterminée par deux pointes du rivage et par deux jetées, aux extrémités desquelles se voient encore les traces des tours qui jadis défendaient la passe.

[1] *Les églises de Terre Sainte*, par M. de Vogüé, p. 374-375.

[2] *Familles d'outre-mer*, les seigneurs de Giblet, p. 316.

Sans être aussi considérables que celles de Tortose, les murailles de Djebaïl nous fourniront cependant le sujet de quelques observations intéressantes. Le plan général de la ville, bâtie en amphithéâtre, forme un vaste trapèze d'une longueur de 300 mètres sur une largeur moyenne de 250. Sur trois de ses côtés, Giblet était munie de remparts; le quatrième était appuyé à la mer (pl. XXI).

Comme à Tortose, cette enceinte consistait en une muraille flanquée de saillants carrés; mais, au point de vue de la construction, elle est bien inférieure à la précédente. Elle était bâtie en pierres de moyen appareil, avec des fûts de colonnes antiques engagés transversalement dans l'épaisseur des murs. Une porte qui s'ouvrait au nord, sur la route de Tripoli, est aujourd'hui murée; la seconde entrée de la ville était percée dans la muraille orientale, sous le commandement du château.

Malheureusement cette enceinte ne pourra nous donner que le plan de la Giblet des croisades, car sur presque tout son pourtour l'œuvre des Francs n'a conservé qu'une élévation de quelques mètres et est surmontée de constructions relativement très-modernes.

D'après ce que nous apprennent les historiens des croisades, on ne saurait attribuer aux murailles dont nous étudions les restes une date antérieure aux premières années du xiii^e siècle, attendu que, comme je l'ai déjà dit, en 1190, à la nouvelle de la croisade de l'empereur Frédéric Barberousse, Saladin fit démanteler le château de Giblet et raser les murailles de cette ville, ainsi que les châteaux de la Liche (Laodicée) et de Barut.

Ce ne fut qu'en 1197 ou 1199 que Gui de Giblet[1] put rentrer en possession de la ville dont il portait le nom. Par leur caractère et la

[1] *Familles d'outre-mer*, les seigneurs de Giblet.

nature des matériaux employés, les débris de l'enceinte semblent plutôt contemporains de cette époque que de la construction du château, auquel je crois pouvoir assigner comme date la première moitié du XIIIe siècle.

Giblet demeura au pouvoir des Francs jusqu'au mois d'août 1266 : elle fut assiégée alors par l'émir Nadjyby[1], lieutenant du sultan Malek-ed-Daher-Bybars, en Syrie. Ses défenseurs, serrés de près et convaincus qu'une plus longue résistance serait sans espoir, profitèrent d'une nuit orageuse pour évacuer la ville et se retirer à Tripoli.

[1] Auteur anonyme de la vie de Bybars.

CÉSARÉE.

Par suite de sa position entre Acre et Japhe, Césarée avait, comme point stratégique, une grande importance militaire. Aussi, durant la première moitié du xiii^e siècle, fut-elle plusieurs fois le théâtre de luttes acharnées entre les chrétiens et les musulmans.

Saladin, s'en étant rendu maître en 1187, fit démanteler son château et ses murs.

Restaurée par Gautier d'Avesne [1], en 1218, cette forteresse fut dans la même année enlevée aux Génois [2], qui la défendaient, par le sultan Malek-Mohaddam. Reprise par les Francs [3] dix ans plus tard, elle retomba de nouveau au pouvoir des musulmans, qui la ruinèrent derechef. Enfin, au mois de mars 1251, saint Louis vint s'installer à Césarée, où il demeura jusqu'au mois de mars de l'année suivante, occupé à fortifier cette cité, dont les tours et les murs avaient été renversés par les Sarrasins, nous dit Joinville.

Le plan général de cette enceinte, dont on voit encore les ruines, présente à peu près, comme celui de Giblet, la forme d'un trapèze appuyé à la mer (pl. XXII). Du nord au sud, la ville mesurait environ 500 mètres sur une largeur moyenne de 250 à 300. La partie du

[1] Cont. de Guillaume de Tyr, l. XXXI, chap. xiii.

[2] Cont. de Guillaume de Tyr, l. XXXII, chap. v. — [3] Id. l. XXXII, ch. xxv.

rempart qui forme l'escarpe du fossé, revêtue de talus, est demeurée intacte, et son tracé est encore presque partout très-reconnaissable.

Sur trois côtés, tours, courtines et portes semblent avoir été élevées simultanément, tant il y a d'homogénéité dans le plan et dans la construction. Toutes les tours sont barlongues, régulièrement espacées et revêtues à leur base, ainsi que les courtines, de grands talus de maçonnerie les arc-boutant contre l'effet des tremblements de terre.

Quand je visitai ces ruines, au printemps de l'année 1858, bien que tours et murailles fussent presque partout dérasées au niveau du sol de la ville, on voyait encore les restes de trois tours au nord, de dix à l'est et de quatre vers le sud. De ce côté, une porte A, assez bien conservée, entre la seconde et la troisième tour, était alors la seule qui restât au milieu de ces ruines, qui chaque jour disparaissent, exploitées pour fournir des matériaux aux constructions modernes de Ramleh et de Jaffa (pl. XXII).

Vers la mer il ne subsiste plus que les arasements des murailles. Là une échancrure du rivage B, s'enfonçant entre deux pointes de rochers à fleur d'eau, formait autrefois le port. Au temps des croisades, une petite jetée, construite avec des pierres enlevées aux édifices antiques de la ville d'Hérode, fut ajoutée à la pointe nord. Sur le promontoire qui s'étend au sud était bâti le château. Selon toute apparence, il a remplacé, après bien des siècles, la tour dite de Straton, qui paraît s'être élevée en ce lieu [1].

Cette forteresse, dont le principal ouvrage semble avoir été un gros donjon carré C, ne présente plus qu'un amas de ruines bouleversées. Mais, par le peu qui en reste, on peut reconnaître facilement qu'elle dut avoir quelque analogie avec le château maritime de Saïda. Un

[1] Guérin, *Ora Palestinæ*.

nombre énorme de fûts de colonnes antiques était engagé dans les murs de ce réduit. Une coupure dans le rocher, comblée aujourd'hui par les décombres et par le sable, l'isolait de la terre ferme.

En face du château se voient les ruines de la cathédrale D : c'était une grande église, à trois nefs terminées en abside, semblable à celle que nous trouvons encore à Naplouse et à Sébaste. Trois des contreforts de la façade sont toujours debout. Au-dessous régnait une crypte voûtée en plein cintre, intacte quand je la visitai.

L'enceinte qui doit faire le principal objet de cette étude remonte donc à l'année 1251, époque à laquelle le roi saint Louis fit relever les murailles de Césarée.

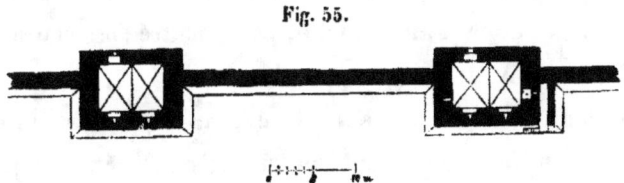

Fig. 55.

Nous nous trouvons en face d'une œuvre bien supérieure aux enceintes que nous avons vues jusqu'à présent. Un grand progrès a été accompli; ce ne sont plus les tourelles carrées d'Ascalon, ni les saillants barlongs faisant corps avec l'enceinte, de Djebleh, de Tortose ou de Giblet. Ici des tours très-saillantes sur la courtine fournissaient des flanquements sérieux.

Elles sont toutes construites sur le même modèle et séparées les unes des autres par une distance qui ne dépasse guère 40 mètres. Leur forme est barlongue, mesurant 11 mètres de long et 9 en largeur. Chacune d'elles renferme au rez-de-chaussée, et s'ouvrant au niveau du terre-plein de la ville, une salle percée de meurtrières qui permettaient aux défenseurs de prendre d'écharpe un ennemi qui serait parvenu

dans le fossé. D'après le peu qui en reste, les voûtes de ces salles paraissent avoir été composées de deux travées appuyées sur un arc doubleau.

La tour E, la moins endommagée de toutes et dont nous donnons ici la vue et le plan (fig. 55), était munie d'une poterne communiquant avec le fossé par un petit escalier placé sous le commandement des défenses supérieures de la tour. Les talus qui garnissent la base de toute cette enceinte ne sont point massifs. Le plan incliné en pierres de taille est supporté par une voûte en quart de cercle, formant au pied du rempart une galerie de contre-mine où le jour pénétrait par de grandes fentes semblables à des archères s'ouvrant à la partie supérieure du talus. C'est le premier exemple que nous trouvions, en Syrie, de mesures prises, dans une enceinte de ville, pour mettre l'assiégé à même d'exécuter des travaux de contre-approche.

Il est positif que l'art du mineur fit de grands progrès durant les croisades, et qu'au commencement du XIIIe siècle il était déjà très-avancé. La galerie dont nous nous occupons permettait aux assiégés de contre-miner sûrement les travaux d'un ennemi qui aurait tenté d'atteindre les murs de la ville, en passant sous le niveau du fond du fossé, par une galerie en tunnel taillée dans le roc. En France, nous voyons à la base de la chemise du donjon de Coucy, élevée en 1225, une galerie de contre-mine semblable, également ménagée sous le talus dont elle est revêtue.

Quant à l'élévation et au couronnement des tours et des courtines qui les reliaient, nous en sommes réduits à des conjectures; car l'ouvrage que nous avons reproduit, bien que le mieux conservé, ainsi que nous l'avons dit, ne s'élève plus au-dessus de la naissance des voûtes de la salle du rez-de-chaussée (fig. 56).

Les matériaux qui ont servi à la construction des murs de Césarée

sont généralement de petite dimension; les tours et les murailles sont bâties en pierres de très-petit appareil; les talus de la face sud sont composés de pierres noires fort dures qui me paraissent d'origine volcanique.

Malek-ed-Daher-Bybars s'empara de Césarée par surprise en 1265,

Fig. 56.

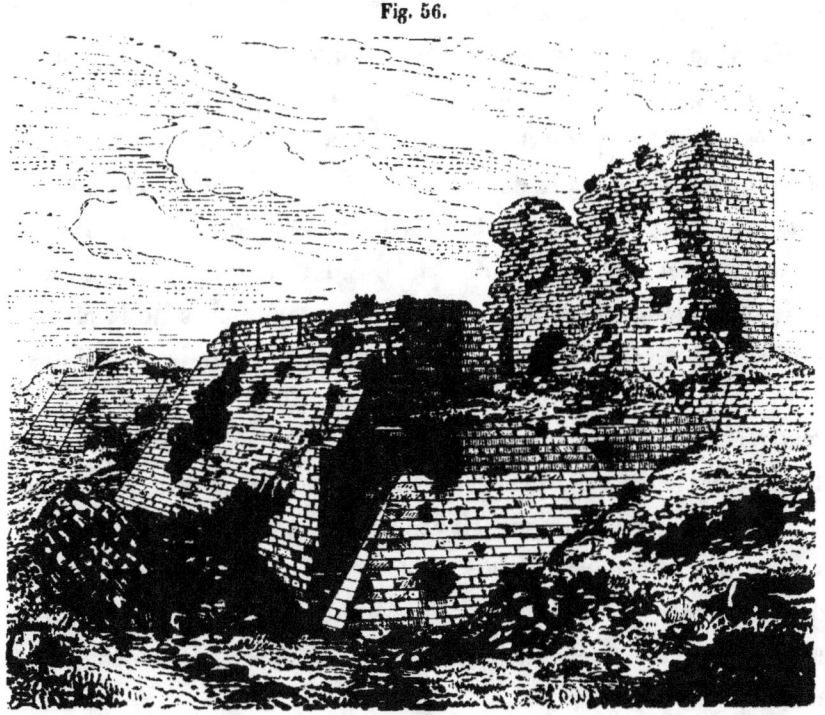

et après la prise d'Acre le sultan Khalil-el-Aschraf en mina complétement les murailles, dans la crainte que cette ville ne devînt un point de débarquement pour les Francs, en cas d'une nouvelle croisade.

De l'étude que nous venons de faire des enceintes de plusieurs villes fortifiées par les Francs établis en Syrie, il résulte que les ingénieurs latins qui élevèrent ces murailles prirent pour types, tout en les modi-

fiant, les enceintes byzantines et arabes. Au commencement des croisades, elles les frappèrent d'admiration ; mais ils ne tardèrent pas à les surpasser, après les avoir imitées.

Ce furent les Arméniens qui semblent particulièrement avoir été leurs initiateurs[1] aux méthodes d'art militaire qui depuis l'antiquité s'étaient perpétuées chez les Grecs.

Ils s'attachèrent, tout en conservant la hauteur des courtines, à augmenter la largeur et la profondeur des fossés. Malgré les inconvénients qu'ils présentaient au point de vue de la défense, les croisés adoptèrent généralement comme mode de flanquement les saillants barlongs dont nous trouvons tant d'exemples dans la fortification byzantine, notamment aux châteaux d'Édesse et de Marès. Enfin nous les voyons élever près des portes des villes et commandant les approches de la place, comme à Ascalon et à Tortose, des ouvrages copiés sur les maîtresses tours byzantines et qui seront l'origine des bastilles.

Peut-être devons-nous chercher, dans les relations continuelles qui existaient alors entre la Syrie et les provinces méridionales de la France et de l'Italie, l'explication d'un fait étrange qui se produisit surtout en Provence, du xiie au xive siècle : pendant que dans les provinces du nord et du centre la tour ronde avait prévalu partout, nous voyons les défenses rectangulaires adoptées dans les enceintes de beaucoup de villes du Midi.

M. Viollet-le-Duc[2], dans son dictionnaire, constate à plusieurs reprises l'influence des monuments byzantins de la Syrie sur l'art religieux de la Provence, du Languedoc, etc.

A cette époque, un grand nombre de familles d'origine génoise, dauphinoise, provençale et languedocienne, entre autres celles des

[1] Guillaume de Tyr, l. XIII. *Siége de Tyr.*

[2] Viollet-le-Duc, *Dict. d'architect.* t. VII, p 417-493.

Lambriac, d'Agot, d'Alman, Porcellet, de Puy-Laurens, etc., comptaient de leurs membres établis en Terre Sainte. Ils y possédaient des fiefs considérables et prirent une part importante aux événements qui eurent alors la Palestine pour théâtre.

Il n'y aurait donc point lieu de s'étonner que les seigneurs provençaux et languedociens eussent rapporté dans leur pays et répandu autour d'eux les notions d'art militaire qu'ils avaient acquises en Orient, où cet art s'était développé si rapidement sous l'influence gréco-arabe. Nous pouvons en juger par les forteresses élevées en Terre Sainte par les Francs, qui mettent en lumière une grande intelligence militaire.

Selon toute apparence, c'est sous l'influence de ces traditions que nous voyons se produire à la fin du xiiie siècle le tracé des murailles de Cahors et l'enceinte de Montpazier [1], puis au siècle suivant celles de la plupart des villes du comtat Venaissin, parmi lesquelles nous citerons notamment Avignon.

Nous y retrouvons au palais des papes, ainsi qu'à l'archevêché de la ville de Narbonne, élevés tous deux pendant le xive siècle, des défenses d'importation évidemment orientale : je veux parler des mâchicoulis défendant les courtines et qui se composent d'une série d'arcs en tiers-point supportant le crénelage et laissant entre eux et la muraille un espace vide permettant de jeter sur l'assaillant des projectiles de grandes dimensions, telles que des pièces de bois.

Dans la description que j'ai déjà donnée du Krak des Chevaliers, j'ai signalé l'emploi de ce système dans un ouvrage qui ne saurait être postérieur au milieu du xiiie siècle.

[1] On peut encore citer, parmi les monuments militaires dans lesquels on reconnaît cette influence, les châteaux de Riom, les murs de Blaye (Gironde), ainsi que les châteaux de Pommiers et de Rozan, qui ont été décrits par M. Léo Drouyn, dans l'ouvrage intitulé *La Guyenne militaire*.

CHÂTEAUX DE CHYPRE.

Le royaume fondé à Chypre par les Lusignans, à la fin du xii^e siècle, régi par les mêmes lois que les colonies de Terre Sainte, devint l'asile des populations franques de Syrie à la suite des revers essuyés par les croisés.

La noblesse chypriote était formée des familles qui avaient possédé les fiefs les plus importants des principautés d'Antioche, de Tripoli et du royaume de Jérusalem. Retirées à Chypre, elles continuèrent pendant trois siècles à jouer un rôle considérable dans tous les événements qui s'accomplirent à cette époque en Orient.

La position insulaire de Chypre mettant le pays à l'abri des invasions, les règles de la défense se trouvèrent complétement modifiées. Sur un aussi petit espace, les grandes places de guerre étaient inutiles. Les édifices militaires se bornèrent donc aux murailles des villes maritimes, à des postes de surveillance élevés sur certains points du littoral de l'île et à quelques châteaux de refuge. Ces derniers appartenaient au domaine royal, aucune habitation fortifiée n'ayant été construite par les grands vassaux; car le seigneur chypriote ne pouvait élever de forteresse sur son fief, attendu que la haute cour, présidée par le roi, pourvoyait seule à la défense du royaume. Il n'y avait point ici à redouter, comme en Syrie, des agressions incessantes de la part

des musulmans. Les murailles élevées autour de plusieurs villes, telles que Paphos, Limassol ou Cerines, par les Lusignans, ont à peu près disparu ou ont été remplacées, au xve et au xvie siècle, par des fortifications construites par les Vénitiens, ainsi que nous le voyons à Nicosie et à Famagouste.

Les postes d'observation occupaient l'extrémité des caps et permettaient de surveiller les côtes. Ce sont de petites tours carrées élevées pour la plupart durant le xive siècle et présentant dans leur plan et leurs dispositions quelque analogie avec les tours-postes qui se voient encore en Syrie et que j'ai décrites dans le cours de ce travail.

Comme type de ces ouvrages, je donne la description et une vue de la tour qui se voyait encore en 1860, au cap Chiti, près des salines de Larnaka.

Quant aux châteaux, ils diffèrent totalement de ceux que nous avons étudiés en Syrie, et, bien que construits à l'époque où s'élevaient en France les derniers grands châteaux du moyen âge, c'est-à-dire pendant le xive siècle, on ne saurait établir aucune comparaison entre eux. Les châteaux de Chypre ont été l'objet d'une description sommaire de la part de M. de Mas-Latrie. Cette étude se trouve dans le rapport adressé par ce savant au Ministre de l'instruction publique le 11 mai 1846.

Pour ces châteaux, on paraît avoir suivi la règle qui existait dans l'antiquité, de choisir leur assiette sur les points les plus escarpés. Ce système en facilitait la défense, et l'art n'avait qu'à profiter de l'œuvre de la nature en la perfectionnant. Construits ainsi sur des hauteurs à peu près inaccessibles, ils tiraient toute leur force de leur situation. Médiocrement fortifiés et sans caractère architectural bien tranché, ils rappellent quelques-unes des forteresses qui s'élevèrent en Alsace vers le même temps.

Les ingénieurs chypriotes semblent avoir été amenés à suivre cette méthode, par le choix d'escarpements jadis couronnés de postes fortifiés, bâtis d'après les mêmes principes auxquels nous devons l'acropole d'Éleuthère, en Grèce, et la forteresse judaïque de Massada, au bord de la mer Morte.

Fig. 57

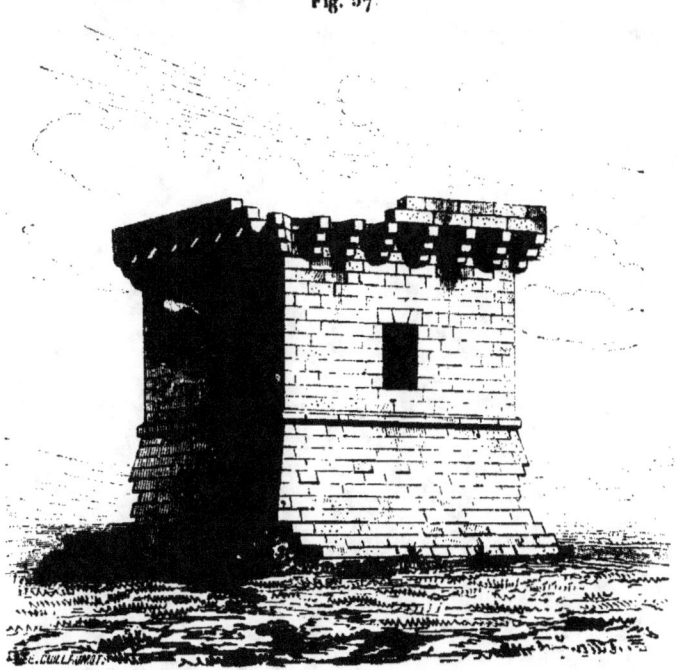

Comme type de poste, je vais décrire la tour du cap Chiti.

Sa forme est un parallélogramme garni à sa base de talus de maçonnerie atteignant la moitié de sa hauteur totale. Elle est construite en moellons, avec revêtement en pierre de taille. La porte, à linteau carré, s'ouvre à environ dix pieds au-dessus du sol; un magasin et une citerne se trouvent dans le soubassement. La salle, qui constitue l'étage supérieur de cette tour, est voûtée en berceau. Un escalier ménagé

dans l'épaisseur du mur occidental conduit à la plate-forme couronnant l'édifice, et qui est munie sur tout son pourtour d'un parapet crénelé porté sur des consoles formant mâchicoulis.

L'aspect de cette construction paraît devoir la faire attribuer au xiv^e siècle, et l'on est frappé, en l'étudiant, d'y voir réunis la plupart des aménagements usités dans les blockhaus modernes.

COLOSSI.

Quoique n'ayant pu visiter la tour de Colossi, j'en dirai cependant quelques mots, grâce aux croquis et aux renseignements relatifs à cet

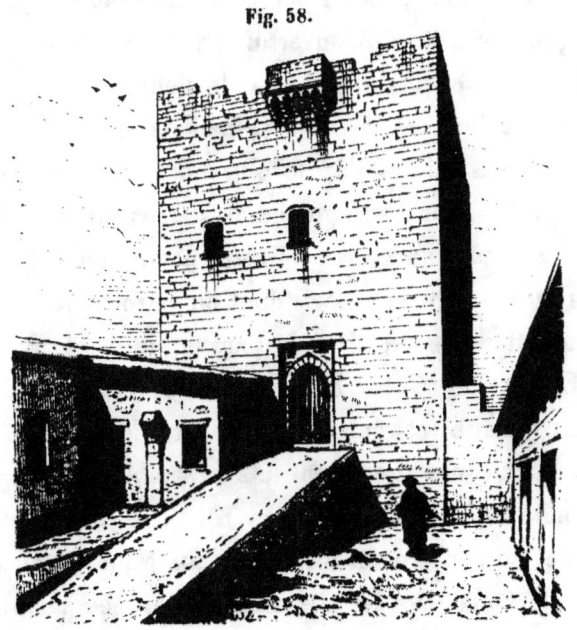

Fig. 58.

édifice, qu'ont bien voulu me communiquer mon ami M. le comte Melchior de Vogüé, M. Duthoit, et M. de Mas-Latrie.

Le Colos, nom moderne de cette tour, était le chef-lieu de la commanderie de l'Hôpital, dans le royaume de Chypre. Il s'élève à une heure de marche de la mer, entre la ville de Limassol et le village grec d'Épiskopi, appelé, au temps de la domination latine, la Piscopie des Corniers.

C'est un carré de 21 mètres de côté, sur une élévation de 80 pieds environ, bâti en moellons noyés dans le mortier, avec revêtement en pierres de taille de petit appareil. Les murs mesurent 3 mètres d'épaisseur et l'ensemble se compose de trois étages de salles. Celui du rez-de-chaussée, qui paraît avoir dû servir de cuisine et de magasin, est divisé en trois pièces. Il est un peu en contre-bas du sol et ne reçoit de jour que par d'étroites ouvertures percées à une hauteur de 8 à 10 pieds. Il ne communique avec le dehors que par une poterne placée au-dessous de la porte principale de la tour, qui ici, comme à la tour des Salines décrite plus haut, s'ouvre dans l'étage du milieu, à une élévation assez grande au-dessus du sol. Une rampe se voit encore, amenant au niveau de cette porte, qui est ogivale et qui était jadis munie d'un pont-levis dont on retrouve les traces.

Une échauguette disposée dans le parapet de la terrasse défend cette entrée. Elle est portée par six consoles formées chacune de trois contre-lobes en retraite, et réunies par des arcades ogivales trilobées (fig. 59). Ces mâchicoulis présentent une ressemblace frappante avec ceux qui se voient encore au château du roi René, à Tarascon[1]. L'étage dans lequel on pénètre est divisé en deux grandes salles voûtées en berceau ; celle de gauche est elle-même subdivisée par un mur de refend. Dans celle de droite s'ouvre une trappe qui permettait de descendre dans l'étage inférieur quand la poterne était fermée. Ces salles

[1] Voir Viollet-le-Duc, *Dictionnaire d'architecture*, t. VI, p. 212.

se trouvaient éclairées par des fenêtres percées dans les faces nord et ouest, sur lesquelles avaient été également disposées, à chaque étage, des latrines prises en encorbellement.

Un escalier à vis de trente-quatre marches dessert l'étage supérieur, qui semble avoir formé le logement du commandeur. Il comprend deux vastes salles de 16 mètres de long sur une largeur de 8. Le mur de refend qui les sépare est percé de deux portes ogivales.

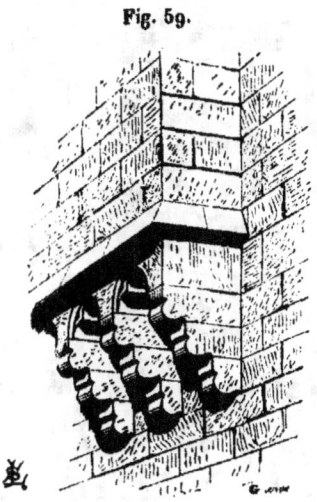

Fig. 59.

A ces murs sont adossées deux cheminées aux manteaux ornés d'élégantes arabesques dans le style du xv® siècle.

Quatre fenêtres, à plein cintre surbaissé, sont pratiquées dans l'épaisseur du mur, qui n'est plus, en ce point, que de 2 mètres environ. Des bancs de pierre étaient ménagés dans chaque embrasure.

Au delà de cet étage, l'escalier continue et vient aboutir, sous un lanternon, à la terrasse qui couronne la tour. Elle mesure 20 mètres de côté, et au centre se voient les cheminées des deux salles de l'étage supérieur. Tout autour règne un parapet crénelé avec meurtrières

refendues dans l'axe de chaque merlon. A l'ouest de la terrasse s'ouvre, dans l'épaisseur du mur, un conduit destiné peut-être à amener les eaux pluviales dans une citerne aujourd'hui comblée, et qui existait autrefois au-dessous du rez-de-chaussée de la tour. La construction de

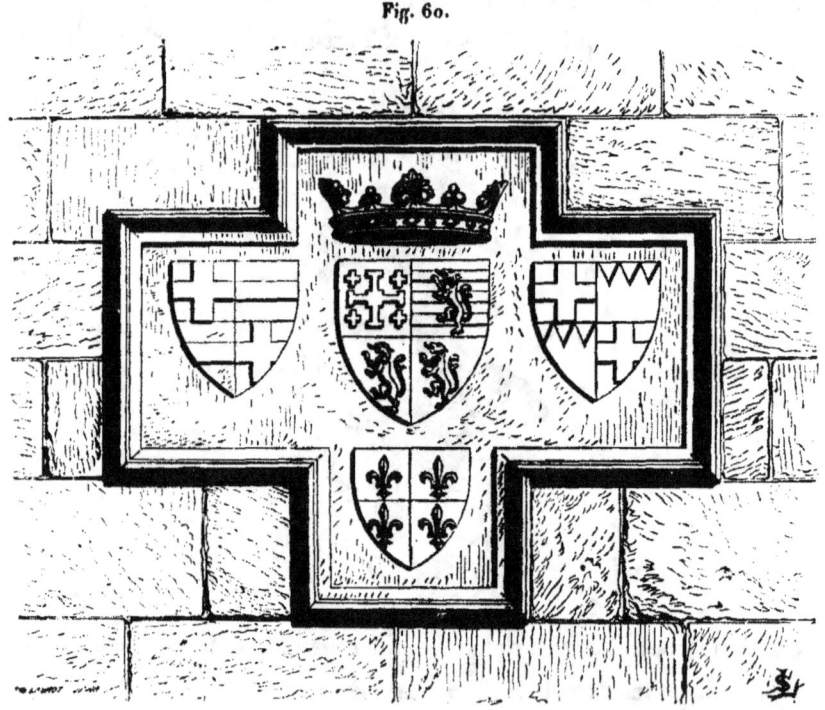

Fig. 60.

cet édifice paraît, d'après son caractère architectural, devoir être attribuée au xv° siècle, et nous en avons une preuve manifeste dans l'ornementation de la façade orientale, qui est décorée de quatre écussons en marbre blanc incrustés dans une grande croix[1]. Au centre de ces emblèmes est l'écu royal des Lusignans, car les propriétés des Hospi-

[1] Mas-Latrie. *Annales des Missions scientifiques*, t. I, p. 416.

taliers en Chypre étaient toujours subordonnées au souverain domaine du roi. L'écu écartelé de la croix de Jérusalem, du lion sur champ burelé des Lusignans, du lion d'Arménie et du lion de Chypre, ne peut être antérieur à l'année 1393, époque de la réunion des trois couronnes dans les armes de la maison royale de Chypre. Mais cette circonstance ne précise en rien l'âge de la tour, qui est probablement plus ancienne que les armoiries dont elle est encore aujourd'hui décorée. Le bras gauche, le bras droit et le croisillon inférieur de la grande croix figurée sur la façade, renferment d'autres écussons de plus petite dimension que l'écu royal. Le premier écu est écartelé, au premier et au quatrième quartier, de la croix de l'ordre de l'Hôpital, disposition qui indique toujours les armoiries d'un grand maître; au deuxième et au troisième d'une fasce, emblème héraldique d'Antoine Fluvian, élevé au magistère en 1421, et de Jean de Lastie, nommé pour le remplacer à sa mort, en 1437. L'autre écu, écartelé comme le précédent, au premier et au quatrième canton, de la croix de l'ordre, appartient à Jacques de Milli, grand maître de 1454 à 1461, dont il porte la flamme en chef des deuxième et troisième quartiers. J'ignore à quel dignitaire appartenait l'écu du croisillon vertical, dont les quatre cantons offrent une fleur de lis.

SAINT-HILARION.

Au nord de l'île de Chypre, de Kormachiti au cap Saint-André, s'étend une chaîne de montagnes escarpées nommées les Cérines, du petit port de Kerynia, situé à leur pied, vis-à-vis de la côte de Caramanie.

De tout temps, des forteresses de refuge, à peu près imprenables, paraissent avoir couronné les principaux sommets de cette chaîne : ce sont les hauteurs de Saint-Hilarion ou du Dieu-d'Amour, et de Buffavent ou du Mont-Lion, que nous allons étudier en commençant par la première.

Dans le nom du premier de ces châteaux, qui paraît antérieur à l'époque où les Francs s'emparèrent de l'île, on peut retrouver tout à la fois les traces du culte des anciens Chypriotes et les restes altérés de l'antique appellation hellénique de la montagne, qui paraît avoir été Didymos [1]. Quant au nom actuel, il peut avoir tiré son origine des prédications faites en ce lieu par saint Hilarion, qu'on croit avoir résidé dans ces montagnes, quand, au IVe siècle, il vint évangéliser l'île de Chypre, où son nom et celui de saint Épiphane sont encore de nos jours l'objet de la vénération populaire.

[1] Mas-Latrie, *Archives des Missions scientifiques*, t. I.

Les Lusignans, une fois maîtres de l'île, paraissent avoir eu pour but, en fondant ou plutôt en reconstruisant sur un nouveau plan la forteresse du Dieu-d'Amour, de se ménager une place de refuge dans le cas d'une invasion de l'île de Chypre par les soudans d'Égypte.

Seule des châteaux commandant les sommets de la chaîne des Cérines, cette place renferme un ensemble de logements qui permettait à un souverain de s'y retirer avec sa maison.

Une gorge profonde, la seule qui mette en communication la côte nord de Chypre avec Nicosie et la plaine de la Messorée, s'ouvre au pied du mont Saint-Hilarion dans la chaîne qui court parallèlement à la mer de Caramanie. Elle est située un peu au nord du village d'Agridi, célèbre par la victoire qu'y remporta Jean d'Ibelin, dit le vieux sire de Barut, le 15 juin 1232, et qui délivra Chypre de l'invasion des Impériaux, commandés par le maréchal Filangieri [1].

Le voyageur, venant de Nicosie, trouve à gauche du chemin un sentier rapide qui, après quelques lacets, s'enfonce dans un ravin d'aspect sauvage au milieu de rochers et de pentes escarpées; après l'avoir suivi pendant une heure et demie environ, il arrive à un point où les sommets de la chaîne se divisent en deux crêtes séparées par un petit vallon, au nord duquel s'élève un piton dominant tous les autres, et dont l'altitude, au-dessus du niveau de la mer, n'est pas inférieure à 700 mètres. Le versant nord de la montagne plonge à pic de presque toute cette élévation, et les autres côtés ont été hérissés de fortifications.

Le château de Saint-Hilarion est formé de trois parties distinctes : la première comprend une basse-cour protégée par des murailles flanquées de tourelles s'étendant sur une pente rapide; viennent ensuite les ou-

[1] Mas-Latrie, *Histoire de Chypre*, t. I, p. 288 et suiv.

vrages dont se compose la seconde ligne de défenses, bâtie au pied des escarpements que couronne la troisième enceinte. Chaque partie du rocher présentant quelque largeur supporte une tourelle ou un réduit fortifié, et l'on voit des lignes de défenses s'étageant sur les hauteurs les plus escarpées au milieu des genévriers et des cyprès.

Mais passons à l'étude du plan d'ensemble de ces constructions.

Au fond du vallon par lequel on arrive à la porte de la première enceinte, se trouve un petit lac alimenté par les eaux de pluie qui s'écoulent des sommets environnants.

Une première enceinte crénelée, d'une forme irrégulière, formée de courtines reliant entre elles des tours arrondies, s'offre d'abord à nos yeux. L'entrée du château est précédée d'une barbacane A, flanquée de deux tourelles, et dans laquelle on voit, en *b*, les restes d'un petit édifice qui paraît avoir été un poste pour les hommes de garde. La porte de cet ouvrage est tellement ruinée qu'il est aujourd'hui impossible de dire quel fut son mode de clôture. Au fond et à gauche, faisant face au midi, une large porte en plein cintre, surmontée d'une échauguette à six consoles, donne accès dans la *baille* ou basse-cour du château.

Dans toute cette première ligne de défense les murs sont peu épais, les tourelles mal disposées pour la défense, les merlons des créneaux manquent d'épaisseur : on sent que cette première enceinte n'a eu d'autre but que d'arrêter l'ennemi sous les coups des engins placés dans les ouvrages qui couronnent tous les rochers environnants; d'ailleurs, il n'y avait pas lieu de craindre ici l'effet des machines des assaillants, car il leur eût été absolument impossible d'amener, à travers les ravins et les escarpements, les engins usités alors dans les siéges.

La baille du château ne présente aucun sujet d'étude; nous voyons

seulement en B un bâtiment voûté qui paraît avoir été une écurie, et près duquel sont les restes d'une petite citerne. Le sol de cette partie de la forteresse s'élève rapidement vers le point où, sous le commandement de la tour M, s'ouvre, en retrait, un corridor voûté, tracé en ligne brisée, fermé par une double porte en ogive donnant accès dans la seconde enceinte.

C'est là que vers le nord, et prenant jour sur la mer à l'abri des projectiles des assiégeants, s'élevaient des bâtiments considérables, aujourd'hui tellement ruinés qu'il est presque impossible de donner un plan détaillé de leurs dispositions intérieures. Ce logis paraît avoir été le palais destiné aux princes qui seraient venus demander un asile à la forteresse. De ce point la vue embrasse un immense panorama : au premier plan la ville de Kerynia et sa forteresse; plus loin l'abbaye de Lapaïs, dont les ruines majestueuses s'élèvent à peu de distance au pied de la montagne; puis la mer, au delà de laquelle les montagnes verdoyantes de la Caramanie, couronnées par les sommets neigeux du Taurus, charment les yeux. Les rois de Chypre de la maison de Lusignan vinrent souvent habiter Saint-Hilarion durant les chaleurs de l'été.

La partie du château que nous étudions en ce moment est la moins bien conservée; on y reconnaît cependant en D un bâtiment à deux étages formés chacun d'une grande salle de 46 mètres de long, éclairée par six fenêtres prenant jour vers le nord, et qui paraît avoir été l'une des parties principales de l'habitation royale. Les deux extrémités de ce logis sont surmontées de pignons aigus, semblables à ceux des maisons élevées en France dans le courant du xive siècle : c'est le seul exemple de ce mode de toiture que j'aie rencontré en Orient, où les Francs semblent avoir adopté partout ailleurs le système des toits en terrasse. L'élévation à laquelle Saint-Hilarion est situé l'exposant, en

hiver, à des neiges de quelque durée, paraît avoir été probablement la seule cause de cette anomalie.

Un long corridor, aboutissant à un escalier qui conduit à la petite plate-forme E, sépare en deux toute cette partie du château, dont les divisions intérieures ont été rendues presque méconnaissables par l'accumulation des matériaux provenant de l'écroulement des étages supérieurs de l'édifice. Des portes s'ouvrant sur le corridor donnaient accès dans une vaste salle F qui paraît aujourd'hui fort ruinée et qui devait communiquer, par un escalier étroit, avec un petit oratoire s' où se voit une peinture à fresque représentant un saint nimbé, que la tradition locale dit être saint Hilarion. Tous les ans, au jour anniversaire de sa fête, un prêtre grec, du village d'Agridi, vient célébrer la messe en ce lieu solitaire. Ce fut, selon toute apparence, l'oratoire dépendant de l'appartement royal. De ce réduit on communique avec la chapelle, qui, par son style, semble dater du temps des derniers princes de la maison de Lusignan. Elle se détache un peu de l'ensemble des bâtiments; sa voûte, aujourd'hui effondrée, était supportée par des colonnes; l'abside, tournée vers l'orient, est percée d'une fenêtre; à droite et à gauche s'ouvrent deux vastes niches qui paraissent être une réminiscence de l'usage que nous trouvons dans les constructions religieuses élevées par les croisés en Orient, de terminer toutes les églises par trois absides contiguës. Outre la fenêtre percée au chevet, cette chapelle est éclairée, vers le sud, par une baie ogivale; quelques traces de couleurs, encore apparentes sur les murs, annoncent l'existence d'anciennes fresques; mais il n'en subsiste plus que des restes informes. A l'est une redoute crénelée G, précédée d'une petite cour à laquelle on arrive par un escalier dont j'ai parlé plus haut, forme l'extrémité orientale du château, que les escarpements du rocher mettent à l'abri de toute tentative d'escalade.

Vers le nord, ainsi que je l'ai déjà dit, la nature a fait tous les frais, et la main de l'homme n'a rien eu à ajouter à l'escarpement à pic de plus de 400 mètres que la montagne présente de ce côté.

A gauche, en sortant du corridor voûté, après avoir franchi la seconde porte, le visiteur traverse plusieurs salles qui prennent jour au pied du rocher que couronne la redoute, et qui semblent avoir dû servir de magasins, puis il se trouve dans une vaste pièce voûtée H, éclairée vers le nord par trois fenêtres, et qui paraît avoir été une caserne ; non loin de là apparaît comme scellée au flanc du rocher, dans lequel elle est en partie creusée, une magnifique citerne soutenue au nord et à l'est par des murailles de plusieurs mètres d'épaisseur, contre-buttées elles-mêmes par d'énormes contre-forts. C'est là à coup sûr l'une des œuvres les plus étonnantes que l'on puisse voir en ce genre. M. de Mas-Latrie, dont la visite à Saint-Hilarion a précédé la mienne de quelques années, a mesuré cette citerne, et lui a trouvé 57 pieds de long sur 42 de large.

Pour parvenir à la troisième enceinte qui couronne le point culminant de la montagne, il faut gravir une pente des plus rapides, sur laquelle est tracé le sentier qui conduit au réduit, espèce de nid d'aigle où l'homme a eu peu à ajouter pour faire de ce sommet une citadelle inexpugnable. La garnison, une fois retranchée dans cette dernière partie du château, pouvait derechef soutenir un siége dont le manque de vivres aurait seul pu faire prévoir le terme.

Une porte ogivale donne accès dans cette enceinte, encore aujourd'hui parfaitement intacte; dans les ébrasements de cette porte, on voit encore les trous qui servaient à fixer les barres de bois destinées à renforcer ses vantaux quand elle était fermée.

Aujourd'hui privée de toute clôture, elle s'ouvre dans une grande cour qui règne entre deux crêtes de rochers; au fond vers l'ouest, en I,

s'élève un beau logis à deux étages, composé de plusieurs grandes salles éclairées par de larges fenêtres, d'où la vue s'étend vers l'ouest sur les riches coteaux de Lacava et de Lapithos, ainsi que sur les magnifiques jardins d'Achéropiti et de Trémiti.

Cet édifice est la seule partie du château de Saint-Hilarion qui présente un caractère architectonique bien tranché, pouvant servir à déterminer la date de sa construction. Il est bâti en pierres de taille de moyen appareil; les fenêtres sont géminées et contiennent des bancs de pierre ménagés de chaque côté dans leurs embrasures; elles sont divisées par un meneau central supportant un linteau décoré d'arcatures trilobées et ajouré d'un quatre-feuilles.

On doit, je crois, considérer ce logis comme élevé pendant les dernières années du xiiie siècle.

Un bel et large escalier extérieur conduit au premier étage, où se répètent toutes les dispositions du rez-de-chaussée. Au nord, la cour est bornée par une crête abrupte qui, de l'autre côté, retombe à pic jusqu'au pied de la montagne. C'est dans la partie de cette cour que bordent les rochers, que l'on remarque les restes de deux citernes voûtées. Au sud-ouest s'élève un mamelon de rocher dans les anfractuosités duquel poussent quelques pins rabougris et des genévriers de Chypre. Un escalier taillé de main d'homme, devenu aujourd'hui presque impraticable, conduit au chemin de ronde du rempart, qui suit tous les contours du rocher; ici les saillants J et K présentent une bizarrerie dont je connais peu d'autres exemples : ils sont en contrebas de 2 mètres environ du reste de l'enceinte. Il fallait aux soldats chargés de la défense de ces ouvrages une échelle pour se rendre à leur poste. Une redoute carrée L domine tout ce système; c'est de là qu'une poterne permet, en suivant la crête des rochers, de communiquer avec la tour M, qui, aujourd'hui en partie ruinée, paraît avoir été destinée

à servir de refuge dans le cas où la troisième enceinte aurait été forcée. La salle, en partie conservée, que l'on voit encore aujourd'hui est percée de huit grandes archères pour le jeu des machines. Ces deux derniers ouvrages étaient appelés, par leur position, à concourir à la défense de la seconde et de la troisième enceinte.

Dans la première enceinte formant la baille du château, nous trouvons un ensemble de constructions qui, bien que bâties avec moins de soin que les forteresses dont l'étude nous a occupé jusqu'à présent, sont cependant conçues suivant les règles de l'art militaire à la même époque. Mais dans les deux dernières enceintes la nature a été le seul guide, et l'on ne peut qu'admirer l'art avec lequel l'ingénieur, pour compléter les défenses naturelles, a fait serpenter les remparts sur les rochers les plus abrupts, couronnant d'une tour chaque sommet et étageant au milieu des escarpements de la montagne les ouvrages secondaires.

Richard Cœur-de-Lion tenta en vain de forcer ces murailles et ne put s'en rendre maître qu'après la capitulation qui lui ouvrit les portes de la forteresse et qui suivit la conquête de l'île entière. En 1228, lors de la reconnaissance de la suzeraineté de l'empereur sur Chypre, Ibelin, qui redoutait les mauvaises dispositions de Fréderic à son égard, se retira à Dieu-d'Amour, qu'il avait fait approvisionner. L'empereur hésita à entreprendre le siége d'une forteresse réputée inexpugnable; mais enfin les chevaliers chypriotes, et Ibelin à leur tête, ayant juré fidélité à l'empereur comme régent de Jérusalem, Saint-Hilarion, Buffavent et les autres forteresses lui furent ouvertes au nom du roi.

L'année suivante, à la suite de la défaite des troupes impériales devant Nicosie, les bailes Amaury Barlas, Amaury de Bethsan et Hugues de Giblet se retirèrent à Dieu-d'Amour, qui avait déjà reçu le jeune roi Henri de Lusignan et contenait d'immenses approvisionnements. Balian d'Ibelin en commença aussitôt le blocus; mais le siége traînait en longueur

devant ces inaccessibles retranchements, qui avaient victorieusement résisté aux Anglais et à Richard Cœur-de-Lion, et dans le cours de l'hiver, durant lequel cet état de choses se prolongea, un grand nombre de chevaliers s'éloigna du camp[1]. Les Impériaux, informés de ce fait par leurs espions, tentèrent une sortie, forcèrent les lignes des Chypriotes et réussirent à ravitailler la place, où les vivres étaient venus à manquer. Au commencement de l'année 1230, il advint à Philippe de Navarre, qui se trouvait à ce siége, une aventure dont j'emprunterai textuellement le récit au Ier volume de l'*Histoire de Chypre*, de M. de Mas-Latrie.

« Dans l'un des engagements livrés en avant des fortifications, Phi-
« lippe de Navarre, alors auprès de Balian d'Ibelin, courut un grand
« danger. Les Lombards tenaient déjà la bride de son cheval et Amaury
« Barlas excitait ses gens contre lui. Balian accourut au secours de son
« vassal, qui était un de ses plus chers amis, et parvint à le dégager;
« mais Navarre resta couvert de blessures. On ne croyait plus le revoir;
« et, comme il était connu de tout le monde, on entendit les assiégés
« annoncer sa mort sur les remparts en criant : *Le poëte est tué! il ne*
« *viendra plus nous ennuyer de ses chansons.* Son état n'avait cependant
« rien de très-grave, et le blessé recouvra promptement ses sens. La
« nuit même qui suivit le combat, il eut assez de force pour composer
« un dicté de circonstance. Le lendemain, il se fit porter sur un rocher
« voisin du château, où il venait quelquefois réciter ses improvisations,
« et de là il fit savoir aux ennemis, par son nouveau chant, qu'il était
« encore plein de santé et de confiance.

« Rien n'annonçait cependant que le château fût prêt à céder. Jean
« d'Ibelin, manquant de monde pour forcer la position, pensait à en-

[1] Mas-Latrie, *Histoire de Chypre*, t. I.

« voyer Philippe de Navarre en Europe demander assistance au pape
« ou au roi de France, quand les Lombards, exténués d'un siége de
« dix mois et réduits à manger leurs chevaux, firent offrir la paix par
« un chevalier de l'Hôpital, nommé Guillaume de Tiniers ou de Tiviers. »

A l'approche des Impériaux, lors de leur seconde invasion à Chypre en 1232, la négligence apportée par Hernoul de Giblet à l'approvisionnement des châteaux aurait mis leurs défenseurs dans une situation des plus critiques, malgré l'habileté de Philippe de Caffran, qui y commandait, si la bataille d'Agridi n'avait été gagnée par les royalistes. Hernoul de Giblet, avec les deux sœurs du roi, était venu chercher un refuge dans les murs de Saint-Hilarion.

BUFFAVENT.

Le château de Buffavent ou de Mont-Lion, nommé aussi château de la Reine, présente une grande analogie, comme conception, avec celui de Saint-Hilarion. Ici encore la nature a tout fait pour la défense, et les Lusignans paraissent avoir voulu créer en ce lieu plutôt un réduit inaccessible à l'abri de toute surprise qu'une forteresse proprement dite, car la plupart des bâtiments dont nous allons tenter l'étude semblent avoir été disposés pour l'habitation.

Voisine du mont Pente-Daktylon, la montagne que couronne Buffavent est un des sommets les plus élevés de la chaîne des Cerines, mesurant une altitude de 800 mètres au-dessus du niveau de la mer. De ce point le regard embrasse, au sud, la Messorée et le mont Olympe; vers le nord, la mer de Caramanie et la chaîne du Taurus au pied de laquelle on aperçoit, au bord de la mer, la petite ville d'Anamour, dont les Lusignans furent maîtres pendant quelque temps sous le règne de Pierre Ier.

Buffavent est situé à trois lieues environ au nord-est de Nicosie et à une heure et demie du couvent de Saint-Jean-Chrysostome. C'est de là que l'on part pour tenter l'escalade de ce nid d'aigle; après une montée des plus pénibles à travers les rochers, on atteint au bout d'une heure un quart environ la porte du château que précède, à gauche, une ci-

terne supportée par des contre-forts, ressemblant assez, en plus petit, à celle que nous avons déjà eu l'occasion de rencontrer à Saint-Hilarion.

Ce château se divise en deux parties bien distinctes composées chacune de bâtiments dont le plan est déterminé par la configuration du rocher sur lequel ils sont placés. La partie inférieure, dont la forme est à peu près celle d'un parallélogramme, paraît avoir contenu les logements de la garnison et les magasins. Un escarpement à pic de 20 à 25 mètres sépare cette basse-cour de la partie supérieure du château qui constitue le réduit et comprend un logis renfermant trois pièces, un pavillon carré et quelques autres dépendances.

Ces divers édifices, bâtis en moellons, n'offrent aucun caractère architectural. La pierre de taille y est extrêmement rare. Les pieds-droits et les arcs de plusieurs fenêtres sont construits en briques ou tuiles minces et larges comme il s'en trouve dans les constructions byzantines. Presque toutes les pièces étaient voûtées en berceau avec de grands arcs doubleaux saillants; mais nulle part je n'ai remarqué trace de l'existence d'arcs ogives.

La porte du château est ogivale; elle s'ouvre dans une espèce de vestibule ayant une voûte d'arête, et elle paraît avoir dû être précédée de palissades et de barrières qui devaient former avec la terrasse A un ouvrage avancé tenant lieu de barbacane.

Quand on a franchi la porte, une terrasse B, garnie vers la vallée d'un parapet jadis crénelé, donne accès dans les bâtiments C, tous construits d'après un système uniforme que le plan fera mieux comprendre que des descriptions. Ces édifices paraissent avoir dû servir de magasins: le logis, éclairé par une fenêtre prenant jour vers le sud, a pu contenir la garnison, à coup sûr peu nombreuse, de cette première partie du château.

Un escarpement de 20 mètres, à peu près, sépare cette première partie du château de la seconde, qui forme réduit.

A l'époque où les Vénitiens résolurent de diminuer le nombre des places fortes de l'île, dans le but de concentrer leurs forces militaires à Nicosie et dans les villes maritimes, ils détruisirent l'escalier qui mettait en communication les deux parties du château. Aussi, pour atteindre les édifices du plateau supérieur, faut-il se livrer à une escalade fort dangereuse, n'ayant pour gravir la paroi à pic que les saillies du rocher et les genévriers qui ont poussé dans ses anfractuosités. Ici il ne faut pas avoir le vertige, tout faux pas serait infailliblement mortel; parvenu au sommet, le visiteur se trouve devant deux groupes d'édifices s'élevant sur une terrasse assez vaste d'où l'œil embrasse presque toute l'île de Chypre et une grande étendue de la côte d'Asie Mineure.

A droite s'élève un pavillon formé de deux pièces éclairées par des baies ogivales et dont les voûtes, qui étaient à arêtes vives, se sont effondrées : il paraît avoir été le principal logis du château; ce dut être là qu'habitèrent les princes qui vinrent chercher un asile sur ce rocher.

A l'est le bâtiment D semble avoir été une caserne ou un magasin, mais les murs étant dérasés sur presque tout leur pourtour, nous en sommes réduits à des conjectures. Un parapet, se détachant de l'angle de cet édifice, longe l'escarpement qui ici termine le château.

L'autre côté nous offre une suite d'appartements qui, à en juger par les fenêtres, doivent avoir été destinés à être habités. Comme Saint-Hilarion, ce château paraît n'avoir jamais été forcé. Il est plus que douteux qu'Isaac Comnène s'y soit enfermé en 1191, comme le prétendent certains historiens, d'après lesquels ce prince, ayant perdu trois batailles et désespérant de pouvoir disputer plus longtemps Chypre aux croisés anglais, se serait retiré au château de Buffavent, où il aurait été assiégé et pris par Richard d'Angleterre.

Lorsqu'en 1232 les Impériaux, sous les ordres du maréchal Richard Filangieri, envahirent de nouveau Chypre, l'île entière fut soumise, excepté Saint-Hilarion et Buffavent. Ce château fut sauvé par l'énergie d'Eschive de Montbéliard, femme de Balian d'Ibelin et fille de l'ancien régent du royaume de Chypre durant la minorité de Pierre Ier. A la nouvelle de l'approche des Impériaux, elle s'était retirée dans la maison de l'Hôpital; mais dès qu'elle vit Barlas maître de Nicosie, elle quitta son refuge déguisée en franciscain et se rendit à Buffavent dont elle détermina le châtelain, vieux chevalier nommé Gérard de Conches, à résister; puis elle fit approvisionner la forteresse et recruta des hommes dans les campagnes environnantes. Le château ne fut point attaqué, mais demeura seulement bloqué, durant les mois de mai et de juin, jusqu'à la bataille d'Agridi.

A la fin du xive siècle, pendant les luttes avec les Génois, qui, durant les premières années du règne de Pierre II, ensanglantèrent l'île de Chypre, les oncles du roi se retirèrent dans les forteresses de Buffavent et de Saint-Hilarion, qui ne tombèrent jamais entre les mains des envahisseurs.

Au mois de juillet 1426, à la suite de la désastreuse bataille de Chierokitia, où le roi Janus de Lusignan fut fait prisonnier, les musulmans ravagèrent toute l'île de Chypre et se rendirent maîtres de Nicosie, qu'ils mirent au pillage.

Henry Giblet nous apprend, dans son histoire de Chypre, que la reine Charlotte de Bourbon, ses enfants, ainsi que le cardinal de Lusignan, frère du roi et archevêque de Nicosie, vinrent alors chercher un refuge dans les murs de Buffavent.

Nous savons également par le même auteur que ce château servait à cette époque de prison d'État.

NOTES
ET PIÈCES JUSTIFICATIVES
RELATIVES
AUX MONUMENTS DE L'ARCHITECTURE MILITAIRE
DES CROISÉS EN SYRIE.

CESSION

AUX HOSPITALIERS DE SAINT-JEAN

DE LA FORTERESSE DE MARGAT,

DE LA VILLE DE VALENIE, AINSI QUE DE LEURS DÉPENDANCES,

PAR BERTRAND MANSOER,

EN L'ANNÉE 1186,

CONFIRMÉE PAR BOÉMOND III, PRINCE D'ANTIOCHE.

In nomine Sancte et individue Trinitatis Patris et Filii et Spiritus Sancti. Amen.

Cum omnia nostra, si perfecti esse velimus, vendere et dare pauperibus jubeamur, illa equidem apud Deum grata et accepta est elemosina que illis impenditur qui communi omnium utilitati pia devocione providere non desinunt et se in obsequium et sustentamentum pauperum Christi tota animi et corporis intentione dederunt; inde est quod ego Boamundus, Dei gratia princeps Antiochenus, Raimundi principis bone memorie filius, notum fieri volo tam presentibus quam futuris quod Bertrandus Margati dominus, domini Rainaudi Masoerii bone memorie filius, cum videret quod castellum Margati prout opus esset

Christianitati pre nimiis expensis et nimia infidelium vicinitate tenere non posset, cœlitus ut credimus inspiratus et discreto habito consilio, assensu etiam et concessione mea, consilio etiam domini Aimerici venerabilis Antiochie patriarche, assensu et concessione domine Sibille, egregie Antiochie principesse, et filiorum meorum Raimundi et Boamundi iam militum, consilio etiam, assensu et voluntate domini Raimundi egregii comitis Tripolis et domini Anterii venerabilis Valenie episcopi, et aliorum quamplurium clericorum, militum et burgensium, ob redemptionem anime sue et parentum et antecessorum suorum, donavit in elemosinam, concessit et tradidit sacri domui Hospitalis et capitulo et fratribus eiusdem domus tam presentibus quam futuris, per manum fratris Rogerii de Molins, venerabilis eiusdem domus magistri, et aliorum quamplurium fratrum ibidem assistentium, civitatem Valenie et castellum Margati cum omnibus casalibus et divisis et pertinentiis suis planis et montanis, cultis et incultis, nemoribus, fluminibus, piscariis terra et mari et portubus, cum omnibus juribus suis, cum militibus et hominibus et universis villanis ad feodum pertinentibus, et castellum Brahim cum omnibus pertinentiis suis et omnia alia tenementa quecumque de iure in principatu meo habebat aut habere debebat, prout ipse Bertrandus et pater suus Rainaldus et antecessores sui plenius et commodius et integrius de iure suo tenuerant vel tenere debuerant, omnia equidem ista donavit in elemosinam prefatus Bertrandus assensu meo et consilio domini patriarche, assensu etiam et concessione domine Sibille uxoris mee et filiorum meorum Raimundi et Boamundi, consilio etiam, assensu et voluntate domini Tripolis comitis et domini Valeniani episcopi et aliorum presbiterorum, ut dictum est, sacre domui Hospitalis ad usus pauperum Christi et fratrum, plene, libere, integre, quiete, absque calumnia et contradictione habenda, tenenda, utenda et iure perpetuo possidenda et prout voluerint dispo-

nenda. Magister vero venerabilis domus Hospitalis communi assensu capituli et fratrum dedit Dno Bertrando, ob devotionem et liberalitatem quam erga domum exibuit, duo millia et ducentos bisantios sarracenatos [1] singulis annis, sicut in privilegio quod dominus Bertrandus eis super predicta donatione fieri fecit continetur, quod etiam meo privilegio interferi iussi ut et res maius haberet robur et nulla super his amplius controversia oriretur. Est autem privilegium domini Bertrandi huiusmodi. Vetus sane precedentium exigit usus et mos sequentium virorum exposcit antiquitus ut quod iugiter durabile fieri volumus litterarum titulis commendemus. Notificetur igitur omnibus Christicolis tam presentibus quam futuris per hec presentia scripta, per subscriptorum virorum testimonia, quod ego Bertrandus Margati dominus, bone memorie domini Rainaldi quondam eiusdem castelli domini filius, considerans pietatem et devotionem quam sancta domus Hospitalis Hierosolimitani erga universos Christi fideles incessanter atque laudabiliter exhibet, voluntate et assensu domini mei Boamundi magnifici principis Antiochie, necnon consilio et nutu domini Raimundi illustris comitis Tripolis, monitu pariter et affectu domine Bermunde, karissime uxoris mee, annuente et instigante ad ipsum domino Anterio Valenie venerabile episcopo, laudantibus et assentientibus omnibus hominibus meis tam militibus quam burgensibus, dono, trado et spontanea mea voluntate concedo Deo et gloriose Dei Genitrici Marie et

[1] Les besants désignés ici sous le nom de *sarracinois* paraissent devoir être considérés comme des monnaies d'or frappées par les princes musulmans et qui avaient cours dans les principautés chrétiennes ; la valeur du besant sarracinois est d'environ 12 fr. de notre monnaie.

Les besants dits au type de Tripoli, de Tyr ou d'Acre, suivant qu'ils avaient été frappés dans l'une de ces villes, n'étaient qu'une imitation à un titre un peu inférieur à celui des besants sarrasins. Comme j'ai eu l'occasion de le dire dans l'introduction de ce livre, ces monnaies portent des légendes chrétiennes écrites en caractères arabes avec la croix dans le champ, ainsi que l'initiale du prince sous le règne duquel elles étaient frappées.

Sancto Joanni Baptiste, ad sustentationem pauperum Christi in eadem sancta domo Hospitalis Hierosolimitani quiescentium, in manibus domini Rogerii de Molins eiusdem domus venerabilis magistri successorumque suorum atque eiusdem Hospitalis fratrum tam presentium quam futurorum, castrum quod dicitur Margat cum omnibus iuribus, pertinentiis et acquisitionibus suis, et quicquid ego aut pater meus vel aliqui predecessorum meorum in ipso castro aut in pertinentiis eius intus et extra plenius, commodius et quietius tenuerunt, habuerunt et possederunt, et alibi ubicumque habebant terras nominatas et non nominatas vel habere debebant, totum eidem sancte domui Hospitalis et iam dicto domino Rogerio eiusdem venerabili magistro fratribusque suis universis, tam libere, tam quiete quam liberius et quietius absque omni exactione aliqua res ab aliquibus potest teneri et possideri iure hereditario, in perpetuam elemosinam habendum et possidendum concedo et in plenariam possessionem mitto, ita ut fratres Hospitalis amodo et deinceps rerum omnium predictarum dominium cum usufructibus, emolumentis et proventibus universis habeant, teneant et in perpetuum possideant. Hec itaque omnia ut predictum est iam dicto magistro eiusdemque successoribus et fratribus universis tali modo et tenore interposito concedo, quatenus singulis annis duo millia ducenti bisantii saracenati per manum castellani de Crato in civitate Tripolis, quatuor anni temporibus, mihi heredibusque meis de me et uxore mea domina Bermunda vel alia mihi legitima desponsata genitis reddantur. Videlicet in Pascha Domini quinginti quinquaginta bisantii : in festivitate Sancti Joannis Baptiste, videlicet in Nativitate, totidem et totidem in Exaltatione Sancte Crucis, in Natali vero Domini totidem. Si vero absque herede vel heredibus de nobis procreatis me decedere, et uxorem meam dominam Bermundam seu aliam mihi legitime desponsatam superstitem remanere contigerit, de predictis duobus millibus bisantiis prefate

uxori mee Bermunde vel alii mee legitime sponse quod vixerit, pro dote et sponsaliciis suis, mille ducenti bisantii annuatim persolvantur et residuos mille absque omni inquietatione vel alicuius vexatione domus Hospitalis pro elemosina sibi retineat; verumtamen si uxor mea et heredes de me et ipsa geniti post obitum meum superstites remanserint, predicti bisantii sic dividentur ut uxori mee, pro dote et sponsaliciis suis, mille centum bisantii in vita sua et heredibus mille centum reddantur. Si vero post mortem utriusque nostrorum, videlicet et uxoris mee domine Bermunde vel alterius mihi legitime desponsate, heres vel heredes superstites fuerint, omnes predicti bisantii, scilicet duo millia biscenti bisantii, legitimo seu legitimis nostrorum heredibus persolvantur. Preterea, si heredes mei sine heredibus abierint, mille centum bisantii predicti qui in sortem heredum nostrorum cesserant ad sanctam domum Hospitalis pro salute anime mee parentumque meorum revertantur; eodem modo mille ducenti bisantii qui pro dote uxori mee reddentur, si heredibus de me et ipsa genitis caruerit, post obitum eius ad sanctam domum Hospitalis pro salute animarum nostrarum redeant, a nemine deinceps requirendi. Ad hec quicquid de predictis heredibus meis et domine Bermunde uxoris mee superius dictum, eodem modo de heredibus meis et alterius uxoris mihi forte desponsate intelligitur. Hec igitur supra scripta omnia ut prenotata sunt; scilicet proprium meum, dominationes, ligiantias quas in illis habeo, dono et concedo prefato Hospitali Hierusalem, concessu et voluntate omnium illorum qui ius, feodum et hereditatem in illis habebant, habenda in pace, libere et quiete, ab omni inquietatione vacantia et sine calumpnia in perpetuum possidenda.

Ut igitur hoc donum et conventio utrinque facta inviolabiliter et perhempniter observari valeant, nec a me vel aliquo herede meorum adnullari valeant, vel in irritum revocari, presentem paginam sigilli

mei impressione et subscriptorum testium assertione munio et confirmo. Huius itaque rei testes sunt :

Dominus Anterius Valenie venerabilis episcopus; Dominus Falco abbas ecclesie Sancti Pauli Antiochia.

DE FRATRIBUS HOSPITALIS :

Dominus Rogerius magister domus Hospitalis, per cuius manum hoc factum est; Frater Burellus tunc temporis eiusdem domus preceptor; Frater Bernardus ecclesie Hospitalis Sancti Joannis prior; Frater Petrus de Vallis tunc temporis castellanus Crati; Frater Henricus tunc temporis castellanus Margati; Frater Rogerius de Liro tunc temporis Antiochie baiulus. De militibus vero Margati qui iuramento prestito hominium et ligiantiam cum multis aliis promiserunt isti sunt testes : Dominus Stephanus Raillant domini Bertrandi de Margat consanguineus et dominus Amelinus eiusdem castri castellanus; Dominus Zacarias; Dominus Reinerus; Dominus Joscellinus; et Dnus Johannes Templi.

Factum est hoc anno Incarnationis Dominice M°.C°.L°.XXX°.VJ°, kalend. Februarii, indictione iij, epacta jx, existente et residente in sancta et apostolica sede Antiochie domino Aimerico reverentissimo patriarcha, et notandum quod huic actioni interfuit dominus Stephanus Rotomagi, domini Boamundi principis Antiochie super hoc negotio nuntius. Datum Margati, per manum predicti domini Bertrandi, kalendis Februarii feliciter. Ego vero Boamundus Dei gratia princeps Antiochie, Raimundi principis bone memorie filius, consilio domini Aimerici venerabilis Antiochie patriarche, assensu etiam et concessione domine Sybille uxoris mee, egregie Antiochie principesse, et filiorum meorum Raimundi et Boamundi iam militum, et aliorum quam plurium clericorum, militum et burgensium, prefatam donationem domini Bertrandi laudo, approbo et confirmo, ut scilicet fratres domus Hospitalis prefatam civitatem Valenie et castellum Margati et omnia alia tenementa, cum villanis et casalibus et guastinis et cum omnibus divisis et pertinentiis suis et cum omni iure suo sicut supra dictum est, plene, integre, libere et quiete absque calumpnia et contradictione teneant et possideant, cum mili-

libus et hominibus ibidem manentibus vel mansuris, feodis et feodatis, prout ipse Bertrandus et pater suus Rainaldus plenius, utilius et perfectius tenuerunt vel tenere debuerunt. Preter tamen casale Assenem quod dominus Rainaldus donavit mihi pro novesimo de se et hominibus suis, et preter domos suas Antiochie, quas vendidit vel donavit, et preter furnum unum quem dedit Vibino, et preter terram Gereneis quam retinui in manu mea ego et heredes mei quamdiu eam tenere voluerimus. Si tamen eam dare voluerimus Religioni, reddemus eam domui Hospitalis. Si vero homini seculari dederimus eam, ille qui terram habebit illam de domo Hospitali tenebit.

Concedo etiam prefatis fratribus de pertinentiis predicti castelli scilicet Margati, Cademois [1], Laicas [2], Malaicas cum divisis et pertinentiis suis. Concedo etiam eis in principatu Antiochie casale Fassia [3] cum guastinis et divisis et pertinentiis suis in terra et in mari, casale Cimas, abbatiam Montis Parlerii, villam que dicitur Ruffa, casale Farangi, casale Come, castellum Popos cum casali suo et divisis et pertinentiis suis, casale Kaynon, casale Alus, abbatiam Sancti Georgii que est in montana Nigra cum casalibus et guastinis et divisis et pertinentiis suis, Rogiam cum guastinis et divisis et pertinentiis suis, casale Besmesyn, casale Besselemon, casale Luzïn, caveam Belmys, casale Casnapor, casale Colcas, casale Corconai et Meunsarac que sunt in montana Montis Parlerii, Potama et Pangeregan que sunt in valle Ruffe Andesin, abbatiam de Sancta Maria, casale Bodoleie, medietatem casalis quod dicitur Gorrosie [4], casale Mastabe. Hec itaque omnia prenominata, vide-

[1] Sous ce nom nous retrouvons celui du village moderne de Kadmous, que dominait autrefois un château dont les Francs s'étaient rendus maîtres en l'année 1129.

[2] C'est, je crois, le château d'Aleïka, situé à l'est de Margat, dont il est ici question.

[3] Cette localité paraît devoir se retrouver dans les ruines nommées *Kharbet-Kassia*, qui se trouvent au bord de l'Ouad-Djabar, entre Margat et Aleïka.

[4] Aujourd'hui Geresieh?

licet Valeniam, Margatum et omnia alia castella, abbatias sive casalia ubicunque sint in principatu meo, ad feodum Margati pertinentia et omnia etiam acquisita, sive acquirenda cum omnibus guastinis et divisis et pertinentiis suis, planis et montanis, cultis et incultis, nemoribus, fluminibus, piscariis terra mari, portubus, cum militibus et hominibus et villanis suis et cum omnibus juribus suis et quicquid in eis iuris et dominii ipse Bertrandus habebat vel habere debebat, et quicquid in eis iuris vel dominii ego et heredes mei habebamus vel habere debebamus, dono et concedo in elemosinam ego Boamundus princeps, assensu filiorum meorum Raimundi et Boamundi et uxoris mee domine Sybille, ob redemptionem anime mee et patris mei Raimundi bone memorie et parentum meorum, sacre domui Hospitalis et capitulo et fratribus libere et quiete, absque ullo servitio et aliqua contradictione, sine exactione vel revocatione habenda et perpetuo possidenda. Concedo etiam eis balnea que dominus Rainaldus habebat apud Antiochiam, et quicquid de iure suo apud Antiochiam sive extra habuit vel habere debuit. Concedo etiam eis omnes milites qui sunt de castro Margati cum servitiis et feodis eorum, que habent vel habere debent in terra Margati et in terra Antiochie, sicut habuerunt a domino Rainaldo Massoerio et a domino Bertrando filio suo, vel habere debuerunt. Concedo etiam quod si aliquid in presenti privilegio oblitum vel pretermissum sit de iure et possessione domini Bertrandi et Dni Rainaldi, nullam pro hoc ipso fratres Hospitalis suscipiant diminutionem, nullum sustineant detrimentum, sed omnia jura sua plene recuperent, libere sicut alia prenominata habeant et quiete possideant. Concedo etiam eis quod si aliquid lucrati fuerint super inimicos Crucis Christi, sive nobis presentibus sive absentibus, cum nullo lucrum partiantur, sed omne lucrum sit proprium eorum.

Si vero, quod absit, eis inconsultis treviam faciemus cum Saracenis,

treviam tenebunt si voluerint, vel guerram facient cum eis. Si vero ipsi facient treviam cum inimicis Crucis Christi, qui sunt in feodo Bokebeis[1] et a Gabulo, in antea treviam nobis notificabunt, et nos eam tenebimus et homines nostros tenere faciemus. Concedo etiam eis libertatem de propriis rebus suis per totam terram meam et per totum posse meum, terra et mari intrando et exeundo, vendendo et emendo, sine aliqua consuetudine et omni curie exactione. Si vero homines eorum aliquid vendiderint vel emerint quod non sit proprium Hospitalis, dabunt curie solitam consuetudinem. Concedo etiam, quod si homines mei qui sunt franci dederint aliquid domui Hospitalis, sicut burgesiam vel aliquid aliud de burgesia, licite poterunt accipere, et cum per annum unum et diem unum tenuerint, poterunt vendere nostris hominibus vel aliis preter suos qui nostrum exinde servitium faciant. De feodo vero militis vel clientis non poterunt aliquid accipere sine nostro assensu et concessione. Hoc autem ad ultimum notum esse volumus quod si villani mei qui sint Saraceni, vel hominum meorum sint, vel forte venerint in territorio Valenie et Margati seu in predictis aliis tenementis, fratres Hospitalis reddent nobis iuxta assisiam et consuetudinem terre. Si vero fuerint christiani, vel eos infra quindecim dies nobiscum pacificabunt, vel eis de terra sua licentiam dabunt. Si etiam villani eorum sint, vel forte venerint in terra mea vel hominum meorum, similiter homines suos fratribus Hospitalis reddemus. Hoc etiam notum esse volo, quod magister domus Hospitalis et fratres dederunt mihi caritative, pro concessione et dono et elemosina mea, octo millia bisantios saracenatos, et filiis meis Raimundo et Boemundo pro concessionibus suis unicuique mille bisancios saracenatos. Ut itaque prefata donatio domini Bertrandi et concessio mea et domine Sibille

[1] Le fief de Bokebeis pourrait, je crois, s'identifier avec le village de Bokbeis situé au sud de Margat, au bord de l'Ouad el-Aïoun.

uxoris mee et filiorum meorum et etiam donatio mea assensu et concessione filiorum meorum facta firmum et inviolabile robur obtineat, hanc paginam auctoritatis nostre prefatis fratribus fieri feci et principalis sigilli mei impressione muniri et subscriptis testibus roborari. Testes vero sunt :

> Dnus Aimericus Antiochie venerabilis patriarcha; Dnus Bartholomeus archyepiscopus Mamistrensis; Dnus Aimericus Tripolis episcopus; Dominus Anterius Valenie episcopus.
>
> <center>DE FRATRIBUS HOSPITAL :</center>
>
> Frater Bernardus prior eiusdem ecclesie; Frater Burellus magnus preceptor; Frater Rogerius de Lirone Antiochie baiulus; Frater Bartholomeus baiulus Emaus; Frater Rainaldus baiulus Spine.
>
> <center>DE MILITIBUS :</center>
>
> Baldoinus d'Ybelin; Raimundus de Gibelet; Radulfus de Montibus conestabularius; Gervasius senescalcus; Oliverius camerarius; Willelmus de Cava marescallus; Bartolomeus Tirel marescallus; Gualterius de Surdis Vallibus; Robertus de Boloira; Galterius Darchican; Bartholomeus filius comitis; Richerius de Lerminati; Bastardus de Molins; Petrus de Hasart; Petrus; Helias; Guitardus de Borno; Odo de Maire; Bernardus Suberan; Willelmus de Sancto Paulo tunc dux Antiochie.
>
> <center>DE MILITIBUS MARGATI :</center>
>
> Dominus Zacarias; Amelinus; Dominus Baldoinus de Run; Dominus Georgius; Dominus Theodorus.

Datum apud Antiochiam, per manum Alberti, Dei gratia Tarsensis archiepiscopi et domini principis cancellarii, anno ab Incarnatione Domini m°.c°.l°.xxxvj° feliciter. Amen.

Au bas de cette charte se voit le sceau en plomb du prince d'Antioche.

Ce sceau porte d'un côté les figures nimbées des apôtres saint Pierre et saint Paul et au revers se voit un cavalier, armé de toutes pièces, passant à droite sa lance appuyée sur l'épaule, et autour de cette face se lit la devise :

Sigillum Boamundi principis Antiocheni.

CHARTE DE RAIMOND II,

COMTE DE TRIPOLI,

AUTORISANT ET RÉGLANT LA CESSION A L'HÔPITAL DU CHÂTEAU DU KRAK

ET DE SES DÉPENDANCES.

———◦———

In Dei nomine. Notum sit omnibus hominibus tam presentibus quam futuris, quod ego Raimundus, divina suggerente gratia Tripolitanus comes, in fratrem et socium et orationum participem dedi, concessi et reddidi me sancte domui pauperum Hospitalis Iherusalem, et antecessorum meorum salute animarum meorumque remissione peccatorum, contuli, concessi, ore et corde laudavi, eidem domui sancti Hospitalis Iherusalem, Raphaniam[1] et Montem Ferrandum cum omnibus sibi pertinentiis tam meis propriis, quam ex omnibus feodalibus, absque ulla federis obligatione atque retentu, omni remota calumpnia, quiete et libere, in helemosinam et donationem et ligietatem omnium hominum tam militum quam burgentium ibi terras habentium et possessiones, prout melius predecessores mei et ego tenui et habui, et Mardabech cum omnibus suis pertinentiis, et quicquid habeo juris vel dominii in

[1] Aujourd'hui Raphanieh et Kalaat-Baarin.

piscaria Cymele[1] a Cades usque ad Resclausam, et castella et villas que ex pertinentiis Raphanie et Montis Ferrandi comprobari poterint esse, que nunc a me ignorantur. Similiter concessi et laudavi et Cratum et castellum Bochee[2] cum omnibus suis pertinentiis Dni propriis et virorum feodalibus, et felicium et lacum, cum omnibus eorum pertinentiis propriis, ut supra dictum est, et feodalibus. Deinde vero, concilio et voluntate W. de Crato et uxoris sue Adelasie eiusque filii Beltrandi Hugonis, predicta castella Xenodochii Iherosolimitani pauperibus tribui, concessi et laudavi, quibus videlicet Crato et castello Bochee scambium eis dedi et in perpetuum habere concessi, que castella scilicet domui sancti Hospitalis ipsi sponte dederunt atque obtulerunt et ex omni calumpnia quietaverunt. Quod autem hoc sit scambium per singula enucleari atque patefieri volo atque iubeo; nunc igitur ostendam feriatim scambium quod W. de Crato coram universa curia feci, videlicet, caveam Davidis Syri cum omni raisagio[3] montanee quomodocumque melius unquam habui et tenui, et feodum Pontis Willelmi, id est, duas terre caballarias[4], et sexcentos bisantios, cc° ego Raimundus

[1] Pendant toute la durée de la domination franque en Syrie, nous trouvons Émesse désignée par les chroniques et les chartes latines sous le nom de la Chamelle, et bien que cette ville n'ait jamais été prise par les croisés, elle était cependant considérée comme appartenant au comté de Tripoli. (Cod. Dipl. n° 26, p. 75.)

Le lac nommé aujourd'hui lac de Homs, et que domine le Krak des Chevaliers, s'appelait alors le lac de Kadès.

Quant au point appelé Resclausa, peut-être devrions nous le chercher sur la route de Homs à Hamah, dans le site de l'Arethusa antique, nommé aujourd'hui Er-Rustan.

[2] Les ruines de ce château, qui paraît avoir été peu considérable, se voyaient encore il y a peu d'années dans la plaine nommée aujourd'hui Boukeiah el-Hosn.

[3] Dépendances. (Gloss. de la langue romane, par de Roquefort, t. II, p. 470.)

[4] On nommait au moyen âge chevalée une possession territoriale sujette au service militaire, et qui en temps de guerre devait fournir au suzerain un nombre déterminé de cavaliers.

L'historien vénitien Sabellico nous apprend (l. IX, p. 248) qu'à Candie on donnait le nom de *caballarias* aux concessions de terres faites à titre de récompense aux soldats vétérans.

Dei gratia Tripolis comes et alios ducentos barones et cc episcopus
Tripolitanus, et super omnes caballarias predicte montance in una-
quaque divisi xii bisantiis ab hoc mense Augusti usque ad decem annos,
pretaxato Willelmo dedi, concessi atque penitus laudavi. Similiter qui-
dem, assensu et concilio Gisleberti de Podio Laurenti et uxoris sue que
vocatur Dne Dagolth, prelibate domui pauperum dedi, concessi atque
laudavi felicium et latum cum omnibus eorum pertinentiis, que mille bi-
santiis emi et hab eis ex omni calumpnia recepi quieta, queve scilicet
castella sancto Iherusalem Hospitali sponte contulerunt et omnimodam
ipsi calumpniam quietaverunt. Hoc ergo donum, prout melius, verius et
sanius ab omnibus hominibus intelligi valet, bona fide, absque pravo
ingenio, sicut superius scriptum est, ego Raimundus, per Deum Tripolis
comes, feci et ex toto reri fategi, nutu et consilio pariter Cecilie comi-
tisse matris mee, regis Francorum filie[1], et Hodierne uxoris mee, Tri-
polis comitisse, regis Iherusalem filie, et filii mei Raimundi et Filippi
fratris mei, pauperibus Hospitalis Iherusalem sine ulla convenientia et
alicuius conditionis tenore, excepto quod in omnibus militaribus nego-
tiis et expeditionibus quibus ego presens personaliter adero, totius lucri
medietatem partiri mecum atque dividere debent. Me siquidem ab-
sente, neque constabulario, nec marescalco, nec etiam alii cuiquam ex
hoc respondeant, nec lucrum cum eis partiantur, nisi quod unicuique
in negotio existenti forte devenerit. Preterea si forte deficerem obitu,
magistro atque provisori comitatus meique filii, quocumque presens
ipse corpore adfuerit, eamdem convenientiam idemque pactum partis
tueri quam mecum habent et habere promittunt; procul dubio tenue-
rint et observaverint usque quo filius meus ad etatem militie perve-

[1] La princesse Cécile était fille naturelle de Philippe Ier, roi de France, et de Bertrade de Montfort. Elle avait épousé en premières noces Tancrède, prince de Galilée; étant devenue veuve en 1112, elle épousa alors Pons, comte de Tripoli.

nerit [predic]ta federa custodierint et firmiter habuerint. De cetero quicquid ex hoc dono concessi consilio et communi auctoritate feci :

<div style="margin-left:2em">
Giraldi Tripolitani episcopi; Willelmi Tortose episcopi; Rainierii constabularii; Fulcrandi marescalci; Willelmi Ebriaci; W. Rainuardi; Gaucelini de Cavomonte; Silvii Roberti; W. Porcelleti; Ra....... Fontanellis; Raimundi de Fonte Erecto; Radulfi Viridis; Pipini; W. Aurei; W. Pandulfi; Bernardi de Rocha et aliorum omnium quorum....... nequeunt describi per omnia.

SIMILITER HOC IDEM FECI NUTU ET CONSILIO BURGENSIUM :

Pontii de Sura; Baronis aurificis; Geraldi Isnelli; Pontii Geraldi; Stefani Monachi; R. Lamberti; W. Rollendi; P. Gerbaldi; Philippi Burgensis; Petri Andree; Petri de Sancto Germano; Raimundi Guasconis et ceterorum omnium.
</div>

Si....... tuitu necessitas mihi vel meis heredibus demum insurrexerit vel supervenerit quod predictorum castrorum refugium salvandis corporibus necesse sit; nec in ingressu neque in exitu per me vel per homines meos ullum christianis prelium vel malum fieri vel insurgere debet, nec arte vel ingenio meo quicquam facere aut inquirere, ut hec predicta loca pauperibus sancti Hospitalis, quibus in helemosinam concessi et sponte fundavi, subtrahantur atque auferantur. Denique velut muro circumcluditur ortum, qui fuit Gualterii de Margato et uxoris sue Gesle, ipsa etiam adhuc in vita superstite concedente, et illa spacia locorum ad trahendos lapides apta que inter utramque viam concluduntur exterius illinc a capite; nutu et consilio Hodierne uxoris mee, Tripolis comitisse, et filii mei Raimundi, pauperibus sancti Hospitalis Iherusalem in helemosinam dedi libere et absque calumpnia concessi iureque perpetuo collaudavi. Hoc itaque donum se primum et pauperibus Sancti Joannis Hospitalis Iherusalem in manum Raimundi sepedicti Hospitalis magistri et seduli procuratoris et Roberti comitis Alvernensis et Gisleberti Malemanus et Petri Montis Peregrini prioris et aliorum fratrum in helemosinam antecessorum meorum salute meo-

rumque peccatorum venia, ego Raimundus, Dei gratia Tripolis comes, coram universa curia mea, tam clericorum quam laïcorum, sponte obtuli, ore et corde in perpetuum laudavi. Cui vero dono cuicumque calumpniam vel ullam controversiam facere presumpserit, nisi resipuerit, pars eius sit cum Dathan et Abyron, quos terra, pro sua superbia, vivos absorbuit et cum Iuda proditore qui Dnum precio vendidit. Sitque maledictus comedens atque bibens, vigilans atque dormiens, in mane et in vespere, in omni tempore in presenti et in futuro. Percutiat eum Dnus fame et siti, egestate, frigore, pessimo ulcere, scabie quoque et prorigine, amentia et cecitate donec pereat. Hujus quidem doni et laudationis existunt testes :

G. Tripolis episcopus cum omni conventu suo; W. Tortose episcopus; R. constabularius; D. marescalcus; W. Ebriaci; W. Rainoardi; G. de Cavomonte; J. Roberti; W. Porcelleti; W. de Crato; G. de Podio Laurenti; M. de Boccosello; R. de Fontanellis; R. de Fonte Erecto; R. Viridis; Pipinus; W. Aurei; W. Pandulfi; I. de Bechestino; F. de Tolone; R. de Monte Siguo; H. de Lidimano; B. de Rocca; R. Fortis; B. Romanus; R. de Valle Aurea; W. de Cornelione; Sigifreddus; P. de Neren; P. de Sancto Justo; O. de Monte Olivo; Guiringisisis; Tancredus de Valriaco; P. Humberti; A. de Saurra; W. Tripolis vicecomes; A. Tripolis raisius; P. de Cafaraca; B. de Busarra; Hugo Senzaverz; P. de Cavomonte; B. de Trallo; W. de Lunello; B. Petri de Iherusalem; R. Crispini regis pincerna; Humfredus de Toroni; Philippus Neapolis;

De burgensibus :

P. de Sura; G. Isnelli; P. Geraldi; S. Monachus; Firminus; R. Catalanus: R. Niger; A. Trun; P. Andree; P. de Sancto Germano; P. de Monte Ferrario; R. Lamberti; W. Rollendi; P. Gerbaldi; R. Arnaldi; Philippus Bornia; A. de Lambesco; R. Guasco; P. de Castro Novo; G. Timonerius; Gilbertus. et P. qui hanc cartam dictavit tunc temporis comitis cancellarius.

Hoc autem donum feci ego Raimundus, per Deum Tripolis comes, pauperibus Hospitalis, nutu regis B[alduini][1] et regine M[elissende][2] Sancte Iherusalem et R[aimundi][3] Antiocheni principis et C[onstantie][4]

[1] B. — [2] M. — [3] R. — [4] C.

principesse. Hoc autem similiter dicte domui pauperum concessi et laudavi ut in omni terra mea homines eiusdem domus nec etiam Suriani de Crato, usus, nec consuetudines reddant nec tribuant, et absque consilio fratrum eiusdem Hospitalis trevias non accipiam cum Saracenis nec faciam. Anno ab Incarnatione M°.C°.XL°.V°. indictione vIII fuit facta hec carta, luna tertia.

INSCRIPTIONS ARABES

DU KALAAT-EL-HOSN.

J'ai dit, dans le cours de cet ouvrage, en parlant du Krak des Chevaliers, que je publierais dans les notes le texte des inscriptions arabes relatives aux restaurations exécutées dans cette forteresse par les sultans Malek-ed-Daher-Bybars, Kelaoun et Malek-es-Saïd-Bereke-Khan à la suite de sa prise par les Sarrasins.

C'est à la bienveillance de M. Charles Scheffer, directeur de l'École des langues orientales, qui visita en 1860 le Kalaat-el-Hosn, que je suis redevable du texte et de la traduction des trois inscriptions qui suivent.

Sur la tour carrée A :

بسم الله الرحمن الرحيم

جدد هذا البرج الشريف السيد العالم العادل المجاهد المثاغر المظفر الملك المنصور سيف الدنيا والدين قلاوون الصالحى امير المومنين خلد الله ملكه ونصرته...

Au nom de Dieu clément et miséricordieux.

Cette noble tour a été remise à neuf par le seigneur savant et juste, celui qui se consacre à la guerre sainte et à la défense des frontières, le victorieux, le roi assisté de Dieu, Seïf-Eddounia Oueddin Kalaoun, ancien Mamlouk de Melik Essalih et en qui le prince des croyants a mis sa confiance : que Dieu perpétue son règne et lui accorde toujours son aide........

Sur la tour ronde, à l'angle occidental, entre deux lions rampants :

بسم الله الرحمن الرحيم

امر بتجديد هذا الحصن المبارك السلطان الملك الظاهر

Le sultan El-Malek ed-Daher Bybars a ordonné la restauration de ce château.

Sur celle de l'angle oriental se lit :

امر بتجديد هذا السور السلطان الملك السعيد ناصر الدنيا والدين ابو المعالي محمد بركة خان فى شهور سنة سبع وسبعين وستمائة

Le sultan Melik Essaïd Nassir Eddounia Oueddin Aboul Mealy Mohammed Bereke Khan a ordonné la reconstruction de ces remparts en l'an 677.

NOTE
SUR LA TERRE DE MONT-RÉAL
OU D'OULTRE-JOURDAIN.

La partie du royaume de Jérusalem nommée terre de Mont-Réal ou d'Oultre-Jourdain, et qui se composait de la région située à l'est de la mer Morte et du Ouady-Araba, est une de celles sur lesquelles nous possédons le moins de documents contemporains. Nous savons seulement, par les historiens des croisades, que cette contrée se nommait alors la Syrie-Sobale et qu'elle comprenait la terre de Moab et l'Idumée.

Une précieuse charte datée du 31 juillet 1161, relative à un échange entre Baudouin III, roi de Jérusalem, et Philippe de Milly, vicomte de Naplouse, vient d'être publiée dans le cartulaire de l'ordre Teutonique, et nous fournit des renseignements intéressants sur cette province. Elle nous apprend que la terre dite d'Oultre-Jourdain s'étendait depuis le Ouady-Zerka, au nord, jusqu'à la mer Rouge, au sud, et comprenait quatre fiefs principaux, qui étaient : le Crac ou la Pierre du Désert, Mont-Réal, Ahamant et le château de la vallée de Moïse.

Je vais donc essayer, à l'aide des divers passages des historiens chrétiens et musulmans des croisades, ainsi que des relations des voyageurs modernes, de compléter un peu ces renseignements.

1° Le Crac, ou *Petra Deserti*, forteresse importante, était en même temps la résidence de l'archevêque de Rabbah[1].

[1] *Familles d'oultre-mer*, Syrie Sainte, p. 755.

Parmi les divers casaux de sa dépendance cités dans une des chartes de l'ouvrage de Paoli[1], s'en trouve un nommé Canzir, que je crois pouvoir identifier avec le village moderne de El-Kanzirieh, situé à six heures au sud de Karak, au bord du Ouady-en-Nemaïreh.

2° Schaubak, ou le Krak de Mont-Réal, château dont relevaient des dépendances considérables, notamment les cantons de Beni-Salem et de Ouady-Gerba. La position de ce lieu paraît se retrouver dans le Djebel-Shera, au sud-ouest du Ouady-Mousa, où se voit une localité ruinée nommée Djerba. Nous savons, par la charte[2] mentionnée plus haut, que cette seigneurie comptait un grand nombre de Bédouins parmi ses hommes liges.

Nous lisons au XXIV° livre, chapitre II, du continuateur de Guillaume de Tyr, le passage suivant relatif aux deux forteresses dont je viens de parler : « Mont-Réal est loin du Crac 36 milles, Mont-Réal « siet en Ydumée et le Crac en Moab. » Les seigneurs de la terre de Mont-Réal dont nous connaissons les noms[3] paraissent avoir eu leur résidence à Karak, pendant que des châtelains gouvernaient à leur place la forteresse de Mont-Réal et ses dépendances.

Voici les noms qui nous sont parvenus de quelques-uns de ces châtelains :

Jean	1152
Erald	1153
Evenus	1177

Le pèlerin Thetmar[4], qui visita cette partie de la Syrie en se rendant au mont Sinaï, en 1217, dit que la bourgade qui s'élevait au pied du château était habitée par des chrétiens et des musulmans. Il

[1] *Cod. Dipl.* t. I, n° 49, p. 31.
[2] *Id. ibid.*
[3] *Familles d'outre-mer*, p. 401.
[4] *Pèlerinage de Thetmar en 1217*, publié par le baron Jules de Saint-Genois. p. 41.

cite particulièrement une veuve française chez laquelle il reçut l'hospitalité.

Je crois qu'il a été fort rarement question du troisième fief, nommé Ahamant par les historiens latins du moyen âge, mais pourtant il me semble que l'on peut, sans témérité, identifier cette localité avec la bourgade de Maan-esch-Chamieh, dans laquelle M. Léon de Laborde[1] croit retrouver le site de la Theman de l'antiquité. Elle est sur la route du Hadj, à six heures au sud-est de Schaubak, et fut décrite il y a vingt ans environ par le voyageur anglais Wallin[2].

On y voit deux châteaux élevés l'un en face de l'autre, dont le plus récent a été construit par le sultan Soliman. Les jardins qui entourent la ville abondent en arbres fruitiers, et au temps des croisades cette région était très-fertile, comme le prouve le passage suivant du continuateur[3] de Guillaume de Tyr :

« Celle terre entour qui estoit toute couverte d'arbres portanz fruiz « de figuiers, d'oliviers et d'autres arbres de bonne maniere, si que ce « sembloit une forest. »

Palgrave[4], qui s'y arrêta en 1862, au commencement de son voyage en Arabie, signale aussi un vieux château, et dit que la ville est entourée d'anciens remparts.

Le quatrième enfin, le château de la vallée de Moïse, que la charte du roi Baudouin dit être alors en la possession d'un certain *Petrocii comitis*, avait été enlevé par surprise aux Francs, en l'année 1144. Voici en quels termes Guillaume de Tyr[5] raconte cet événement :

« Et pristrent un nostre chastel qui a nom li vaux Moyse et siet en

[1] *Livre de l'Exode et des Nombres*, par L. de Laborde, p. 134.

[2] *Wallin's travels in the north Arabia.*

[3] *Katab Menarrik el-Hadji*, traduit par Bianchi. — [4] *Narrative of a year's journey, through Arabia.*

[5] P. 712, 713.

« la terre que l'on clamoit la Surie-Sobal, mais elle est ore apelée la
« terre de Mont-Reial. Cest chastiaux siet assez près del leu ou Moyse
« fist issir les eues de la pierre par le cap de sa verge, quand le peuple
« Israel moroit de soif. »

Malheureusement, on n'a pu encore retrouver les ruines de cette forteresse, qui paraît avoir dû être bâtie à l'est, non loin du Ouady-Mousa, et en avoir tiré son nom, si nous acceptons l'identification proposée par M. de Bertou.

Nous lisons dans Guillaume de Tyr[1] qu'en 1116 le roi Baudouin s'avança jusqu'à Elyn (Ela?), sur la mer Rouge, et la trouva abandonnée par ses habitants, qui s'étaient enfuis, par mer, à son approche. Les historiens arabes des croisades racontent que cette ville demeura au pouvoir des Francs jusqu'au mois de décembre 1170. Les Francs possédèrent également à cette époque l'île de Graye, dans le golfe Élanitique, et séparée seulement d'Éla par un bras de mer de peu de largeur. C'est un rocher encore couvert de ruines et qui fut visité en 1829 par le comte Léon de Laborde.

Au moyen âge, seul, le pèlerin Thetmar a parlé de cette île. Il la visita en 1217, quand elle était depuis assez longtemps déjà retombée au pouvoir des musulmans. Bien que le voyageur ne nomme pas l'îlot en question, le texte suivant ne saurait nous laisser aucun doute sur son identité :

« Super rupem quamdam a littore, ad dimidium campum, in isto
« mari quoddam castrum vidi cuius castellani partim erant Christiani
« et partim Sarraceni. Christiani quidem captivi: Gallici, Anglici et La-
« tini, omnes piscatores soldani de Babylonia. »

Dans la charte dont j'ai parlé au commencement de cette note, nous

[1] P. 505.

trouvons encore la confirmation d'un fait au sujet duquel nous n'avions jusqu'à présent que des présomptions assez vagues. Il s'agit du tribut payé au trésor royal par les caravanes de marchands arabes, et moyennant lequel ils obtenaient le passage sur le territoire des Francs en allant, par le désert, d'Égypte à Damas, ou en revenant. Selon toute apparence, ces caravanes suivaient la route actuelle du Hadj, à partir du défilé nommé, aujourd'hui, Akaba-es-Schamieh.

NOTE

SUR LES POSSESSIONS TERRITORIALES

DE L'ORDRE TEUTONIQUE

EN TERRE SAINTE.

Il m'a semblé que quelques détails sur les fiefs possédés en Syrie par l'ordre Teutonique devaient trouver ici leur place.

Je les extrais des nombreux documents contenus dans le cartulaire de cet ordre célèbre, récemment publié à Berlin par M. E. Strehlke, sous le titre de *Tabulæ ordinis Theutonici*.

Ce fut particulièrement aux environs d'Acre, en Galilée et dans la seigneurie de Sajette et Beaufort, que l'ordre posséda par voie de don ou d'achat un grand nombre de casaux, que j'ai réussi, pour la plupart, à identifier avec les villages modernes [1].

Dans le territoire d'Acre, c'étaient, dès la première moitié du XIIIe siècle, Massob, la Mescherefie, la Basse, le Fierge, Casal Ymbert, Kapharsin, Lanahie, Busnen, Amka, le casal Blanc, nommé aussi Coket, Merdjcolon, Gelin, Nef et Beitegène.

En Galilée, nous trouvons mentionnés comme appartenant à l'ordre les casaux de Zekkanin, d'Arabia, de Romane, Mogar et Sellem, celui de Corfie, près de Tibériade, enfin ceux d'Ardelle et de Rehob, près de Bethsan.

[1] Ces casaux s'identifient avec les localités modernes suivantes : Massoub, El-Mescherfyeh, El-Bassa, El-Hamsi, dont j'ai établi l'identification avec casal Ymbert dans le Bulletin de la Société impériale des Antiquaires de France, année 1867. p. 109; Kefer-Yasin, Abou-Senan, Amka, Kouekat, Mejdel-Koroun, Jaloun, Nahf, Beit-Jenn, Sakhnin, Arrabeh, Romaneh, El-Mogar, Rehob.

En outre, les chevaliers Teutoniques possédaient encore des charrues de terre et des vignes dans une foule d'autres casaux dépendants de différents fiefs, tels que le Saphet, Cabecie, Sedinum, etc. ainsi que des maisons et des jardins dans les murs ou dans les dépendances des villes d'Acre, de Tyr, de Sajette et de Césarée [1].

Le 31 mai 1220, l'ordre achetait d'Othon, comte d'Hennebrek, pour la somme de 7,000 marcs d'argent, un tiers du fief de Saint-Georges, ainsi que Mahalia, dit *le Château du roi*, avec les trente-sept casaux formant ses dépendances.

Le 20 avril 1228, les chevaliers échangèrent à Jacques de l'Amaudelée le *Château neuf* dit de Montfort, ainsi que ses dépendances, contre une rente de 6,000 besants sarrasins, donnée à l'ordre par l'empereur Frédéric II.

Enfin nous voyons au mois de mars 1261 Julien, seigneur de Sajette et de Beaufort, donner à l'hôpital de Notre-Dame des Allemands la terre du Schouf, précédemment possédée par la famille de ce nom, ainsi que les trente-deux casaux qui en dépendaient, et parmi lesquels nous trouvons cités ceux de Niha, Jebha, Baderen, Mohutara, Cafrenebrah, Deir-Bebe, Deir-Elcamar, Gezïn, Gederde, Hadous, etc. qui s'identifient tout naturellement avec les localités modernes du même nom.

[1] Dans la charte portant le n° 31 du cartulaire de l'ordre, nous trouvons l'indication de l'annotation marginale suivante, qui est d'un extrême intérêt, en ce qu'elle nous donne des notions précises sur la contenance exacte de la charrue au temps du royaume latin de Jérusalem :

«Chascun charue dot havoir xxiiii cordes «du long et xvi du large; et la corde dot «havoir xviii toises du home mezaine, et «ainsi le tout en la secrete du reaume de «Jerusalem par l'asise du reaume devant «dit.»

CONCLUSION.

En arrivant au terme de cette étude, je crois devoir signaler aux voyageurs qui visiteront le nord de la Syrie, la Caramanie et les bords de l'Euphrate, les nombreuses recherches restant encore à faire sur l'architecture militaire des principautés chrétiennes d'Orient au temps des croisades.

Par suite d'événements imprévus, je n'ai pu qu'effleurer la principauté d'Antioche, où beaucoup de châteaux tels que Darbessak, Harrenc, Hazart, etc. restent encore à décrire.

Dans le cours de cet ouvrage j'ai déjà dit qu'à bien des points de vue tout est encore à faire pour la principauté d'Édesse.

Les monuments militaires du royaume de la Petite-Arménie promettent une ample moisson archéologique au voyageur qui voudra s'attacher à leur étude.

Les châteaux de Combetford (Mallus), de Canamella (Ilan-Kalab), d'Adamodana (Tumlo-Kalessi), possédés par les chevaliers Teutoniques et mentionnés par Vilbrand d'Oldenbourg; les murailles et les forteresses des villes de Sis, de Missis, d'Anazarbe et de Mamistra, celles de Tarse, bâties par le roi Hethoum I^{er} en 1228, sont encore debout.

Le château de Bosanti, le Podandus des historiens latins des croisades, la grande forteresse des Hospitaliers à Selefke, ainsi que les

deux châteaux de Ghorigos, construits, l'un en 1206 par le roi Léon II, et l'autre par le roi Hethoum I^{er} en l'année 1251, fourniront une série d'études du plus grand intérêt et qui viendront compléter l'ensemble de nos connaissances sur l'architecture militaire du moyen âge dans les provinces occupées par les croisés.

Je m'estimerai donc heureux si la lecture de ce livre peut inspirer à quelqu'un le désir d'arracher à l'oubli, pendant qu'il en est temps encore, cette page peu connue qui fait partie intégrante de notre histoire nationale.

FIN.

TABLE DES NOMS PROPRES.

A

Acre, p. 279.
Adhémar de Peyrusza, châtelain de Tortose, p. 81.
Adrien IV, pape, p. 144.
Agridi, village de Chypre célèbre par la bataille qui s'y livra en 1232, p. 243, 248, 252.
Ahamant, château d'Arabie, p. 273, 275.
Aigues-Mortes (murailles), p. 42.
Aimar de la Roche, châtelain du Krak, p. 60.
Aimard (Frère), châtelain de Tortose, p. 81.
Akaba-es-Schamieh, p. 277.
Akkar ou Gibel-Akkar, château du comté de Tripoli, p. 39, 69, 92.
Albara, ville épiscopale de la principauté d'Antioche, p. 6.
Aleïka, château voisin de Margat, possédé par les Ismaéliens et considéré comme une dépendance de cette forteresse, p. 6, 261.
Alep, ville de Syrie, p. 3, 6, 16, 142.
Alexandre IV, pape, p. 64.
Alexandrette, ville maritime de la principauté d'Antioche, p. 6.
Amka, casal dont le site se retrouve dans le village moderne du même nom, p. 279.

Anazarbe, ville du royaume de la Petite-Arménie, p. 184.
Anfred, châtelain de Margat, p. 33.
Antioche, capitale de la principauté de ce nom, p. 2, 3, 11, 17, 21, 63, 114, 179, 180.
Antoine Fluvian, grand maître de Rhodes, p. 237.
Arabia, casal de Galilée possédé par les chevaliers Teutoniques, aujourd'hui Arrabeh, p. 279.
Aradus, île voisine de Tortose, p. 83.
Ardelle, casal des chevaliers Teutoniques près de Bethsan, p. 279.
Areymeh, château du comté de Tripoli possédé par les Templiers, p. 6, 16, 40, 69, 81, 87, 90, 92.
Arkas, château du comté de Tripoli possédé par les Templiers, p. 5, 40, 69.
Armand de Périgord, maître du Temple, p. 63.
Arnaut de Montbrun, châtelain du Krak, p. 60.
Artésie, ville du comté de Tripoli, p. 6, 69.
Ascalon, ville du royaume latin, p. 3, 4, 14, 17.
Athlit ou château Pèlerin, p. 87.
Avignon (murailles et château), p. 56, 213, 225.

B

BADEREN, casal dépendant du fief du Schouf donné aux Teutoniques en 1261, aujourd'hui BÂADRAN, p. 280.

BALATNOUS, château de la principauté d'Antioche, p. 114.

BANIAS, ville et château de Syrie, p. 3, 5.

BARUT, ville de Syrie, p. 4, 5.

BASSE (LA), casal dans le territoire d'Acre, aujourd'hui EL-BASSA, p. 279.

BAUDOUIN III, roi de Jérusalem, p. 209, 273.

BEAUFORT, château de Syrie, p. 4, 17.

BEAUVOIR, p. 4.

BEIT-EL-MA, village voisin d'Antioche, p. 198.

BEIT-GIBRIN, château des Hospitaliers de Saint-Jean, nommé au moyen âge GIBELIN, p. 81.

BEITEGÈNE, casal près d'Acre, qui s'identifie avec le village moderne de Beit-Jenn, p. 279.

BEKOUM-IBN-ABDALLAH-EL-ASCHERAFIEH (l'émir), gouverneur musulman du Hosn, p. 41.

BENI-SALEM, p. 274.

BERTRAND DE MARGAT, p. 32.

BERZIEH, château de la principauté d'Antioche, p. 6.

BLANCHE-GARDE, château de Syrie, p. 4, 17, 117, 123.

BOHÉMOND IV, p. 19, 20, 32, 83, 145.

BOHÉMOND V, p. 83.

BOHÉMOND VII, p. 162.

BOKEBEIS, casal dépendant de Margat et qui paraît s'identifier avec le village de Bokbeis, p. 263.

BOLDO (voir PALTOS), p. 20.

BONAGUIL, p. 131.

BORBONNEL, ville de Syrie, aujourd'hui BOROUNLI, p. 6.

BORDJ-ANAZ, p. 62.

BOUTRON (LE), ville de Syrie, p. 5.

BUFFAVENT, château de Chypre, p. 17, 249.

BUSNEN, casal près d'Acre; s'identifie avec le village d'Abou-Senan, p. 279.

C

CABECIE, casal donné à l'ordre Teutonique, aujourd'hui EL-GABSYEH, près du Ras-Mefscherfieh, p. 280.

CADEMOIS, château dépendant de Margat, aujourd'hui KADMOUS, p. 261.

CAFARACA, château de Syrie, p. 6.

CAFRENEBRAH, casal du fief du Schouf cédé aux Teutoniques, aujourd'hui KEFRENBRAK, p. 280.

CAHORS, p. 225.

CANDARE (LA), château de Chypre, p. 17.

CANZIR, casal dépendant de Karak, p. 274.

CARCASSONNE (cité et château), p. 157.

CARMEL, montagne de Syrie, p. 4.

CASAL BLANC (LE) ou COKET, aujourd'hui KOUEKAT, non loin d'Acre, au nord, p. 279.

CASAL YMBERT, village célèbre par la bataille à laquelle il a donné son nom, aujourd'hui EL-HAMSI, p. 279.

CAYPHAS, ville de Syrie, p. 4, 93.

CÉLESTIN II, pape, p. 144.

CÉRINES, ville de l'île de Chypre, p. 230.

CÉSARÉE, ville de Syrie, p. 3, 4, 17, 93, 181.

CHASTEL-BLANC, p. 40, 63, 69.

CHITI, p. 231.

COLÉE (LA), château de Syrie, p. 40, 69.

COLOSSI, p. 233.

CONRAD, châtelain de Montfort, p. 149.

CORFIE, casal voisin de Tibériade, position incertaine, p. 279.

CURSAT, château de la principauté d'Antioche, p. 6.

D

Dara, ville d'Asie Mineure, p. 13, 184.
Dar-Bessak, château de la principauté d'Antioche, p. 6.
Deir-Bebe, casal du Schouf, aujourd'hui même nom, p. 280.
Deir-Elcamar, aujourd'hui même nom, p. 280.
Diarbekir, p. 184.
Djebail (voir Giblet), p. 218.
Djebleh (voir Zibel), p. 19, 20, 21, 166, 175, 180, 215, 223.
Djenah'-ed-Dauleh, soudan de Hamah, p. 58.
Djorah, p. 208.

E

Édesse, p. 179, 180.
Ela, p. 276.
Éleuthère, p. 231.
Erald, châtelain de Mont-Réal, p. 274.
Ermanus, châtelain du Krak, p. 60.
Eschive de Montséliard, femme de Balian d'Ibelin, p. 252.
Etzion-Gaber, ville de l'Arabie Pétrée, p. 3.
Evenus, châtelain de Mont-Réal, p. 274.

F

Famieh, p. 114.
Fierge (Le), casal voisin d'Acre, position inconnue, p. 279.
Firouz, p. 197, 198.
Frédéric II, p. 99, 142, 145, 154, 274.

G

Gauthier, comte de Brienne, p. 64.
Gederde, casal du Schouf, p. 280.
Gélin, aujourd'hui Ialoun, à l'est de Saint-Jean-d'Acre, p. 279.
Geoffroi, châtelain du Krak, p. 60.
Gerbosie, casal dépendant de Margat, aujourd'hui Gerbsieh, p. 261.
Gezin, fief cédé aux Teutoniques par Julien de Sagette, aujourd'hui Djezzin, p. 146, 280.
Giblet, ville et château de Syrie, p. 5, 17, 221.
Graye (L'île de), sur le golfe Élanitique, p. 3, 276.
Grégoire IX, pape, p. 63.
Guillaume de Fores, châtelain de Margat, p. 33.
Guillaume II, roi de Sicile, p. 33.
Guy de Giblet, p. 218.

H

Hadous, casal du Schouf, p. 280.
Hamah, ville de Syrie, p. 2, 3, 42, 59, 142.
Hanno de Sangerhausen, grand maître de l'ordre Teutonique, p. 146.
Harrenc, château de la principauté d'Antioche, p. 6.
Hassan-ed-dîn Torontaï, émir de Sahyoun, p. 178.
Hatab, ville de la principauté d'Édesse, p. 6.
Hazart, château de la principauté d'Édesse, p. 7.
Helmerich, châtelain de Montfort, p. 149.
Henri Walpot, premier grand maître de l'ordre Teutonique, p. 144.
Herman de Salza, grand maître de l'ordre Teutonique, p. 145.
Homs, ville de Syrie, p. 59.
Hugues III, de Giblet, p. 121.
Hugues de Lambriac, premier seigneur de Giblet, p. 116.
Hugues de Revel, châtelain du Krak, p. 60, 92.

HUGUES DE SAINT-OMER, prince de Tabarie, p. 141, 142.

I

IBELIN, p. 123.

J

JACQUES DE MILLI, grand maître de Rhodes, p. 237.
JEAN, châtelain de Mont-Réal, p. 274.
JEAN DE BOMB, châtelain de Margat, p. 33.
JEAN DE BUBIE, châtelain de Margat, p. 33, 60.
JEAN D'IBELIN, sire de Barut, p. 63, 240, 246, 247.
JEAN DE LASTIC, grand maître de Rhodes, p. 237.
JEAN DE NIPLAND, châtelain de Montfort, p. 149.
JEAN DE SAXE, châtelain de Montfort, p. 149.
JEBHA, casal du Schouf, aujourd'hui DJEBÂA-ESCH-SCHOUF, p. 280.
JÉRUSALEM, p. 180.
JULIEN, prince de Sagette, p. 146.

K

KADMOUS, p. 6.
KAFARTAB, p. 114.
KALAAT-SCHOUMAÏMIS, château de Syrie, p. 16.
KAPHARSIN, casal près d'Acre, aujourd'hui KEFER-JASIN, p. 279.
KARAK OU LA PIERRE DU DÉSERT, ville d'Arabie, p. 3, 17, 131, 132, 133, 273, 274.
KARMEL, p. 4, 102, 104.

L

LANAHIE, casal voisin d'Acre, position inconnue, p. 279.
LATTAKIEH ou LAODICÉE, p. 178.

LIBOUEN, village de Syrie, p. 61.
LIMASSOL, ville de Chypre, p. 230, 234.

M

MAHALIA (dit le *Château du roi*), fief voisin d'Acre, acheté par l'ordre Teutonique; ce lieu porte encore le même nom de nos jours, p. 280.
MALEK-ED-DAHER-BYBARS, p. 46, 64, 65, 132, 138, 139, 150, 151, 219, 225, 272.
MALEK-EL-MANSOUR-LAGYN, sultan égyptien, p. 83.
MALEK-ES-SAÏD-BEREKE-KHAN, sultan égyptien, p. 272.
MALEK-KHALIL-EL-ASCHRAF, sultan, p. 100, 225.
MALEK-MANSOUR-KELAOUN, p. 36, 38, 81, 100, 162, 166, 271, 272.
MALEK-MOHADAM, sultan, p. 99, 221.
MALEK-SALEH-ALY, p. 100.
MARACLÉE, p. 81.
MARCAB ou MARGAT, p. 40, 50, 51.
MARES, p. 88, 179, 184.
MARGARIT, amiral de Sicile, p. 33, 34.
MARGAT, p. 14, 63, 88, 134.
MASSADA, p. 231.
MASSIAD, château de Syrie, p. 6, 42.
MASSOB, casal dans le territoire d'Acre, aujourd'hui MOSSOUL, p. 279.
MELITÈNE, ville de la principauté d'Édesse, p. 7.
MERDJCOLON, casal situé à l'est d'Acre, aujourd'hui MEDJEL-KOROUN, p. 279.
MERDJMIN, p. 64.
MESCHEREFIE (LA), casal dans le territoire d'Acre, aujourd'hui EL-MESCHERFYEH, p. 279.
MOAB, p. 273.
MOGAR, casal de Galilée appartenant à l'ordre Teutonique, aujourd'hui EL-MOGAR, p. 279.

MOHRTARA, aujourd'hui MOUKTARA, casal dépendant du fief de Gezzīn donné aux Teutoniques en 1261 par Julien de Sagette, p. 280.

MONS-FERRANDUS, château de Syrie, p. 5, 64.

MONTFORT, château de Syrie, aujourd'hui KALAAT-KOUREIN, p. 17.

MONTPAZIER, p. 225.

MONT-RÉAL, château d'Arabie, p. 3, 17, 134, 141, 273, 274, 275.

N

NAPLOUSE, ville de Syrie, p. 4, 223.

NARBONNE, p. 225.

NAZARETH, ville de Syrie, p. 3.

NEDJEM-ED-DIN, prince des Ismaéliens, p. 66.

NEF, casal des Teutoniques non loin d'Acre, aujourd'hui NAHF, p. 279.

NEPHIN, p. 5.

NICÉE, p. 184.

NICOLAS LORGUE, châtelain de Margat, p. 33.

NIHA, casal dépendant du fief du Schouf, donné à l'ordre Teutonique par Julien de Sagette, même nom de nos jours, p. 280.

NOUREDDIN, soudan d'Alep, p. 60, 61.

O

OTHON, comte de Hennebrek, p. 280.

OUADY-ARABA (L'), p. 273.

OUADY-EN-NEMAÏREH, p. 274.

OUADY-GERBA, p. 274.

OUADY-MOUSA, p. 276.

OUADY-ZERKA, p. 273.

OULTRE-JOURDAIN (La terre d'), p. 273.

P

PAPHOS, ville de Chypre, p. 230.

PAVEN bouteiller du royaume de Jérusalem, p. 133.

PHILIPPE DE MILLY, p. 273.

PHILIPPE DE NAVARRE, p. 247.

PHILIPPE I^{er}, roi de France, p. 267.

PIERRE (Frère), châtelain de Margat, p. 33.

PIERRE D'AVALLON, p. 64.

PIERRE DE MIROSANDE, châtelain du Krak, p. 60.

PIERRE DE VALLIS, châtelain de Margat, p. 60.

PIERRE SCOTAÏ, châtelain de Margat, p. 33.

R

RABBAH, archevêché de Syrie, p. 273.

RAIMOND DE MANDAGO, châtelain de Margat, p. 33.

RAINOLD DE CLANCOURT, châtelain de Tortose, p. 81, 92.

RAPHANIEH, casal dépendant au moyen âge de Mons-Ferrandus, aujourd'hui KALAAT-BAARIN, p. 265.

RAVENDAN, ville de la principauté d'Édesse, p. 7.

REHOB, casal de Galilée voisin de Bethsan et possédé par l'ordre Teutonique, aujourd'hui REHAB, p. 279.

ROMANE, casal de Galilée possédé par les chevaliers Teutoniques, aujourd'hui Romaneh, p. 279.

RUGIA, ville de la principauté d'Antioche, p. 6.

RUM-KALAH, ville de la principauté d'Édesse, p. 7.

RUSTAN (ER-), l'Arethusa des auteurs anciens, village situé à moitié route entre Homs et Hamah, p. 266.

S

SAFITA, château de Syrie, p. 6, 16, 81, 87, 117, 134.

SAHIOUN, château de la principauté d'Antioche, p. 6, 17, 105.

SALAH-ED-DIN, p. 33, 62, 80, 81, 111, 112, 125, 137, 208, 210.
SALEH-ISMAËL, prince de Damas, p. 137.
SAMAQUIE, casal voisin de Mons-Ferrandus, p. 64.
SAMOSATE, ville de la principauté d'Édesse, p. 7.
SAPHET, p. 280.
SARC (LE), château de Syrie, p. 6, 40.
SAREM-ED-DIN-EL-KAFROURI (L'émir), gouverneur musulman du Hosn, p. 41, 67.
SCHAUBAK ou MONT-RÉAL, p. 274, 275.
SCHEAB-ED-DIN-MOHAMMED (L'émir), p. 61.
SCHEKIF-ARNOUN, p. 127, 138.
SCHOUF (LE), fief considérable de la seigneurie de Sagette, p. 146.
SCHOUMAÏMIS (Le château de), p. 142.
SEDINUM, p. 280.
SEIF-ED-DIN (L'émir), prince de Sahioun, p. 66.
SEIF-ED-DIN-BALBAN (L'émir), p. 35, 67.
SELLEM, casal de Galilée possédé par les Teutoniques, situation inconnue, p. 279.
SOROROIE, ville de la principauté d'Édesse, p. 7.
SOUDIN, port de Syrie, aujourd'hui SOUEDIEH, p. 6.
SYMON DE MONTCELIART, châtelain de Sagette, p. 158.
SYRIE-SOBALE, p. 273, 275.
SZALKHAD, château dans le Hauran, p. 142.

T

TELL-ES-SAPHIEH, nom moderne du château de Blanche-Garde, p. 124.
TOKLÉ, p. 91, 102.
TORON (LE), p. 128.
TORTOSE, ville de Syrie, p. 14, 26, 27, 33, 39, 40, 58, 59, 63, 67, 69, 223.
TULUPE, ville de la principauté d'Édesse, p. 7.
TURBESSEL, ville de la principauté d'Édesse, p. 7.

V

VALENIE, ville épiscopale de Syrie, p. 6, 21.
VALLÉE DE MOYSE (Le château de la), p. 273, 275.

Y

YAMOUR, château de Syrie, p. 40.
YDUMÉE, p. 273.

Z

ZABA, p. 91, 102.
ZEKKANIN, casal de Galilée possédé par l'ordre Teutonique, aujourd'hui SAKHNIN, p. 279.
ZIBEL, ville de Syrie, p. 6, 19.
ZOUEIRA, village de Syrie, p. 4, 104.

CARTE
DU ROYAUME LATIN
DE JÉRUSALEM
et de ses dépendances au temps
DES CROISADES

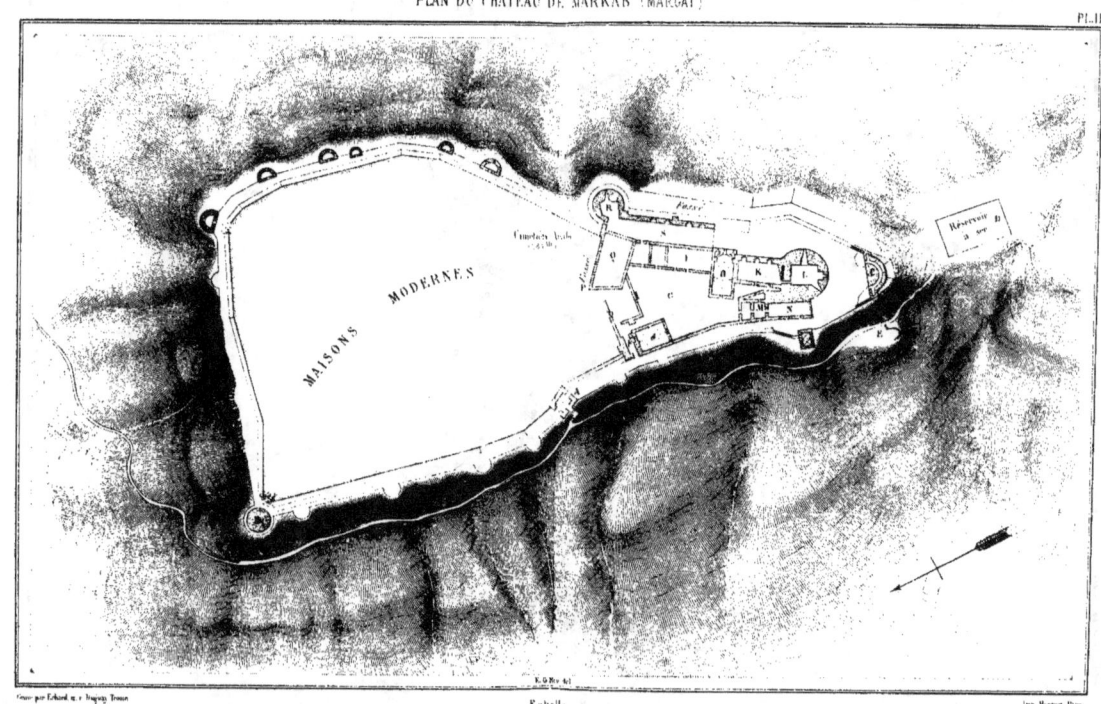

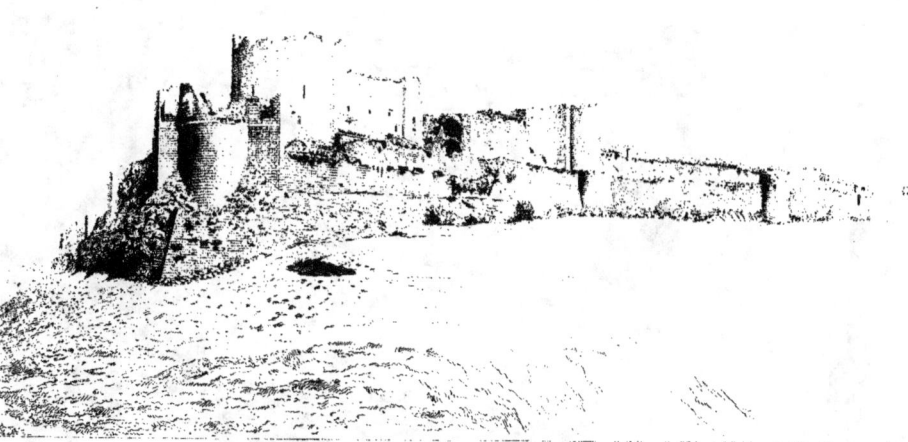

MARKAB (MARGAT).

Vue du Sud-Est.

KALAAT EL HOSN (LE KRAK DES CHEVALIERS.)

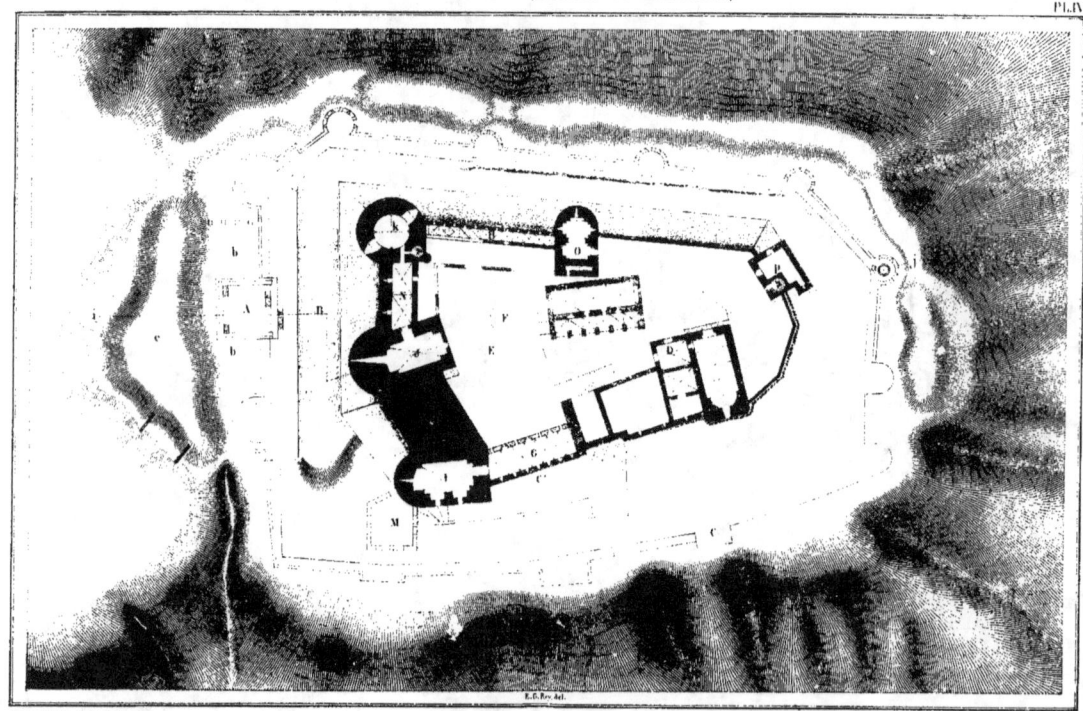

Echelle de 1 millimètre pour 1 mètre.

KALAAT EL HOSN (LE KRAK DES CHEVALIERS)

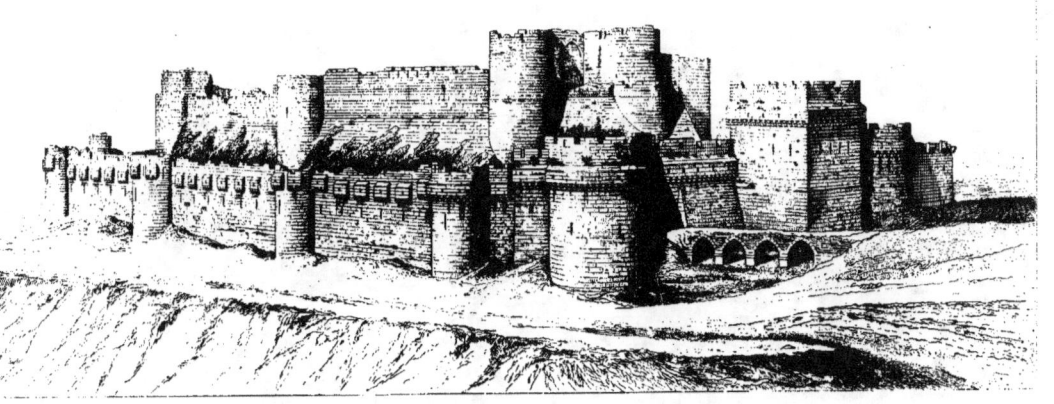

Vue du Sud-Ouest

KALAAT EL HOSN (LE KRAK DES CHEVALIERS)

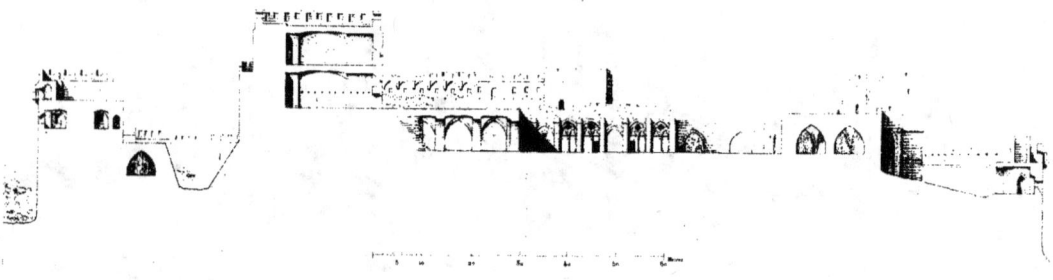

Coupe sur la ligne I-J

LE KRAK DES CHEVALIERS

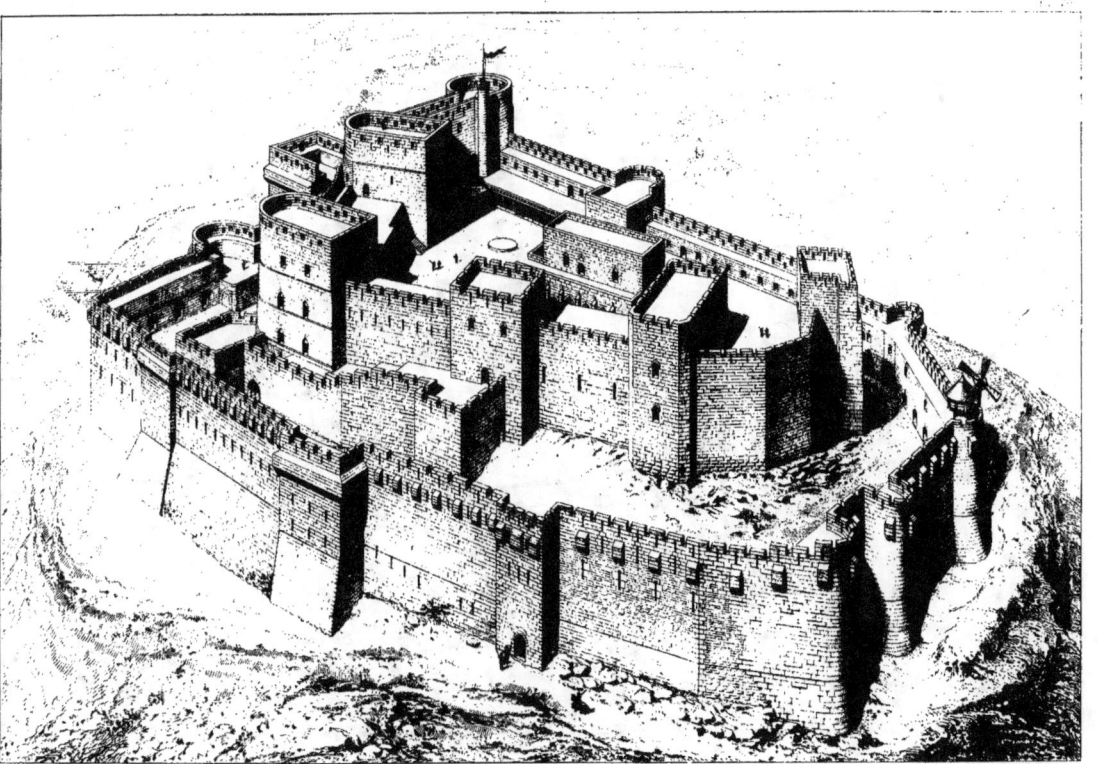

VUE RESTAURÉE
à Vol d'oiseau

PLAN DU CHÂTEAU DE TORTOSE.

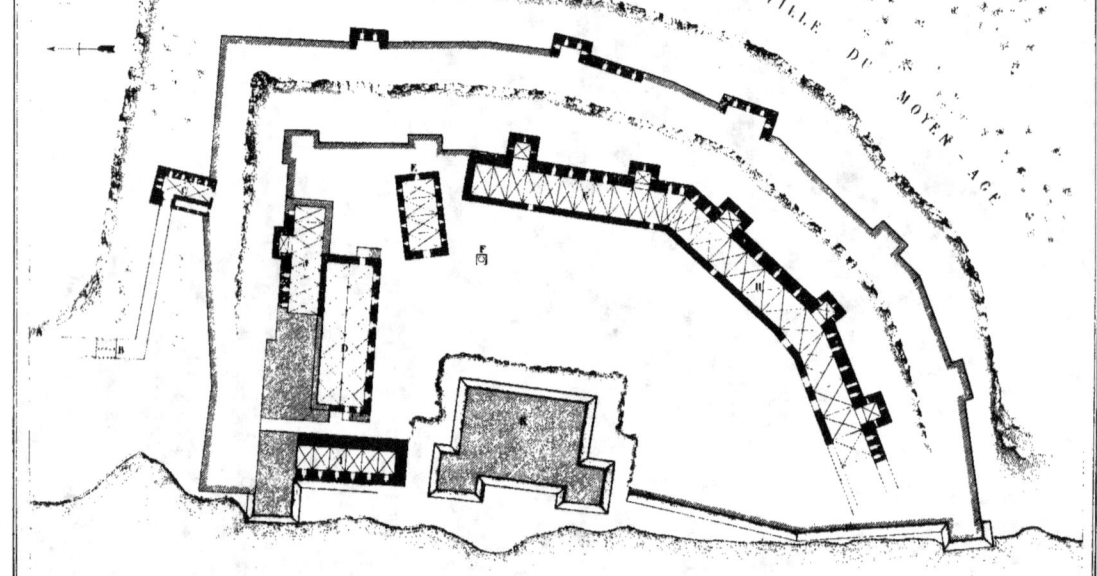

Échelle de 1 millimètre par mètre.

CHÂTEAU DE SAFITA (CHASTEL BLANC)

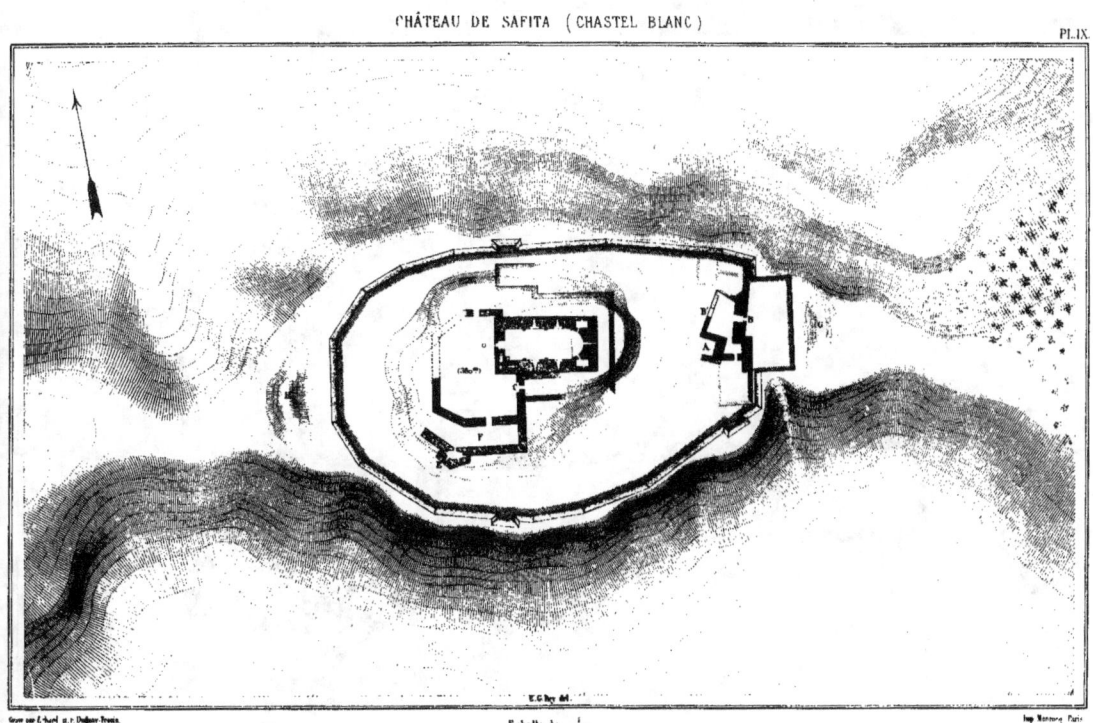

Echelle de 1/1000

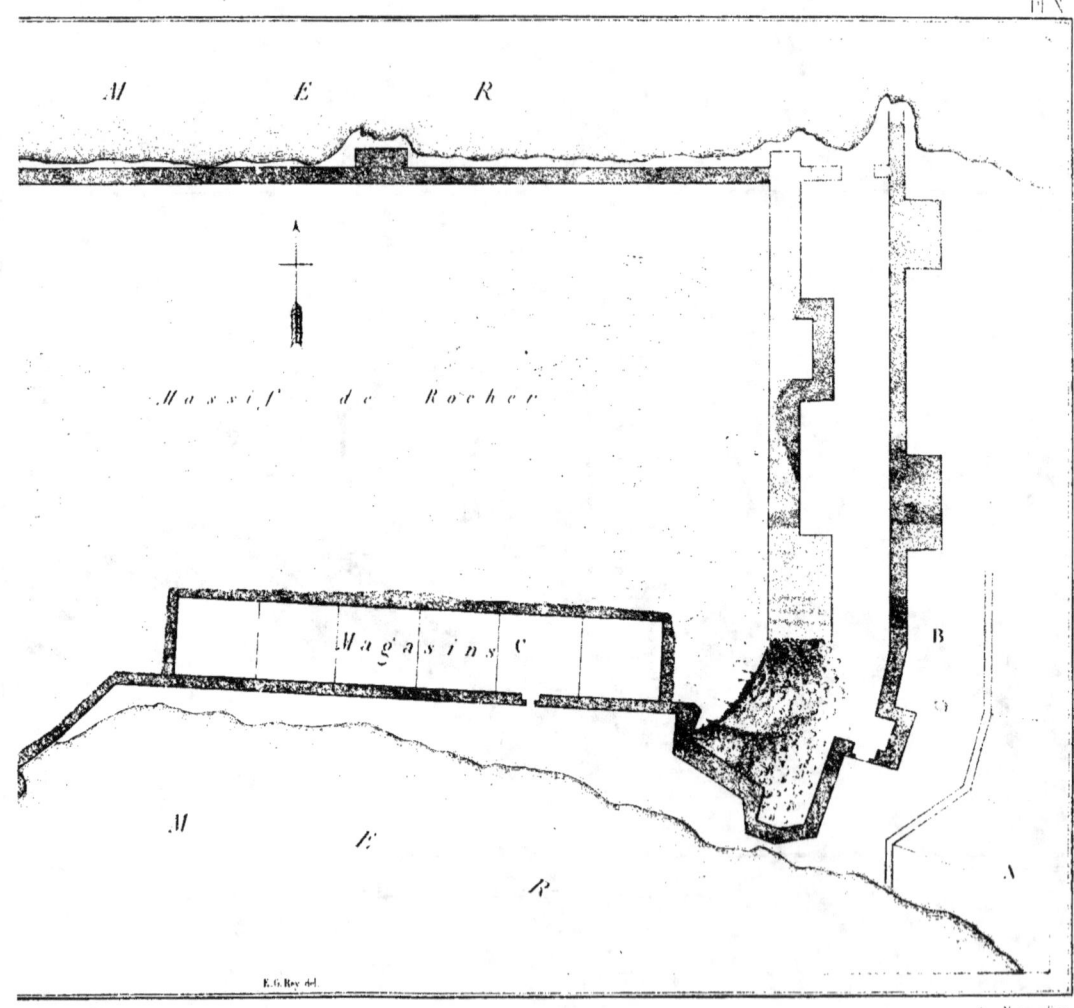

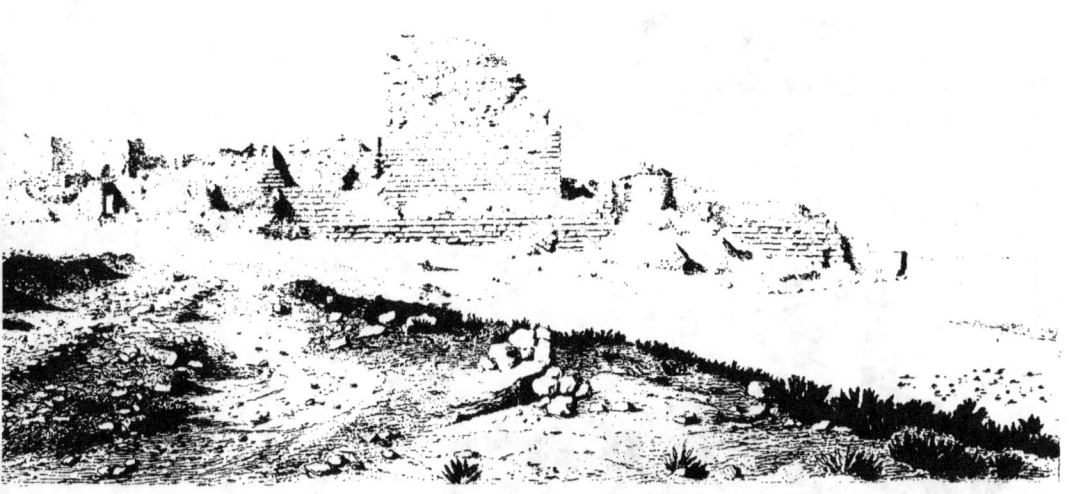

ATHLIT (CHASTEAU PELERIN)

Vue de l'Est.

CHÂTEAU DE SAHIOUN (SAÔNE)

Échelle de $\frac{1}{2.000}$

F. G. Rey del.

CHÂTEAU DE SCHEKIF ARNOUN, BEAUFORT. Pl. XIII.

Emplacement de la ville de Beaufort

Echelle

KARAK. (LE CRAC OU LA PIERRE DU DÉSERT).

PL. XIV.

XLEPL. MONTFORT DES TEUTONIQUES

PL. XV.

Échelle de $\frac{1}{2000}$

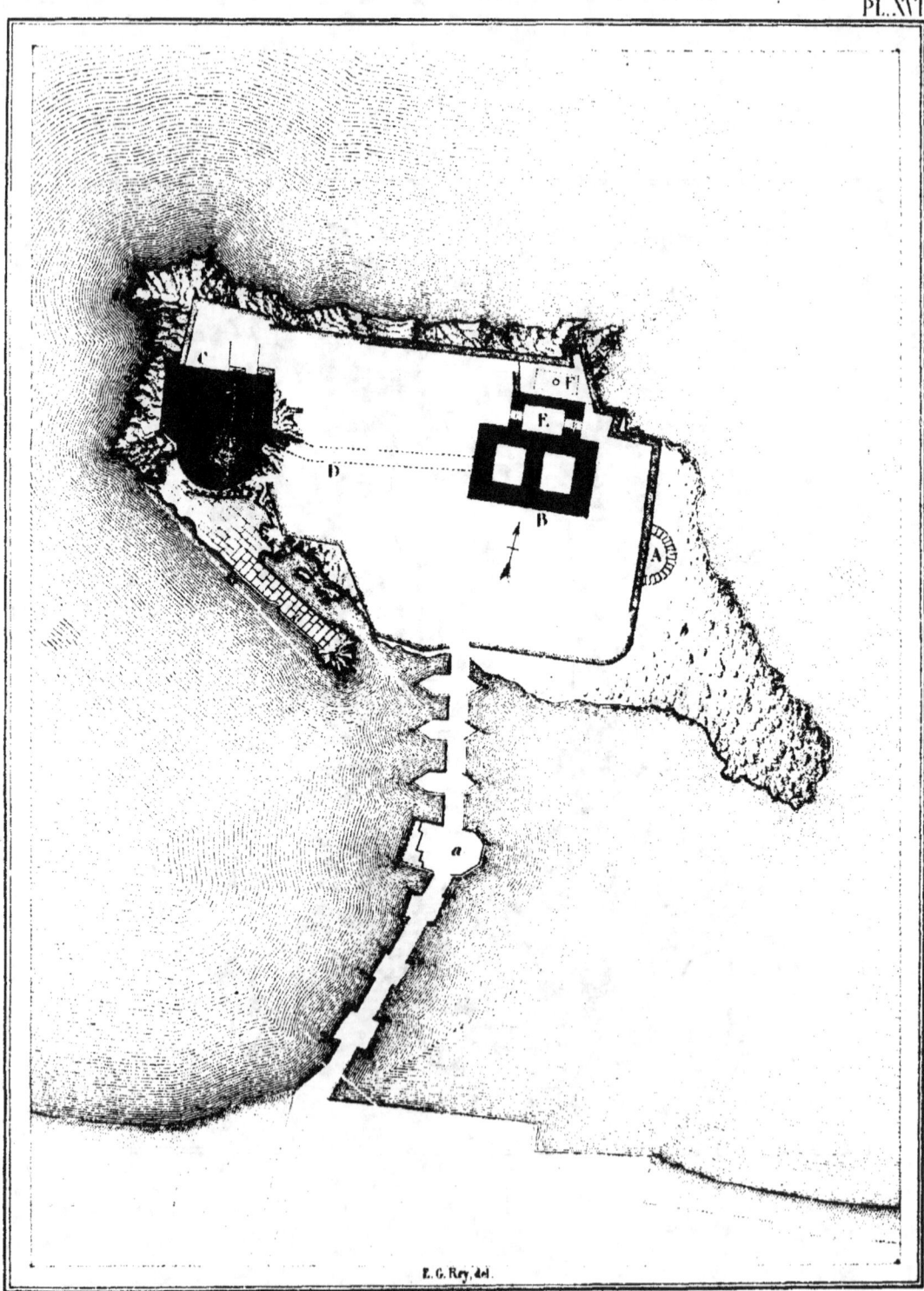

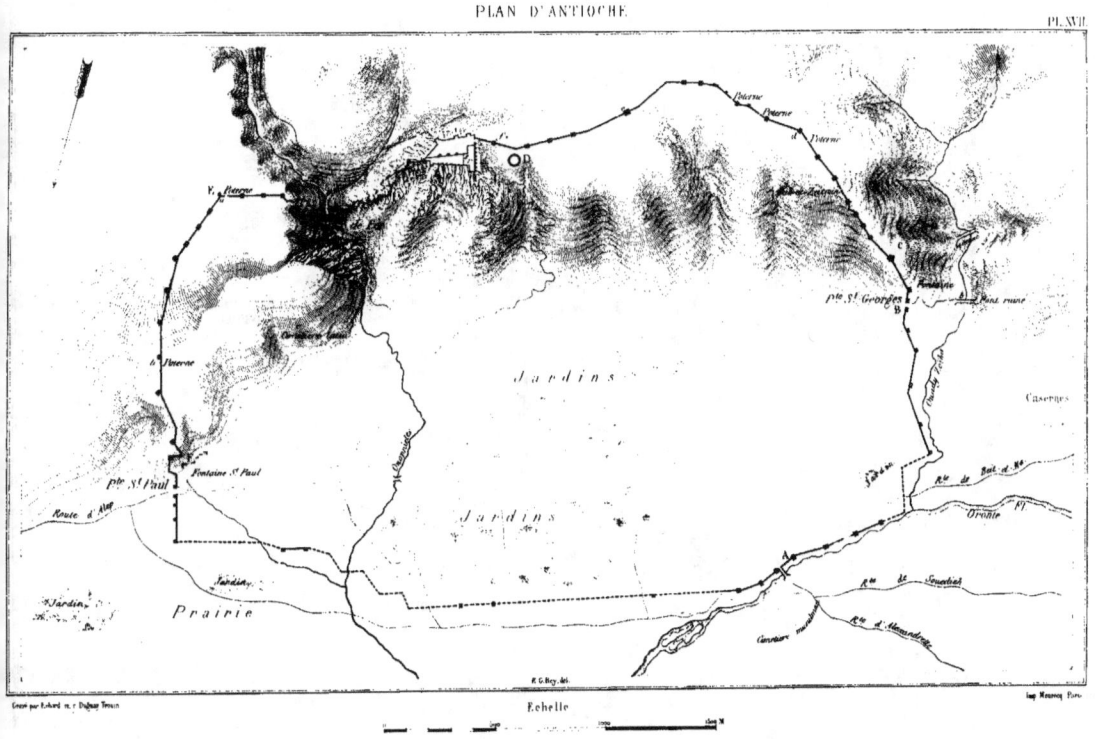
PLAN D'ANTIOCHE

ICONOGRAPHIE D'ANTIOCHE (XIII SIÈCLE)

PL. XVIII

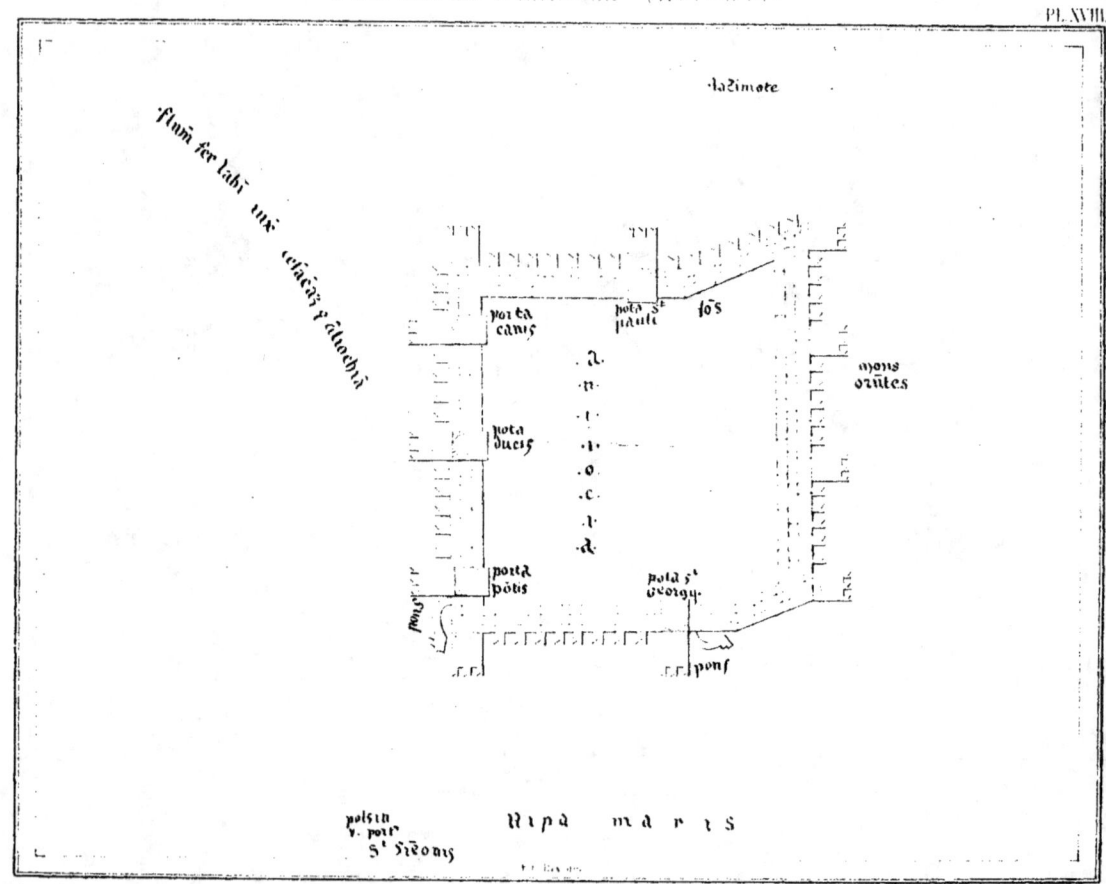

MURAILLES DE TORTOSE

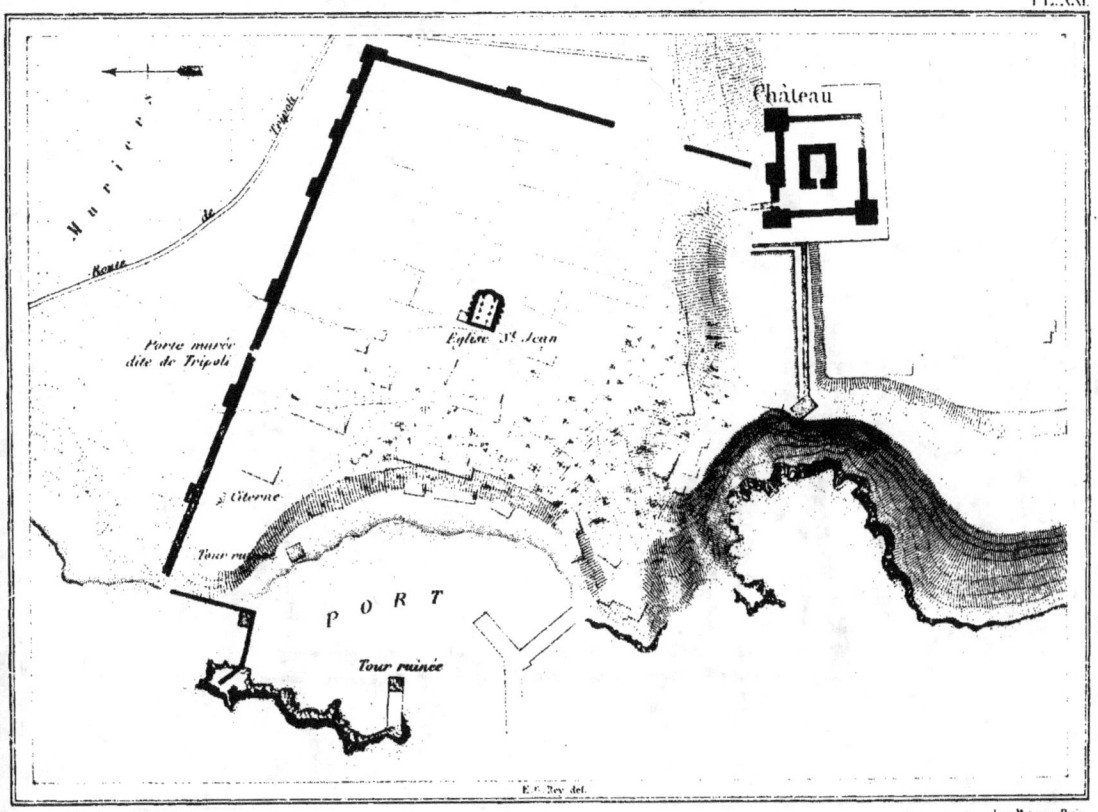

PLAN CAVALIER DES RUINES DE CÉSARÉE.

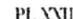

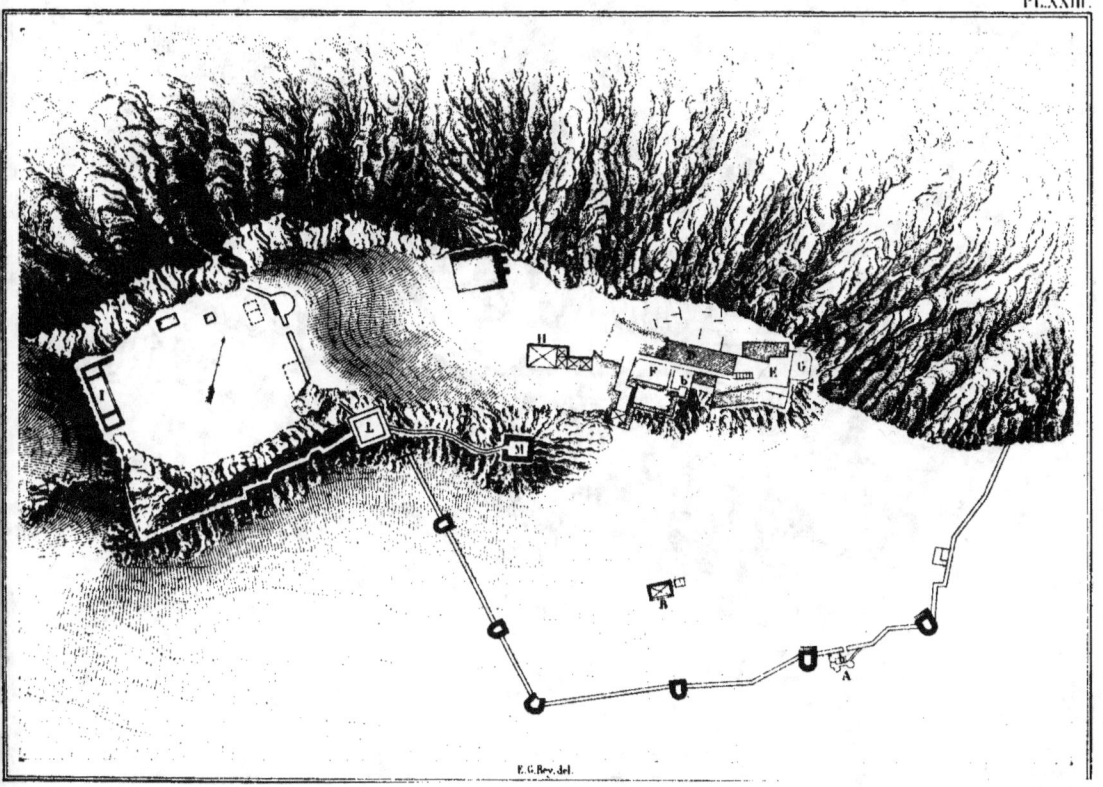

PLAN CAVALIER DU CHATEAU DE St HILARION DANS L'ILE DE CHYPRE

Pl. XXIII